陳守仁

著

香港粵劇簡史

社會文化變遷中的
聲腔、劇目、藝人

責任編輯	林　冕
書籍設計	a_kun
書籍排版	楊　錄

書　　名	**香港粵劇簡史 —— 社會文化變遷中的聲腔、劇目、藝人**
著　　者	陳守仁
出　　版	三聯書店（香港）有限公司
	香港北角英皇道 499 號北角工業大廈 20 樓
	Joint Publishing (H.K.) Co., Ltd.
	20/F., North Point Industrial Building,
	499 King's Road, North Point, Hong Kong
香港發行	香港聯合書刊物流有限公司
	香港新界荃灣德士古道 220-248 號 16 樓
印　　刷	寶華數碼印刷有限公司
	香港柴灣吉勝街 45 號 4 樓 A 室
版　　次	2024 年 7 月香港第 1 版第 1 次印刷
規　　格	32 開（132 mm × 210 mm）384 面
國際書號	ISBN 978-962-04-5518-6

謹以此書紀念

高錕校長
（1933-2018）

對

香港粵劇研究的關顧與支援

目

Contents

錄

✽ 第一章 | 014

粵劇聲腔、劇目的源流（*1450-1900*）

粵劇唱腔音樂的定型（*1890-1940*）

現代粵劇的奠基：
從薛覺先到唐滌生（*1900-1950*）

※第四章│120

當代香港粵劇：

唐劇及唐劇餘響（*1950-2000*）

粵劇傳承：神功戲、新生一代、新創劇目及
演出生態（2000-2023）

廣州粵劇的起、跌、再生（*1950-2020*）

經典劇目中的香港故事（*1930-2022*）

※第八章｜276

香港的粵劇研究及出版（1970-2023）

※第九章 | 308

結論

參考資料

附錄

● 序

粵劇歷史與社會文化變遷的息息緊扣

陳守仁教授匯聚他多年來有關香港粵劇研究的論述,著成《香港粵劇簡史 —— 社會文化變遷中的聲腔、劇目、藝人》,承他雅意,本人榮幸為是書寫序。

首先,從本人身處海外的觀察和研究來看,粵劇無疑是世界傳播最廣、最長、最遠的中國戲曲劇種。除了南洋之外,自十九世紀中葉起,太平天國運動等導致粵劇戲班隨着大量的中國移民越洋前往美洲和澳洲,或在當地城鎮設立戲院,提供日場、夜場的演出;或在偏遠礦區搭戲棚演出,招徠遠近觀眾,使得華人雖然離鄉千里,仍然能夠享受「睇大戲」的樂趣。無論是否戲迷,觀眾聽着、看着五彩繽紛的表演,沉醉於熟識的人物和歷史故事,在鑼鼓的一片喧鬧中,總能找到無限的鄉愁寄託,暫時擺脫那離鄉別井的疏離感。若說粵劇文化是早期 —— 甚至當代 —— 海外華人的精神支柱,絕不為過。

然而,粵劇在大眾生活中所扮演的角色是非常複雜的。一方面,它是娛樂、音樂、戲劇和聲光表演文化,具有商業性質;另一方面,它也涉及民間信仰、酬神、還願、宗族凝聚和祭祀神明的傳統習俗。正因為粵劇在歷史、社會、文化中具有多重功能,所以粵劇研究的歷史和相關層面也非常豐

富多樣。

在過去的兩百年間，粵劇不斷吸收和融合新事物，並進行改革和發展，包括省港班和女班的興起、唱腔的變化、劇本的創新、角色種類精簡化和伴奏樂器增加等種種演變。此外，唱片、電台廣播、粵曲歌壇、粵劇電影等不同的媒介和欣賞方式使粵劇、粵曲更加複雜多樣。如本書第一章指出，既然戲曲是一定程度上的「總體藝術」，則自然也是一定程度上的「總體文化」。因此，書寫粵劇的過去、現在和未來，對於任何一位學者來說都是一個極大的挑戰。

守仁把多年來在粵劇教學、演出、實地考察、資料收集、研究、耕耘中不斷累積的重要成果結集成書，為粵劇研究留下重要的資料和研究。本書第八章「香港的粵劇研究及出版（1970-2023）」描述由他在 1990 年創立的「粵劇研究計劃」及 2000 年成立的「戲曲資料中心」，當中涉及積極籌款及發展活動的過程，使我頗有感觸，並且深感敬佩。「粵劇研究計劃」這極具前瞻性的做法，直接擴展了粵劇的研究範疇，促進了公眾對粵劇的了解。它不僅在香港具有影響力，還引領了國際粵劇研究的發展，超越了地域的限制。

我正是在 2000 年慕名前往位處香港中文大學音樂系的「戲曲資料中心」，有幸認識了守仁。當時我已在美國擔任教職，但才剛從音樂理論的領域「跨界」到粵劇，開始進行對美洲粵劇歷史的研究。在美國，關於粵劇的中文史料非常有

限，我只能在幾間著名大學的東亞圖書館尋找相關藏書和檔案，並自行摸索，因此研究進展緩慢。

豈料中文大學一行令我受益匪淺，守仁不僅細心解答我的疑問，分享他的研究心得，還協助我在「戲曲資料中心」分類精確的檔案室中查尋資料。當時我還是資淺的學者，並不了解建立一個龐大的粵劇研究資料中心如何不容易，後來才逐漸了解到，除了尋求大學高層支持和行政管理外，還需要專業知識涵蓋粵劇音樂、唱詞、劇本、戲曲表演、舞台文物和歷史錄音等領域，以及具備豐富的人脈和主持大型計劃的能力，更不可缺的是募款以維持所有的運作。守仁多年來費心、費力，終於建立了粵劇的研究重鎮。多年來「粵劇研究計劃」和「戲曲資料中心」出版的大量粵劇專書、期刊，與粵劇演員合作舉行講座，以及舉辦的多次國際會議等，都是很具影響力的成果。

之後每次回到中文大學「戲曲資料中心」，我更能深刻體會到它所收藏的豐富資料和深入民間的寶貴特色。在數位化典藏才剛起步的年代，為了聆聽粵曲的歷史錄音，我必須奔波各地，包括北京的中國藝術研究院戲曲研究所、美國華盛頓國會圖書館、紐約市立表演藝術圖書館等，卻常常有「看到了」但「聽不到」的遺憾。在那個年代，歷史錄音還沒有在網路上流傳，錄音資料取得的不易，是做二十世紀早期粵曲、粵劇研究的困境之一。

然而，在中大的「戲曲資料中心」和「中國音樂資料館」，我接觸到許多珍貴的歷史錄音，並能深入了解和分析 1920 年代的古腔粵曲。在我於 2017 年出版的《跨洋的粵劇 —— 北美城市唐人街的中國戲院》一書中，研究和分析李雪芳演唱《仕林祭塔》中的「祭塔腔」所採用的錄音版本，正是我於 2004 年到「戲曲資料中心」獲准使用的藏品。當時，聽到李雪芳美妙的歷史錄音，堅定了我研究的決心。2007 年，「粵劇研究計劃」舉辦「情尋足跡二百年：粵劇國際研討會」，邀請了來自新加坡、澳洲、美洲和中國香港、廣州等地的粵劇研究學者共聚一堂，進行學術交流。學者們分享了各自的研究成果和觀點，探討了粵劇在不同地區的發展和影響。這場盛事無疑是十分珍貴的，這樣的學術交流促進了國際間的粵劇研究合作與交流，為粵劇研究領域帶來了重要的推動力，並進一步彰顯了「粵劇研究計劃」和「戲曲資料中心」對學術交流的貢獻。

《香港粵劇簡史 —— 社會文化變遷中的聲腔、劇目、藝人》一書儘管以香港粵劇為主題，但事實上本書的研究範疇涵蓋了更廣的領域。除了探討香港粵劇的歷史、發展、現況和經典劇目外，它還深入探討了粵劇聲腔、劇目的源流、粵劇的唱腔類型、語音變化、劇目、行當、劇本撰寫、板腔曲式、廣州粵劇的盛衰、粵劇劇目中的香港故事、唐滌生研究等議題。全書收集整理了大量珍貴的資料，提供了獨到的分

析，使讀者能夠深入地了解粵劇豐富、有趣並且複雜的歷史發展。

就我個人的研究方向而言，第三章「現代粵劇的奠基：從薛覺先到唐滌生（1900-1950）」於我特別具有共鳴。不僅因為它是我特別關注的粵劇成型的年代，也因為其條理清楚、引人入勝的歷史敘述。在這一章，守仁提到梁啟超作為維新派的領袖，積極參與劇本創作，對促成晚清戲曲改革起到了重要的推動作用。的確，仕紳商網絡在粵劇奠基階段的重要影響，很值得我們深入研究，舉例說，1919年粵劇女伶李雪芳在上海的風靡即是得到了康有為和梁啟超的積極推崇和引介，以及仕紳商網絡中的名人如簡照南（南洋菸草公司）、甘翰臣（上海怡和商行總辦）、陳散原（陳寅恪之父）、唐紹儀（民國元老、時任財政部長）等的大力支持。這些因素不僅促成了1920年代粵劇女班的興盛，也使得粵劇在上海流行一時，與京劇共同引領新的戲曲風潮。[1]

作為音樂理論學者，本書第二章「粵劇唱腔音樂的定型（1890-1940）」對粵劇唱腔音樂尤其是板腔曲式的討論，特別引起了我的關注。粵劇唱腔中有關「頓」和「句」的概念

1　見程美寶〈近代地方文化的跨地域性：20世紀二、三十年代粵劇、粵樂和粵曲在上海〉，載《近代史研究》2007年第2期，頁1-18；另見 Nancy Yunhwa Rao, "Li Xuefang meets Mei Lanfang: Cantonese Opera's Significant Rise in Shanghai and Beyond." *Chinese Oral and Performing Literature CHINOPERL Journal* 39/2 (2021): 151–181.

討論特別值得進一步深入研究。本書整理了五十六種粵劇常用板腔曲式的結構，並以調式和叮板兩種方式進行分類，本人相信這將激發學者對相關主題進行更多的研究和分析，進而發展出粵劇音樂的節奏理論，這是我十分期待的。

守仁多年不懈地研究神功粵劇，鍥而不捨地做了不少田野調查。本書第五章「粵劇傳承：神功戲、新生一代、新創劇目及演出生態（2000-2023）」裏關於神功粵劇的論述，也是本書中我最期待的部分。透過訪問多位資深粵劇演員和實地考察，守仁深入分析神功粵劇的傳承、轉變及現況，展現了其深厚的學術造詣和熱忱，書中寶貴的資料和觀點，令我受益匪淺。

十九世紀在美洲巡演的粵劇戲班，按照行規，每到一處登台演出，都必定上演「例戲」。除此之外，也在特殊節日演出「例戲」，用於酬謝神恩、超渡亡魂以及祈福未來，是穩定移民生活很重要的一種方式。因此，在十九世紀美洲英文報紙的相關報導中，不時有與粵劇例戲相關的描述，包括《六國封相》、《八仙賀壽》、《天姬送子》等劇目。其中《六國封相》多譯為 Six Kings, Six Warlords，出現最為頻繁。

正如守仁指出，「例戲」集合儀式與戲曲於一身，這種特質正是粵劇「例戲」在移民社會中扮演極重要角色的原因所在。換言之，除了娛樂之外，粵劇更是各個不同的會館演戲酬神、慶祝各地神祇的「神誕」以及舉行各種法事和儀式

所必需的一部分。正是這種需求，造就了十九世紀下半葉加州粵劇戲班和劇院的繁榮盛況。因此，在美國華人歷史的發展過程中，粵劇戲班在保存移民的傳統宗教和宗族文化方面發揮了巨大的作用。

　　雖然隨着時代的發展、科技的進步和娛樂方式的多元化，粵劇在移民社會中的地位已經發生了變化，然而，粵劇和美國華人社會發展史的緊扣關係，已經是美國華人歷史書寫中不可忽視的一環。我深信，粵劇也在香港發展史中佔有極其重要的地位，理解粵劇歷史與了解香港社會和文化的變遷是息息緊扣的，而本書《香港粵劇簡史 —— 社會文化變遷中的聲腔、劇目、藝人》將為我們深入了解這段歷史打下堅實的基礎，並有助未來開展新階段的研究。

饒韻華
2023 年夏
美國羅格斯大學
（Rutgers University，USA）

● 前言

　　2023 年初新冠疫情逐漸減退的同時，香港粵劇演出重新煥發蓬勃生機，演員及樂師求過於供，驟眼看來不遜 2000 至 2018 年代的盛況。

　　自粵劇形成，香港粵劇經歷了三個高峰。首先是國民革命時代催生的戲曲改革和西化浪潮，1930 年代粵劇被打造成當時最時尚的娛樂方式，令大眾趨之若鶩。彼時正是電影尚待起飛的時代，粵劇仍然佔據着「總體藝術」的超然地位。接着，唐滌生於 1950 年代把粵劇提升至藝術的努力，令粵劇和粵劇電影成為大眾追捧的演出藝術；在粵劇仍然追得上電影的日子裏，兩者曾經並駕齊驅。第三個高峰是從 2000 年代至 2018 年，一批受過高等教育的年青藝人和編劇家湧現，不少新劇誕生，全港平均每天有六場粵劇、粵曲演出。

　　嚴格而言，本人是音樂學者，而並非從一手史料入手鑽研粵劇的歷史學者。本書的架構和基本內容是根據近廿年間多位省、港、海外學者探索粵劇史的成果，並加以抽絲剝繭、梳理、補充而成。這些著作包括《粵劇何時有 ── 粵劇起源與形成學術研討會文集》（2008），余勇著《明清時期粵劇的起源、形成和發展》（2009），黃偉著《廣府戲班史》（2012），黎鍵著、湛黎淑貞編《香港粵劇敘論》（2010），和伍榮仲著《粵劇的興起 ── 二次大戰前省港與

　　然而，與上述著作不同的是，本書將重點放在香港粵劇的發展，由追溯省、港、澳粵劇的源流開始，從聲腔、劇目和藝人三條脈絡，扼要地敍述「廣府大戲」自 1450 至 1750 年代的萌芽和雛形階段，發展成 1750 至 1850 年代的「古代粵劇」、1850 至 1920 年代的「近代粵劇」、1920 至 1950 年代的「現代粵劇」，到 1950 年代至今的「當代粵劇」，從而論述香港粵劇發展如何反映香港經歷的政治、社會和文化變遷，一方面試圖為香港粵劇過去的發展歷程勾畫出一個輪廓，另方面也以粵劇作為了解香港歷史軌跡的切入點。

　　粵劇聲腔和音樂結構是本書關注的首要重點，足以彌補上述幾種著作因為各種理由導致沒有具體着墨的空間。這方面，已故前輩及先驅學者陳卓瑩（1908-1980）的《粵曲寫作與唱法研究》（上、下冊合訂本；約 1960）、已故廣州粵劇音樂學者莫汝城（1926-2009）的《粵劇聲腔的源流和變革》（1987）、已故廣州粵曲研究者陸風（1925-2021）根據一手文獻及唱片資料寫成的《粵曲春秋 —— 陸風曲文選集》（1997），和黃鏡明、賴伯疆（1936-2005）合著的《粵劇史》（1988）為本書提供了寶貴的近世及現代聲腔發展的相關資料。此外，已故中國藝術研究院戲曲研究所余從教授（1931-2018）的《戲曲聲腔劇種研究》（1990），和上海京劇院莊永平教授的《戲曲音樂史概述》（1990）從外省劇種和聲腔方

面為粵劇的源流指出了重要的線索。

粵劇的本質是以音樂、聲樂作為核心的表演藝術，稱得上「粵劇研究者」的，自然不應該迴避這項事實。在這個理念下，麥嘯霞的《廣東戲劇史略》是本書的前驅；儘管基於多種因素令到他的論述包含一些訛誤，然而作為一個「音樂人」，他對粵劇史進程的理解，是認真和踏實的。

在本書的編寫和修改過程中，適逢我在香港都會大學講授「粵曲板腔音樂的結構」課程，在長達十五週的學期裏與五十八位同學一起探討聲腔源流及研習五十六種常用板腔曲式的結構和變體，加深了我對粵劇音樂結構的理解，促成本書在這方面有更深度的論述。

固然，由於資料及人力、資源所限，在目前階段，本書一些論述難免建構於假定和推斷，本人盼望後世學者予以跟進、補充和修訂。例如，探究弋陽腔和它的支派在各地方劇種的承傳狀況，將啟發我們了解弋陽腔在當代粵劇神功戲中的存留；此外，對中國各地「皮黃戲」聲腔的進一步探究，將有助我們更深入理解一些粵劇板腔曲式的形成和演化過程。

本書的面世，本人衷心感謝三聯書店葉佩珠女士和林冕女士的鼓勵和協助。本人亦蒙阮兆輝、羅家英、吳仟峰、李奇峰、溫誌鵬、梁森兒、何志成、郭鳳儀、黃葆輝、文華、蓋鳴暉、康華、瓊花女、袁偉傑、黎耀威、謝曉瑩、杜詠

心、梁智仁、江駿傑、周潔萍、廖玉鳳、廖寶珠、李淑文、胡永標、靈音、千珊、鄭雅琪、郭啟輝、陸凱晴、陳樂怡等紅伶、新秀演員、粵劇導師、攝影師和編劇家提供劇本、相片、研究資料，使研究工作得以順利進行。

本人也感謝岳清、葉世雄、黃綺雯、廖妙薇、杜韋秀明、丘亞葵、岑金倩、蔡啟光、沈思、阮紫瑩、陳劍梅、羅鳳華、吳詠芝、蘇寶萍、徐垣冰、廖儒安、余仲欣、岑美華、「梁漢威餘韻」網站和《戲曲之旅》在提供聯絡、供給資料和整理資料等方面的協助。

感謝粵劇研究者岳清先生和昔日中文大學音樂系「粵劇研究計劃」助理蘇寶萍女士慷慨抽空校閱部份書稿，更感謝岳清和香港史學者鄭寶鴻先生，以及金靈宵劇團、西九戲曲中心、新娛國際綜藝製作有限公司允許本書轉載他們的珍貴相片。此外，本書多處地方引用香港「山野樂逍遙」網站提供的神功戲台期資料，在此一併致謝。

感謝饒韻華教授為本書作序，更感激她對我過去在香港中文大學成立粵劇研究計劃和戲曲資料中心等工作的肯定。自 2008 年初離開香港中文大學音樂系的崗位，不無感到人情冷暖帶來新的挑戰，謹此對送上暖流的好友阿康、阿齊、慶榮、歡哥、Judith、Kitman、Sidney、Charles、Carol、Grace、Sharon、Bonny、Wing、Ophelia 和阿照等致意。本人感謝研究夥伴張群顯、何冠環的無私分享之餘，也感謝香港

年青戲曲學者 Wanyi、Victor、Jackie、Fanny 及 Kelly 等對我的重視。

　　我在 1987 年 8 月受聘為香港中文大學音樂系講師，受到當時校長高錕教授的啟發和支持，於 1990 年成立「粵劇研究計劃」，開展多項長遠的研究、教育、出版和資料蒐集及保存項目。高錕校長在任內一直關注和支持本人的研究和事業進程，本人謹以本書紀念這位「光纖之父」當年無私地關顧和支援作為世界級文化遺產的粵劇，以及屬於全體香港人的粵劇研究工作[2]。

<div style="text-align:right">

陳守仁

2023 年 12 月 2 日

西灣河太平洋咖啡

2024 年 1 月 7 日修訂

灣仔分域街太平洋咖啡

</div>

2　詳見本書第八章「香港的粵劇研究與出版」。

粵劇聲腔、劇目的源流

劇目的源流

1450-1900

戲曲起源

不少學者相信中國戲曲起源於巫術儀式，源頭可能追溯到公元前幾萬年的石器時代[1]。巫術儀式的主持人可能是部落首領，以巫師的身份，披上異於日常穿着的獸皮或植物編織品，運用語言和歌唱，輔以木頭、石塊、木框蒙上獸皮作為發聲物品，或加上簡單的竹笛、骨笛，配合四肢和身體動作，向神靈祈願，其後更或許發展成敘述部落祖先和部落的歷史，並由巫師「代入」祖先或神靈，重塑他們的事跡或神跡[2]。

用今天的語言，上述的巫術儀式已包含服裝、說白、唱腔、器樂伴奏、身段動作、故事及人物的扮演，符合把戲曲定位成「以歌舞演故事」的基本定義；然而，巫術儀式只有「以歌舞演故事」的影子，卻並非戲曲。

1　見李肖冰、黃天驥、袁鶴翔、夏寫時編《中國戲劇起源》，1990：1，及見中國戲劇出版社編委會編、陳守仁導讀及編審《中國戲曲入門》，2020：10-11。

2　見劉再生《中國古代音樂史簡述》，2006：9。

巫術儀式從石器時代一直流傳至今天，相信從無間斷，成為民間信仰的基礎。即使不少族群其後信奉道教、佛教或其他比較「文明」的宗教，但這些宗教的儀式仍然奠基於石器時代的巫術儀式。

一些偏遠族群的巫術儀式可能曾經突破儀式的「功能性」，而直接發展成具有娛樂性和審美功能的戲曲表演，但一般屬於小規模的演出，被戲曲學者劃入「小戲」的範疇，而並沒有進一步發展成搬演長篇和曲折故事的「大戲」，如廣西、貴州的多種「師公戲」便是例子。

中國歌唱文化源遠流長，早見於《詩經》、《楚辭》、漢代《樂府》的優美篇章，抒情之外，當中也不乏故事的敘述。我們不難推想西周、春秋和戰國時期「唱故事」與「說故事」並行發展，《荀子》裏的《成相》便是用敲擊樂器「相」伴襯、述說古代聖人治國故事的「本子」[3]，反映這種表演形式在民間已有一定的普及性。

有了「唱故事」和「說故事」的基礎，「演故事」在漢代百戲中初露頭角，但亦只屬於片段性的「獨腳戲」，規模比「小戲」還要小，不能說是戲曲。由漢代到北宋，中間出現了不少「演故事」的嘗試，包括《東海黃公》、《代面》、

3　見劉再生《中國古代音樂史簡述》，2006：137-138。

《踏瑤娘》、「參軍戲」、《蘭陵王》等[4]，不少曾被納入百戲的演出項目。這些百戲項目在民間極受歡迎，一直流傳至北宋，但即使改稱「雜劇」，仍然與戲曲距離頗遠。

戲曲史上，第一個成熟的戲曲劇種是發源於約十一世紀北宋末，而盛行於南宋和明代的「南戲」，也稱戲文、南詞、永嘉雜劇、溫州雜劇，以之從「北宋雜劇」分別出來。

南戲形成於十一世紀時，在匯聚漢代百戲、唐代戲弄和北宋雜劇所有要素的基礎上，利用了這些如獨唱、對唱、合唱、器樂、扮官、女扮男、男扮女、扮神、扮鬼、扮野獸、扮物件、吞劍、噴火、走索、摔跤，以至漢樂府、唐詩、民歌、唐宋曲子詞、小說、話本、變文、鼓子詞等本來是「九唔搭八」、「各自為政」的元素，運用多種角色和多名演員，作為搬演長篇、具時代性和社會性故事的手段。早期搬演南戲的戲班規模較小，成員可能不足十人，往往由一個演員兼演多個人物，具有「小戲」的特徵，其後按搬演長篇劇情的需要而加以拓展，逐漸成為大戲。

文獻記載早期南戲的知名劇作有《王魁》、《趙貞女》、《祖傑》、《張協狀元》等，每每揭露文人負心或官員、權貴恃勢凌人等故事，為無權無勢的平民百姓發聲[5]。

4　見中國戲劇出版社編委會編、陳守仁導讀及編審《中國戲曲入門》，2020：12-13。

5　見錢南揚《戲文概論》，1981：21-28。

南戲將當時一切既有的藝術手段兼收並蓄，是古代的「總體藝術」[6]（Total Art Form），成就可以媲美古希臘悲劇、歐洲浪漫派歌劇，以至後世的電影，自此被元雜劇、明傳奇、京劇、粵劇以至無數地方劇種所繼承，「震撼」地觸動了無數心靈。今天回顧戲曲的輝煌歷史，它當不止於「以歌舞演故事」，而是「以所有藝術手段」，並「震撼地」演故事。

圖 1.1　《永樂大典》保存的宋代南戲《小孫屠》劇本

戲曲聲腔與粵劇源流

　　南戲起源於北宋末，大盛於南宋及明代，採用流行於唐、宋都市的文人「曲子」和民間歌謠的「曲牌」作為唱腔的材料。曲牌是一首「曲調」（旋律）的名稱，「按譜填詞」是創作手段，唱段性質屬「先曲後詞」。在南戲的影響下，本來傳唱南戲的弋陽腔、海鹽腔、餘姚腔和崑山腔都使

6　從宏觀角度來看，巫術儀式、戲曲、電影分別是原始時代、古代和當代的「總體藝術」。

用曲牌體,其後興起的元代雜劇和明、清「傳奇」也屬「曲牌體」。

據廣州學者余勇的研究,由明代初年至中葉,南戲在粵東尤其是潮州地區非常流行,在潮州出土的《蔡伯喈琵琶記》和《劉希必金釵記》便是明證[7]。余勇推斷,傳唱南戲的南戲諸腔也同時在廣東流行,本地戲班在正統年間(1435-1450)[8]也已經出現。

相對而言,有關珠江三角洲戲曲流佈的史料較粵東史料為零碎。上述南戲諸腔應該包括形成於元朝末年的弋陽腔,但它在粵中地區的具體流佈情況,以及這時候的南戲劇目否與現代或當代粵劇拉上關係,則尚待更多史料證實。故此,即使出現了由廣府藝人組成的本地戲班,也並未構成粵劇產生的充足條件。可以推斷,這時已經傳入珠江三角洲的外省戲曲正在急速地方化,粵中正在醞釀具有本地色彩的「廣府大戲」。

如前所述,中國戲曲於北宋末期產生的「南戲」,已經是一種具震撼力的「總體藝術」;此後,廣府大戲在萌芽和雛形時期一方面不斷把「南戲」廣府化,另方面也為南戲注

7　見余勇《明清時期粵劇的起源、形成和發展》,2009:55-57;見賴伯疆《廣東戲曲簡史》,2001:31-37。

8　見余勇〈淺談粵劇的起源與形成〉,載《粵劇何時有 —— 粵劇起源與形成學術研討會文集》,2008:58-59 及 87。本書為勾劃粵劇發展的輪廓,只指出大約年份,以方便討論。

入更多的廣府文化元素，這無疑是進一步加強了戲曲對廣府觀眾的震撼力。

明代嘉靖年間（1521-1567），在廣東演出的戲班有更多由廣東人組成的本地「廣班」[9]，唱的是曲牌體的弋陽腔，其後接受曲牌體的崑腔，再後期又襲用湘劇「高腔」（屬弋陽腔支派，又稱「大腔」）[10]；今天香港神功粵劇仍然不斷演出的《碧天賀壽》（又稱《封相賀壽》，於《六國封相》之前演出）、《六國封相》、《正本賀壽》和《仙姬送子》等「例戲」[11]仍然保留着弋陽腔、湘劇高腔和崑山腔的餘韻，包括大鑼大鼓、聲調高亢、舞台官話、曲牌和幫腔的使用。

據說弋陽腔傳到廣東後，經歷本地化形成的「廣腔」出現於康熙年間，其特點是包括使用一唱眾和的幫腔、聲調高亢、大鑼大鼓[12]。「幫腔」的本質是「合唱」，有多種形式的運用，常見的是「全曲幫腔」、一曲最後一句的「曲尾幫腔」（「一唱眾和」）、台前幫腔和幕後幫腔[13]。

9　見賴伯疆《廣東戲曲簡史》，2001:57-58。

10　廣府戲班大概最遲於清乾隆年間接受湘劇高腔；乾隆年間湖南戲班在廣州的活躍情況見伍榮仲《粵劇的興起——二次大戰前省港與海外舞台》，2019：43。

11　粵劇神功「例戲」詳見本書第五章「粵劇傳承：神功戲、新生一代、新創劇目及演出生態（2000-2023）」。

12　莫汝城引述《粵遊紀程》（1712年刊刻）的記載，見《粵劇聲腔的源流和變革》，1987:105-107。

13　見莊永平（1945-　）《戲曲音樂史概述》，1990:145；及見賴伯疆《廣東戲曲簡史》，2001:57-58。名伶阮兆輝認為「幫腔」只限於句尾的「一唱眾和」，指的是狹義的幫腔。

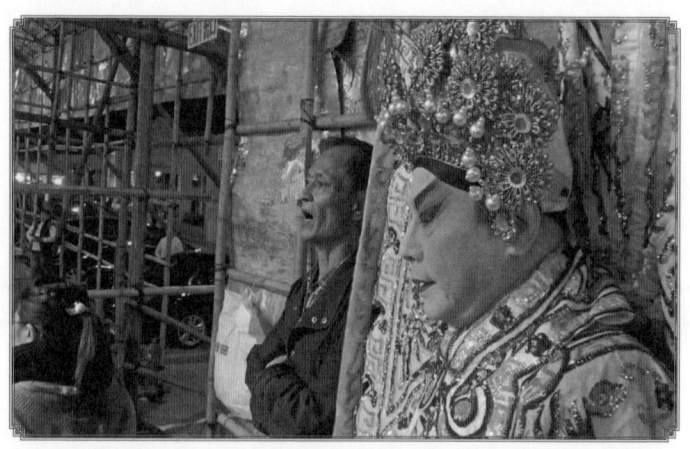

圖 1.2　開台例戲《六國封相》演出期間，在雜邊棚面候場的名伶阮兆輝和後台衣箱工友加入「幫腔」。胡永標攝於 2017 年 12 月 7 日石澳天后誕

　　以下表 1.1 整理今天香港常演粵劇例戲的源流，當中除《祭白虎》外，均是根據廣州粵劇學者莫汝城（1926-2009）的考證[14]。

表 1.1　粵劇例戲的源流

劇名	源流	特點
《祭白虎》	1. 漢代百戲《東海黃公》[15] 2. 明代《禮節傳簿》載《玄壇伏虎》	大鑼大鼓、做科戲、無唱白

14　見莫汝城《粵劇聲腔的源流和變革》，1987:1-10 及 46-49。

15　見倪彩霞〈從角觝戲《東海黃公》到粵劇《祭白虎》〉，載《道教儀式與戲劇表演形態研究》，2011:256-276。

劇名	源流	特點
《碧天賀壽》	1. 早期弋陽腔（高腔） 2. 明代傳奇《長生記》之《八仙慶壽》	大鑼大鼓、聲調高亢、幫腔、曲牌體、長短句
《六國封相》	1. 湘劇高腔（大腔） 2. 跳竹馬：源自湘劇高腔《齊王點馬》 3. 加入打跟斗、男扮婦人、調笑、推車等技藝，類似漢代百戲、北宋雜劇項目	大鑼大鼓、聲調高亢、幫腔（全曲幫腔，古本有用「句尾幫腔」）、本曲牌體，經加工後，加入板腔（嘆板、中板）唱段
《正本賀壽》	1. 崑腔 2. 據明初南戲《蘇武牧羊記》第二山《慶壽》加工而成	大鑼大鼓、聲調高亢、幫腔，曲牌體、長短句
《跳加官》	1. 崑曲曲牌 2. 可能源自明代教坊編單折雜劇《天官賜福》，供奉御前，後為民間戲班採用	大鑼大鼓、做科戲、無唱白
《仙姬送子》	1. 早期弋陽腔（高腔） 2. 源自弋陽腔傳奇《織錦記》中《仙姬天街重會》 3. 反宮裝：源自唐代宮廷樂舞《聖壽樂》	大鑼大鼓、聲調高亢、幫腔、曲牌體、長短句
《封台》	《跳加官》的簡化版	大鑼大鼓、做科戲、無唱白
《香花山賀壽》	1. 徽池腔，近似湘劇高腔 2. 屬吸收滾調後的弋陽腔 3. 劇中技藝（尤其「打叉」）源自徽班「目連戲」	大鑼大鼓、聲調高亢、曲牌體、長短句、大量加入滾唱
《玉皇登殿》	具有弋陽腔特徵，但源流待考	大鑼大鼓、聲調高亢、曲牌體、長短句

第一章 粵劇聲腔、劇目的源流（1450-1900）

莫汝城指出，粵劇《香花山賀壽》演的雖然是觀音壽辰的故事，但傳統上只限於在戲行慶祝「師傅誕」時演出，並動用全行精英以示敬意；這個安排，隱含着尊敬徽班、甚至不忘「徽班為師」之本意[16]。莫汝城認為此劇大約產生於明代嘉靖（1521-1567）、隆慶年間（1567-1572），但從加入大段「滾唱」來看，現存版本是經過後期加工的成果[17]。

麥嘯霞《廣東戲劇史略》指出，《玉皇登殿》是於每台神功戲開台翌日，緊接《正本賀壽》、《跳加官》和《天姬送子》之後上演，演出玉帝登座，命各星官糾察凡塵事，演至灶君和門官向玉帝啟奏完畢，星官各歸本位，名為「跳天將」[18]。

時至 2023 年，《碧天賀壽》、《六國封相》、《正本賀壽》、《跳加官》、《天姬送子》等例戲劇目仍然經常在香港各地的神功粵劇中演出。2009 至 2018 年間，估計每年平均演出三十次《碧天賀壽—六國封相》，一百五十次《賀壽—加官—送子》及一至五次《祭白虎》。詳見本書第七章「經典劇目中的香港故事（1930-2022）」。

由 1550 至 1750 年的二百年間，幾代戲曲伶人把「曲牌」

16　見莫汝城《粵劇聲腔的源流和變革》，1987:23。

17　見莫汝城《粵劇聲腔的源流和變革》，1987:11；《香花山賀壽》劇本收錄於岳清《花月總留痕 —— 香港粵劇回眸》，2019:242-250。

18　見陳守仁編注《早期粵劇史 ——〈廣東戲劇史略〉校注》，2021:96。

圖 1.3、1.4　上水古洞村觀音誕戲棚破台儀式《祭白虎》。溫佐治攝於 2023 年
3 月 9 日

圖 1.5　得前輩名伶靚次伯傳授「坐車」功架的當代名伶廖國森在《六國封相》
中的演出，中間三位元帥分別由（左起）宋洪波、衛駿輝、袁偉傑扮演。李淑
文攝於 2017 年 5 月 5 日坑口天后誕

旋律和節奏作大幅變化，終於在乾隆年間創造了「板腔」[19]。相對曲牌而言，板腔不受曲牌旋律的限制，沒有固定的曲調（旋律），唱腔由唱者按歌詞中每個字聲調的高低起跌來創作，每每包含高度的即興性和變化，唱段性質屬「先詞後曲」，創作手段屬「依字行腔」，即依據字的聲調來創作旋律，唯須遵守每句字數、調式、節拍（板、眼）、曲詞平仄和每句收音等規範，用以成就既有變化、亦有統一的審美標準，也即在變化中尋求統一、在統一中顯現變化。

「依字行腔」也是「滾唱」的行腔方法，其中的理念是開發和釋放潛藏在漢語聲調中的豐富音樂性，使得唱腔的創作不再受限於曲牌的既定旋律，從而加強敘事、寫景和抒情，以配合新劇目的開發。早期的滾唱可能用散板或流水板，一般規範較少，在審美上沒有獨立的條件，只能依附於曲牌。到滾唱建立了每句字數、調式、節奏（板、眼）、曲詞平仄和每句收音等規範後，使行腔進入擺脫曲牌並演化為板腔曲式的階段。

據說梆子腔（也稱西秦腔、秦腔）在明代萬曆年間（1572-1620）仍屬曲牌體唱腔[20]。清代中葉，各地秦腔藝人雲集北京，與當時流行的「京腔」（即當時的弋陽腔，又名高

19　見莊永平《戲曲音樂史概述》，1990:171-172。

20　見余從（1931-2018）《戲曲劇種聲腔研究》，1990:132，及見莫汝城《粵劇聲腔的源流和變革》，1987:109。

腔）藝人互爭長短。乾隆四十四年（1779），秦腔名伶魏長生（1744-1802）入京演出，瘋魔了當時的觀眾，梆子腔自此取代「京腔」[21]。如前所說，這時的「秦腔」已經歷了由明中葉至清中葉（約 1550-1750）約二百年的發展，已從曲牌體改造成板腔體[22]。

清代乾隆年間（1735-1796），廣東本地班吸收崑腔及崑劇曲牌[23]，並進一步在弋陽腔、湘劇高腔和崑山腔的基礎上，吸收了已定形或正在定形為板腔體的秦腔（梆子腔）[24]，逐漸以各種梆子板腔曲式作為唱腔音樂的主體。更有趣的是，有秦腔學者認為秦腔起源自《東海黃公》[25]，而《東海黃公》也可能正是粵劇《祭白虎》的遠祖。

歷史文獻沒有具體記載「廣府大戲」在哪個年代採用已經演化成板腔體的秦腔或梆子腔，但相信在魏長生進京演出

21　見余從《戲曲劇種聲腔研究》，1990:133-136，及見莫汝城《粵劇聲腔的源流和變革》，1987:109。

22　見莫汝城《粵劇聲腔的源流和變革》，1987:16-18。

23　見謝小明〈粵劇源流初探〉，載《粵劇何時有 —— 粵劇起源與形成學術研討會文集》，2008:107。

24　內地學者黃偉透過考證不同劇種的「江湖十八本」指出，這種「秦腔」並非「梆子」，而是來自陝西的「漢調二黃」；見黃偉〈「江湖十八本」與粵劇梆黃聲腔源流〉，載《粵劇何時有 —— 粵劇起源與形成學術研討會文集》，2008:224-244。莫汝城認為文獻中的「秦腔」、「西秦」、「西班」、「西部」指的都是「梆子腔」；見《粵劇聲腔的源流和變革》，1987:112。本書著者認為莫汝城的說法比黃偉更為具體。

25　見王正強《秦腔音樂概論》，1995:2。

前十多年，這種「新梆子」已經被多地的戲班採用[26]。黃鏡明、賴伯疆指出，一些清中葉的傳統劇目唱文已經標明唱「西秦板」，也有一些唱式如「首板內唱」、「收掘」、「禾蟲滾花」等，相信是模仿自秦腔的「起板」、「提板」、「滾板」[27]。故此，筆者推斷廣府大戲約於 1750 年代接受「新梆子」進而演化成「古代粵劇」[28]。

1750 年代是神功戲成為廣東省鄉鎮節慶必備節目的年代，也可能是戲班開始使用「紅船」往返演出地點[29]，自此紅船成為「廣府班」的標誌。

「二黃」是湖北和安徽戲班藝人共同打造的另一種板腔體，形成於乾隆年間，最遲在道光年間（1821-1850）傳入廣東。學者劉文峰更相信二黃的傳入早在乾隆四十年（1775）前後，由安徽和江西戲班藝人帶入廣東[30]。然而，莫汝城則認為，在太平天國運動（1851-1864）爆發之前，「二黃」並未被廣東藝人普遍接受[31]。

26　見余從《戲曲劇種聲腔研究》，1990:132-134。

27　見黃鏡明、賴伯疆《粵劇史》，1988:10；可惜《粵劇史》未有指出劇目名稱或資料出處，因此本書著者未能進一步查證。

28　把今天的粵劇梆子與 1750 年代的梆子拉上關係，是基於粵劇梆子至今仍保留「梆子不打嘴」的特徵，詳見本書第二章「粵劇唱腔音樂的定型（1890-1940）」的論述。

29　見伍榮仲《粵劇的興起 —— 二次大戰前省港及海外舞台》，2019:45。

30　見劉文峰〈試論粵劇的形成和改良〉，載《粵劇何時有 —— 粵劇起源與形成學術研討會文集》，2008:13。

31　見莫汝城《粵劇聲腔的源流和變革》，1987:112 及 117。

十八世紀的廣州是外省商人和外省官僚雲集的大都會，「徽班」、「湘班」等「外江班」雄踞廣州的戲曲舞台，自是理所當然的。1759 年成立的外江梨園會館，扮演外江班與廣東省本地主會的中介人角色，處理合約事宜，從中收取佣金[32]，職能與稍後建立的瓊花會館（約 1796 年成立[33]）、吉慶公所（1860 年代成立）和八和會館（1889 年會館落成）相似，不同的是瓊花、吉慶和八和均主要處理的是本地班與本地主會的中介事宜。

本地班在外江班稱霸期間備受歧視，但進入十九世紀中葉之後，本地班開始抬頭，外江班陸續退出廣府戲曲舞台，關鍵原因可能在於 1840 至 1842 年間爆發的鴉片戰爭導致的經濟衰退[34]。

1851 年，洪秀全（1814-1864）在廣西金田村起義，太平天國運動一觸即發。為了避亂，大批民眾和戲班伶人流徙香港，使香港人口從 1845 年的二萬三千八百多人增加到 1868 年的十一萬五千人，是本來人口的五倍[35]。

32　見伍榮仲《粵劇的興起 —— 二次大戰前省港及海外舞台》，2019:42-44。

33　黃鏡明、賴伯疆認為瓊花會館於明代萬曆年間建成，大概有誤；見黃鏡明、賴伯疆《粵劇史》，1988:8。

34　見伍榮仲《粵劇的興起 —— 二次大戰前省港及海外舞台》，2019:46-47。

35　有關早期香港人口數字，可參見梁沛錦《粵劇研究通論》，1982:249-250。

圖 1.6　吉慶公所合同

　　1854 年，粵劇名伶李文茂（？-1858）率領戲行子弟加入太平軍對抗清軍，可惜最後戰死。清廷於 1854 年開始禁止本地班演出粵劇，並對粵班子弟實施報復，不僅到處追捕他們，更焚毀瓊花會館[36]。

　　太平天國運動是中國歷史上規模最大的戰爭之一，它波及浙江、江蘇、江西、湖北、安徽、福建和湖南七省，導致

36　見黃鏡明、賴伯疆《粵劇史》，1988:16-17。此書對李文茂起義至戰死的經過有較詳細的敘述，見 1988:13-17。

死亡、失蹤、受傷、移民的人數多至七千萬[37]。戰亂對華南地區的經濟造成廣泛破壞，生產和商業活動嚴重下滑，不少有經濟能力的人士持續流向上海、香港和新加坡。至 1900 年，香港人口已達到二十六萬二千[38]，是 1845 年人口的十倍有多。一方面，知識分子、紳商階層和戲班伶人移居香港，也觸發了 1852 至 1870 年間第一批香港戲曲戲院的建立。

另一方面，粵劇藝人開始到海外演出謀生，也是受到太平天國運動後被追捕及華南經濟不景所致。1852 年 10 月，一個由一百廿三名成員組成的粵劇戲班到達美國三藩市巡迴演出，此後訪美的戲班和藝人不絕，促成了三藩市在 1868 年 1 月落成第一所由華人集資而建的戲曲戲院[39]。1857 年，粵劇藝人到達新加坡演出；翌年，也有戲班到達澳洲演出[40]。

在廣東省，粵劇被禁期間，部份粵劇藝人為避清廷耳目，開始在原有弋陽腔、崑腔、湘劇高腔和梆子腔的基礎上，吸收徽班的二黃，形成了梆子、二黃並用的板腔體系，號稱是演出用西皮（即梆子）、二黃的「皮黃戲」，實際上

37　資料出自「維基百科」。

38　這些早期香港人口數字，見網上資料，亦見梁沛錦《粵劇研究通論》，1982:249-250。

39　見程美寶〈淺談粵劇起源與形成的研究議題和方法〉，載《粵劇何時有 —— 粵劇起源與形成學術研討會文集》，2008:122，及見伍榮仲《粵劇的興起 —— 二次大戰前省港及海外舞台》，2019:199-202。

40　蒙名伶阮兆輝教授提供資料，在此致謝。

圖1.7　根據文獻及口述資料重構的「紅船」模型

已開始使用「現代粵劇」唱腔的「梆、黃」架構[41]。

　　也有其他粵劇藝人到外江皮黃戲班搭班謀生的,由於當時的皮黃戲包括徽劇、湖北漢劇、湘劇、祁劇、廣西桂劇及京劇,故此粵籍藝人也在不同程度上吸收了這些劇種的影響[42]。例如,粵劇官話又稱「桂林官話」,足見曾受桂劇的影響;部份「嶺南八大曲」的曲目、曲詞和板式名稱與廣東漢劇極為接近,則是曾受漢劇影響的明證[43]。

　　在這段過渡時期,吉慶公所取代瓊花會館,執行廣東藝

41　見莫汝城《粵劇聲腔的源流和變革》,1987:113-118。

42　見莫汝城《粵劇聲腔的源流和變革》,1987:120-121。

43　見李忠順、張文珊、羅愛湄合編《嶺南八大曲初探 —— 歷史與文獻典藏》,2015:28-33。

粵劇更為明顯的本土特徵也在 1850 年代出現，主要體現為本地藝人和本地戲班的湧現、廣州方言的間中使用[45]及藝人出國到新加坡和三藩市演出。固然，梆子、二黃並用也是「現代粵劇」和「當代粵劇」的核心特徵。

身處海外演出，藝人首次被冠以「粵劇藝人」的標籤，他們演出的劇種也自此冠上「粵劇」作為品牌名稱，據說是「粵劇」一詞首次見於文獻[46]。

行當

明代南戲已使用生、旦、淨、末、丑、貼、外七個行當，如《永樂大典》中保存的《張協狀元》劇本便是例子[47]。

廣東戲班約於 1750 年間開始使用由「七行當」擴展而成的「十大行當」，即：「生」（正生、武生）、「旦」（正旦）、「淨」（二花面）、「末」（扮演老年男性）、「丑」（男丑、女丑）、「貼」（貼旦、花旦、小旦）、「外」（大花面）、「小」（小生、小武）、「夫」（夫旦，即男人反串的老旦）、

44 見伍榮仲《粵劇的興起 —— 二次大戰前省港與海外舞台》，2019:54-56。

45 見程美寶〈淺談粵劇起源與形成的研究議題和方法〉，載《粵劇何時有 —— 粵劇起源與形成學術研討會文集》，2008:120-122。

46 見程美寶〈淺談粵劇起源與形成的研究議題和方法〉，載《粵劇何時有 —— 粵劇起源與形成學術研討會文集》，2008:124。

47 見錢南揚校注《永樂大典戲文三種校注》，1979:1-217。

「雜」（多扮演士兵、群眾等角色），其後演變成武生、正生、小生、小武、正旦、花旦、公腳（扮演髮、鬚、眉皆白的老年男性）、總生（扮演皇帝、王侯、宰相等人物類型）、淨、丑[48]。

到 1920 至 1930 年代，受到經營成本的壓力和西方電影的影響，產生以男、女主角和男、女配角主導、輔以丑生和老生的新制度，把十大行當歸納為文武生、正印花旦、小生、二幫花旦、丑生、老生，合稱「六柱」[49]，實際是六個「職位」。在演出上，每「柱」必須運用「跨行當藝術」，既減少成本，也形成了吸引觀眾的新「噱頭」[50]。

例如，文武生和小生均是小武和小生、甚至丑生的結合，兩者的分別只是前者演「男主角」，後者演「男配角」；「正印花旦」和「二幫花旦」均是「正旦」（「青衣」）、「花衫」、「玩笑旦」和「刀馬旦」的結合，兩者的分別只是前者演「女主角」，後者演「女配角」；「丑生」是「男丑」、「丑旦」、「老生」、「老旦」、「花臉」、公腳、總生的結合，甚至間中兼演「小生」類人物；「老生」也稱「武生」，是「老生」、「武生」、「老旦」、「花臉」、「公腳」和「總生」的

48　見《粵劇大辭典》，2008:333，及見陳守仁編注《早期粵劇史 ——〈廣東戲劇史略〉校注》，2021:80。

49　見伍榮仲《粵劇的興起 —— 二次大戰前省港及海外舞台》，2019:91-94，及見賴伯疆《廣東戲曲簡史》，2001：247。

50　見伍榮仲《粵劇的興起 —— 二次大戰前省港及海外舞台》，2019:94。

結合，並一定程度上兼有「丑生」的職能。以下表 1.2 載錄「六柱制」的「跨行當」制度。

表 1.2　「六柱制」的「跨行當」制度

六柱	傳統行當演出藝術
文武生、小生	小武、小生、丑生
正印花旦、二幫花旦	正旦、貼旦、花衫、玩笑旦、刀馬旦
丑生	男丑、丑旦、老生、老旦、花臉、公腳、總生、小生
老生（武生）	老生、武生、老旦、花臉、公腳、總生、丑生

劇目

　　如前文所述，當代香港粵劇保存的最古老劇目大概是神功戲演出中屬於「例戲」的《八仙賀壽》、《仙姬送子》和《六國封相》。《碧天賀壽》和《送子》仍然使用早期的弋陽腔，相信同是源自明代弋陽腔劇目。《封相》保留了屬於弋陽腔支派的「湘劇高腔」（即「大腔」），大概在清代中葉形成。《正本賀壽》保留了崑曲曲牌。粵劇破台戲《祭白虎》或許源自更古老的漢代百戲項目《東海黃公》，但目前難作定論。

　　正本戲方面，當代香港仍然保留的《七賢眷》、《斬二王》和《西河會妻》分別代表了「江湖十八本」、「大排場十八本」和「新江湖十八本」，均是「現代粵劇」形成前受

歡迎和常演的劇目。一般而言，這些劇目透過英雄功績、愛情故事和人世間的悲歡離合，宣揚忠君、孝親、愛國、節義、善惡有報、有情人終成眷屬等道德情操和信念，彰顯了傳統中國社會的核心價值觀。

1930 年代香港著名電影導演、粵劇編劇和史家麥嘯霞（1904-1941）的《廣東戲劇史略》（1940）指出，雍正年間（1722-1735），祖籍湖北的名伶張五（即「攤手五」、「張師傅」）從北京到廣東，把漢劇的「十大行當」和他的首本戲「江湖十八本」[51]傳授給粵班子弟。這十八齣戲是雍正至乾隆年間（1736-1795）梆子、二黃聲腔劇種通用的劇目，流行於全國。作為「江湖十八本」的第七齣，目前香港仍然不時演出的《七賢眷》代表了流行於十八至十九世紀中葉的劇目，原本即使用板腔體的「梆子腔」演唱[52]。

在珠江三角洲一帶，如新會、南海、東莞等地，最遲在雍正、乾隆兩朝，神功戲已經成為民間節慶的必備節目[53]。本來 1683 年（康熙廿二年）「遷界令」解除，據說香港新界

51 十八齣戲的劇名見陳守仁編注《早期粵劇史 ——〈廣東戲劇史略〉校注》，2021:99-101。

52 由於這段時間也正是板腔體的梆子腔漸次取代「京腔」（曲牌體的弋陽腔）的時期，故此另一種假設是：張五從北京或湖北將漢劇傳入廣東的「江湖十八本」本來是用「京腔」演唱，至弋陽腔、崑腔在 1750 年代漸追不上潮流，戲班普遍演唱板腔體的梆子腔後，「江湖十八本」亦改用「板腔梆子」演唱；見陳守仁編注《早期粵劇史 ——〈廣東戲劇史略〉校注》，2021:63-64。

53 見伍榮仲《粵劇的興起 ——二次大戰前省港及海外舞台》，2019:45。

原住民重返家園後，相繼舉行「太平清醮」儀式以酬謝神恩，但目前未有其時在打醮期間舉行神功戲演出的證據。

日本中國戲曲學者田仲一成（1933-）根據香港新界元朗大樹下天后廟的碑文，指出早在乾隆五十一年（1786），已有當地村民聘請戲班演戲，以慶祝官司勝利和答謝神恩的大型神功戲曲活動[54]。大概當時香港仍沒有本地戲班，故需從內地聘請。這個時期，廣東省珠江三角洲一帶開始形成本地班並漸次取代外江班，演出的大概是兼唱崑、弋和梆子的「古代粵劇」，使用的仍然是「官話」而非廣府話，演出的劇目可能屬唱「梆子」曲牌或板腔的「江湖十八本」及「提綱戲」。

太平天國運動導致粵劇被禁，至同治七年（1868）禁令才得解除。根據麥嘯霞的《廣東戲劇史略》，解除禁令的契機是頗為傳奇的。事源當年兩廣總督瑞麟（1809-1874）為母親祝壽，各級官員爭相選送戲班進總督府演戲助興，幾位粵劇藝人的傾情演出竟然為困局中的粵劇扭轉乾坤。麥嘯霞根據口述歷史作出以下描述：

> 到男花旦「勾鼻章」（本名何章；1846-？）出場扮演楊貴妃，其萬千儀態令太夫人對他注目。未幾，太夫

54　見田仲一成日文著作《中國祭祀演劇研究》，1981:672 及 683。碑文提及：「乾隆中葉，鄉人因穀斗勝訴，開演梨園，嗣後三年一屆。止此三間廟址，實不足容納群伶，……倡議將三間廟廊擴而為五……」

人忽然涕淚交流，起身回到自己房裏，傳命終止演戲。眾官員感到愕然之際，各伶工亦不知所措，太夫人忽然傳勾鼻章入見，並命令其他伶人先行回家。

原來總督以前曾有一個早死的妹妹，樣貌酷像勾鼻章，因太夫人見勾鼻章而勾起對亡女的懷念，遂決定收勾鼻章為「乾女」，要求他扮作女兒來慰解她。粵劇圈中人乘機請勾鼻章向總督求情，最後清廷頒令粵劇解禁 [55]。

經歷十年的集資和籌備，光緒十年（1884）粵劇伶人動工興建八和會館，至 1889 年落成 [56]，標誌粵劇的中興。這時粵班除演出「梆子戲」外，也兼演「二黃戲」，亦盛行「十大行當」的「首本戲」，於是出現了「大排場十八本」和「新江湖十八本」取代「江湖十八本」，成為當時粵劇的主要劇目 [57]；前者組合傳統排場而成，後者是當時粵劇藝人自己創作的一批正本戲。「十大行當」的形成也催生了各種腔喉和專腔 [58]。

55　見陳守仁編注《早期粵劇史 ——〈廣東戲劇史略〉校注》，2021:78-79。然而，黃偉的《廣府戲班史》則認為麥嘯霞所說並無根據。

56　麥嘯霞《廣東戲劇史略》原文沒有指出八和會館建立的準確年份，這裏是根據黃偉的考證，見黃偉《廣府戲班史》，2012:290。本人的《早期粵劇史 ——〈廣東戲劇史略〉校注》將八和會館的落成年份誤為 1884 年，謹此更正並致歉。

57　見廣東省戲劇研究室編《粵劇唱腔音樂概論》（增訂本），1999：4。

58　見黃鏡明、賴伯疆《粵劇史》，1988:65。

　　《斬二王》是「大排場十八本」的第十六齣[59]，使用的排
場有《斬帶結拜》、《投軍》、《禾花出水》、《大戰》、《拗
箭結拜》[60]、《點絳唇》、《柳營結拜》、《擘網巾》、《大排朝》、
《拜印》等。

　　《西河會妻》是「新江湖十八本」其中一齣，使用排場
包括《大戰》、《遊街》、《亂府》、《會妻》、《問情由》、《寫
狀》、《打閉門》、《碎鑾輿》及《比武》等。

　　「排場」是有特定劇情、人物、鑼鼓、曲牌、說白及身
段功架的程式，經常移植到不同劇目。《斬二王》和《西河
會妻》作為十九世紀末至廿世紀初的代表劇目，原本除唱曲
牌外全劇使用梆子[61]，標誌着這時粵劇雖然已經兼用梆子、
二黃，但仍屬於不同劇目分別使用「全梆子」或「全二黃」
的「梆、黃分家」情況[62]。

　　粵劇中興也標誌本地班的興起和外江班的退席。除兩種
「十八本」外，本地班亦有搬演地方故事，如《梁天來》、
《山東響馬》、《王大儒供狀》和《蜑家妹賣馬蹄》等劇目，

59　見陳守仁編注《早期粵劇史——〈廣東戲劇史略〉校注》，2021:102-
　　103。

60　也作《咬箭結拜》。相信這排場是源自南朝「拗箭訓子」的故事，故
　　此應作《拗箭結拜》。

61　據說兩劇中少量二黃唱腔都是後來加入的。

62　《辨才釋妖》和《棄楚投漢》等屬二黃劇目，只含少量二黃以外的唱
　　段。「辨才」亦作「辯才」。

據說也頗受地方觀眾歡迎[63]。此外，戲班也經常演出「提綱戲」、「排場戲」或「爆肚戲」，亦即沒有劇本而只根據「提綱」上列出的「排場」名稱來即興演出的粵劇。

據估計，粵劇自形成至 2020 年代共積存了約三千個劇目[64]，是一筆珍貴的文化遺產。沒有「新戲」就不會有「舊戲」，一部粵劇史就是新劇目開山的歷史，其間受觀眾歡迎的劇目不斷重演，藝人名聲大振，令戲班起死回生，劇本流傳後世；欠觀眾緣的劇目會被修改、優化，甚至被淘汰，否則被淘汰的就會是藝人、戲班甚至整個劇種。

八和會館的建立

經歷清廷禁演粵劇的艱難時日，粵劇藝人在解禁後成立同業組織八和會館，同時有錢出錢、有力出力，兼在海外籌集資金，終於在 1889 年在廣州黃沙建成八和會館的會所[65]。

當時會館統合八個堂口，分別是（一）永和堂：統屬小武（武小生）和武生（武老生）演員；（二）兆和堂：統屬專業文場戲和唱工戲的正旦、公腳、正生、總生、小生和大

63 見黃鏡明、賴伯疆《粵劇史》，1988:66。

64 梁沛錦曾說他搜集到的古今粵劇劇目名目多至一萬三千個，見《粵劇研究通論》，1982:317；估計當中有不少「同劇多名」的重複。其後他的《粵劇劇目通檢》（1985）把古今劇目修訂為約 5000 個。

65 另有文獻指出八和會館於 1882 或 1892 年建成；見黃偉《廣府戲班史》，2012:290。

花面演員;(三)福和堂:統屬所有旦角演員,包括老旦、正旦(青衣)、花衫、花旦、刀馬旦(打武旦)和馬旦演員;(四)慶和堂:統屬二花面、六分和大花面演員;(五)新和堂:統屬所有丑行演員,包括男丑和女丑;(六)德和堂:統屬打武家(五軍虎);(七)慎和堂:統屬坐艙、接戲、櫃枱等班政人員;(八)普和堂:統屬棚面樂師[66]。可見,雖然各堂口名稱均有「和」字,奉行團結粵劇從業員、家和萬事興為宗旨,但堂口之間高低有別、階級分明。

八和成立初期,從見證戲班與主會簽訂演出合同收取的佣金、會員繳付薪金百分之五作為會費,以及一些義演籌款的收入,逐漸積累了一筆可觀的資金。會館購置物業作出租之餘,還為約二千名會員提供照顧衣食住行和生老病死的多種福利,包括短暫住宿的戲館、給退休藝人安享天年的養老所、給身故的戲班子弟下葬的墓地、收錄戲班子弟子女的學校和醫療服務[67]。

八和初時一片好景,可是共患難日子過後,利益的不均,令八和子弟早在二十世紀初已出現分裂。1900年,首先出現了代表上層藝人的「慈善社」與代表整體藝人的「群益社」的對立。其後,戲班的管理層也發生變動。本來位高

66 見黃偉《廣府戲班史》,2012:295。此外,大花面可以納入「兆和堂」或「慶和堂」;正旦即青衣,可納入「兆和堂」或「福和堂」。

67 見黃偉《廣府戲班史》,2012:296。

權重、代表戲班簽署合同的「督爺」（也稱「接戲」）漸漸被主管戲班的「坐艙」（相當於後來的「司理」或「經理」）和職司「賣戲」的「行江」所凌駕。至民國初年，「坐艙」成立「全福堂」、「行江」成立「藉福館」，各代表自己界別成員的利益。據文獻資料記載，有些「行江」為求謀取個人利益，與主會勾結，虛報戲金，使藝人、戲班及八和均蒙受損失[68]。

由於明星制度的興起令觀眾注意力集中在男、女主角身上，加上在縮減戲班規模以減省戲班成本和增加利潤的大趨勢下，「打武家」漸被邊緣化，不再成為戲班常設的成員，與今天香港的情況相同。為了表示對八和沒有維護他們的利益的不滿，打武家成員把原本隸屬八和的「德和堂」改組成半獨立的「鑾輿堂」[69]。

戲班「棚面」（拍和樂師）同樣對八和不滿，乃把原本的「普和堂」改組成半獨立的「普福堂」，有「脫離八和、自求多福」之寓意。另一個樂師組織是「普賢堂」，成員是為歌壇女伶伴奏的樂師，於 1924 年成為「工會」，與普福堂的成員勢成水火。1926 年，普福堂及由打武家發起的「優伶工會」成為親左派的工會，卻在翌年被國民黨鎮壓，一些成

68　見伍榮仲《粵劇的興起——二次大戰前省港與海外舞台》，2019:178-180。

69　見伍榮仲《粵劇的興起——二次大戰前省港與海外舞台》，2019:180。

員因此犧牲了生命[70]。

　　以上事件除了反映八和的領導地位曾經因利益不均而遭致動搖之外，也反映二十世紀初政治派系的角力衝擊了粵劇藝人的團結，直接損害了粵劇的社會形象，阻礙了粵劇事業的發展。

　　然而，儘管如此，時代的洪流還是即將把粵劇推向一個新的歷史階段。

70　見伍榮仲《粵劇的興起 —— 二次大戰前省港與海外舞台》，2019:181-182。

粵劇唱腔音樂的定型

1890-1940

十九世紀末至二十世紀初，粵劇在弋陽腔曲牌、崑山腔曲牌及梆子和二黃的基礎上，吸收來自中國各地多個樂種的曲牌、廣東器樂合奏（「廣東音樂」[1]）和西方曲調，更發展原創曲牌，以及在辛亥革命前夕襲用南音、木魚、龍舟、板眼、粵謳等多種民間說唱曲種。

粵曲

時至十九世紀末葉，在粵劇興盛的同時，省、港、澳的鄉鎮社群及大戶人家經常聘請「八音班」為神誕、建醮、嫁娶和其他喜慶和神功活動作助興演唱，演唱的曲目均改編自粵劇劇目，保留唱段，但刪去大部份說白，並略去身段動作，減省鑼鼓，成為「只唱不做、重唱不重白」的「粵曲」演唱。在音樂結構方面，這時的「粵曲」運用了所有粵劇使用的唱腔體系和曲式。

「八音班」活躍於十九世紀末至廿世紀初，是專為堂

1　作為樂種，把「廣東音樂」正名為「廣府絲竹」更能反映它發源和流通的地域性。

會、廟會、嫁娶、喪事、喜慶、巡遊、迎送等場合演出的團體，用旋律樂器如簫、大嗩吶、小嗩吶、月琴、提琴等，和鑼、鈸、鼓等敲擊樂器來拍和粵曲。「唱口」常兼樂手，亦兼演出「拋大鈸」、「翻酒杯」、「咬橋凳」等「雜耍」項目。參與的樂師也有落戲班做「棚面」的，「唱口」也有兼演粵劇。據說，「大八音班」人手多至二十人，粵曲之外也演唱《六國封相》等例戲；小八音班只唱粵曲，成員只有數人[2]。

約在同治年間（1862-1874）開始流行的「八大曲」，如《辨才釋妖》、《百里奚會妻》等均取自粵劇。清末，意欲推翻滿清政府的革命志士又創作了大量「只唱不做」的「理想班本」，開了原創粵曲的先河。

1920 至 1930 年代是粵曲歌壇的全盛時期，當時不少文人雅士為專業的粵曲女伶創作了大量粵曲曲目，使粵曲進一步成為獨立於粵劇之外、以抒情和說唱故事為本質的說唱或曲藝曲種。

歌壇是 1920 至 1930 年代職業粵曲歌伶的主要演出場地，一般設於茶樓及酒樓，有專業樂師即場拍和，並在粵曲演唱環節之間演奏廣東絲竹音樂作為「間場」。據說當時省港兩地活躍的女伶多至五百名，估計歌壇數目接近一百，當中著名的小明星（鄧曼薇；1913-1942）、徐柳仙（1913-1985）、張月兒（1907-1981）和張惠芳（生卒年份待考）合稱「四大

2　見禮記（羅灃銘）《顧曲談》，1958:15-18。

圖 2.1　早期粵曲 78 轉唱片

女伶」[3]。

　　傳統上以演唱曲藝維生的多是失明藝人，男稱「瞽師」，女稱「瞽姬」或「師娘」。民國成立後，演唱曲藝的妓女脫妓籍後成為女伶，憑歌藝及姿色取代「瞽姬」進駐歌壇，吸引了大量以男性為主的歌客。1926 年，脫籍從良的女伶燕燕（？-1929）用粵音和平喉演唱《斷腸碑》一曲，只保留少量官話，開新風之先河，一時間不只歌壇歌伶爭相傳唱《斷腸碑》，亦加速粵劇、粵曲藝人用粵語全面取代官話的進程[4]。

　　粵曲的興盛與唱片和留聲機的普及，唱片公司大額投資

3　見已故廣州學者陸風（1925-2021）著《粵曲春秋 —— 陸風曲文選
　　集》，1997:26。

4　見陸風《粵曲春秋 —— 陸風曲文選集》，1997:20。

唱片業，和電台廣播的興起亦有密切關係。歌壇之外，粵曲也在民間社團、大戶家居、旅館、妓院、賭館、鴉片煙館等場合流行起來[5]。

唱片業的興起無疑對粵劇、粵曲的推動起了積極作用。據說，從1900年代初至二次大戰，灌錄粵曲的唱片公司多至十四家，較著名的是壁架、高亭、勝利、新月、百代和稍後出現的歌林；估計約有兩千個粵曲曲目曾被灌錄成唱片[6]。

粵劇說唱體系的形成

莫汝城推斷「木魚」是廣府最早形成的說唱曲種，清初及中葉文獻稱之為「摸魚歌」、「沐浴歌」、木魚或木魚書，可能早在明代中葉出現，本來是用廣府方言演唱而無伴奏的「徒歌」。至大約1750年代，可能是受到江浙彈詞的影響，木魚用三弦伴奏，大概即早期的南音。作為講故事的說唱藝術，它的說白用散文，一般不記錄在曲本裏，唱段則用「詩讚體」七言句的韻文，以兩句組成「聯句」，上句結束於「仄聲」，下句結束於平聲並須押韻[7]。

至嘉慶（1796-1820）、道光年間（1821-1850），粵謳盛行，

5　見陸風《粵曲春秋——陸風曲文選集》，1997:24-28。

6　見黃鏡明、賴伯疆《粵劇史》，1988:109。

7　見莊永平《戲曲音樂史概述》，1990:171；莊永平在該書同一頁指出，戲曲板腔體的上、下句觀念正是源自說唱。

當時也有文獻把它稱為木魚或南音。晚清時期，粵曲先吸收說唱，其後又被粵劇吸收，據說也間接促成了粵劇採用廣府話取代官話[8]，及把「苦喉南音」使用的「乙反」調式移植到粵劇。在此同時，粵劇又從京劇的「反二黃」吸收了反線二黃慢板和反線調式[9]。

自此，粵劇形成了說唱體系，與板腔、曲牌並列為三大唱腔體系。簡單地說，定型後的粵劇唱腔由說唱、曲牌和板腔組成，其中板腔由梆子和二黃組成，所有板腔曲式分別採用士工、二黃、反線、乙反四大調式，說唱曲式則使用「正調」（俗稱「正線」）與乙反調式。

今天，香港當代粵劇、粵曲常用的是南音、木魚、龍舟、板眼四個說唱曲種、數以百計和多種類別的曲牌和五十六種板腔曲式，並用少量的「雜曲」唱腔[10]。

粵劇的板腔體系

當代香港粵劇、粵曲常用有五十六種板式，其中三十二種為普遍使用板式（見表 2.1）。

常用五十六種板腔曲式所屬調式及各種句式載錄於本書

8　粵劇和粵曲逐步採用廣東話取代官話的進程見莫汝城《粵劇聲腔的源流和變革》，1987:122-125。

9　乙反及反線調式同樣大約於清末、民初被粵劇採用，見廣東省戲劇研究室編《粵劇唱腔音樂概論》（增訂本），1999:6-8。

10　雜曲體系涵蓋哭相思、各種說唱及板腔曲式的板面和過序。

附錄一。有關表 2.1 的分類方法，以下就板式結構及戲劇功能、唱式（即「演唱程式」[11]）、速度、句式、梆子中板類、二黃流水板類和反線二黃慢板類曲式等幾方面加以說明。

（一）板式結構及戲劇功能

首先，每種板腔曲式均有各自的調式、節拍（叮板、板路）、字數、字位、曲詞聲韻（平仄、押韻）、收音、伴奏（拍和）方式等結構元素特點，藉以發揮各種板腔曲式的戲劇功能。例如，當代常用的「梆子慢板」便有以下的結構元素、特點和戲劇功能[12]：

1. 調式：梆子（或稱士工）調式使用無半音的五聲音階，包含合、士、上、尺、工、六等樂音，乙、反兩音只用作過渡；

2. 叮板：用「一板三叮」組合，每句佔時六個「一板三叮」，簡稱「六板句」；

3. 字數：每句十字，分四頓，各有 3、3、2、2 字，簡稱 3+3+2+2；但各頓可以加入襯字，並可以在第二頓後面的旋律過門之後，加入一組四字和佔時「一板三叮」的「加頓」；

11　「演唱程式」是指傳統累積下來、規範化的演唱方式，意義上與「唱法」接近，但「唱法」一般是指不涉及規範的個人唱腔演繹。

12　莫汝城指出戲曲唱腔音樂的五種戲劇功能包括抒情、敘事、塑造形象、襯托氣氛和掌握整體戲劇節奏；見《粵劇聲腔的源流和變革》，1987:132。

4. 字位：十個正字必須符合擺位的基本格式；

5. 聲韻：每句尾字必須押韻，可用平聲或仄聲，但必須平、仄相間；仄聲句稱為「上句」，平聲句稱「下句」；

6. 收音：「收音」即每頓、每句的「結束音」。平喉唱式上句收「尺」、下句收「上」；子喉上句收「上」、下句收「合」；其他各頓收音亦有既定格式；

7. 拍和：用「梆子慢板板面」作前奏；第二、三頓之間有「一板三叮」的固定旋律過門（過序）；

8. 戲劇功能：配合男主角、女主角出場演唱，用於中性、平和、喜悅或激昂的敘事、寫景或抒情。

（二）唱式

在梆子慢板的「演唱程式」方面，平喉、子喉、大喉的「收音」不同，但不影響其他各項板式結構元素，故不足以獨立成三種不同的板腔曲式。梆子慢板亦有「合調」[13]，屬平喉的特殊「唱式」，用於刻劃有「女兒態」或病態的生角人物，亦並不算是獨立的板腔曲式。

「二黃八字句慢板」有「唱序」的特別「唱式」，稱「連序二黃慢板」，是在每句第八個字後的三叮裏，用「依字行腔」的唱式，加添五個或更多的字，屬於「襯字」類唱詞，但必須保留「序」的收音。由於這種唱式不影響句式，故連

13　梆子慢板之外，梆子首板、煞板及中板均有相同戲劇功能的「合調」唱式。這裏「合」讀作〔河〕。

序二黃慢板並不算是獨立板腔曲式。

（三）速度

常用五十六種板腔曲式中，大部分可以採用快、爽、中、慢四種速度以配合戲劇情緒和功能，在不影響結構的情況下，不會形成不同板腔曲式。例如，「快梆子慢板」與「慢梆子慢板」雖然因速度不同而影響拍和方式，但對「句式」沒有任何影響，故仍視為同屬一種板腔曲式。

（四）句式

句式是界定　種板腔曲式的核心元素，因為每種板腔曲式均有獨特的「句式」，由「字位」和「叮板」構成。少數板腔曲式具有超過一種句式，屬基本句式的變體。例如，梆子「七字清爽中板」的基本句式是「七字、六板句」，但在唱段開始時可以用「六字、四板句」或「七字、五板句」，結束時可以用「七字、收句」。這四種句式中，由於只有「七字、六板句」可以獨立構成唱段，其他三種句式不能視作獨立板腔曲式。

「七字、七板句」是梆子快中板的基本句式，尤其在快速的唱段，一般句數亦較少。然而，中、慢速的梆子快中板在基本的「七字、七板句」外，也有運用加了襯字和拉腔而形成的「七字、八板句」，以至包括「十字、八板句」的多種變體句式，但由於均不能獨立構成唱段，故也不能視為獨立板腔曲式。此外，唐滌生也曾在《帝女花》第二場《香劫》

及第六場《香夭》中，把梆子七字清爽中板的六板句、五板句和四板句加插到慢速的梆子快中板唱段中[14]，足見中、慢速的梆子快中板可以容納較高度的彈性。

（五）梆子中板類板腔曲式

「梆子快中板」、「梆子七字清爽中板」和「梆子十字清爽中板」雖稱「中板」，但由於演唱速度一般較爽、快，常呈現「有板無叮」，即「流水板」的效果[15]。屬於「梆子芙蓉中板」類的板腔曲式還有「鹹水芙蓉」、「碎芙蓉」、「十殿芙蓉」、「花鼓芙蓉」，均不常用[16]。

（六）二黃流水板類板腔曲式

根據一些文獻指出，「二流」分七字句、八字句、十字句和長句四種句式[17]。本人之前的著作採用黃少俠《粤曲基本知識》的說法，把七字句、八字句、十字句統稱「二黃普通句流水板」[18]，使它與「二黃長句流水板」相對。本書考慮到當代出現不少「變體句」，靈活地加插「三字頓」，與「四字頓」和「五字頓」自由組合，故把它獨立於「八字句」和

14　在快中板唱段裏夾雜七字清爽中板句式，既有可能是唐滌生的刻意構思，也有可能是當年由頭架樂師引導演員作出的演繹。

15　未來大可考慮把這三種板腔曲式分別正名為「梆子快板」、「梆子七字清流水板」和「梆子十字清流水板」。

16　這幾種板腔曲式的結構見陳卓瑩《粤曲寫作與唱法研究》（合訂本下冊），約 1960:164-170。

17　見廣東省戲劇研究室編《粤劇唱腔音樂概論》（增訂本），1999:135。

18　見黃少俠《粤曲基本知識》，2017:142-153。

長句之外；例如《紫釵記》第三場《折柳陽關》的「揚州腔二黃流水板」[19] 即用上「變體句式」[20]。此外，每句「二黃長句流水板」由「上半句」和「下半句」組成，而並非各自獨立成句。

二黃流水板配合乙反調式演唱，可以產生「乙反二流」和「乙反快二流」，但均非傳統或常用板腔曲式 [21]。此外，「快打慢唱二黃流水板」是把旋律過門略去，而只使用鑼鼓點作頓與頓之間的過渡，藉以營造慢中帶緊的氣氛，故此屬於特別唱式而並非獨立的板腔曲式 [22]。

（七）反線二黃慢板類板腔曲式

源自廿世紀初的「反線二黃慢板」一般只用十字句句式（3+3+2+2），間中使用有加頓的十字句句式（3+3+4+2+2），而不用八字句（4+2+2）或長句句式，其後才有撰曲家引入了八字句。至 1960 年代，楊子靜撰寫的經典名曲《山伯臨終》（1962）裏用了一句有加頓的反線二黃長句慢板。有學者認為反線二黃八字句及長句並非獨立板式，而只是依附在十字句唱段中。但理論上，有如二黃慢板的八字句句式和長

19　除句式外，「揚州腔二黃流水板」的結頓、結句音亦與傳統二黃流水板不同，具備了一些作為獨立板腔曲式的條件。「揚州腔」南音的特點見陳卓瑩《粵曲寫作與唱法研究》（合訂本上冊），約 1960:123-132；其歷史源流見莫汝城《粵劇聲腔的源流和變革》，1987:54。

20　相對「二黃長句二流」而言，屬於「短句」或「普通句式」。

21　見蘇惠良等編《粵劇板腔》，2014:155-157 及 161-162。

22　見陸風《粵曲春秋──陸風曲文選集》，1997:118。

句句式一樣，「反線二黃八字句慢板」和「反線二黃長句慢板」雖然目前並非普遍使用，但也應該被認同為獨立的板腔曲式。

表 2.1　當代粵劇常用五十六種板腔曲式簡表

1. 梆子七字句首板	29. 二黃變體句流水板*
2. 梆子十字句首板	30. 二黃長句流水板*
3. 梆子四字句導板（倒板）	31. 二黃八字句慢板*
4. 梆子七字句導板（倒板）	32. 二黃十字句慢板*
5. 梆子七字句煞板	33. 二黃長句慢板*
6. 梆子十字句煞板	34. 二黃四平十字句慢板 （俗稱「西皮慢板」、「西皮」）
7. 梆子七字句滾花*	35. 二黃煞板
8. 梆子偶句滾花*	36. 乙反梆子七字句滾花*
9. 梆子十字句滾花*	37. 乙反梆子偶句滾花*
10. 梆子長句滾花*	38. 乙反梆子十字句滾花*
11. 梆子沉腔滾花*	39. 乙反梆子長句滾花*
12. 梆子快中板*	40. 乙反梆子七字清爽中板*
13. 梆子七字清爽中板*	41. 乙反梆子十字清爽中板
14. 梆子十字清爽中板	42. 乙反梆子七字句慢中板*
15. 梆子七字句慢中板*	43. 乙反梆子十字句慢中板*
16. 梆子十字句慢中板*	44. 乙反二黃八字句慢板*

17. 梆子三腳凳	45. 乙反二黃十字句慢板*
18. 梆子有序中板	46. 乙反二黃長句慢板*
19. 梆子芙蓉中板	47. 乙反二黃八字句滴珠慢板*
20. 梆子減字芙蓉*	48. 乙反二黃四平十字句慢板（俗稱「乙反西皮」）
21. 梆子慢板*	49. 反線梆子七字句滾花
22. 二黃七字句首板	50. 反線梆子偶句滾花
23. 二黃十字句首板	51. 反線二黃滾花
24. 二黃七字句導板（倒板）	52. 反線梆子七字句慢中板
25. 二黃四字句導板（倒板）	53. 反線梆子十字句慢中板*（簡稱「反線中板」）
26. 二黃滾花*	54. 反線二黃十字句慢板*（簡稱「反線二黃慢板」）
27. 二黃嘆板*（亦稱「梆子嘆板」）	55. 反線二黃八字句慢板
28. 二黃八字句流水板*	56. 反線二黃長句慢板

＊號者為當代香港粵劇、粵曲普遍使用的三十二種板式

新創板腔曲式

　　根據文獻，所有「長句」板腔曲式均是 1920 至 1930 年代的新創作，是吸收說唱曲種後，受到說唱曲式「起式→正文→煞尾」架構的啟發[23]。這些長句板式包括：（一）「二黃長句慢板」，由著名男旦千里駒於 1927 年在《李香君守樓》

23　見陸風《粵曲春秋——陸風曲文選集》，1997:39。

首創雛形[24]，並又薛覺先加工完成[25]。（二）「梆子長句滾花」，可能由薛覺先首創或加以革新，確實情況待考[26]；（三）「二黃長句流水板」，由薛覺先首創，首用於《姑緣嫂劫》的主題曲《祭飛鸞后》[27]（1936）；由於這種板式把南音的七字句移植成正文的「七字頓」，故在 1930 年代稱為「南音二流」[28]。

長句板式之外，「二黃八字句慢板」由白駒榮在《泣荊花》（約 1926）中首創[29]，屬獨唱；首次用來作生、旦對唱的可能是薛覺先、謝醒儂首演《白金龍》（1929）之《花園相罵》，並大大改變了二黃慢板本來的悲涼個性，更豐富了二黃慢板的戲劇功能[30]，並開創二黃八字句慢板用於諧趣粵曲的先河[31]。「二黃導板」與「五音聯彈、打馬過站、快三眼、原板」均由薛覺先從京劇引入[32]。

梆子板腔方面，1920 至 1930 年代創設的新板式還有：

24　見陸風《粵曲春秋 —— 陸風曲文選集》，1997:39。

25　見賴伯疆《薛覺先藝苑春秋》，1993:94。

26　見賴伯疆《薛覺先藝苑春秋》，1993:91-92；然而書中未有指出資料來源。

27　見黃鏡明、賴伯疆《粵劇史》，1988:107。

28　見陸風《粵曲春秋 —— 陸風曲文選集》，1997:39。

29　見《粵劇大辭典》，2008:876。

30　見陸風《粵曲春秋 —— 陸風曲文選集》，1997:42-43。

31　陸風指出「二黃八字句慢板」是從「有加頓的二黃十字句慢板」（3+3+4+2+2）截取最後三頓而成；見《粵曲春秋 —— 陸風曲文選集》，1997:23。

32　見黃鏡明、賴伯疆《粵劇史》，1988:107。

（一）馬師曾在 1924 年首演《苦鳳鶯憐》時首創的「連序唱梆子十字句中板」[33]，但沒有被後世承傳，因此屬於「專腔唱式」，而並非獨立的板腔曲式；（二）「有序中板」；（三）源自「四板句」梆子七字清中板及廣東說唱「板眼」的「三腳凳」[34]；（四）「芙蓉中板」、「減字芙蓉」、「花鼓芙蓉」、「十殿芙蓉」、「鹹水芙蓉」、「碎芙蓉」均是同時代融合梆子中板和源自湖南民歌的「芙蓉腔」及其他民間聲腔而創設的新板式；（五）梆子及二黃倒板類板式是從京劇或其他皮黃劇種移植到粵劇[35]。

同時，所有採用乙反和反線調式的板腔曲式同樣誕生於廿世紀初粵劇吸收這兩種調式之後，故一定程度上也屬新創曲式。

故此，表 2.1 列出的五十六種板腔曲式之中，有三十四種是 1920 至 1930 年代或其後創設的新板式[36]，屬傳統板式只有廿二種，其中十四種屬於梆子，八種屬於二黃。

33　見《粵劇大辭典》，2008:116；也有文獻稱之為「梆子長句中板」。整段記譜載於黃鏡明、賴伯疆《粵劇史》，1988:91-100。

34　「四板句梆子七字清中板」及「三腳凳」俗稱「三字清」或「三字經」，但並非三字句，而是由兩個三字頓構成的六字句。

35　見陸風《粵曲春秋 ── 陸風曲文選集》，1997:140-142，及見《粵劇大辭典》，2008:279。在目前資料有限的情況下，本書著者暫且接受陸風「倒板是從京劇汲取過來」的說法，詳情待考；見陸風《粵曲春秋 ── 陸風曲文選集》1997:90。

36　三十四種新創板式中，二黃變體句流水板、反線二黃滾花、反線二黃八字句慢板、反線二黃長句慢板均可能是較後期的產品。

粵劇的板腔體系由梆子和二黃構成，因此板腔又稱「梆黃」。從歷史發展角度把梆子板式與二黃板式作對比，可以令我們更清楚了解二者的異同。粵劇梆子板腔與二黃板腔的基本情況對比可參見表 2.2。

據粵曲學者陸風指出，雖然二黃的板式數目較梆子為少，但 1920 至 1930 年代二黃慢板類板式備受重用，不斷創新，結果大大豐富了它的唱法，並逐漸發展成「唱腔程式」，簡稱「唱式」。這些在新世代創設的新唱式包括：（一）把二黃八字句慢板的句尾過門填上曲詞演唱，稱為「連序唱」[37]；（二）把二黃十字句慢板的首兩頓發展成拉長腔和過長序；（三）把二黃十字句慢板的所有長序和短序填詞演唱，經典曲目是廖了了原唱的粵曲《情僧偷到瀟湘館》（1935），至 1948 年用於何非凡首演的同名粵劇；（四）把二黃慢板的旋律引子（板面）及長過門填詞演唱，分別稱「唱板面」和「唱長序」；（五）把每句二黃慢板的最後四個字（2+2）發展成個人獨特唱腔，如「小明星腔」；（六）把一句乙反二黃八字句慢板的最後三個字較連貫地演唱，稱「滴珠二黃」[38]；（七）在二黃慢板中融入南音；（八）在二黃慢板中融入粵謳

37　詳見本章上文關於「句式」的論述。

38　見陸風《粵曲春秋 —— 陸風曲文選集》，1997：37-43 及 138。「滴珠二黃」的曲例見黃少俠《粵曲基本知識》2017:175。

（又稱「解心腔」）[39]。

二黃慢板類板式之外，二黃體系中其他新創唱式還有：
（一）二黃流水板連序唱；（二）二黃四平慢板連序唱；（三）
破句轉腔，即從未完成的一句轉到另一種板式，例如從半句
二黃慢板轉到半句二黃流水板。其後，破句轉腔也拓展到梆
子體系，例如從半句梆子慢板轉到半句二黃慢板[40]；（四）廣
泛吸收梵音、鹹水歌等其他曲調。

梆子體系的新創唱式或拍和方式遠比二黃為少，但有：
（一）把「金線吊芙蓉」腔在梆子慢板中加以發展[41]；（二）
設計多種梆子慢板板面和過序。

總括來說，1920 至 1930 年代，粵劇唱腔的創新，每每
由粵曲的創新唱法引發、牽動，而粵劇在劇中高潮加插一首
稱為「主題曲」的粵曲，也是仿效粵曲的成果[42]。

39　見賴伯疆《薛覺先藝苑春秋》，1993:138，及見陸風《粵曲春秋──
　　陸風曲文選集》，1997：46。「解心」的曲例見黃少俠《粵曲基本知識》
　　2017:198-201。

40　見陸風《粵曲春秋──陸風曲文選集》，1997：2 及 33。

41　見陸風《粵曲春秋──陸風曲文選集》，1997：36。「金線吊芙蓉」腔
　　的曲例見黃少俠《粵曲基本知識》2017:122-124。

42　見陸風《粵曲春秋──陸風曲文選集》，1997：45。

表 2.2　粵劇梆子與二黃板腔基本情況對比

梆子	二黃
1. 在發展成為板腔之前，梆子腔的前身《西秦腔》是曲牌體，有其固有曲調。可以推斷，其後各種梆子板式是在這曲調的基礎上發展出來。經歷時代變遷，「梆子原板」的曲調已經佚失。	二黃板腔的形成過程較為複雜，在江西、安徽和湖北藝人的努力下融合包括四平、吹腔和宜黃腔，不是直接從本屬曲牌體的「宜黃」腔發展而成 [43]。二黃四平（俗稱「西皮」）至今仍保留骨幹音和長短句（子母句；上句七板半、下句六板半），可能均屬早期板腔特徵。
2. 22 種常用傳統板腔曲式中，梆子佔 14 種，反映粵劇除了曾經全面吸收秦腔梆子外，也因重視梆子而把它全面發展。	常用傳統板腔曲式只有 8 種，遠比梆子板式少，反映粵劇沒有全面吸收徽劇二黃 [44]，也並沒有經過全面發展。
3. 梆子或「士工」是粵劇、粵曲的「預設」調式，劇本及曲本上的「慢板」即「梆子慢板」、「中板」即「梆子中板」、「滾花」即「梆子滾花」。	有別於梆子，粵劇劇本及曲本上，所有二黃板式必須註明「二黃」。
4. 時至今天，梆子的曲調已經佚失，旋律上的標記只在於其調式的特點。一般來說，梆子或「士工」調式是無半音的五聲音階 [45]，主要用「合、士、上、尺、工、六」，「乙、反」較少使用。	二黃音階是七聲音階，用「合、士、乙、上、尺、工、反、六」各音。

43　見莫汝城《粵劇聲腔的源流和變革》，1987:117。

44　見莫汝城《粵劇聲腔的源流和變革》，1987:121。

45　「五聲音階」指八度內用五個不同樂音，「七聲音階」指八度內用七個不同樂音。此外，據說傳統梆子腔也有類似「乙反」調式的「苦音」調式，見莊永平《戲曲音樂史簡述》，1990:177；推斷粵劇在梆子與二黃並用後，基於分工的理由，淘汰了梆子苦音調式。

梆子	二黃
5. 推斷「一板一叮」的「梆子七字句中板」是「梆子原板」或是接近已經佚失的「梆子原板」，由它向「放慢加花」而產生十字句中板和慢板板式，向「加速減花」而產生各種「爽中板」和「快中板」板式，向「取消叮板」(變成自由節奏)而產生各種「散板」板式。	粵劇欠缺「二黃原板」板式[46]，推斷從來沒有在徽劇裏吸收這種曲式，或吸收後已經佚失。
6. 梆子腔的起唱有「梆子不打嘴」的規律，意即所有梆子板式由「眼」(即「叮」)或「底板」起唱，令打響伴奏的樂器「梆子」不會掩蓋第一個唱詞；京劇「西皮」便是例子[47]。粵劇梆子板式除「慢板」外，全由「叮」或「底板」起唱，古腔粵曲仍保留「中叮」起唱的梆子慢板[48]。	所有二黃板式由「板」起唱。
7. 在「旋律法則」上，「梆子」旋律較多跳進，因此效果上較為高亢、跳躍、剛強。	「二黃」旋律較多「級進」，因此效果上較為平穩、溫柔[49]。
8. 由於早期生、旦均用「子喉」(小嗓)演唱，所有梆子板式的平喉和子喉均使用不同的「結頓音」和「結句音」，以便利從聽覺上區別生腔和旦腔，也使這兩種唱腔具有較明顯的性別特徵和對比[50]。	一般二黃板式的平喉和子喉使用相同的「結頓音」和「結句音」，相信是因為粵劇沒有全面吸收二黃腔生腔與旦腔各有獨特唱腔、「結頓音」和「結句音」的原來特點。

46　見莫汝城《粵劇聲腔的源流和變革》，1987:121。

47　見余從《戲曲聲腔劇種研究》，1990:148；把多種西皮板式並列的曲例見莊永平《戲曲音樂史概述》，1990:281-283。

48　例如古腔粵曲《寶玉怨婚》的首句梆子慢板即從「中叮」起唱；見《麥惠文粵曲講義 —— 傳統板腔及經典曲目研習》2023:318。紅伶阮兆輝也指出不少早期梆子慢板是「中叮起唱」的。

49　見莫汝城《粵劇聲腔的源流和變革》，1987:120；莫汝城同時指出二黃旋律較「曲折」，意思大概是指二黃旋律音程雖然級進、平穩，但旋律有不少起伏。

50　例如，粵劇梆子生腔上、下句分別結束於「尺、上」，較旦腔結束於「上、合」更具「陽性」。

粵劇的曲牌體系

陳卓瑩的《粵曲寫作與唱法研究》（約 1960）把曲牌體系分為「牌子體系」和「小曲體系」，前者包含源自弋陽腔和崑劇的曲牌，後者包含大調和小調[51]。

約 1450 至 1750 年代的「廣府大戲」是粵劇的前身，既演唱弋陽腔和搬演南戲劇目，也使用弋陽腔和南戲曲牌，故此仍處於曲牌體劇種的階段。至清代，粵劇又吸收一些崑劇曲牌。今天，這些弋陽腔和崑劇曲牌是粵劇曲牌體系的古老成員，統稱「牌子」。不限於粵劇神功例戲的牌子有《帥牌》、《困谷》、《一錠金》等，分別常用作襯托飲宴、被困戰陣和拜堂成婚等特定排場；用作填詞演唱的牌子有《俺六國》、《陰告》等[52]。

此外，曲牌體系還有大調和小調，前者篇幅較長及分成若干段落，後者包羅萬有，包括民歌、各種器樂曲（包括廣東音樂）、外來曲調、時代曲和新作曲調。今天，常用的大調有《柳搖金》、《小桃紅》、《秋江哭別》、《戀檀郎》等；常用的民歌有《仙花調》、《賣雜貨》、《送情郎》、《寄生草》[53]等；常用的器樂曲有廣東絲竹小曲《雙聲恨》、《餓馬搖

51　見陳卓瑩《粵曲寫作與唱法研究》（合訂本上冊），約 1960:5-6。

52　見《粵劇大辭典》，2008:277。

53　在目前資料有限的情況下，只從曲名推斷。

鈴》、《花間蝶》等；常用的外來曲調有《魂斷藍橋》、《過
大橋》[54] 等；常用的國語時代曲有《何日君再來》、《四季
歌》、《夜上海》等；常用的新作曲調有 1940 年創作的《胡
不歸》（梁漁舫作曲）、1951 年創作的《紅燭淚》（王粵生作
曲）和 1956 年創作的《紅樓夢斷》（林兆鎏作曲）等。至
1960 年代，一些粵劇電影如《七彩胡不歸》（1966；陳寶珠、
蕭芳芳主演）和《樊梨花》（1968；陳寶珠、羽佳 [1938-2023]
主演）等為追上潮流，吸納了「黃梅調」和「劉三姐山歌」，
當作曲牌演唱。

由十九世紀末葉至二十世紀二三十年代，粵劇伶人逐漸
用廣府話取代官話來說白及演唱，其實是順應嶄新審美觀念
的興起 —— 露字，即有效地傳達字音、字調和字意。官話
並非廣府人日常語言，自然距離「露字」甚遠。

為求露字，1930 年代不少牌子需要重新填詞，而填詞
的要求愈來愈高。為了確保露字，劇作家首創使用「先詞後
曲」的方法，先把曲詞寫出，然後交作曲家「按詞作曲」。
這類作品有《倦尋芳》（出自粵劇《西施》，馮志芬作詞、梁
漁舫按詞作曲，1939/1941）及《胡不歸》（出自電影《胡不
歸》，馮志剛作詞、梁漁舫按詞作曲，1940）等。至 1950 年
代，「按詞作曲」已經成為唐滌生與多位音樂家合作的基本

54　《過大橋》旋律取自 *London Bridge is Falling Down*，曾用於香港粵
　　劇《燕歸人未歸》。

模式，作品除上述的《紅燭淚》和《紅樓夢斷》外，還有《雪中燕》等多首。

故此，1930 年代粵劇唱腔音樂在走向定型過程中的不斷突破，不只在於採用廣府話、生角平喉、新腔取代古腔、說唱的吸收、新板腔曲式和新板腔唱式的創設，也在於曲牌體系的廣泛吸收甚至「按詞作曲」的首創，可謂唱腔的全面突破。

香港粵劇發展的六個階段

下文表 2.3 總結戲曲聲腔及粵劇自明代至二十世紀初的發展歷程，即從廣府大戲的萌芽、雛形發展成古代粵劇，再到近代粵劇、現代粵劇直至當代粵劇六個階段。

要回答「粵劇始於何時」這個問題，首先必須解答「何謂粵劇」。由於今天粵劇例戲的《封相》、《賀壽》和《送子》仍然保留舞台官話、弋陽腔、大腔和崑腔的曲牌及幫腔，說 1450 至 1550 年代是作為粵劇前身的「廣府大戲」的「萌芽期」，是有一定道理的。由 1550 至 1750 年代，廣府大戲用上加入「滾調」的曲牌，開始具備板腔體的雛形，藝人組成「廣班」並運用「廣腔」，因而形成廣府大戲的「雛型期」。

考慮到主導當代粵劇唱腔的仍是梆子腔，說粵劇形成於 1750 年代固然可以接受，但那充其量只是「古代粵劇」。更能體現「現代粵劇」唱腔特點的，是 1850 年代及以後「二黃」

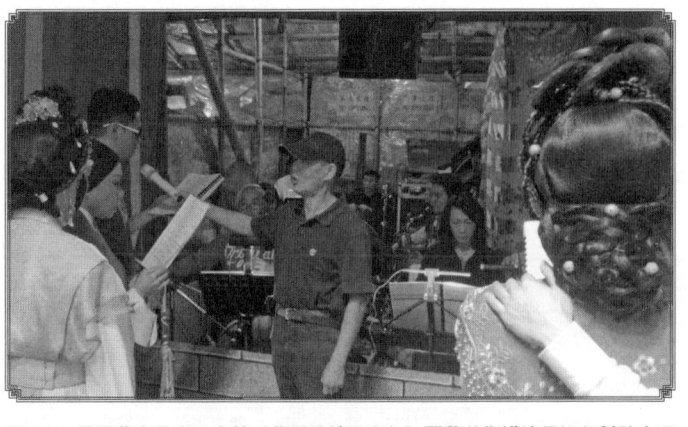

圖 2.2　提場薛志昌在正木戲《夢斷香銷四十年》開墓前指導演員進行幫腔合唱序曲。陳守仁攝於 2017 年 3 月 22 日牛池灣三山國王誕

加入「粵班」，形成梆、黃合流。

　　然而，從說唱曲種的吸收、廣府話全面取代官話、生角平喉和較低調門的使用、六柱制取代「十大行當」、中西樂器並用等史實來看，說「現代粵劇」形成於 1920 至 1950 年代更為合理，1850 年代的廣府大戲充其量只是「近代粵劇」。

　　若進一步考慮香港當代常演劇目如《帝女花》、《紫釵記》、《鳳閣恩仇未了情》等，具有香港特色小曲如《紅燭淚》、《絲絲淚》、《妝台秋思》、《別鶴怨》和《撲仙令》等，唱腔流派的產生和發揚，以至提升粵劇藝術水平的努力和粵劇與政治分家等元素，則 1950 年代是「香港當代粵劇」的誕生期，香港粵劇自此具備獨有的特質，並走上獨有的旅程。

表 2.3 香港粵劇形成和發展的六個階段

各階段及其年代	演變及發展
一、廣府大戲的萌芽期（1450-1550；明代正統至嘉靖年間）	1. 南戲（溫州雜劇）傳入廣東 2. 傳唱南戲的弋陽腔及官話傳入廣東 3. 廣東出現有本地藝人參與的戲班
二、廣府大戲的雛形期（1550-1750；明代嘉靖至清中葉）	1. 廣府大戲弋陽腔曲牌採用滾調（滾白及滾唱） 2. 滾調有簡單的字數、頓數、句數規格 3. 滾唱由散板或流水板發展成有板、有眼的規格 4. 既用曲牌，亦具備板腔體的雛形 5. 具有廣東特色的「廣班」和「廣腔」形成
三、古代粵劇（1750-1850；清代中葉至鴉片戰爭）	1. 崑山腔及崑曲曲牌傳入廣東 2. 「廣腔」兼唱崑、弋、湘劇高腔、板腔體的梆子腔 3. 本地藝人團隊壯大 4. 戲班使用「紅船」往返演出地點，成為「廣府班」的標誌 5. 用舞台官話演出「江湖十八本」
四、近代粵劇（1850-1920；清代道光、咸豐年間至民國初年）	1. 吸收徽劇二黃，與梆子並用 2. 間中使用廣府方言說白及演唱梆子、二黃 3. 藝人開始出國演出 4. 粵劇中興，八和會館成立 5. 吸收廣東說唱曲種，並用廣東話演唱 6. 「新江湖十八本」、「大排場十八本」成為常演劇目 7. 志士班及理想班本的出現 8. 具有本土特色的「香港粵劇」萌芽

各階段及其年代	演變及發展
五．現代粵劇（1920-1950；民國初年至二次大戰後）	1. 在士工及合尺調式的基礎上，吸收反線及乙反線 2. 志士班引發廣府話全面取代官話，「古腔時期」結束 3. 生角「本嗓」平喉取代傳統生角「小嗓」 4. 粵劇受文化改革及京劇改革影響，產生多種唱腔流派，包括「薛腔」、「馬腔」、「小明星腔」 5. 省港大班帶動粵劇在 1920 至 1940 年代到達首個高峰 6. 六柱制取代「十大行當」；男、女主角主導形成「兩柱制」 7. 新劇目、班本戲湧現取代「十八本」、「提綱戲」 8. 全面引用西方旋律樂器與傳統樂器並用 9. 男女同班，「男花旦時期」結束 10. 香港本土劇作家、演員、唱腔流派及劇目的出現
六、當代粵劇（1950-2022；二次大戰後至今）	1. 廣州粵劇和香港粵劇分道揚鑣 2. 唐滌生創作 432 劇目，並革新粵劇 3. 香港粵劇在 1950 年代到達第二個高峰 4. 粵劇從「娛樂」蛻變成「通俗藝術」，並與政治分家 5. 當代常演劇目的誕生 6. 具有香港特色「小曲」的創作和曲牌的改編 7. 薛腔、小明星腔、凡腔、新馬腔、芳腔、女腔的保存和發揚 8. 把粵劇從「通俗藝術」提升至「精緻藝術」的嘗試 9. 觀眾和從業員教育水平的大幅提升 10.1990-2020 年代一批新創作劇目的誕生 11. 香港粵劇在 2000 至 2018 年到達第三個高峰

官話

據說宋朝漢人統治結束後，華北逐漸興起一種跨越地區方言的「北方話」，有別於東南海岸的閩語、客家語、粵語，也與華中的吳語、贛語、湘語不同，並列為全國「七大方言」。這種「北方話」的特點之一，是把中古（隋、唐、宋）漢語多種方言原有的「入聲」字的短促「字尾聲母」（韻尾）取消，或淡化成「喉塞音」（塞音韻尾），而歸併入其他三種聲調，即所謂「平分陰陽、入派三聲」，形成現代版本的「四聲系統」。成書於 1324 年的《中原音韻》便是敘述和記錄這種「北方話」聲韻的標準文獻。由於華北、中原的多個都會一向是政治中心甚至首都，這種「北方話」被採用為官方語言，因此稱為「官話」或「中州話」、「中州音」[55]。用於粵劇的官話也稱「戲棚官話」、「桂林官話」[56]，後者大概反映粵劇在清代太平之亂後被禁演期間曾受廣西桂劇的影響，詳見本書第一章。

順應潮流的元代雜劇和散曲，是使用「官話」的第一批「演唱文藝」作品，因為入聲字的消失或簡化而使演唱時「拉腔」更加流暢。兩宋的南戲發源於浙江溫州，是中國戲曲的鼻祖，初時很可能是用吳語搬演，至弋陽腔興起於元代時，

55　見「維基百科」英文版。

56　見廣東省戲劇研究室編《粵劇唱腔音樂概論》（增訂本），1999：3。

藝人可能改用「官話」來搬演南戲的劇目。明代興起的崑山腔、清代乾隆年間興起的梆子板腔和二黃板腔相信也接受了官話而各自產生地方化的變種。兼用西皮（即「梆子」）和二黃的多種「皮黃戲」，包括湘劇、桂劇、漢劇和京劇自然也使用官話，也各自產生地方化的變種。

若說弋陽腔早在 1450 年代傳入廣東，則相信「官話」亦於同時傳入。到了多省及多個劇種的「外江班」雄踞廣東的十八世紀，官話成為粵語地區演戲的「舞台語言」，卻並非戲班從業員日常溝通的語言，一直延續至 1920 年代。因此，官話的使用，是跨越「廣府大戲」的萌芽期、雛形期、古代粵劇和近代粵劇等幾個時期。「粵劇品種」的官話可能是形成於十九世紀本地班興起、漸次取代外江班，但仍用官話的時期[57]。

粵劇在官話時期使用的唱腔統稱「古腔」；至 1920 年代末葉，香港粵曲藝人和粵劇演員已普遍使用廣府方言取代官話，標誌着「現代粵劇」的奠基。

腔喉

據陳卓瑩指出，在傳統十大行當的架構下，多種角色均在漫長的演出和實踐裏累積了自己獨特的腔喉風格，計有：

57　本書蒙香港漢語學者張群顯教授提供意見，謹此致謝。

（一）花旦喉，即花旦用的小嗓；（二）正旦喉，本嗓、小嗓並用，即「子母喉」，1930 年代名伶上海妹擅長這種發聲法；（三）女丑喉，近似正旦喉，但嗓音粗雜、寬闊；（四）生喉，為小生使用，特點在於「以清、潤、尖銳為正宗」；（五）小武喉，特點是「尖銳而嘹亮，雖雄壯而不至過於寬闊」；（六）武生喉，要求雄壯、嘹亮而不能尖銳、刺耳；（七）大喉，為大花臉專用，嗓音寬闊雄壯，使人震耳欲聾；（八）撇喉，為二花臉使用，特點是「雄壯而不過於寬闊、粗豪而不甚嘹亮」；「撇」有偏離正宗發聲方法的意思，「左撇」指霸腔或傳統梆子發聲法和唱式，偏向突顯「士、工」兩音，多為小武及武生使用[58]；（九）公腳喉，為京劇「末腳」及粵劇老生使用，特點在於「發音蒼勁，不尚雄壯而略帶嘶澀[59]」。

至 1930 年代六柱制當道，不少腔喉隨着角色的邊緣化而消失，今天香港粵劇、粵曲藝壇以平喉、子喉和大喉為主要腔喉，而子母喉、左撇、肉帶左[60]、公腳喉等只能有限度地使用和承傳。

近幾十年，不少香港粵曲導師甚至學者把「子喉」定性

58　見《粵劇大辭典》，2008:276。

59　見陳卓瑩《粵曲寫作與唱法研究》（合訂本下冊），約 1960:6-7。

60　「肉喉」指平喉，結合左撇唱式稱為「肉帶左」，沒有「大喉」般高昂，多為武生使用；見《粵劇大辭典》，2008:276。

圖 2.3　粵劇神功例戲《天姬大送子》中扮演眾天姬的女演員運用子喉和幫腔合唱。周述良攝於 2017 年大埔元洲仔大王爺誕

為「假聲」，或會造成誤導。「真、假」難免包涵價值判斷，說傳統「子喉」屬「假聲」，難免令人誤會「子喉」是「假的」、「不自然」或「錯誤」的發聲方法。其實顧名思義，「子」即「小孩子」，「子喉」原意是指「小孩子」的發聲效果，與「小嗓」原意相同，本來是戲曲用來刻劃、象徵及表達劇中少男、少女人物的發聲方法，與平常發聲的「本嗓」相對。

粵劇的聲腔、語言、劇目、藝人

綜合上文的論述，表 2.4 從聲腔、語言、劇目、藝人四方面扼要地勾劃粵劇形成和發展的過程。

表 2.4　粵劇發展：聲腔、語言、劇目、藝人

階段	聲腔	語言	劇目	藝人
一、萌芽期：1450-1550	傳唱南戲的弋陽腔	官話（中州音）	南戲劇目，如 1.《琵琶記》、《金釵記》 2.《荊釵記》、《劉智遠》、《拜月亭》、《殺狗記》[61] 等	廣府本地藝人參與外來戲班
二、雛形期：1550-1750	1. 弋陽腔曲牌採用滾白及滾唱 2. 滾唱使用簡單的字數、頓數、句數規格 3. 由散板或流水板發展成有板、有眼的規格 4. 既用曲牌，亦具備板腔體的雛形 5.「廣腔」形成，屬廣東本地化的弋陽腔	官話（中州音）	南戲劇目，如 1.《琵琶記》、《金釵記》、《荊釵記》、《劉智遠》、《拜月亭》、《殺狗記》等 2.《白兔記》、《西廂記》、《十五貫》等[62]	廣府本地藝人參與外來戲班
三、古代粵劇：1750-1850	使用「廣腔」，兼唱崑、弋、湘劇高腔、板腔體的梆子腔	官話（中州音）	1. 江湖十八本 2. 提綱戲	1. 本地藝人團隊壯大 2. 戲班使用紅船往返演出地點，成為廣府班的標誌 3. 戲班使用十大行當

61　本書著者在目前欠缺文獻資料的情況下，推斷當時的演出劇目。

62　見《粵劇何時有 —— 粵劇起源與形成學術研討會文集》，2009:100。

階段	聲腔	語言	劇目	藝人
四、近代粵劇：1850-1920	1. 吸收徽劇二黃，與梆子並用 2. 吸收廣東說唱曲種	由官話過渡至廣府話	1. 新江湖十八本 2. 大排場十八本 3.《梁天來》、《山東響馬》、《王大儒供狀》、《蜑家妹賣馬蹄》等具有地方色彩劇目 4. 提綱戲過渡至班本戲 5. 理想班本	1. 粵劇被禁、中興，八和會館成立 2. 沿用十大行當 3. 志士班 4. 全男班、全女班 5. 戲班開始出國到新加坡、美國、澳洲演出
五、現代粵劇：1920-1950	1. 在士工及合尺調式的基礎上，吸收反線及乙反調式 2. 生角「本嗓」平喉取代傳統生角「小嗓」 3. 產生多種唱腔流派，包括薛腔、馬腔、星腔	全面使用廣府話	1. 理想班本 2. 大量新劇目、班本戲湧現，取代「十八本」和提綱戲 3. 愛國題材劇目 4. 唐滌生在1940年代創作大量劇目	1. 省港大班的興衰 2. 六柱制取代十大行當 3. 男、女主角主導形成「兩柱制」 4. 1933年底開始男女合班；1934年開始自由組班 5. 全面引用西方旋律樂器與傳統樂器並用
六、當代粵劇：1950至今	1. 唱腔三大體系、四種調式 2. 在神功戲的例戲保留崑、弋、湘劇高腔 3. 具有香港特色「小曲」的創作和曲牌的改編 4. 薛腔、小明星腔、凡腔、新馬腔、芳腔、女腔的保全及發揚	廣府話	1. 唐滌生創作432個「唐劇」劇目 2. 當代常演劇目的誕生 3. 1990-2020年代新創作劇目的誕生 4. 經典劇目的精簡	1. 從業員教育水平的不斷提升 2. 一批具備大專學歷、土生土長的新秀於新世紀加入粵劇圈

現代粵劇的奠基：

1900-1950

晚清的戲曲改革

晚清政府對外連場戰敗、喪權辱國，國民革命運動興起，一方面意圖推翻滿洲人的統治，另方面也努力改革傳統文化，意圖建立現代化的新中國。到 1919 年五四新文化運動爆發，改革思想更趨激烈。

國民革命運動的成果見於軍事鬥爭後民國政府取代滿清的統治，戲曲改革的成果則見於競爭中新戲曲流派的產生，以取代古舊、過時的戲曲劇本、劇場和演出風格。從宏觀角度，京劇早有較保守的「京朝派」和較進取的「海派」之別，兩者分別以北京和上海為根據地，在競爭中不斷改革、進步、成長。

1908 年，京劇伶人潘月樵（1869-1928）與夏月珊（1868-1924）、夏月潤（1878-1932）兄弟合力在上海創辦「新舞台」戲院，既引入西方現代戲院的體制、消除舊戲園的陋習，也把西方的旋轉舞台、燈光、立體山、橋、流水佈景等移植過來，以配合上演鼓吹革命的新編劇目。其後「大舞台」、「新

新舞台」、「丹桂第一台」等現代化戲院相繼建成，令舊式戲園逐漸被淘汰[1]。

民國初年，基於男女平等的原則，戲曲戲院開始准許女性入座，由是促成大批女性觀眾成為戲院的常客，既令演戲事業更趨蓬勃，也革新了京劇的傳統審美觀念。旦角自此受到女性觀眾追捧，與傳統一枝獨秀的「老生」平分春色。

文人進入戲曲領域也是促成晚清戲曲改革的重要力量。為首的是維新派領袖梁啟超（1873-1929），除了在他創辦的《新民叢報》和《小說》刊登大量新編劇本外，也積極從事劇本創作，以筆名「曼殊室主」寫了《劫灰夢》、《新羅馬》、《俠情記》和《班定遠平西域》（1905）等劇本[2]。

另一個京劇改革先驅是汪笑儂（1858-1918）。他早年中舉，曾出任知縣，卻因為官梗直而遭罷官，於是改投劇圈，努力鑽研老生藝術，終於成為名角。除演戲外，他身體力行，編寫了一批反映時事的新戲，或借古諷今，或借鑒外國政局。例如，他的《桃花扇》寫明亡之痛，《瓜種蘭因》則刻劃波蘭亡國的慘況。

汪笑儂主張以新時代的表現手法配合新的戲劇主題，因此提倡限制定場詩、自報家門、打背躬、叫頭和水袖的使

1　見毛家華《京劇二百年史話》，1995:40。

2　見陳守仁《早期粵劇史 —— 麥嘯霞〈廣東戲劇史略〉校注》，2021：124。

圖 3.1　京劇改革先驅、被譽為「通天教主」的王瑤卿

用。他的改革努力被後世尊稱為「汪派」[3]。

被後世尊稱為「王派」創立人的王瑤卿（1881-1954）是另一位京劇改革先驅。他工青衣，受到前輩紅伶陳德霖（1862-1930）和譚鑫培（1847-1917）等賞識和提攜，曾為慈禧太后御前演出，成為旦角掛「頭牌」的第一人。王瑤卿也致力培育京劇接班人，「四大名旦」梅蘭芳（1894-1961）、尚小雲（1900-1976）、程硯秋（1904-1958）和荀慧生（1900-1968）均曾受惠於他的傳授，並繼承了「王派」的革新精神[4]。

王瑤卿多才多藝，精通青衣、刀馬旦、花旦，並創立「花衫」行當。他的京劇革新包括改舊腔、改做工、改扮相、改曲詞、修改情節使劇情合乎常理等，並編寫多部新戲。

殿堂級老生演員譚鑫培也是改革派。為便利北京一般觀眾聽懂京劇，他首創統一西皮、二黃曲詞的聲韻，並採用北京話的韻部[5]。

3　見毛家華《京劇二百年史話》，1995:39。

4　見毛家華《京劇二百年史話》，1995:25-26。

5　見毛家華《京劇二百年史話》，1995:25-26。

志士班、唱腔改革、社會政治劇

眾所周知，率先參與把粵劇及粵曲從官話及古腔時期過渡到「白話」及「平腔」[6]的伶人中，以朱次伯（1892-1922）及白駒榮（原名陳榮；1892-1974）的貢獻最大；其他先驅藝人還有金山炳（生卒年份待考），曾於 1920 年演出《季札掛劍》時用了「本嗓」，即自然發聲。其實，廿世紀初粵劇改革之所以能夠一呼百應、雷厲風行，完全是奠基於「志士班」，而同盟會（成立於 1905 年）之認定以戲劇作為宣傳及教育大眾工具的路線[7]，則是「志士班」的原動及支援力量。

朱次伯年少時曾參加移風社；該社標榜藉改良粵劇「移風易俗」及宣揚革命思想，屬志士班，即由革命志士組織的戲班或曲藝社，藉着戲劇和戲曲宣傳革命思想和教育大眾。朱次伯的母親吳麗珍（生卒年份待考）更是走在前線的革命志士；據說她曾在香港自籌資金，組織「醒群女科班」，利用來往省、港的戲班成員和紅船，為革命軍運送槍枝和彈藥[8]。

其後朱次伯躍升往來省、港、澳的省港大班「環球樂」的當紅「小武」（即「武小生」），秉承志士班革命性的嘗試，

<div style="text-align:right"></div>

6　泛指生角及旦角的現代唱腔。

7　見黃鏡明、賴伯疆《粵劇史》，1988:22。

8　見黃鏡明、賴伯疆《粵劇史》，1988:28。

在 1921 年演出傳統劇目《寶玉哭靈》時，放棄使用傳統俗稱假聲的「小嗓」，改以較低調門、接近日常說話自然發聲的「本嗓」，唱出《怨婚》及《哭靈》兩曲。這種新的唱法令觀眾耳目一新，其後被師事朱次伯的薛覺先（1904-1956）發揚光大，結果大受歡迎，廣被其他伶人採用，稱為「平喉」[9]。

著名小生演員白駒榮是香港粵劇名伶白雪仙（1928- ）的父親。他十九歲加入志士班「天演台」習藝，師事「優天影」的鄭君可，其後曾於 1926 年赴美國三藩市演出。他繼承朱次伯的嘗試，努力以「平喉」取代傳統小生「小嗓」，也創設了簡潔的板腔曲式「二黃八字句慢板」，用於他的首本戲《泣荊花》。此劇是駱錦卿（約 1890-1947）原著、李公健於 1920 年代改編的名劇，旨在揭露封建思想、舊社會制度的遺毒[10]。白駒榮在粵劇上的改革精神其後一定程度上由白雪仙繼承。

在辛亥革命前後十幾年，香港、廣州、澳門共出現超過三十個志士班，較為著名的有采南歌、優天影、振天聲、天演台、琳瑯幻境社、鐘聲社、鐘聲慈善社、移風社等。「采南歌」是第一個志士班，由同盟會的活躍分子陳少白（1869-1934）、程子儀、李紀堂等在 1904 年成立，原先是戲劇學校，招收十餘歲童子，訓練他們演出「文明戲」，即西方傳來的

9　見《中國戲曲志‧廣東卷》，1993: 507-508。

10　見《粵劇大辭典》，2008:115。

話劇，後來也兼演粵劇。1905 年，采南歌曾到香港、澳門、廣州演出，可惜其後因經濟問題，成立未及兩年即散班[11]。

陳少白是孫中山先生的結拜兄弟和革命夥伴，也是國民革命元老，曾於 1895 年在香港參與興中會的建立；1905 年中國同盟會成立，他出任香港分會會長。除籌組采南歌，他還成立了振天聲和振天聲白話劇社等志士班[12]。

繼「采南歌」後，粵劇藝人黃魯逸（1869-1929）、鄭君可、姜魂俠及靚雪秋（即「廖十五」，革命家廖仲愷的胞弟）等於 1907 年在澳門創立「優天影」，曾演出黃魯逸編的《虐婢報》、《黑獄紅蓮》、《賊現官身》、《火燒大沙頭》和《盲公問米》等反映和批判時弊的戲碼[13]，可惜只維持至 1908 年。故此，優天影是第一個主要演出「粵劇」[14]的志士班。

志士班主要以香港和澳門為根據地，劇作稱為「理想班本」，除宣揚革命及愛國思想外，也有反對異族入侵、揭露滿清政府腐敗、批判時弊、反對極權、帝制、封建、迷信，和宣揚自由、民主、平等、博愛等題材。為了深入民心，志士班的粵劇一反傳統，使用廣府方言說白及唱曲，同時降低唱腔的調門，也搬演不少時裝戲。

11　見黃鏡明、賴伯疆《粵劇史》，1988:23。

12　資料參考維基百科。

13　見黎鍵《香港粵劇敘論》，2010:176。

14　儘管這些劇目被粵劇藝人蔑稱為「九和堂」、「離經叛道」；見黃鏡明、賴伯疆《粵劇史》，1988:27。

理想班本的編劇者也擺脫傳統依賴提綱、排場和爆肚的演出形式，把所有曲詞和說白寫到劇本裏面，從此開了「班本戲」（劇本戲，與提綱戲相對）的先河。劇目的分場也仿效話劇，即把篇幅較短而劇情有關聯的「場」組合起來，放在同一「幕」裏，使結構更加緊湊[15]。

從劇目題材及內容來看，志士班的粵劇創作可統稱為「社會政治劇」。除上述針對社會時弊的題材外，也有以批判共產主義為主題。這些劇目有直接表達的，如黃魯逸約 1907 年編的《火燒大沙頭》歌頌抗清女英雄秋瑾（1875-1907）；也有隱喻的，如《毒玫瑰》喻中國人勿再積病積弱，和《石俠屠鵝》喻蔣介「石」清洗蘇「俄」思想[16]。

志士班對粵劇的貢獻，包括為粵劇培養了大批人才。出身采南歌童子班而其後成為粵劇名伶的，有靚榮、余秋耀、俏麗湘、新珠、靚元亨等。志士班演員其後走紅於粵劇圈的，除上述朱次伯、白駒榮和金山炳外，有靚雪秋、新周瑜利、鄭君可、陳非儂、尹小儂（後改藝名「伊秋水」）、姜魂俠和葉弗弱等[17]。

另一方面，孫中山先生曾經常接觸粵劇藝人，向他們灌

15 見黃鏡明、賴伯疆《粵劇史》，1988:30。

16 見林鳳珊〈二、三十年代粵劇劇本研究〉，香港大學中文系碩士論文，1997。

17 見黃鏡明、賴伯疆《粵劇史》，1988:31。

輸革命思想；被招攬而秘密加入同盟會的為數不少，較著名的有鄺新華、陳非儂、靚仙、鄭君可、姜魂俠、靚雪秋等[18]。

粵劇擴展至都市

19 世紀中葉粵劇發展的里程碑，是戲班從農村進入都市演出[19]，自此開始其接近一百七十年的都市化以至國際化歷程。雖然農村上演的神功戲並沒有因商業性戲院演出的崛起而消失，而且仍然是大部份粵劇從業員賴以維生的主要演出形式，但由於神功戲只演舊戲而不「開山」（首演）新的劇目，加上不少名演員及樂手均在都市居住和參加社交活動，並參與新戲的宣傳活動，都市的戲院演出不免成為知識分子、傳媒及一般人所關注的中心，這種演出遂逐漸得到「典範性」的地位。

香港第一批戲院建於 1852 至 1870 年[20]，包括大來、昇平、同慶和高陞戲園。由 1900 至 1920 年代，又增加了普慶、太平、九如坊、和平等戲院，反映戲院因都市觀眾不斷增加而在都市裏穩步扎根。在 1920 年代，較大規模的幾間

18　見黃鏡明、賴伯疆《粵劇史》，1988:22。

19　進入都市的新基地後，粵劇也並沒有離開農村，而是在都市和農村並行發展。

20　黎鍵指出昇平戲院早在 1786 年建成，待考；見《香港粵劇敘論》，2010:510。

圖 3.2　香港太平山區普慶坊的同慶戲園。蒙鄭寶鴻先生批准使用

圖 3.3　1930 年代的利舞台戲院

戲院相繼落成或重修完畢，包括香港大舞台（1924）、利園（1924）、利舞台（1925）及高陞（1928）[21]。

自此，依賴「江湖十八本」、「新江湖十八本」或「大排場十八本」裏的幾十個首本劇目，及大量藉爆肚（即興）演出而缺劇本的提綱戲，來穿梭往來不同州府的模式，只能是「落鄉班」的經營方式。稱得上「省港大班」的都市戲班均須不斷發掘編劇家撰寫及改編推陳出新的劇目，以滿足居住在都市、經常觀看粵劇、教育程度較高的觀眾。

全女班與省港大班的盛衰

約在 1906 至 1907 年，幾乎與志士班同時出現的全女班，反映了新時代男女平等的觀念已傳到粵劇圈。到 1910 年代，極受省港觀眾歡迎的全女班有蘇州妹（原名林綺梅）領導的「鏡花影」和李雪芳領導的「群芳艷影」，前者以太平戲院、後者以高陞戲院為基地；其他的全女班則多在百貨公司天台遊樂場演出，每每吸引不少戲迷。至 1923 年，隨着蘇州妹和李雪芳各自結婚離開藝壇，女班熱潮才逐漸減退[22]。

21 見吳雪君〈香港粵劇戲園發展（1840-1940）〉，載《戲園·紅船·影畫——源氏珍藏「太平戲院文物」研究》，2015:98-117，及見鄭寶鴻《百年香港華人娛樂》，2013:1-31。

22 見伍榮仲《粵劇的興起——二次大戰前省港與海外舞台》，2019:144-150。

據文獻記載,「省港大班」約出現於 1919 年,是配合廣州與香港兩地陸續建成的戲園,需要聘請規模較大的戲班輪流演出,從售賣門券而謀取利潤。加上當時廣東省鄉鎮治安變壞,陣容鼎盛的大班擁有身價不斐的省港紅伶,為避免被綁票勒索,自然不輕易落鄉演出,轉而專為省港兩地的戲園提供服務 [23]。

前文說過香港自 1852 至 1870 年間建成了第一批戲園,廣州則在 1891 年裏有廣慶、同樂和大觀園三間戲園啟業,公開給觀眾購票入場看戲。「戲園」是「戲院」的前身,民國後多改建成「戲院」,但有些仍稱「戲園」,觀眾席設有行列齊整的座位,並且有一定的管理制度,最重要的是規定觀眾購票入場。至廿世紀,廣州又出現樂善、東關、廣舞台、海珠、太平、南關等戲院 [24]。

據說經營戲班的公司早在 1880 年代出現,當時寶昌公司經營「瑞麟儀」班,至廿世紀初業務蓬勃,增營人壽年、國豐年、周豐年等大班和另一些中小型班。宏順公司是寶昌的生意對手,擁有祝華年、祝康年和祝堯年三個大班。香港商人源杏翹(1865-1935)經營的太安公司則擁有頌太平、詠太平、祝太平三班,並於約 1906 年買入香港太平戲院,作

23 見伍榮仲《粵劇的興起 —— 二次大戰前省港與海外舞台》,2019:63-64。

24 見黃偉《廣府戲班史》,2012:189。

為太安公司的總部。頌太平長駐都市演出，詠太平和祝太平則主要落鄉演戲。此外，又有經營「大中華」和「新中華」的怡順公司，擁有「環球樂」的永泰公司，以及經營「梨園樂」的華昌公司[25]。

在戲班公司眼中，藝人是他們賺錢的工具，因此公司每每透過高薪、預支薪水（「班領」）和合約、師約等制度羅致、壟斷、剝削甚至買賣藝人。為了增強這些「人肉搖錢樹」的賺錢能力，公司又透過報紙及刊物等媒體吹捧旗下藝人，誇張他們的技藝和奢華衣着及生活，使他們成為觀眾眼中異乎常人的「明星」。

事實上，一些被公司力捧的紅伶過着紙醉金迷的生活，或涉及桃色事件，或捲入非法勾當，或涉及各種私人、政治或商業恩怨，結果成為歹徒敲詐、勒索、綁架和襲擊的對象。當時治安不及香港穩定的廣州，便成為針對伶人的罪案溫床。

文獻記載 1920 年代較為矚目的勒索及襲擊事件有：1921 年夏天，「周豐年」的正印丑生李少帆在戲院舞台上被擊斃；1922 年 4 月，「環球樂」小武朱次伯在廣州被匪徒槍殺[26]；1925 年，薛覺先被黑幫分子勒索，結果逃亡上海；1929

25 見黃偉《廣府戲班史》，2012:191-192；見伍榮仲《粵劇的興起——二次大戰前省港與海外舞台》，2019:74-75 及 81-88。

26 見黃偉《廣府戲班史》，2012:224-225。

年 8 月，馬師曾在廣州海珠戲院門外遭炸彈炸傷，事後更被廣州當局列為不受歡迎人物，禁止在廣州演出 [27]。

在當時知識界、社會上普遍以戲曲作為教化大眾媒介的思潮中，粵劇藝人的私生活當然是社會人士的關注焦點，不少藝人被報刊文章批評知識水平低、不懂思想、生活墮落、感情卑劣 [28]，更有人把粵劇斥為「商業化」、「商業掛帥」。可悲的是，在當時一片混亂中，薛覺先原意為喚醒世人關注煙草入口公司藉卑鄙手段抹黑國產煙仔、壟斷市場的粵劇《白金龍》（1929），竟然因有國產煙仔品牌冠名贊助而成為代罪羔羊 [29]。

1930 年，薛覺先在《覺先集》撰文回應社會人士對粵劇和粵劇藝人的負面批評，到 1936 年把回應文章冠名為〈南遊旨趣〉，自此成為後世學者廣泛引用的文獻。同樣，馬師曾在 1931 年印行的《千里壯遊集》中也藉發表改革宏圖而為粵劇辯護。

1920 至 1930 年是省港大班的全盛時期，反映戲院粵劇事業到達高潮，吸引了唯利是圖的商人，以企業模式經營戲班，從中獲取豐厚的利潤。據說當時在八和會館掛牌的省港

27 見伍榮仲《粵劇的興起 —— 二次大戰前省港與海外舞台》，2019:124-125。
28 見伍榮仲《粵劇的興起 —— 二次大戰前省港與海外舞台》，2019:132。
29 見賴伯疆《薛覺先藝苑春秋》，1993:72-73。

大班有 40 多班，每班足 158 名成員，連同沒有資格在「八和」掛牌的中型、小型和業餘戲班，戲班總數以百計，粵劇從業員總數超過一萬[30]。

頂尖的省港大班中，擁有千里駒、白駒榮的「人壽年」一度成為班霸，與肖麗章和白玉堂領導的「新中華」、馬師曾和陳非儂領導的「大羅天」，和薛覺先領導的「新景象」四班並立，競爭劇烈[31]。

幾間省港戲班公司之間的惡性競爭很快促成省港大班事業急走下坡，當中原因亦與廣州政治形勢的混亂、嚴苛的戲劇審查、黑幫活躍、官黑勾結、治安轉差、藝人形象低落和劇本充塞陳腔濫調不無直接關係[32]。惡性競爭令戲班的經營成本不斷上升，包括開發新戲、新戲服、新佈景、新舞台效果、印刷宣傳刊物、戲院裝飾、院租、聘請保鏢和大老倌不斷加薪、預支等各種開支。更加上 1925 年 6 月至翌年 10 月發生「省港大罷工」令經濟收縮，以及來自有聲電影、收音機、留聲機等新媒體的挑戰，令省港戲曲市場於 1928 年起出現不景氣。1929 年開始，一些省港班停止運作，一些改組

30　見黃偉《廣府戲班史》，2012:201。

31　見伍榮仲《粵劇的興起 —— 二次大戰前省港與海外舞台》，2019:103-104。

32　見黃偉《廣府戲班史》，2012:220-230。

<div style="text-align: right">第三章　現代粵劇的奠基：從薛覺先到唐滌生（1900-1950）</div>

成股份制的「兄弟班」，另一些則兼演神功戲[33]。

1929 至 1932 年，美國及不少西方國家陷入嚴重經濟衰退。1932 至 1934 年省港粵劇市場全面收縮，為了挽救粵劇事業，除了如薛覺先、馬師曾等幾位紅伶頭頭發起多種改革外，1933 年香港一些紅伶與戲院東主發起向港督請願，結果在年底獲准男女同班演出，藉以吸引更多新觀眾，尤其是女性觀眾。同年，薛覺先與一批紅伶又請求八和會館放寬每班演員 62 人的規定，結果在 1934 年獲得通過，開展了「自由組班」的年代[34]。

由於香港政治和治安相對穩定，儘管香港人口較少、觀眾量不及廣州，但已開始取代廣州成為粵劇事業發展的基地。1936 年底，即使廣州當局效法香港准許男女合班，但隨着日軍對中國虎視眈眈、中日戰爭一觸即發，粵劇重心轉移至香港已是大勢所趨。

省港大班時期，儘管商業掛帥，但對粵劇的發展仍有積極的意義。當中透過戲班之間與藝人之間的競爭，最明顯的突破，是新劇目的大量誕生。根據麥嘯霞《廣東戲劇史略》記載，1920 至 1930 年代，粵劇新劇目在題材上作出多種革新及嘗試，包括：

33　見伍榮仲《粵劇的興起 —— 二次大戰前省港與海外舞台》，2019:109-114。

34　見黃偉《廣府戲班史》，2012:195。

（一）新創作革命史劇，如《太平天國》、《雲南起義師》、《粉碎姑蘇台》、《溫生才打孚琦》[35]、《火燒阿房宮》、《怒碎黨人碑》等，藉以呼籲世人支持國民革命。

（二）改編世界名著，如《茶花女》、《黑奴籲天錄》[36]、《半磅肉》[37]、《羅密歐與朱麗葉》等，藉以呼籲世人放眼世界。

（三）改編外國歷史劇，如《拿破崙》、《賓盧》、《魯濱血》（即「羅賓漢」）、《安重根刺伊藤侯》[38]、《獅王李察》等，藉以讓世人了解西方文明的演化。

（四）改編著名電影，如《璇宮艷史》、《賊王子》、《復活》、《野寺情僧》、《無敵王孫》、《野花香》、《深閨夢裏人》等，藉以呼籲借鑒西方電影。

（五）原創西裝新劇，如《慾魔》、《冷月孤墳》等，藉以呼籲民眾追上時代步伐。

（六）原創時裝新劇，如《毒玫瑰》、《鬥氣姑爺》、《龍城飛將》、《可憐秋後扇》、《一個女學生》等[39]，使粵劇增添

35　志士班演員馮公平等據真人真事改編，詳見陳守仁《早期粵劇史——〈廣東戲劇史略〉校注》，2021:45-46。

36　相信改編自被稱為「梨園革命家」的京劇伶人潘月樵自編、自演的同名京劇。見網上資料。

37　李少岩改編「莎劇」《威尼斯商人》，見何建青〈粵劇唱詞、劇本略說〉，載劉靖之、冼玉儀主編《粵劇研討會論文集》，1995:230。

38　搬演朝鮮人安重根（1879-1910）於 1909 年刺殺時任朝鮮總監的日本政要伊藤博文（1841-1909）的真實事跡，在當年算是大膽的舉措。

39　見陳守仁編注《早期粵劇史——〈廣東戲劇史略〉校注》，2021:45-46。

時代色彩。

此外,《廣東戲劇史略》也載錄了 1920 至 1930 年代七十三位編劇家的姓名及八百一十五個劇目,足見當時粵劇創作的盛況,可說是百花齊放、百家爭鳴[40]。

薛馬爭雄、競相革新

1920 至 1940 年代產生了多種粵劇唱腔流派,是直接受晚清至民初文化革新和京劇改革影響的成果。當中,薛覺先的「薛腔」及「薛派」是集合改革大成、眾望所歸的新風格,「馬腔」及「馬派」則在改革的基礎上刻意獨樹一幟,女伶小明星創立的「星腔」則以行腔細膩見稱。

在香港出生[41]和受教育的薛覺先於 1920 年代崛起於粵劇圈,1921 年被省港大班「環球樂」聘為「拉扯」,追隨名小武演員朱次伯,並仿傚朱氏以本嗓發聲、用稍低調門及採納廣府方言取代舞台官話的「生角平喉」唱法。

同年,朱次伯可能因政治立場或桃色事件被暗殺後,薛覺先先後受聘於新中華及人壽年班,藉擅演丑生為觀眾樂道。1925 年 7 月,歹徒看準他的演戲事業如日中天,藉故向

40 見陳守仁編注《早期粵劇史 ——〈廣東戲劇史略〉校注》,2021:126-129 及 131-166。

41 關於薛覺先的出生地點,賴伯疆與李嶧說法不同,前者認為是順德,後者認為是香港;見賴伯疆《薛覺先藝苑春秋》,1993: 1,及見李嶧〈薛覺先年表〉,載李門主編《薛覺先紀念特刊》,1986:52。

圖 3.4　上海妹（左）與薛覺先（右）在《西施》
中分別扮演西施和反串鄭旦。攝於約 1939 年，
容寶鈿女士提供

他勒索，薛覺先被迫連夜從廣州逃到香港，再經朋友的幫助
避難到了上海[42]。

　　薛覺先在上海從事電影拍攝，一次招考新演員時邂逅了
在上海長大的唐雪卿（1908-1955），二人隨即共渡愛河。他
努力學習和吸收京劇「海派」的戲曲改革，也注意電影製作
的新技術，其後移植到他的粵劇和電影製作之中。

42　見賴伯疆《薛覺先藝苑春秋》，1993:36-37。

在一定程度上而言，薛覺先和早年僑居上海、屬唐氏望族的唐雪卿及其堂弟唐滌生，以至唐滌生後來的配偶鄭孟霞（1912-2000）都是曾經旅居上海的「海派」，富有革新精神，視改革為藝術家的使命[43]。

1926 年底「省港大罷工」結束，薛覺先偕同未婚妻唐雪卿由上海返回廣州，並於 1929 年在香港建立「覺先聲劇團」，來往省、港演出。1929 年 12 月，薛覺先首演著名「開戲師爺」梁金堂（生卒年份待考）編寫的「西裝粵劇」《白金龍》。該劇改編自美國默片《郡主與侍者》(The Grand Duchess and the Waiter, 1926 年首映)，藉風趣的愛情故事，呼籲廣東人識穿並打破被英國和美國控制的入口商對中國本土煙草業的抹黑和封殺，創下了連滿一年的空前賣座紀錄。

1930 年，薛覺先又藉《心聲淚影》和《璇宮豔史》兩劇瘋魔省、港、澳的觀眾。前者是南海十三郎（即「江楓」；1909-1984）的原創作品，後者是梁金堂改編自著名德國裔導演 Ernst Lubitsch（劉別謙；1892-1947）的 The Love Parade（1929 年於紐約首映）[44]。

1933 年底，香港政府准許男女合班，薛覺先隨即組成「覺先聲男女劇團」，先後夥拍譚玉蘭（生卒年份待考）、蘇

43 見賴伯疆《薛覺先藝苑春秋》，1993：36-38，及見陳守仁〈薛覺先、唐雪卿攜手尋突破、反壟斷〉，載《香港電影資料館通訊》，第 78 期，2016:3-4。

44 見賴伯疆《薛覺先藝苑春秋》，1993:71-79。

州麗（生卒年份待考）、上海妹（1909-1954）及唐雪卿等女性旦角演員[45]。同年，馬師曾由美國返回香港，組織以太平戲院為基地的太平劇團。1937年抗戰爆發前夕，薛覺先帶領「覺先聲」舉班遷到香港。薛覺先創造的「薛腔」被奉為現代正宗的粵劇、粵曲的平喉唱腔，影響深遠；其簡潔、盡情和一絲不苟的唱、做、念、打藝術被尊稱為「薛派」。

馬師曾十七歲時自願賣身給戲館，翌年被轉賣給新加坡的戲班，自此展開他充滿傳奇性的前半生。1918至1922年，他反覆進出劇圈和到處流浪，曾任學校教員、店員、車伕、賣膏藥、礦工以至殯儀館屍體看守員。1922年，他苦盡甘來，加入普長春班，拜著名小武靚元亨（1892-1966）為師，演藝猛進，並開始編劇，嶄露頭角[46]。

1923年，馬師曾受省港大班「人壽年」的賞識，受聘擔演丑生。這時省、港、澳的觀眾正陶醉於美國諧星查理·卓別林（Charlie Chaplin；1889-1977）的默片，粵劇舞台上，不少丑生演員模仿卓別林的諧趣舉動，贏得了不少掌聲。1924年，馬師曾參演駱錦卿編劇的《苦鳳鶯憐》時，嫌自己戲份太少，融匯了卓別林的詼諧身段、自度戲份加到劇中，也創造了獨特的唱腔和「連序唱梆子中板」，來刻劃劇中的乞丐

45　見賴伯疆《薛覺先藝苑春秋》，1993:88-89。

46　見賴伯疆、潘邦榛《粵劇藝術大師馬師曾》，2000:28-29，及見《中國戲曲志·廣東卷》，1993:525。

圖 3.5　一代名伶馬師曾

「余俠魂」，瘋魔了觀眾。其自創的腔調被稱為「乞兒喉」，行腔粗獷、豪放、誇張，並常用 [aa] 發口來拉腔 [47]。

粵劇史家慣稱 1933 至 1941 年代為「薛馬爭雄」時期，二人分別以高陞戲園和太平戲院作為基地，不斷推出新劇，在競爭的同時卻並肩藉粵劇鼓動香港人的愛國、反日情緒，直到日軍進攻和佔領香港才結束。

1955 年，馬師曾與夫人紅線女舉家移居廣州，參與新中國的戲曲改革事業。他在後期作品裏扮演文武生及老生時，把「乞兒喉」優化為「馬腔」。「馬腔」的首本有《苦鳳鶯憐》之《余俠魂訴情》、《審死官》、《搜書院》、《關漢卿》等。

與薛覺先一樣，馬師曾擅長以「文武丑」的跨行當藝術演繹粵劇和電影的男主角。1930 年代至香港淪陷前，馬師曾的首本戲還有改編自荷里活電影的《賊王子》（約 1925；麥嘯霞、陳天縱 [1903-1978] 合編）和暴露漢奸賣國的《洪承疇》（1940；馬師曾編劇）[48]。

47　見何建青（1927-2010）《紅船舊話》，1993：284-290。

48　見賴伯疆、潘邦榛《粵劇藝術大師馬師曾》，2000:41-43。相信此劇改編自京劇名伶周信芳（1895-1975）受 1931 年「九一八事變」激發而首演的同名京劇。見網上資料。

1950 年代，馬師曾的首本戲是與紅線女主演的《搜書院》（1956）和《關漢卿》（1958）。紅線女以高亢、豪放、充滿花音的「女腔」名揚省、港、澳，首本戲《刁蠻公主戇駙馬》[49]（1982）和《王魁與桂英》（1982）至今在香港仍不時上演。紅線女的粵曲代表作有《昭君出塞》等。

金牌小武桂名揚

薛、馬之外，1930 年代身體力行推出粵劇改革的還有當年與薛、馬幾乎齊名的桂名揚（1909-1958），是粵劇演出「服務承諾」的首創人，標榜「誓不欺台」、「演劇拼命主義」和「接納觀眾批評」以矯正戲行傳統認為「觀眾好易呃」的陋習；「鐵定八時開演」以改善戲班紀律；「座價平民化」以照顧消費力不高的草根階層觀眾；及「提高粵劇水準」作為粵劇藝人努力的整體方向。他又倡導上演長約兩小時的短篇粵劇，並尊重編劇家和優質劇本，表示樂意「議價」和「千金不吝」。

桂名揚號稱「薛腔馬型」，擅長「着甲（大靠）談愛情」，並以認真演出贏得「金牌小武」的美譽，也是著名「桂派」的始創人，對後世名伶如羅家寶、梁蔭棠、盧海天等影響很大，首本劇目有《三取珍珠旗》、《火燒阿房宮》、《冷面

49　原稱《刁蠻宮主戇駙馬》；「宮主」的「宮」是錯字，應作「公主」。

圖 3.6　一代名伶桂名揚

皇夫》（陳天縱編）及《綠牡丹》（黎奉元編）等 [50]。他曾於 1931 年前往美國演出，1939 年底再度到美國及加拿大演出，1951 年回到香港，1951 至 1953 年間因演出頻密而導致健康問題，其後被迫淡出舞台。他於 1957 年回到廣州為新中國的粵劇界服務，可惜翌年因病辭世 [51]，享年約五十歲，可謂英年早逝。

50　見黃偉《廣府戲班史》，2012:270-271，及見何建青《紅船舊話》，1993:15-16。

51　見桂仲川《金牌小武桂名揚》，2017：27-107。

1930 年代的編劇家

在 1930 年代，薛覺先先後起用的編劇家包括梁金堂、馮志芬（1907-1961）、南海十三郎、江畹徵（1904-1936；南海十三郎的胞姊）、李少芸（李秉達；1916-2002）、麥嘯霞、容寶鈿（筆名容易；1910-1997）等人，首本劇目除了早期的《三伯爵》、《白金龍》、《心聲淚影》等外，還有《念奴嬌》（1937；容易、麥嘯霞合編）、《花木蘭》（1938；麥嘯霞、容易合編）、《嫣然一笑》（1938；馮志芬改編自莎士比亞[William Shakespeare, 1564-1616] 的《羅密歐與朱麗葉》）、《胡不歸》（1939；馮志芬編）、《西施》（1939，另說 1941；馮志芬編）、《王昭君》（1940；馮志芬編）等。

南海十三郎本名江譽鏐，又名江楓，出身廣州望族，精通中文和英文，曾在香港大學醫學院就讀，又曾在廣州女子師範學校任教。他的粵劇作品有《燕歸人未歸》（1930 年代）、《心聲淚影》（1930）、《女兒香》（1939）等；他曾參與電影製作，也有多個劇作被改編成電影劇本。二次大戰後，他因精神出現問題而淡出劇壇，1984 年病逝於香港青山醫院[52]。

麥嘯霞是 1930 年代香港著名粵劇編劇家、電影編劇和導演，也是書法家、美術家、篆刻家、作曲家和粵劇史

52　見陳守仁《唐滌生創作傳奇》（增訂版），2024:43。

圖 3.7　麥嘯霞（右）與薛覺先

圖 3.8　晚年的粵劇編劇家容寶鈿

家。他早年與陳天縱為馬師曾合編《賊王子》，聲名鵲起，其後移居香港，加入覺先聲任宣傳部主任及編劇，並曾與薛覺先合作多部電影。由 1934 至 1940 年，他總共參與了二十部電影的製作，擔任演員、主題曲主唱、作曲、填詞、編劇及導演，執導的代表作是他今天僅存的《血灑桃花扇》（1940；鄭孟霞主演）。他的粵劇作品數以百計，可惜多已佚失，今天只保存他與容寶鈿合編如《花魂春欲斷》（約 1933）和《荀灌娘》（1939）等約廿部劇本 [53]。

　　容寶鈿出生於香港，是望族後人，家族中有幾位曾出任渣打銀行的買辦。她於 1932 年在機緣巧合下拜麥嘯霞為

53　見陳守仁編注《早期粵劇史 ——〈廣東戲劇史略〉校注》，2021:29-32；保存約廿個劇本中，有由麥、容合編，也有由容寶鈿獨力編寫的。

師，其後二人發生戀情[54]。1933 至 1941 年，他倆合作無間，保存至今的劇作約二十個，代表作有《花魂春欲斷》、《念奴嬌》、《虎膽蓮心》（1940）等，使容寶鈿成為大概是粵劇史上最多產的「巾幗師爺」。容寶鈿喜用女性人物作為劇中主角，如《念奴嬌》的文翠翠，《虎膽蓮心》的瓊花公主和梨花公主。她在麥嘯霞死後淡出粵劇圈，並抱獨身直至 1997 年逝世[55]。

馮志芬出身書香世家，1930 年代初任南海十三郎的編劇助手，約 1933 年，十三郎淡出覺先聲，同時期麥嘯霞專注於電影和粵劇史研究，馮志芬遂成為覺先聲的主力。他曾改編「莎劇」《羅密歐與朱麗葉》為《嫣然一笑》（1938），其他名作無數，有《胡不歸》及合稱「四大美人」的《貂蟬》（1938）、《西施》（1939 或 1941）、《王昭君》（1940）和《楊貴妃》（年份待考），戰後則有成為何非凡（1919-1980）首本的《情僧偷到瀟湘館》（1948），曾創下連滿三百六十七場的佳績[56]。

1930 年代為馬師曾編劇的編劇家有駱錦卿、陳天縱、盧有容（1889-1945）[57]、麥嘯霞等。

54　不幸的是，容、麥相戀時，麥氏早有妻子、兒子和女兒。

55　見陳守仁《唐滌生創作傳奇》（增訂版），2024:45-46。

56　見陳守仁《唐滌生創作傳奇》（增訂版），2024:43-44。

57　陳天縱傳記見《粵劇大辭典》，2008:892；盧有容傳記見張文珊〈盧有容小傳〉，載《香港戲曲通訊》，第 39、40 期合刊，2013:2-3。

關於駱錦卿的生平，目前資料缺乏，只見於廣州已故編劇家及學者何建青《紅船舊話》記載的一鱗半爪[58]。1920 年代，人壽年被譽為「三十六班第一班」及「省港班霸」，駱錦卿成為班主何萼樓的全權代表，出任司理（即經理，俗稱「督爺」[59]）、開戲師爺和畫部主管[60]。雖然人壽年還有李公健和鄧英等開戲師爺，但據說人壽年演出的大部分劇目均由駱氏包辦。

駱錦卿一生創作了數百部粵劇，可惜多佚失不存，今天有劇本或名目傳世的只有《苦鳳鶯憐》、《泣荊花》（後經李公健改編）、《龍虎渡姜公》（參考京劇《封神榜》，後經李公健改編）、《佳偶兵戎》（後經馬師曾、千里駒、白駒榮改編）、《三伯爵》、《燕子樓》、《裙邊蝶》、《苦獄兩香蓮》及《捨子奉姑》。何建青曾對駱錦卿作出高度評價，說他受五四運動影響，作品流露愛國情懷，並且是「微言大義的國家民族命運的關心者」[61]。

1930 年代，中國面臨被日本侵略和征服，香港人身處

58 關於駱錦卿的零碎傳記資料見何建青《紅船舊話》，1993:283-296，和《香港戲曲通訊》，第 36 期，頁 2-4。

59 據伍榮仲指出，「督爺」是戲班派駐「吉慶公所」負責簽合同的代表，又稱「接戲」；見《粵劇的興起 —— 二次大戰前省港與海外舞台》，2018:178。

60 彭俐誤說駱錦卿是當年「人壽年」的「老闆」，見《千年一遇馬師曾》，2020:262-263，及見何建青《紅船舊話》，1993:285。

61 見何建青〈粵劇唱詞、劇本略說〉，載劉靖之、冼玉儀主編《粵劇研討會論文集》，1995:226。

英國人的保護傘下，固然有不少人對當前的國難漠不關心，但也有不少文化工作者藉文藝作品企圖喚醒香港人的愛國情懷。但由於當時日本是英國的盟國，反日的文藝作品受到港英政府的嚴密審查，只能用象徵手法隱喻反日思想。

《心聲淚影》、《念奴嬌》、《胡不歸》和《虎膽蓮心》均把愛國情懷包藏在愛情故事裏，這是 1930 年代愛國藝人為逃避港英政府政治審查的慣常做法。這些劇目的介紹詳見本書第七章「經典劇目中的香港故事（1930-2022）」。

粵劇的西化與現代化

除了都市化以外，1930 年代粵劇之所以令人耳目一新，也歸功於志士班和薛、馬等名伶所做的西化努力。1920 至 1930 年代，粵劇藝人從多方面吸收西方及其他地區表演藝術的靈感，觸發了新的習慣、觀念和體制，主要體現在：

（一）生角、旦角均採用廣州或香港日常白話取代舞台官話，並採用較低調門演唱，創造了現代化的唱腔以取代「古腔」。同時，生角採用本嗓平喉發聲法，自此與旦角子喉產生鮮明對比。

（二）1934 年開始採用如拍電影般的「自由組班」，打破傳統規定的戲班架構；劇情聚焦於文武生（男主角）和正印花旦（女主角），輔以小生（男配角）和二幫花旦（女配角），又由老生和丑生作襯托，是為「六柱制」，以取代分工細緻

的「十大行當」；但各台柱均須運用跨行當藝術去表現劇中人，故一定程度上有「萬能」的要求，恍如電影演員[62]。

（三）1933年底香港男女演員合班後，女主角不再由被嘲笑為「落伍」、「過時」的男花旦反串，而由真正的女性扮演。

（四）「班本戲」取代了提綱戲、排場戲、爆肚戲，並在質和量上都有很大提升。

（五）梆子和二黃合流[63]，輔以曲牌和南音、木魚等說唱曲種，以及新創作的小曲和新板腔曲式和新唱法的加入，令唱腔變化多端。

（六）由於全面使用廣府話取代官話，及受到「露字」審美觀念的影響，在曲牌填詞方面要求更嚴格。劇作家及作曲家首創使用「先詞後曲」的作曲方法。

（七）自從薛覺先引入京劇鑼鼓點如四鼓頭、急急風、單三槌、紐絲、掃頭、叻叻鼓、雙夾單後，粵劇戲班普遍採用京劇鑼查樂器，並接受適應較快速度的京劇鑼鼓點和稱為「北派」的京劇武場身段，使之與傳統「南派」功架兼收並

62 見賴伯疆《薛覺先藝苑春秋》，1993:82-83。

63 根據文獻和口述資料作推測，梆子與二黃合流的第一階段是同一齣戲裏既用「全梆子」板腔的場次（即「幕」），也有「全二黃」的場次；次階段是一場戲裏，在全梆子唱段與唱段之間夾雜全二黃唱段；最後階段是在同一唱段裏並用梆子和二黃板腔曲式。

蓄[64]。

（八）全面引進西方多種樂器，包括小提琴（梵鈴；由薛覺先引入）、色士風（色士；由馬師曾引入）、班祖、結他（吉他）等[65]。

（九）運用華麗戲服、現代化妝品和現代舞台美術[66]。

（十）反日本、反西方侵略、救國、反封建、反腐敗、追求民主、平等和自由等思想為粵劇劇目注入時代、社會和政治氣息。

1920 至 1930 年代的粵劇也充分享受當時從西方傳來的科技和工業成果，包括：（一）在戲院的舞台上，使用電燈和機關佈景；（二）留聲機和唱片的發明和普及便利了粵劇、粵曲的傳播，也增加了伶人的收入；（三）默片電影和其後有聲片的發明和普及為粵劇劇目注入新的靈感、促進了粵劇的起飛；（四）藉雜誌、報紙、戲橋、海報、宣傳單張、書籍等印刷品的宣傳和報道，普及粵劇資訊和知識，並把伶人提升至「明星」和「偶像」的地位。

在上述種種因素的交叉影響下，粵劇在 1930 年代躍升為時尚的主流娛樂，令新一代的都市觀眾趨之若鶩。粵劇的

64　見黃鏡明、賴伯疆《粵劇史》，1988:107。

65　見陳守仁編注《早期粵劇史——〈廣東戲劇史略〉校注》，2021:108-109；又見黃鏡明、賴伯疆《粵劇史》，1988:107-108。

66　見陳守仁編注《早期粵劇史——〈廣東戲劇史略〉校注》，2021:118-119。

成就充分反映於薛覺先在〈南遊旨趣〉中表達對粵劇發展的憧憬:「覺先之志,不獨欲合南、北劇[67]為一家,尤欲縱中西劇為全體,截長補短,去粗存精,使吾國戲劇成為世界公共之戲劇,使吾國藝術成為世界最高之藝術,國家因以富強,人類藉以進化,斯為美矣。」[68]

可惜的是,薛覺先把粵劇提升至藝術的努力,隨着 1941 年底日軍佔領香港及其後三年零八個月的暴政而中斷。

香港粵劇的萌芽

一些粵劇史學者把 1950 年定位為「省港澳粵劇一體化」的終結,並認為在此之前香港粵劇談不上具有自己的特色[69]。其實早在 1850 年代,當國內太平天國之亂導致平民百姓和戲班藝人遷徙到香港,因而催生第一批戲園的建設,具有本土特色的香港粵劇已經萌芽。

戲園及戲院的建設標誌着粵劇在戲棚之外,新增一種演出場合,落地生根的粵劇藝人成為香港本土藝人,為都市觀眾演出戲曲,為他們提供娛樂,而這種商業性、世俗性的演出並不與神功活動掛鈎。這批戲曲藝人必須面對居住在都

67 「南、北劇」分別指粵劇和京劇。

68 見薛覺先〈南遊旨趣〉(1936),載《香港戲曲通訊》第 14 及 15 期(合訂本),2006:1。

69 例如,粵劇史學者伍榮仲教授就是這種觀點的支持者之一。

市、長駐戲院及教育水平較高的觀眾，劇目自然需要推陳出新並不斷提升質素，班本戲逐漸取代提綱戲和排場戲。自此，神功戲與戲院戲成為香港粵劇的兩大支柱，一直延續至當代。

即使在目前資料有限的情況下，香港也見證了二十世紀初志士班在香港藉粵劇、曲藝宣揚革命思想的活動。例如，約1908年，振天聲班曾在香港演出由陳少白編寫的《自由花》、《父之過》、《格殺勿論》，採用了新設計的佈景，令觀眾耳目一新，其後亦為其他戲班仿效[70]。

無疑，香港見證了1930年代後半期粵劇中心從廣州轉移至香港，粵劇流派的形成，和薛、馬爭雄等歷史發展。這時，香港也出現了一群本土劇作家[71]和一批具有本土特色的粵劇劇目，而《念奴嬌》（1937）、《胡不歸》（1939）和《虎膽蓮心》（1940）便是當中的表表者[72]。此外，香港粵劇滲透至英語歌劇，因而產生了「英語粵劇」，也是香港粵劇的一大特色。

70　見黃鏡明、賴伯疆《粵劇史》，1988:30。

71　例如，麥嘯霞雖然並非在香港出生，但長駐香港，在香港殉難；容實鈿在香港出生並度過一生；容實鈿的好友、另一個閨秀劇作家謝君諒（筆名臥月郎）也是在香港出生。

72　這些劇目的創作背景和劇情詳見本書第七章「經典劇目中的香港故事（1930-2022）」。

英語粵劇

1936 年 2 月 25 日，馬師曾與譚蘭卿（1908-1981）聯同香港大學藝術協會成員和太平劇團成員在太平戲院以英語演出《王寶釧》，準備時任港督郝德傑（Sir Andrew Caldecott, 1884-1951）到場欣賞，是文獻記載的首次「英語粵劇」演出[73]。

1947 年，譚壽文神父（Father Terence Sheridan; 1908-1970）在華仁書院發起用英語演出粵劇，目的是便利不懂廣東話的外籍人士也能欣賞這種本地藝術。其後由任職英語科主任的黃展華（1919-2019）出任藝術總監和編劇，移植粵劇故事，把英文曲詞填入粵劇曲牌和板腔曲調中，並配合粵劇鑼鼓、拍和、化妝、穿戴、佈景和唱做念打，大大增加了英語粵劇的趣味性、娛樂性和藝術性。

在黃展華老師的領導下，其後幾十年間至新世紀，英語粵劇每每邀請華仁書院的教職員、傑出畢業生和社會上的達官貴人與名媛參與演出，成為廣受關注的慈善籌款節目[74]。

嚴格而言，「英語粵劇」一詞不無自相矛盾，說它是一種具備粵劇風格的「英語歌劇」（English opera）更為合理。

73　見宣傳是次演出的單張；載《戲園‧紅船‧影畫 —— 源氏珍藏「太平戲院文物」研究》，2015:60；又見岳清《花月總留痕 —— 香港粵劇回眸》，2019:25。然而，當年港督是否曾經到場看戲，仍然待考。

74　華仁最後一次演出英語粵劇是 2011 年。見網上資料。

圖 3.9　華仁書院英語粵劇《佳偶兵戎》演出場刊封面。葉繼華醫生提供

圖 3.10　華仁書院英語粵劇的推動者黃展華戲裝。葉繼華醫生提供

淪陷期的唐滌生

　　唐滌生是薛覺先妻子唐雪卿的堂弟，約在 1937 年從上海到達香港[75]。他在覺先聲劇團任「抄曲」期間，曾以南海十三郎、馮志芬、麥嘯霞和薛覺先為師傅，打下了紮實的創作基礎。1937 年，唐滌生娶薛覺先的十妹「覺清」（又名倩儂；1918-2010[76]）為妻，與薛氏親上加親。

75　根據香港電影資料館所存一份有唐滌生簽署的致太平戲院的信件，唐滌生有可能在 1933 年已經到達或曾經停留香港；詳情待考。目前唐滌生的傳記資料中仍有不少待考的謎團。

76　薛覺清與唐滌生離異後與盧小覺結婚；薛覺清的生卒年份蒙其女兒盧鳳珠女士提供，謹此致謝。

1941 年 12 月 25 日，日軍佔領香港。1942 年起，滯留香港的粵劇藝人為了謀生，不得不與日軍政府合作，不斷演出。身為中立區的澳門，因香港藝人和民眾的大量湧入而造就了粵劇的空前盛況，據說演出粵劇的戲院由戰前的一間增至六七間。當中以任劍輝領導的新聲劇團最受歡迎[77]。此外，1942 至 1945 年日軍投降期間，包括薛覺先、馬師曾、紅線女在內的許多名伶則在湛江（即廣州灣）和廣西一帶的鄉鎮巡迴演出。

1942 年淪陷初期，薛覺先因服從日軍起班演戲而被誣為漢奸。同時，唐滌生與薛覺清婚姻破裂，並與風華卓絕的京劇名票、電影紅星、舞蹈冠軍鄭孟霞結合。受到新任妻子的才華啟發，唐滌生由 1942 至 1945 年既為她寫了 97 部粵劇，包括改編自曹禺名劇的《雷雨》及由張恨水（1895-1967）小說《啼笑因緣》改編的《啼笑姻緣》（共三集）等，亦改編了如《水淹泗州城》和《王伯黨》等幾齣京劇。

唐滌生在淪陷期受制於日軍政府，自必噤若寒蟬，也不免為求生存而大量生產，甚至出賣行貨。但 1942 至 1945 的四年期也可以說是唐滌生的實驗期，共創作了 125 部粵劇[78]，平均不足兩星期便完成一齣戲。

77　見黎鍵著、湛黎淑貞編《香港粵劇敘論》，2010:364-366。

78　淪陷期因宵禁令戲班縮短演出時間，故推斷這時期的粵劇應屬短篇至中篇體裁。見陳守仁《唐滌生創作傳奇》（增訂版），2024:205。

1943 年是唐滌生傳奇式的創作生涯中首個「多產年」，共完成了 44 齣劇作。當中 6 月至 8 月為鄭孟霞夥拍陸飛鴻和張活游寫了 16 齣，9 月至年底為老拍檔白駒榮夥拍區倩明（生卒年份待考）寫了 27 齣。在這痛苦及黑暗的年代，前者用「新時代」為班牌，可能是在日軍脅迫之下的無可奈何的決定；後者用「義擎天」為班牌，相信是藉此表達一種無助的盼望。

區倩明是譚蘭卿的「深傳弟子」，在戰前也是影、劇雙棲的藝人，人稱「嬌小玲瓏」、「艷旦」。1943 年 10 月 11 日義擎天假座普慶戲院公演唐滌生《蕩婦》一劇時，《華僑日報》的廣告以「女主角初次破例犧牲色相靈魂」招徠觀眾。同一個廣告也把劇情主題、主旨勾畫成「男兒可以玩弄女性，女性何以不能玩弄男兒？男兒玩弄女性謂之調劑環境，女性玩弄男兒亦有淒涼的內裏！」和「初出茅廬誠實青年的當頭棒！萬千僥倖存心青年的喚魂鈴！」

有學者指出，淪陷期香港粵劇題材傾向「庸俗」、「遊藝」、「色情」和「荒誕」[79]。事實上，這也僅限於少數劇目如秦小梨主演的《肉陣葬龍沮》（1943）和上述的《蕩婦》等，而採用這類題材，也是戲班和編劇者逃避蒙受「借古諷今」或「反日」等指責的一種消極方式。

79　見黎鍵著、湛黎淑貞編《香港粵劇敘論》，2010:361-362。

淪陷期的「唐劇」當然也不乏力作，1943年的《水淹泗州城》、《王伯黨》、《王伯黨大戰虹霓關》均由京劇改編，很有可能是由熟識京劇的鄭孟霞策劃，唐滌生也同時得到她的協助。

1944年是唐滌生一生最多產的一年，56部戲中，有超過50部寫給鄭孟霞夥拍廓山笑、黃侶俠（？-1959）、馮少俠（1916-1988）或羅品超（1911-2010）開山，其中包括改編自曹禺（1910-1996）名劇的《雷雨》（1月）、改編自張恨水小說的《啼笑姻緣》[80]（2月），均由鄭孟霞和廓山笑主演。由1930年代同名劇目改編的《花田錯》及下集（原由薛覺先主演）由鄭孟霞和馮少俠主演。改編自電影的《梁山伯與祝英台》（上、下集；7月）和《孔雀東南飛》（上、下卷；11月；1947年拍成電影，改名《恨鎖瓊樓》，由鄭孟霞、白雲 [1917-1982] 主演）均由鄭孟霞、羅品超主演。

和平後的省港劇壇

戰後，唐滌生1945年的《煙精掃長堤》和1947年的《兩個煙精掃長堤》均藉暴露吸食鴉片的禍害，來履行劇作家的社會責任。《兩個煙精掃長堤》故事講述富家子趙鼎昌染上鴉片煙癮，結婚當日，竟因煙癮發作而拒絕舉行婚禮，並指

80　唐劇劇名把原著「因緣」改為「姻緣」。

使同樣吸食「大煙」的隨僕冒充新郎，被人告上「禁煙局」，二人被判入獄戒煙和打掃長堤；其後鼎昌煙癮加深，不只再度入獄，更傾家蕩產、被迫賣妻，淪落為按摩師，結果三度被捕，最後被判處槍決[81]。

踏入 1946 年，香港社會管治、經濟漸趨穩定，粵劇藝人相繼從澳門、廣西、湛江等地回歸香港，並恢復往來於省、港、澳三地，當中包括戰前大師級的薛覺先和馬師曾；粵劇演出逐漸回復蓬勃，演出「唐劇」的生、旦組合亦比較多樣化。

這一年，由唐滌生編劇、馬師曾和紅線女主演的《我為卿狂》敘述鄧丹雲、雷子平、陳心細三人同時愛上歌女張杜美（紅線女飾演），由於張杜美鍾情才子葉瘦鵑（馬師曾飾演），三個男人因妒成恨，合謀設計買通南絲引起二人誤會，瘦鵑失戀成狂，犯罪入獄；後南絲內疚，道出真相，杜美與瘦鵑得續前緣，瘦鵑並為愛人寫了一部名為《我為卿狂》的小說[82]。

1947 年 4 月，陳錦棠（1906-1981）、余麗珍（1923-2004）、雪影紅和新馬師曾首演「唐劇」《閻瑞生》，搬演1920 年轟動上海的妓女被謀財害命案件，可能亦參考 1921 和 1938 年兩套同名電影。

81 見香港電影資料館《香港影片大全》第二卷，1998:157。
82 見《粵劇大辭典》，2008:101-102。

圖 3.11　和平後「唐劇」報紙廣告

　　1948 至 1949 年是戰後省港粵劇的鼎盛時期，有超過十個戲班非常活躍，並且產生了一批名劇。由名演員領導的戲班包括薛覺先和上海妹的「覺先聲」；馬師曾和紅線女的「勝利」；何非凡和楚岫雲的「非凡響」；陳錦棠和鄧碧雲的「錦添花」；廖俠懷和羅麗娟的「大利年」；白玉堂夥拍鍾卓芳或芳艷芬的「大龍鳳」；白駒榮、陸飛鴻和區倩明的「義擎天」和「大泰山」；曾三多、盧海天和譚秀珍的「日月星」；任劍輝和陳艷儂的「新聲」；梁醒波、文覺非和芳艷芬的「永興」；文覺非和譚蘭卿的「花錦繡」，及呂玉郎和楚岫雲的「永光明」[83]。

83　見黃偉《廣府戲班史》，2012:264。

上述劇團中，開山了「亮點」劇作的有廖俠懷的《甘地會西施》（夥拍羅麗娟和鄧碧雲）和《花王之女》（夥拍鄧碧雲和呂玉郎），及芳艷芬的《雷峰塔》，但最為轟動劇壇的是何非凡和楚岫雲開山的《情僧偷到瀟湘館》（1948）。

非凡響創班於 1947 年底，由何非凡夥拍芳艷芬和鳳凰女，陣容強勁。翌年初第二屆起班，由楚岫雲取代芳艷芬擔任正印花旦。作為第二屆重點劇目，《情僧偷到瀟湘館》的開山是經過精心策劃的。此劇由馮志芬編劇，陳冠卿（1920-2003）負責小曲填詞。戲班的特別安排包括聘請上海畫師設計立體佈景；重新設計附閃亮小電燈泡的「寶玉裝」和「黛玉裝」；通宵達旦地排演，務求精益求精；聘請曲藝名家廖了了向何非凡傳授他的首本，作為全劇的主題曲 [84]。該劇首演獲得空前成功，其後創下連滿三百六十七場的歷史紀錄，令這兩位原籍東莞的男、女主角聲名大噪，也帶動戰後粵劇進入鼎盛期。

正如唐滌生和「老馬」有了「新歡」一樣，戰後的香港觀眾亦有「新寵」，而似乎忘記了昔日光芒四射的薛、馬。正當「老馬」積極地意圖力挽狂瀾、聚集老戲迷、收復失去江山而重拾舊日光輝，以及紅線女出盡法寶、大展拳腳爭取攀上省、港、澳頂尖正印花旦寶座的同時，可憐的一代「萬

84 見黃偉《廣府戲班史》，2012:265。

能泰斗」薛五哥卻正在精神崩潰的邊緣掙扎，其後在老妻唐雪卿的悉心照顧下慢慢康復。

如前所述，香港淪陷後，薛覺先曾被日軍威逼演出，其後藉到湛江演出而乘機擺脫日軍，逃往廣西，在各地演出。據說他在廣西曾被誣為「漢奸」，被部分觀眾嘲笑杯葛，又被黑幫和軍方勒索，導致情緒及精神失常。也有說他曾被炮火驚嚇，致一度精神錯亂。其後，雖然他的「漢奸」惡名得以平反，但他在 1947 年斷續起班均因不時在台上「發呆」而引起觀眾不滿。

然而，薛覺先主演的三部電影《胡不歸下卷》、《冤枉相思》及《新白金龍》[85] 均賣座成績不錯。這時，譚玉真、新馬師曾、陳錦棠、上海妹和半日安等昔日拍檔均自立門戶，並且爭相羅致當時大紅大紫的編劇家唐滌生為他們開戲。

薛覺先的健康、情緒和記憶力於 1950 年中有所好轉，昔日的抄曲員、妹夫、徒弟唐滌生義不容辭為薛覺先度身訂造、編寫力作，並力邀風華卓絕的芳艷芬與他合作。六月，薛覺先恢復「覺先聲」班牌，與芳艷芬開山唐滌生的《漢武帝夢會衛夫人》[86]（6 月 12 日至 25 日，共演 14 夜場）和另一齣唐劇新作《罪惡鎖鏈》（6 月 26 日至 28 日）。到 6 月 29 日，覺先聲在晚上演出薛覺先昔日曾經合作無間的開戲師爺

85　見李嶧〈薛覺先年表〉，李門主編《薛覺先紀念特刊》，1986:55。

86　劇情簡介見本書第七章「經典劇目中的香港故事（1930-2022）」。

馮志芬的新戲《唐明皇夜審安祿山》，日間仍演《漢武帝夢會衛夫人》[87]。可見這次覺先聲復班，薛覺先連演三齣新戲，既反映他對這屆班的重視，也說明他的健康的確有所好轉。

進入 1950 年代，香港粵劇逐步走向繁榮，但在「長江後浪推前浪、一代新人換舊人」的歷史洪流中，薛、馬、桂等戰前藝人自然面臨一番新的衝擊和考驗。

87　見李少恩《唐滌生粵劇選論 ── 芳艷芬首本（1949-1954）》，2017:46-48。

當代香港粵劇：

唐劇及唐劇餘響

1950-2000

唐滌生與唐劇

第二次世界大戰結束後，曾經因逃難離開香港的藝人如薛、馬等陸續返回香港，粵劇在這個飽歷戰火和曾被日軍殘暴蹂躪的都市裏蓄勢待發。1950 年代初，除了李少芸、潘一帆（1922-1985）及其他幾位編劇家創作了不少劇目外，一直在淪陷期間緊守香港這個粵劇基地的唐滌生，成為班主及名伶爭相羅致的編劇大師。

唐滌生由 1950 年至 1959 年創作了超過 210 齣粵劇，在質及量上均有驕人的成就，當中很多劇作至廿一世紀仍經常上演，不少甚至已成為香港粵劇的「核心劇目」。唐氏一生創作及參與了 432 部粵劇新作 [1]，大概是中國戲曲史上最多產的劇作家。

唐劇題材的來源十分多樣化，包括：（一）傳統、當代

1　這些數字是重新校訂唐滌生粵劇作品年表所得，與 2016 年出版的《唐滌生創作傳奇》所載略有出入。見陳守仁《唐滌生創作傳奇》（增訂版），2024:203-204。

粵劇劇目;(二)京劇及其他如
閩劇、越劇等地方劇種;(三)
元、明、清雜劇和傳奇,以至
崑劇等古典戲曲;(四)說唱和
曲藝;(五)民間故事;(六)
小說,包括古典章回小說、當
代通俗小說和稱為「天空小說」
的電台廣播;(七)中外戲劇;
(八)中外電影;(九)自己的
舊作[2]。

圖 4.1　唐滌生。攝於 1950 年
代,阮紫瑩女士提供

　　在唱腔音樂方面,唐劇一
方面沿用粵劇既有的傳統板腔及說唱曲式,另一方面經常在
主要唱段(即主題曲)中加插悅耳的曲牌,不少小曲更是特
別為劇目度身訂造。為此,唐滌生經常發掘作曲及編曲人
才。1950 年代活躍的音樂名家如王粵生(1919-1989)、朱毅
剛(1922-1981)、林兆鎏(1917-1979)等,便曾多次為唐氏的
劇目創作新曲及改編既有曲牌。

　　本書著者初步整理了唐滌生自 1949 至 1959 年間創作的
部份劇目(包括粵劇版及電影版)所使用的既有小曲、新作
小曲和新編小曲。當中,新作小曲共有 50 首,作曲者包括

2　見陳守仁《唐滌生創作傳奇》(增訂版),2024:215-224。

王粵生（25 首）、林兆鎏（8 首）、朱毅剛（7 首）、羅寶生（2 首）和潘一帆（1 首）。這些作品如《梨花慘淡經風雨》（1951，王粵生作）、《銀塘吐艷》（1951，王粵生作）、《紅燭淚》（1951，王粵生作）、《絲絲淚》（1954，王粵生作）、《紅樓夢斷》（1956，林兆鎏作）、《雪中燕》（1957，王粵生作）和《未生怨》（1959，朱毅剛作）等經常被後世劇作家和撰曲者使用，從而形成了香港粵劇和粵曲的特色。可見，唐氏劇作的成功不僅歸功於他個人的努力和才華，也在於他有發掘才華的胸襟和慧眼[3]。

唐劇的成就是史無前例的，當中最大的貢獻之一，是打造了香港粵劇緊醒、曲折和合乎情理的劇情，輔以悅耳、露字的唱段及雅俗共賞的曲文的基本風格。在創作的同時，唐滌生更藉思考、論述、研究把粵劇從娛樂蛻變、提升為藝術，並明確地主張創作者須「隨演隨改」地對作品精雕細琢，期盼作品成為「文獻」及「傳世之作」[4]。

唐滌生與名伶互動

和平後至 1950 年代初，粵劇演員人才濟濟，激烈的競爭迫使演員努力不斷提升個人的演藝質素，從而增加了演員

3　見陳守仁《唐滌生創作傳奇》（增訂版），2024:209-214。

4　見陳守仁《粵曲的學和唱 ── 王粵生粵曲教程》（增訂第四版），2020:7。

與編劇之間的互相促進,致使劇目題材、表演方式及唱腔音樂各方面均推陳出新。這時演出唐劇的生、旦組合無數,以下表 4.1 載錄這批名劇和名伶。

表 4.1　和平後至 1950 年代初期首演唐劇的生、旦組合

年份	劇名	首演紅伶
1947	《我為卿狂》	馬師曾、紅線女
1951	《仙女牧羊》	馬師曾、紅線女
1950	《漢武帝夢會衛夫人》	薛覺先、芳艷芬
1950	《火網梵宮十四年》	陳錦棠、芳艷芬、任劍輝、白雪仙
1950	《隋宮十載菱花夢》	陳錦棠、芳艷芬
1950	《紅菱血》	羅品超、鄧碧雲
1950	《魂化瑤台夜合花》	新馬師曾、芳艷芬
1951	《搖紅燭化佛前燈》	何非凡、紅線女
1951	《玉女凡心》	何非凡、紅線女
1951	《艷曲梵經》	何非凡、芳艷芬
1951	《艷陽丹鳳》	任劍輝、芳艷芬、白雪仙
1951	《一彎眉月伴寒衾》	任劍輝、芳艷芬、白雪仙
1952	《楊乃武與小白菜》(上、下集)	陳錦棠、鄧碧雲

　　紅線女(原名鄺健廉;1925-2013[5])的舅父是一代「小武」

5　另說為 1924-2013。

靚少佳（1907-1982）。她早年拜舅母何芙蓮（生卒年份待考）為師，香港淪陷後，她到廣西加入馬師曾的抗戰劇團，被「馬大哥」賞識，未滿十六歲已升任正印花旦。二人其後結合，於香港重光後返回香港。

芳艷芬（原名梁燕芳；1929- ）年十歲已開始習藝並踏台板，翌年加入靚少佳、何芙蓮領導的勝壽年劇團，曾與紅線女同台扮演宮女。據說 1940 年代她以廣州為演出基地，1944 年在大東亞劇團升任正印花旦，時年僅十五歲。1945 年 8 月日本投降後，她受聘於大龍鳳班，其後先後夥拍白玉堂、何非凡、新馬師曾等名伶，奠定大型班正印花旦的地位。

芳艷芬於 1949 年夏天到達香港，隨即憑藉過人的聲、色、藝成為香港炙手可熱的正印花旦，曾夥拍當時所有的著名生角演員，並享「芳腔名伶」和「美艷親王」之美譽。她所領導的新艷陽劇團由 1954 年至 1956 年開山了不少名劇，當中不乏唐滌生的作品，較為著名的有《艷陽長照牡丹紅》（1954 年 2 月；與黃千歲、陳錦棠及鳳凰女主演）、《程大嫂》（1954 年 2 月；與黃千歲及麥炳榮 [1915-1984] 主演；據說取材自魯迅短篇小說《祝福》）、《萬世流芳張玉喬》（1954 年 4 月；簡又文 [1896-1978] 編劇、唐滌生撰寫曲詞；與陳錦棠、黃千歲及鳳凰女主演）、《春燈羽扇恨》（1954 年 9 月；

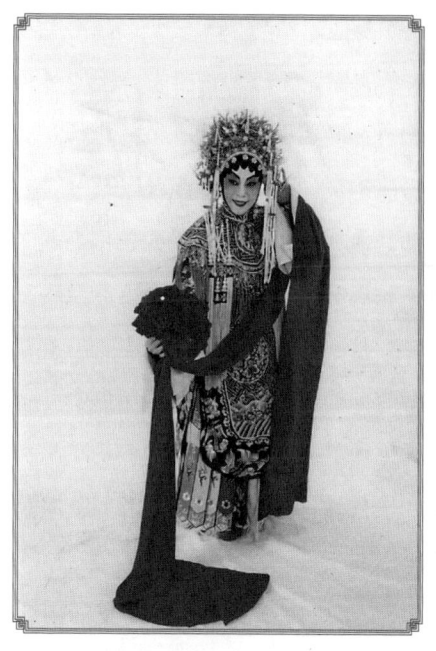

圖 4.2　芳艷芬於 1990 年代復出為公益演出的造型照。阮紫瑩女士提供

與陳錦棠、黃千歲及鳳凰女主演）、《梁祝恨史》[6]（1955；與任劍輝主演）、《西施》（1956 年 4 月；與任劍輝、陳錦棠及黃千歲主演）、《洛神》（1956 年 4 月；與陳錦棠及黃千歲主演）及《六月雪》（1956 年 9 月；與任劍輝及半日安主演）等。

　　新馬師曾（原名鄧永祥；1916-1997）早年情迷馬師曾《賊王子》，因此他的師傅、著名生角演員何細杞（即何壽年；

生卒年份待考）為他起藝名「新馬師曾」。新馬其後改習「薛腔」，1936 年參加覺先聲班，在馮志芬編的《貂蟬》中飾演呂布，備受讚賞，時年僅十七歲。1939 年他在同是馮志芬編的《西施》扮演越王勾踐，以一曲《臥薪嚐膽》[7]搶盡薛覺先的風頭，此曲其後亦成為新馬師曾的首本名曲。他的戲路受到早期薛覺先和馬師曾「文武丑」合一的薰陶，更曾鑽研京劇和廣東南音演唱，大大豐富了他的唱腔[8]。新馬師曾同時亦效法和挑戰薛覺先「能生能旦」和「萬能泰斗」的形象，在麥嘯霞編的《穆桂英》(1941) 中反串穆桂英，與陳錦棠（飾演楊宗保）和廖俠懷（反串飾演「木瓜」）演對手戲，令勝利年劇團賣座空前[9]。

1953 至 1954 年，白雪仙與陳錦棠及任劍輝組織鴻運劇團，先後開山了 12 齣「唐劇」，包括《大明英烈傳》（1953年 8 月）、《紅了櫻桃碎了心》（1953 年 12 月）及《英雄掌上野茶薇》（1954 年 2 月）等。1955 年，任、白組織的多寶劇團開山了 8 齣唐氏作品，包括《花都綺夢》（1 月）、《李仙傳》（2 月）、《胭脂巷口故人來》（2 月）及《三年一哭二郎橋》（9 月）等。

7　有說此曲由新馬師曾自撰：見岳清《花月總留痕 —— 香港粵劇回眸》，2019:68。

8　見賴伯疆《薛覺先藝苑春秋》，1993:149-150。

9　見岳清《花月總留痕 —— 香港粵劇回眸》，2019:68。

陳錦棠（1906-1981）是當年薛覺先一手扶掖的新進文武
生，曾在《璇宮艷史》（1930）裏臨時頂替扮演男主角「伯
爵」，與反串女王的薛覺先演對手戲，因而聲名鵲起。其實
薛、陳兩人在年紀上只差兩歲，但陳錦棠出於感激薛覺先的
栽培，其後把他認為義父[10]。陳錦棠的藝術生涯在1950年代
到達頂峰；他劇、影雙棲，享有「武狀元」美譽，夥拍名旦
有陳艷儂（1919-2002）、羅麗娟（1917-1999）、秦小梨（1925-
2005）、芳艷芬、白雪仙、吳君麗和羅艷卿（1929-　）等。陳
氏一生首演的唐劇超過150部，據說是首演唐劇最多的文武
生演員[11]。

任劍輝（原名任麗初、任婉儀；1913-1989）初時接受姨
母（藝名「小叫天」，工女小武）傳授女小武藝術，其後加
入全女班「鏡花艷影」，在廣州真光百貨公司的天台遊樂場
演出。

她十四歲師事女小武黃侶俠，並經常觀摩著名小武桂名
揚的演出。1930年代，鏡花艷影是唯一長壽的省港澳全女
班。1935年到澳門清平戲院演出時，任劍輝擔任正印文武
生，被冠上「女桂名揚」的美號，夥拍正印花旦徐人心，極
受歡迎。香港淪陷期間，任劍輝在澳門與陳艷儂、靚次伯
（1905-1992）、歐陽儉等名伶組成新聲劇團，首本劇目有《紅

10　見賴伯疆《薛覺先藝苑春秋》，1993:79。

11　見賴伯疆、賴宇翔《蜚聲中外的著名粵劇編劇家唐滌生》，2007:25。

樓夢》、《海角紅樓》、《情淚浸袈裟》、《蕭月白》等。

1950 年代，任劍輝的劇、影、唱三棲事業獨領風騷，粵
劇方面曾夥拍所有當紅花旦，尤其與芳艷芬和白雪仙合作無
間，開山了不少唐滌生的經典劇目。據說她曾經每月接拍三
部電影，每部片酬高達一萬七千元 [12]，並灌錄無數唱片。她
的電影事業延續至 1960 年代中期，一生拍攝電影超過 300
部，最後一部是夥拍白雪仙的《李後主》（1968）[13]。

白雪仙（原名陳淑良；1928- ）是 1930 年代革新派名伶
白駒榮的女兒。抗戰爆發，白雪仙舉家從廣州移居香港，曾
在聖保祿中學唸書。她 13 歲輟學，拜薛覺先、唐雪卿夫婦
為師，故藝名包含父親的「白」、師母唐雪卿的「雪」和與
師傅的「先」諧音的「仙」字。

白雪仙曾在覺先聲任梅香，後隨著名音樂家冼幹持習唱
粵曲。香港淪陷期間，她曾在酒樓賣唱，其後到廣州加入
由「薛派」師兄陳錦棠領導的錦添花劇團，很快升為正印花
旦，一年後卻嫌自己功底未夠，自願退居二幫；這種「自
量」的舉措在劇壇實屬罕見。

白雪仙後來加入日月星劇團，一次到澳門演出時遇上任
劍輝，二人惺惺相惜。1943 年，白雪仙受新聲劇團聘為二幫

12　見李鐵口述、李卓桃筆錄〈戲曲與電影：李鐵話當年〉，載《第十一屆
　　國際電影節粵語戲曲片回顧》，1987:69。

13　資料參考「維基百科」。

花旦，夥拍正印陳艷儂，並得到與任姐合作的機會。白雪仙曾隨「新聲」到廣州演出，和平後隨班遷移到香港並以此為基地。

吳君麗（原名吳燕雲；1934-2018[14]）在1956年組織的麗聲劇團也緊密地與唐滌生合作，開山了多部名作。吳君麗據說在上海出生和接受教育，1952年隨家人搬到香港定居，翌年加入前輩名伶陳非儂創辦於1952年的非儂粵劇學院[15]學習粵劇，其後又拜音樂名家林兆鎏為師，鑽研粵劇唱腔，開發了一副悅耳的「正宗子喉」[16]。

1956年11月，吳君麗與陳錦棠首演唐滌生的《香羅塚》。1957年1月吳君麗與麥炳榮首演《雙珠鳳》；1958年2月，吳君麗又夥拍陳錦棠開山《醋娥傳》（即《獅吼記》）。其後吳君麗又先後與何非凡領導麗聲劇團首演了其他四齣唐氏名劇，包括1958年的《雙仙拜月亭》（1月）、《白兔會》（6月）、《百花亭贈劍》（10月）及1959年的《血羅衫》（8月）。

1950年代也是以「凡腔」流傳後世的名伶何非凡藝術生涯的高峰，多少與唐劇的成就產生協同效應。何非凡（原名何康棋；1919-1980）早年落班任堂旦和拉扯，其後升任第二小生。香港淪陷期間他在澳門首次擔任文武生，曾與鄧碧雲

**圖 4.3　名伶吳君麗與何非凡《百花亭贈劍》演出
特刊封面**

合作，對「小明星腔」也產生了濃厚興趣。1945 年和平後，
他拜薛覺先為師，鑽研「薛腔」。他於 1947 年創辦非凡響劇
團，翌年與楚岫雲公演馮志芬編的《情僧偷到瀟湘館》，因
連滿 367 場而聲名大噪 [17]。何非凡憑藉天賦的聲線和卓越唱
功，逐漸建立獨特的「凡腔」。

　　唐滌生在 1951 年為何非凡度身訂造了不少名劇，有夥

17　見王勝泉、張文珊《香港粵劇人名錄》，2011:70-71。

拍紅線女的《玉女凡心》、《青磬紅魚非淚影》、《搖紅燭化佛前燈》和《鸞女催妝嫁玉郎》，及夥拍芳艷芬的《艷曲梵經》、《還君明珠雙淚垂》、《蒙古香妃》、《三十年梵宮琴戀》、《紅淚袈裟》和《風流夜合花》。這13部戲中不少其後拍成電影，令「凡腔」成為當年最時尚的生角唱腔流派。

歷年「凡劇」首本包括早期風靡一時的《情僧偷到瀟湘館》（1948；馮志芬編）和《碧海狂僧》（1951；陳冠卿編），以及1958年的四齣「唐劇」：《雙仙拜月亭》、《白兔會》、《花月東牆記》和《百花亭贈劍》。

1949年新中國成立後，吸引了不少粵劇藝人回國參與建設，其中包括編劇家馮志芬、演員譚玉真等。1954年，一代宗師薛覺先與妻子唐雪卿及家人移居廣州；翌年，馬師曾與紅線女夫婦也定居廣州。

「仙鳳」的黃金歲月

1956年6月，白雪仙與任劍輝以唐滌生兩齣力作《紅樓夢》及《唐伯虎點秋香》為號召，並且網羅了不少出色演員，創立仙鳳鳴劇團來推動粵劇的更新和改革。以下表4.2載錄仙鳳鳴劇團歷屆首演的唐滌生劇作。

表 4.2　仙鳳鳴劇團歷屆首演的唐滌生劇作

屆別	首演日期	劇名
第一屆	1956 年 6 月 18 日	《紅樓夢》
	1956 年 7 月 4 日	《唐伯虎點秋香》
第二屆	1956 年 11 月 19 日	《牡丹亭驚夢》
	1956 年 12 月 3 日	《穿金寶扇》
第三屆	1957 年 1 月 31 日	《花田八喜》
	1957 年 2 月 15 日	《蝶影紅梨記》
第四屆	1957 年 6 月 7 日	《帝女花》
第五屆	1957 年 8 月 30 日	《紫釵記》
第六屆	1958 年 3 月 14 日	《九天玄女》
第七屆	1958 年 9 月 24 日	《西樓錯夢》
第八屆	1959 年 9 月 14 日	《再世紅梅記》

　　1959 年 9 月 15 日唐滌生英年辭世，香港劇壇痛失英才，「仙鳳」息演了近兩年，至 1961 年 9 月 19 日再度起班，首演由多位名士及文人集體創作、葉紹德（1930-2009）執筆的《白蛇新傳》，作為「仙鳳」的第九屆演出。之後，「仙鳳鳴劇團」只間歇起班演出，以延續它的歷史任務。

　　1960 年代是香港粵劇「後唐滌生時代」的開始，但唐滌生、任劍輝、白雪仙及芳艷芬等人的造詣、創意、努力、執着與熱誠，時至 2023 年仍發揮着歷久不衰的影響力。

唱腔流派

粵劇唱腔流派產生於1920至1940年代，是直接受京劇改革影響的成果。當中，薛覺先的「薛腔」及「薛派」是集改革大成、眾望所歸的新風格，「馬腔」及「馬派」則在改革的基礎上刻意獨樹一幟。薛、馬的努力也啟發多位名伶在1950年代創立獨特的唱腔。

1. 薛腔

一代名伶薛覺先創立「薛腔」，把用白話、平喉的唱法發揚光大，也奠定「依字行腔」、「問字攞腔」等演出習慣，以達致露字、字正腔圓、簡潔、細膩、達意和一絲不苟的效果，並創造了新的板腔曲式「二黃長句流水板」[18]。

「薛派」的首本名劇和名曲有《心聲淚影》之《寒江釣雪》、《陌路蕭郎》、《西施》之《苧蘿訪艷》、《花染狀元紅》、《胡不歸》之《慰妻》和《哭墳》，和《玉梨魂》等。

一般學者和行內人士公認「薛腔」是後世粵劇、粵曲生喉的正宗唱法，影響了不少演員。先輩紅伶如何非凡、新馬師曾、麥炳榮、陳錦棠、林家聲等均曾隨薛覺先習藝，薛腔的影響力在省、港、澳歷久不衰，直至今天。

2. 馬腔

1924年，馬師曾演出駱錦卿編劇的《苦鳳鶯憐》時，在

18　見本書第二章「粵劇唱腔音樂的定型（1890-1940）」。

平喉的基礎上，因應劇中人余俠魂的「乞丐」身份和俠義性格，創造了「乞兒喉」和「連序唱梆子中板」曲式，行腔粗獷、豪放、誇張，並常用 [aa] 發口來拉腔[19]。1955 年移居廣州後，他扮演文武生及老生時，把「乞兒喉」優化為「馬腔」[20]。

「馬派」的首本有《苦鳳鶯憐》之《余俠魂訴情》、《審死官》、《搜書院》、《關漢卿》等。可以說，「馬腔」雖然與「薛腔」同樣重視「露字」，但行腔豪放、誇張，欠缺「薛派」的細膩，故後世演員較少襲用，影響力遠較「薛腔」遜色。同樣，馬師曾當年創造的「連序唱梆子中板」也沒有像薛覺先創造的「二黃長句流水板」般普及。

3. 凡腔

1951 年，唐滌生對「凡腔」作出高度的評價：「何非凡的作風是瀟灑裏而帶點哀感，如《情僧偷到瀟湘館》……是一種有血有淚的詩篇，由他的『歌音容範』蘊發出最高度的靈性。」[21]

「凡曲」首本有早期的《情僧偷到瀟湘館》和《碧海狂僧》，1950 年代的《白兔會》、《雙仙拜月亭》、《百花亭贈

19 見陳守仁《粵曲的學和唱 —— 王粵生粵曲教程》（增訂第四版），2020:236。

20 見賴伯疆、潘邦榛《粵劇藝術大師馬師曾》，2000:40-42。

21 見陳守仁《唐滌生創作傳奇》（增訂版），2024:239-240。

劍》，以及後期的「唱片曲」《重台泣別》（與鳳凰女合唱）、《珍珠塔》（與李寶瑩合唱）等。

「凡腔」的風格特點在於音域廣闊、吐字清晰、感情豐富、音量及高低音對比強烈，尤其擅長演唱乙反中板和乙反南音。「凡腔」的吐字有時略帶東莞口音，也是它的特點之一。

4. 芳腔

「芳腔」也稱「芳艷芬腔」，是 1950 年代名伶芳艷芬創造的唱腔流派。芳艷芬以扮演絕世佳人和失節婦人的鮮明形象備受觀眾歡迎。她的聲線嬌柔、唱腔婉轉、略帶鼻音，擅於演繹哀怨的曲詞，被譽為「正宗子喉」的典範。她尤擅唱「反線中板」及「反線二黃慢板」，尤其令「反線二黃慢板」幾乎成為當年「芳腔」的「商標」甚至「專利」[22]。

一如「薛腔」，「芳腔」注重露字、問字攞腔、字正腔圓、簡潔、細膩、達意、一絲不苟，可以說是「薛腔」的「子喉版」。

「芳腔」的首本有《白蛇傳》之《仕林祭塔》、《洛神》之《洛水夢會》、《六月雪》之《十繡香囊》、《梁祝恨史》，及《紅鸞喜》等。「芳腔」對香港子喉唱腔有深遠的影響

22 見李少恩《唐滌生粵劇選論 —— 芳艷芬首本（1949-1954）》，2017:vii-xxiii；見陳守仁《粵曲的學和唱 —— 王粵生粵曲教程》（增訂第四版），2020:237。

力,傳唱者無數。活躍於 1970 至
1980 年代的紅伶李寶瑩(1938-)
便是把「芳腔」發揚光大的表表
者,首本有《夢斷香銷四十年》
之《殘夜泣箋》等。

5. 新馬腔

「新馬腔」也稱「新馬師曾
腔」,由名伶新馬師曾創立。他
早年鑽研薛腔、京劇和廣東南
音,藉此磨練並建立他的獨特唱

圖 4.4 「芳腔」傳人、名伶李
寶瑩。阮紫瑩女士提供

圖 4.5 名伶(左起)新馬師曾、鳳凰女、梁醒波在《啼笑姻緣》中的演出。攝
於 1979 年 3 月 5 日香港大會堂第七屆香港藝術節,阮紫瑩女士提供

腔。他不僅音域廣闊，更常選用高至「上＝D#」的調門。他的音色沉鬱、吐字清晰，擅唱取自京劇的曲調和廣東南音，並模仿馬師曾採用 [aa] 作為拉腔的發口。

「新馬腔」的首本有繼承自「薛派」的《胡不歸》之《慰妻》和《哭墳》，及自己開山的《萬惡淫為首》之《乞食》（內含南音）、《一把存忠劍》、《宋江怒殺閻婆惜》（內含京曲「四平調」）、《啼笑姻緣》（內含南音）、《臥薪嚐膽》（內含木魚）等 [23]。

6. 女腔

「女腔」也稱「紅線女腔」、「紅腔」。戰時紅線女在廣西加入馬師曾的「抗戰劇團」，「馬大哥」因應她天賦的響亮嗓音，悉心為她設計獨特的「女腔」。「女腔」行腔高亢、豪放，擅長表達剛烈的感情，其「誇張」風格可以說是「馬腔」的「子喉版」。「女腔」首本名劇和名曲有《昭君出塞》、《搜書院》之《柴房自嘆》、《打神》、《關漢卿》等 [24]。

圖 4.6　名伶紅線女

23　見陳守仁《粵曲的學和唱 —— 王粵生粵曲教程》（增訂第四版），2020：237。

24　見陳守仁《粵曲的學和唱 —— 王粵生粵曲教程》（增訂第四版），2020:237-238。

7. 星腔

「星腔」也稱「小明星腔」。小明星（原名鄧曼薇；1913-1942）是 1930 年代在省、港歌壇演唱粵曲的著名女伶，擅唱平喉，並曾拍攝電影和灌錄不少唱片。當時，她與張月兒（1907-1981）、徐柳仙（1913-1985）和張惠芳（生卒年份待考）合稱「四大天王」，均發揚白話、平喉，以取代傳統的「子母喉」和用官話唱的「古腔」。「星腔」以抒情和細膩見稱，粵曲代表作有《秋墳》、《夜半歌聲》和《風流夢》等。據說，何非凡的「凡腔」便曾深受「星腔」的影響。

「大龍鳳」與「頌新聲」

1960 至 1970 年代的香港娛樂文化事業發展蓬勃，新媒體和新形式相繼興起，與粵劇產生激烈的競爭。商業電台（1959 年啟播）、麗的呼聲電視（1957 年啟播）、無線電視（1967 年 11 月啟播）、陳寶珠和蕭芳芳的青春電影、粵語流行曲、國語電影、國語時代曲、歐美流行曲等媒體和形式爭相成為娛樂主流，不斷把粵劇甚至粵劇電影推向邊緣。尤其是 1959 年 9 月唐滌生猝然逝世後，粵劇圈失去高瞻遠矚和具有跨界別號召力的領袖人物，難免進退失據。與 1950 年代相比，1960 至 1970 年代是香港粵劇的低潮。

任、白於 1961 年演出《白蛇新傳》後，雖然仍偶有演出，但沒有再開山新戲。由於芳艷芬也於 1959 年嫁夫育

兒、告別藝壇，1959 至 1970 年代成為麥炳榮及鳳凰女領導的「大龍鳳時代」。

麥炳榮（原名麥漢明，花名「牛榮」；1915-1984），生於富有家庭，曾在華仁書院唸書。師承著名粵劇藝人梁鍾（藝名「自由鍾」），早年曾在人壽年、覺先聲等大班演出，曾任覺先聲的正印小生。1960 年代是麥炳榮演藝事業的高峰，除演出粵劇外，參與了接近 120 部電影的拍攝，並灌錄了不少唱片傳世[25]。

鳳凰女（原名郭瑞貞；1925-1992），自小喜愛粵劇，曾師事紅伶紫蘭女。香港淪陷後，她曾在廣東、廣西多處鄉鎮巡迴演出，戰後返回香港，加入馬師曾的勝利劇團任二幫花旦，至 1954 年在大春秋劇團升任正印花旦。鳳凰女與麥炳榮同樣劇、影、唱三棲，一生拍攝超過 250 部電影[26]。

1959 至 1962 年，由何少保任班主、麥炳榮及鳳凰女領導的「大龍鳳劇團」先後開山了《如意迎春花並蒂》（1959）、《百戰榮歸迎彩鳳》（1960；潘一帆編）、《血掌殺翁案》（1960；潘一帆編）、《十年一覺揚州夢》（1960；徐子郎 [1936-1965]編）、《鳳閣恩仇未了情》（1962；徐子郎編）等名劇。

1965 年大龍鳳改組成鳳求凰劇團，主要演員不變，先後開山了《榮歸衣錦鳳求凰》（1965；勞鐸 [1926-？]編）、

25 資料參考「維基百科」。
26 資料參考「維基百科」。

圖 4.7　麥炳榮、鳳凰女領導「大龍鳳劇團」戲橋。名伶何志成先生特供

《桃花湖畔鳳朝凰》（1966；勞鐸編）、《梟雄虎將美人威》（1968；葉紹德、梁山人、方錦濤合編）、《蠻漢刁妻》（1971；潘一帆編）和《燕歸人未歸》（1974；潘一帆編）等名劇。

　　與唐劇不同，大龍鳳及鳳求凰劇目特點之一，是劇情大多沒有具體的歷史時代背景，其次是往往運用不少傳統排場和牌子音樂、傾向喜劇效果、文辭較為通俗、少用典故、少用新創作的小曲，故事多以大團圓結局。運用排場方面，以《十年一覺揚州夢》為例，便用上《仿碎鑾輿》、《走邊》、《困谷口》[27] 和《撐渡》等。

27　莫汝城對《困谷口》的源流做過詳細的考證，見《粵劇聲腔的源流和變革》，1987:13-15。

在題材上，香港粵劇有如中國戲曲的縮影，當中「文雅類」與「詼諧類」分庭抗禮。在這兩類作品中，唐滌生的《帝女花》、《紫釵記》和《蝶影紅梨記》是文雅類的代表作；《鳳閣恩仇未了情》則是詼諧類的表表者，尤以劇中丑生扮演的倪思安為王爺《讀番書》一折即興的插科打諢深受觀眾歡迎。當中丑生訛以英文冒充番文，確實達到諷刺1960年代香港社會裏一群藉通曉少量英文而進行欺壓及欺騙的「假洋鬼子」的效果。詼諧粵劇的代表作還有《榮歸衣錦鳳求凰》，也是典型的「身份劇」。

著名「薛派」演員林家聲（原名林曼純；1933-2015）早在1949年加入薛覺先、上海妹領導的覺華聯合劇團，並曾與多位名伶如馬師曾、紅線女及余麗珍等合作。1950年代，林家聲先後加入任劍輝及白雪仙的利榮華劇團、麥炳榮及吳君麗的麗聲劇團、麥炳榮及鳳凰女的大龍鳳劇團及任、白的仙鳳鳴劇團，扮演小生角色，參與了多齣名劇的開山。

1960年代，林家聲先後與李寶瑩組織家寶劇團，與陳好逑組織慶新聲劇團（1962-1965）及頌新聲劇團（1966-1993）。自1962年至1980年代，林家聲和陳好逑先後開山了《雷鳴金鼓戰笳聲》（1962；徐子郎編）、《無情寶劍有情天》（1963；徐子郎編）、《碧血寫春秋》（1966；葉紹德編）、《三夕恩情廿載仇》（1966；葉紹德、盧丹合編）及《龍鳳爭掛帥》（1967；李少芸編）。

圖4.8　1962年首演的《雷鳴金鼓戰笳聲》戲橋

　　1970年代及以後，林家聲與吳君麗開山《春花笑六郎》（1973；李少芸編），又與李寶瑩開山《戎馬金戈萬里情》（1970；潘焯編）、《笳聲吹斷漢皇情》（1988；葉紹德編）等劇，至今仍經常為香港戲班演出。1990年代初，林家聲以「宗師」輩份活躍於粵劇舞台。1993年，他在新光戲院作告別劇壇演出32日、36場，翌年宣告退出劇壇，其後於2015年辭世。

　　名伶李寶瑩不只是「芳腔」的繼承人，更把它發揚光大，由她開山的粵劇代表作有《搶新娘》、《戎馬金戈萬里情》、《鐵馬銀婚》和《笳聲吹斷漢皇情》。此外，「寶姐」的藝術成就盡見於她演繹的《夢斷香銷四十年》。她於1990

年嫁為人妻後淡出藝壇。

在 1971 年粵劇不景氣時期，班政家何少保為了吸引觀眾入場，推出「雙班制」，在一晚或一個下午的四小時內，由兩個戲班和兩批演員分別各演一齣長約兩小時的戲。同時期，另一位班政家黃炎（1913-2003）亦籌組類似的「大會串」；例如，1971 年 11 月 20 至 28 日，由麥炳榮、鳳凰女、梁醒波（1908-1981）、劉月峰（1919-2003）領導的鳳求凰劇團與文千歲（1940- ）、李寶瑩、梁醒波和靚次伯領導的寶鼎劇團同時在樂宮戲院起班，演出當時流行的戲碼，

滿懷壯志的阮兆輝、尤聲普（1934-2021）、梁漢威（1944-2011）、楊劍華等演員建立香港實驗粵劇團是 1970 年 [28] 的盛事，當時演出的是幾齣折子戲。至 1980 年，他們演出葉紹德改編的《趙氏孤兒》和《十五貫》，兩劇自此不時重演。

「雛鳳」與粵劇復甦

經歷了 1960 至 1980 年代初的低潮，1980 年代中期，香港粵劇在「雛鳳效應」的帶動下漸漸復甦。

早在 1965 年，任劍輝、白雪仙為門下徒弟組織「雛鳳鳴劇團」，成員包括陳寶珠、龍劍笙、李居安、謝雪心、梅雪詩、朱劍丹、言雪芬等年青演員，演出了三齣折子戲《碧

28 另說實驗粵劇團創立於 1971 年；見阮兆輝《弟子不為為子弟 —— 阮兆輝棄學學戲》，2017:185-186。

圖 4.9　雛鳳鳴劇團演出《辭郎洲》特刊封面。班政家李奇峰先生提供

血丹心》、《紅樓夢之幻覺離恨天》和《辭郎洲之賜袍送別》。

1969 年的第二屆,「雛鳳」演出葉紹德編的《辭郎洲》。

1972 年是「雛鳳」的第三屆,演出葉紹德編的《英烈劍中劍》。

　　1973 年,經歷八年的試煉,雛鳳鳴劇團改組,由龍劍笙擔任文武生;梅雪詩及江雪鷺輪流擔任正印花旦;朱劍丹、言雪芬分別任小生及第三花旦;夥拍資深前輩演員梁醒波、

靚次伯、任冰兒分別擔任丑生、武生（老生）、二幫花旦。改組目的是為雛鳳鳴劇團正式獨立、自主地在香港戲曲市場「接戲」，與其他戲班作職業性的競爭。對梅雪詩和龍劍笙而言，這年才是「真正踏台板」，自主的創班劇目自然是唐劇經典《帝女花》，自此每台神功戲都少不了這個劇目[29]。1976年，江雪鷺離開劇團後，梅雪詩成為唯一的正印花旦。

這個「新雛鳳」隨即拍攝了三部電影，分別是《三笑姻緣》（1975；李鐵導演）、《帝女花》（1976；吳宇森導演）和《紫釵記》（1977；李鐵導演），藉着無限的朝氣，吸引了一批從來沒有看過粵劇或以往對粵劇缺乏好感的香港人，成為「雛鳳迷」。

1980年代是「雛鳳」的黃金歲月，除經常演出任、白的首本名劇外，也首演了葉紹德編的《俏潘安》（1982）、《李後主》（1982）及《紅樓夢》（1983）等劇。龍、梅每年平均演出超過100場，高峰期超越150場。1972至1985年間，龍劍笙曾先後八次帶領戲班到越南、新加坡、馬來西亞、美國、加拿大和澳洲演出，包括1983年到美國拉斯維加斯凱撒皇宮酒店演出，令龍劍笙留下深刻的回憶。

據說在1990年代初的高峰期，「雛鳳」戲迷多達一萬人，觀眾不僅限於香港，而是遍佈世界各地。「雛鳳」彷彿

29　見馮梓《帝女花演記——從任白到龍梅》，2017:55。

是「仙鳳」的轉世，繼承「仙鳳」成為「班霸」，每次起班演出時總是一票難求，經常導致戲迷在戲院外通宵輪候購票。

從 1980 年代至 1992 年散班[30]，「雛鳳」的台柱也曾經歷多次改組，但一直由龍劍笙、梅雪詩擔任主角。約 1980 年代初，綽號「丑生王」的梁醒波於 1980 年底發病，其後辭任，「雛鳳」改聘朱秀英（1921-2003）反串擔任正印丑生；1989 年二月阮兆輝加入，取代朱劍丹出任小生；同時尤聲普成為正印丑生；同年 11 月，廖國森取代身體狀況欠佳的名宿靚次伯成為正印武生。

龍劍笙（原名李菩生，花名「阿刨」；1944-）生長於育有八兄妹的大家庭，母親是粵劇迷，尤其崇拜任劍輝，故此菩生自小即被媽媽帶往戲院及戲棚觀看任姐的演出，注意力慢慢從零食轉移到五光十色的戲服，再轉移到台上的演出。

1960 年，仙鳳鳴劇團招考年青舞蹈員參與《白蛇新傳》中《水鬥》（即傳統《水漫金山》一折）的演出，媽媽為一睹任姐的風采，帶十六歲的菩生前往報名，卻不抱任何希望。豈料在超過一千名報考者中，菩生竟被取錄，成為入選的廿二名學員的其中一人。經過八個月的嚴格粵劇基本功和舞蹈培訓，廿二個舞蹈員在 1961 年 9 月 19 日於利舞台參與

30　據說「雛鳳」的最後一次演出是 1992 年 3 月 10 日的《再世紅梅記》。

圖 4.10　早期的龍劍笙與靚次伯。阮紫瑩女士提供

圖 4.11　初出道的龍劍笙；1965 年為《辭郎洲》演出特刊拍攝的造型照片。阮紫瑩女士提供

《白蛇新傳》的首演[31]。

　　其後菩生在 1963 年再度入選，得以繼續接受任、白策劃的培訓，於 1964 年再度參與「仙鳳」的演出，還正式起藝名「龍劍笙」。自 1965 年雛鳳鳴劇團成立，菩生即出任劇團的文武生，一度與陳寶珠輪流擔正。1972 年，菩生鋒芒初露，與南紅、江雪鷺、言雪芬等到越南演出四十多場，期間每天一邊演戲，一邊學習新戲，並隨學隨演[32]。

31　見廖妙薇《脂粉風流 —— 香港當代粵劇名伶錄》，2019:370-379。

32　見龍劍笙、梅雪詩口述，徐蓉蓉筆錄《龍梅情牽五十年》，2012:73-76。

1973 年「雛鳳」獨立，據說菩生成為劇團的「掌舵人」，至 1990 年代初因為與師傅白雪仙產生意見分歧，終於導致一代班霸解體。龍劍笙於 1992 年移居加拿大，完全脫離粵劇，回復李菩生的素人身份，閒時當義工服務社區。

2004 年是任劍輝逝世 15 週年紀念，菩生「翻檢舊時王府物」[33]，再度披上「龍劍笙」的名號，回香港參與名為《重按霓裳歌遍徹》的紀念演出，於 11 月 21 日與老拍檔梅雪詩合演《再世紅梅記》之《折梅巧遇》，並為任白慈善基金籌款。這是她闊別舞台十二年後首次演出粵劇；參與是次演出的，還有菩生當年的師姐妹謝雪心、朱劍丹、陳寶珠等人。

2005 年，作為香港粵劇基地的新光戲院續約成功，唯須籌款進行大規模的翻新工程。在八和會館的號召下，10 月 26 日，超過三十位紅伶分場合演《帝女花》，龍劍笙與梅雪詩擔綱第七場《上表》[34]。

2005 年 11 月 9 日至 20 日，是龍劍笙第一次返港演出長劇，與梅雪詩於香港文化中心演出十二場《西樓錯夢》[35]，標誌她的正式復出。

2006 年 11 月至 2007 年 1 月，龍劍笙與梅雪詩再度攜

33 語出唐劇《紫釵記》。

34 見馮梓《帝女花演記 —— 從任白到龍梅》，2017:27；同書頁 37 錯印演出日期為「10 月 25 日」。

35 見馮梓《帝女花演記 —— 從任白到龍梅》，2017:46。

手為慶祝仙鳳鳴劇團五十週年（1956-2016）演出《帝女花》三十四場。先是11月2日至11月9日假座香港文化中心大劇院演出八場，繼續是12月7日至2007年1月4日假座香港演藝學院歌劇院演出廿六場，全部滿座。

2007年12月，二人又到澳門藝術中心演出六場《西樓錯夢》。四年後，2011年12月1日至30日，龍、梅二人紀念從藝五十週年（1961-2011）[36]，演出《龍情詩意半世紀》廿五場。

2014年，據說由於菩生拒絕參與師傅「仙姐」發起的《再世紅梅記》演出，師徒關係自此惡化。2015年底至2016年初，菩生起用一批年青演員，假座香港演藝學院歌劇院合演十六場《紫釵記》，這些演員包括鄭雅琪（輪流擔任正印花旦、二幫花旦）、李沛妍（輪流擔任正印花旦、二幫花旦）、文華（小生）、黎耀威（武生）和梁煒康（丑生）。

2017年底開演的《牡丹亭驚夢》，龍劍笙同樣與鄭雅琪、李沛妍合作。至2018年底的《蝶影紅梨記》和2019年底的《帝女花》，龍劍笙集中以鄭雅琪為正印花旦。

梅雪詩（原名馮麗雯，花名「阿嗲」；1941- ）開始時是粵劇小戲迷，但家人卻反對她學粵劇，其後成為1960年入選「仙鳳」的廿二位舞蹈員的其中一人，1965年又成為「雛

36 並非如一些報道說的紀念「雛鳳成立50週年」；獨立的「雛鳳」成立於1973年，2023年才是50週年。

圖 4.12　復出後的龍劍笙 2019 年在《帝女花》中的演出。丘亞葵先生及新娛國際綜藝製作有限公司提供

圖 4.13　早期的梅雪詩。阮紫瑩女士提供

鳳」的主力之一。在 1980 年代「雛鳳」的黃金歲月裏，梅雪詩與龍劍笙共同領導「雛鳳」，梅、龍同樣在粵劇壇舉足輕重，但其實在此之前，梅、龍二人卻走過很不相同的路。

　　據梅雪詩回憶，經歷過 1971 年粵劇的低谷，即連任劍輝、白雪仙也不看好香港粵劇的前景。在「雛鳳」完全沒有演出機會的情況下，1972 年「阿嗲」曾被「仙姐」勸離戲行，令她一度失意地移居英國。雛鳳於 1973 年正式開始獨立接戲，「阿嗲」被召回，卻只是與江雪鷺、謝雪心輪流擔任正印花旦 37，其後才得「坐正」。

37　見龍劍笙、梅雪詩口述，徐蓉蓉筆錄《龍梅情牽五十年》，2012:65；81。

龍劍笙在1992年移民加拿大後，梅雪詩走出短暫的徬徨，翌年與名伶林錦堂（1948-2013）組織慶鳳鳴劇團，努力不懈地研習過去未演過的劇目，光彩不減。「慶鳳」於2002年結束後，她又與李龍組織「鳳和鳴」班，曾首演葉紹德為她們度身訂造的《丹鳳情牽飛虎將》。

2005年龍劍笙正式復出時，梅雪詩曾經與她再度攜手演出《西樓錯夢》，2006至2007年又合作演出《帝女花》，2007年在澳門演出《西樓錯夢》，2011年演出紀念她倆從藝五十週年的《龍情詩意半世紀》，演出全部滿座的廿五場。

自龍劍笙與白雪仙師徒關係開始惡化之後，梅雪詩改與陳寶珠合作，在師傅白雪仙的策劃下演出《再世紅梅記》、《牡丹亭驚夢》和《蝶影紅梨記》等劇，同樣受到戲迷的熱烈支持 [38]。

陳寶珠（原名何佩勤；1946-）本是孤兒，四歲時幸運地被收養在粵劇世家，養父是一代粵劇名宿陳非儂，母親是粵劇名伶宮粉紅（1911-2010），

圖 4.14　後期的梅雪詩。丘亞葵先生及新娛國際綜藝製作有限公司提供

38　見廖妙薇《脂粉風流——香港當代粵劇名伶錄》，2019:204-213。

自少接受戲曲訓練，終於在演藝圈創造奇跡。

寶珠早在七歲初踏台板，演出京劇折子戲；十歲反串文武生，與梁醒波的女兒梁寶珠組成孖寶劇團，初露頭角，得到任劍輝的賞識。1960 年寶珠入選仙鳳舞蹈員，正值二八年華。雛鳳成立後，有較佳功底的寶珠曾一度與龍劍笙輪流擔任文武生，但雛鳳始終以龍劍笙為主力。

早在十一歲時，寶珠便已憑藉滿身的演藝才華，開始參與電影拍攝。1958 年至 1966 年，她參與拍攝了約一百部戲曲片和武俠片，1966 年的《影迷公主》和《女殺手》奠定其「時代玉女」形象。1960 年代是寶珠電影事業的輝煌時代，被譽為「影迷公主」，共拍攝了 230 部電影和灌錄無數唱片，成為年青人的偶像，影迷數以萬計。她的粵劇電影代表作也有不少，包括和蕭芳芳主演的《七彩胡不歸》（1966）；與羽佳（1938-2023）主演的《樊梨花》（1968）（當中寶珠回復本色擔任花旦）；以及與南紅主演的《再世紅梅記》（1968）。

然而，來自新興媒體的挑戰促使寶珠急流勇退。1970 年她前往美國，登台結束後宣告離開藝壇，留在美國讀書，其後結婚育兒。

闊別演藝圈將近三十年後，寶珠於 1999 年參與杜國威編劇的舞台劇《劍雪浮生》，扮演師傅任劍輝，連滿一百三十場，為她的復出 ——「變身」成舞台劇演員和回復

粵劇演員打下一劑強心針。

2012 年，寶珠與廣州名伶蔣文端主演《紅樓夢》，連滿十五場。2014 年，適值龍劍笙表示不再參與白雪仙策劃和主導的演出，寶珠便與梅雪詩合作演出《再世紅梅記》。二人其後演出《牡丹亭驚夢》（2016）和《蝶影紅梨記》（2017）。2019 年 1 月西九文化區戲曲中心開幕，寶珠在大劇院再度與雪詩合演《再世紅梅記》，風頭媲美龍劍笙 [39]。

有評論者認為龍劍笙、梅雪詩的成就完全是任、白的恩賜，故此斷定「沒有任、白，便沒有龍、梅」。客觀地說，龍、梅所創造的空前成就充滿傳奇性，當中老師的栽培和因緣際會固然提供契機，但二人在學藝時付出的心血、努力和犧牲，演出時貢獻的技藝和承受、克服的壓力，亦是她們成就非凡的關鍵。她們獲得的榮譽，也完全實至名歸 [40]。

1990 至千禧年代

正如 1970 年香港實驗粵劇團的創辦是源於一批懷抱理想和不滿現狀的演員意圖改革粵劇和發展大志一樣，紅伶阮兆輝和尤聲普等演員、班政家黃肇生、劇評人和學者黎鍵（1933-2007）在 1993 年合力創辦「粵劇之家」，在其後的近

39 見廖妙薇《脂粉風流 —— 香港當代粵劇名伶錄》，2019:266-273。

40 同樣道理，任、白當年的成就絕非唐滌生的恩賜，白雪仙的成就也絕非任劍輝的恩賜。

十年間統籌製作了一系列備受港人關注的粵劇演出。

這一年，粵劇之家假座高山劇場開幕，演出了《六國大封相》；同年為香港藝術節統籌了實驗粵劇團名劇《十五貫》；翌年再度為香港藝術節製作原屬「大排場十八本」的《醉斬二王》。

其後幾年，粵劇之家的製作包括原屬「新江湖十八本」和葉紹德為實驗粵劇團改編的《趙氏孤兒》（1995）、葉紹德編的《霸王別姬》（1995）、阮兆輝編的《長坂坡》（1996）、《玉皇登殿》（1997）、《香花山大賀壽》（1997）、葉紹德據「新江湖十八本」改編的《西河會妻》（1997）、阮兆輝編的《呂蒙正·評雪辨蹤》（1998）和《三帥困崤山》（2000）[41]。

據香港中文大學戲曲資料中心統計，自 1995 年至 2003 年 2 月，香港不同戲班共「開山」了 144 個新編或新創粵劇劇目，當中不少是由香港藝術發展局和康樂及文化事務署資助或委約的。當時活躍的編劇者有蘇翁（約 1925-2004）[42]、葉紹德、新劍郎、阮兆輝、楊智深（1963-2022）、區文鳳及溫誌鵬等[43]。

41 見黎鍵著、湛黎淑貞編《香港粵劇敘論》，2010:470-478。

42 另說蘇翁出生於 1928 年或 1932 年。

43 見嚴小慧整理〈香港首演的新編及改編粵劇劇目（1995 年 6 月至 2002 年 3 月））〉，載《香港戲曲通訊》，2002 年第 5 期，2002:7-12，及〈香港首演的原創及改編粵劇資料（2002 年 4 月至 2003 年 2 月）〉，載《香港戲曲通訊》，2003 年第 6 期，2003:10。

1990 年代至 21 世紀初，香港活躍的主角演員主要有：林錦堂和梅雪詩，二人領導慶鳳鳴劇團（1993-2002）；羅家英、汪明荃，二人領導福陞粵劇團（1987-）；蓋鳴暉、吳美英，二人領導鳴芝聲劇團（1990-）；阮兆輝領導春暉劇團；梁漢威領導漢風粵劇研究院及漢風粵劇團（1981-2011）；李龍、南鳳領導龍嘉鳳劇團（2003-）；文千歲、梁少芯，二人領導千歲粵劇團及富榮華劇團；龍貫天、陳咏儀，二人領導天鳳儀劇團（2003-2005）；陳劍聲（1949-2013），領導劍新聲劇團和新麗聲劇團；還有尹飛燕、新劍郎、陳好逑、干超群、尤聲普、廖國森、任冰兒等。

阮兆輝是當代公認的粵劇大師。由於家貧，他被迫於七歲輟學，1953 年考入永茂電影企業公司擔任童星，1960 年拜名伶麥炳榮為師，自此伶、影雙棲，一邊拍電影，一邊參加大龍鳳或鳳求凰劇團的不少演出。1970 年，他與志同道合的梁漢威、尤聲普等創立香港實驗粵劇團，力圖改革粵劇，1980 年演出了葉紹德編的《趙氏孤兒》和《十五貫》，引起了香港文化界人士的廣泛關注。

1975 年，阮兆輝擔正文武生，與南紅首演蘇翁編的《虹橋贈珠》。阮兆輝於 1987 年編寫他的第一部粵劇《花木蘭》。1993 年，他與名伶新劍郎、尤聲普、班政家黃肇生和劇評人、學者黎鍵創辦「粵劇之家」，歷年製作了不少有影響力的劇作。

阮兆輝亦曾參與香港教育大學的研究項目，並應邀到香港大學、香港演藝學院、香港科技大學和香港中文大學出任導師和客席教授，對大專教育貢獻良多[44]。他的著作有《弟子不為為子弟 —— 阮兆輝棄學學戲》（2015）、《生生不息薪火傳 —— 粵劇生行基礎知識》（2017）、《此生無悔此生》（2020）和《此生無悔付氍毹》（2023）；創作粵劇代表作品有《狸貓換太子》（上、下卷；1987、2009）、《文姬歸漢》（1997）、《呂蒙正・評雪辨蹤》（1998）和《大鬧廣昌隆》（2002）等。

1990 年代至廿一世紀初也是革新派名伶梁漢威大展鴻圖的年代。他於 1960 年代進入粵劇圈，曾參加雛鳳鳴、大龍鳳、慶新聲、慶紅佳和新馬等劇團的演出，由「拉扯」[45]慢慢上位；1960 年代末期在啟德遊樂場的粵劇場演出時，由小生升任文武生。他於 1980 年創辦漢風粵劇學院，培育粵劇新秀；1981 年創辦漢風粵劇研究院，開始製作重視嚴謹情節、舞台美術、服裝、唱腔設計、導演、排演的革新性的粵曲和粵劇演出，並領導漢風粵劇團演出其他經典劇目。

梁漢威繼承唐滌生的改革意念，但更嚴謹地把文學、歷

44　見阮兆輝《弟子不為為子弟 —— 阮兆輝棄學學戲》，2016:365-381。

45　拉扯是傳統角色的一種，在十大行當中屬「雜」類，地位比「手下」高，扮演次要人物如朝臣、家院、中軍、旗牌等；專職武打的稱「打拉扯」；見《粵劇大辭典》，2008:344，347。

圖 4.15　名伶阮兆輝在《再世紅梅記》中扮演賈似道。李淑文攝於 2017 年 5 月 7 日西貢坑口天后誕

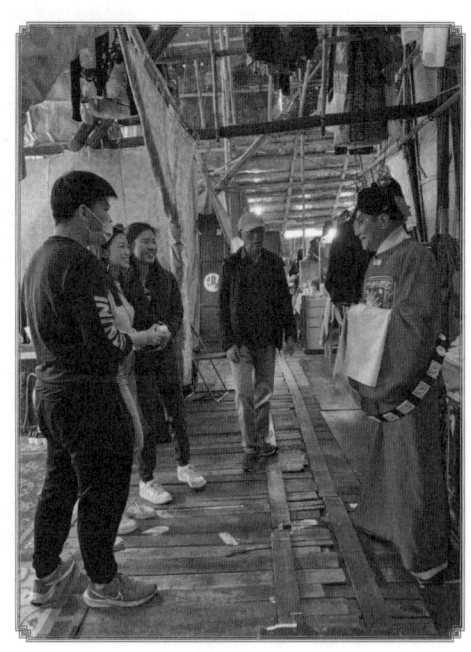

圖 4.16　阮兆輝與香港科技大學學生在戲棚後台交談。羅鳳華攝於 2023 年 3 月 4 日滘西洪聖誕

史、戲曲結合，尤其注重劇本和導演[46]。梁漢威是演員，又精於音樂，自然較唐滌生更懂得戲曲演出的技術層面，但也意味着他要兼顧製作上的多項細節，難免比唐哥更費心力。縱觀梁漢威所開山的新劇，都絕對稱得上是「梁漢威作品」。

直至 2011 年辭世，梁漢威首演的作品有《血濺烏紗》（1983/1997）[47]、《戊戌政變》（1987）、《血色瑪莉》（2000）、《虎符》（2000）、《淝水之戰》（2001）、《熙寧變法》（2002）、《楚漢爭》（2003）、《胡雪巖》（2004）、《漢家天下》（2006）和《秦燕風雲》（2007）等[48]。首演劇作之外，梁漢威的首本戲不少，有《王寶釧》、《雙仙拜月亭》、《白兔會》、《胭脂巷口故人來》和《夢斷香銷四十年》等。

圖 4.17 已故名伶梁漢威在《夢斷香銷四十年》中扮演陸游。「梁漢威餘韻」網站及《戲曲之旅》提供，謹此致謝

46 見岳清《如此人生如此戲台 ── 粵劇文武生梁漢威》，2007:29。

47 此劇早在 1983 年由廣東粵劇團作香港首演；梁漢威領導香港本地戲班首演此劇是 1997 年。

48 見岳清《如此人生如此戲台 ── 粵劇文武生梁漢威》，2007:10-12；122-131。

　　1990 年代其他較具代表性的新編劇目有羅家英（1946- ）、秦中英（1925-1915）及溫誌鵬聯合改編自「莎劇」*Macbeth* 的《英雄叛國》（1996）；曾文炳（1938- ）編、慶鳳演出的《莫愁湖》（1996）；葉紹德編、慶鳳演出的《碧玉簪》（1997）；楊智深編、龍貫天和南鳳主演、號稱大型詩化傳奇粵劇的《張羽煮海》（1997）和蘇翁編、尤聲普和南鳳主演的《李太白》（1997）。2002 年，羅家英和秦中英又合作改編「莎劇」*King Lear* 為《李廣王》，由尤聲普、尹飛燕、羅家英、阮兆輝、新劍郎等首演。

　　羅家英是當代香港另一位備受敬重的粵劇名宿，活躍於粵劇舞台、電視、電影和話劇圈。他生於粵劇世家，八歲開始習藝，1949 年跟隨家人到香港定居，1960 年代於啟德遊樂場的粵劇場演出時升任文武生。1973 年他與名伶李寶瑩組織英華年劇團，演出了多齣蘇翁的作品，包括《章台柳》和《鐵馬銀婚》。1988 年他與汪明荃創辦福陞粵劇團，一直合作至今[49]。二人其後結成夫婦，並曾分別出任八和會館的理事和主席。

資深編劇的退席

　　1960 至 2000 年代，不少編劇家曾經為香港粵劇壇編寫

49　見王勝泉、張文珊合編《香港當代粵劇人名錄》，2011:366-367。

多部名劇。以下簡要介紹這些資深編劇家及其主要作品。

李少芸（1916-2002）活躍於1930至1970年代，是粵劇編劇、班政家、電影編劇和電影製片人，一生粵劇和電影作品無數，其妻是名伶余麗珍。他生長在世代書香的家庭，早年是廣州粵曲圈的活躍成員，粵劇成名作是為薛覺先編寫的《歸來燕》和《陌路蕭郎》。李少芸的其他粵劇代表作有《光緒皇夜祭珍妃》（1950）、《枇杷山上英雄血》（1954）、《王寶釧》（1957）、《龍鳳爭掛帥》（1967）和《春花笑六郎》（1973）等。

潘一帆（1922-1985）早在抗戰期間便加入戲班，隨編劇家任護花（生卒年份待考）學習。抗戰勝利後，他到香港發展，成名作是1949年為新馬師曾和羅麗娟編寫的《一把存忠劍》。他其後又為新馬師曾編寫多部名劇，包括《朱買臣》（1950；新馬師曾、紅線女首演）、與李少芸合編《萬里琵琶關外月》（1951；新馬師曾、芳艷芬首演）以及《玉龍彩鳳度春宵》（1952；新馬師曾、上海妹、芳艷芬首演）。

1953年，潘一帆與梁山人合編《光棍姻緣》，由梁無相、余麗珍主演，其後拍成電影，由梁無相、鳳凰女、梁醒波主演，很受歡迎。他其後的作品有為芳艷芬、任劍輝編的《梁祝恨史》（1955；與唐滌生合編），為鳳凰女、麥炳榮編的《金釵引鳳凰》（1958）、《血掌殺翁案》（1960）、《百戰榮歸迎彩鳳》（1960）、《雙龍丹鳳霸王都》（1960）、《寶劍

重揮萬丈虹》（1966），和較後期的《蠻漢刁妻》（1971）、《癡鳳狂龍》（1972）、《燕歸人未歸》（1974）、《一曲琵琶動漢皇》（1975）及《征袍還金粉》（1975）[50]。

據說徐子郎本是戲班的「拉扯」演員，成名作是1960年為鳳凰女、麥炳榮、劉月峰編的《十年一覺揚州夢》，劇情據說由熟識戲場的劉月峰策劃。徐、劉這種合作關係其後打造了多齣名劇，包括鳳、麥主演的《鳳閣恩仇未了情》（1962）；林家聲和陳好述主演的《雷鳴金鼓戰笳聲》（1962）和《無情寶劍有情天》（1963）。

1965年徐子郎去世後，劉月峰改與勞鐸（1926-？）、梁山人及潘一帆等合作編劇。勞鐸本來在廣州從事編劇，約1960年代初移居香港後，成為戲班拍和樂隊的成員，擅長彈奏琵琶，其後參與編劇，作品主要由麥炳榮、鳳凰女等紅伶開山，包括《榮歸衣錦鳳求凰》（1964）、《劍底娥眉是我妻》（1965）、《金鳳銀龍迎新歲》（1965）和《桃花湖畔鳳朝凰》（1966）等；此外，由鄧碧雲、吳君麗首演的有《金枝玉葉滿華堂》（1965）。據說勞鐸約於1970年代移民美國芝加哥，其後約於2010年代辭世[51]。

梁山人（1920-約1991）初期加入1950年代唐滌生編

50　見〈粵劇編劇潘一帆〉一文，「大龍鳳講古·香港粵劇點滴」網站；見岳清《大龍鳳時代——麥炳榮、鳳凰女的粵劇因緣》，2022:63-65。

51　本書蒙資深音樂領導麥惠文老師提供資料，謹此致謝；又見麥惠文《麥惠文粵曲講義——傳統板腔及經典曲目研習》，2023:264。

劇團隊，也據說是「唐哥」喪禮中唯一執弟子禮戴孝的圈中人。梁山人的作品不少，包括與潘一帆合編《光棍姻緣》（1953；梁無相、余麗珍首演）、《梅開二度笑春風》（1967；鄧碧雲、吳君麗首演）和《打金枝》（1981；吳仟峰、羅艷卿首演）等。

潘焯（1921-2003）早期為粵曲唱片和粵劇電影作曲，其後曾為真善美、新馬、大龍鳳、慶紅佳及慶新聲等大型劇團編劇，代表作有《林沖》、《戎馬金戈萬里情》、《蓋世雙雄霸楚城》、《烽火擎天柱》等[52]。

香港的資深編劇家蘇翁和葉紹德分別於 2004 年和 2009 年辭世，是香港粵劇的莫大損失。蘇翁（原名蘇炳鴻）約於 1947 至 1948 年在廣州拜名伶何非凡為師，參加非凡響劇團任拉扯，其後隨劇團的「開戲師爺」梁夢學習編劇[53]。他於 1954 年移居香港，其後寫了不少時代曲和粵曲。

蘇翁歷年的粵劇作品共有約二十個[54]，包括《董永天仙配》（1956）、《章台柳》（1973）、《蟠龍令》（1973）、《鐵馬銀婚》（1974）、《虹橋贈珠》（1975）、《白龍關》（1975）、《摘纓會》（1978）、《活命金牌》（1986）、《楊枝露滴牡丹開》（1991）和《李太白》（1997）等等。2005 年，龍貫天、陳咏

52 見王勝泉、張文珊合編《香港當代粵劇人名錄》，2011:326-327。
53 據名伶阮兆輝指出，蘇翁也曾師事廣州著名編劇家望江南。
54 見王勝泉、張文珊合編《香港當代粵劇人名錄》，2011:382-383。

儀首演的《花蕊夫人》（葉紹德編劇）是根據蘇翁為愛徒龍貫天和著名歌星甄秀儀創作、其後廣泛傳唱的粵曲《花蕊夫人》，可以說是紀念蘇翁的劇作。

葉紹德的成名作是 1956 年為林家聲改編的薛派名劇《花染狀元紅》，其後於 1960 年代主持把《帝女花》、《紫釵記》和《再世紅梅記》改編成唱片版的工作。他同期的代表劇作是為何非凡、吳君麗編寫的《紅樓金井夢》（1960），為任白領導仙鳳鳴主編的《白蛇新傳》（1961），為任白創作的折子戲《李後主之去國歸降》（1964），為林家聲編的《碧血寫春秋》（1966）和《三夕恩情廿載仇》（1968；與盧丹合編），以及為雛鳳鳴劇團編寫的《辭郎洲》（1969）。

1970 至 1990 年代，「德叔」一邊為林家聲領導的頌新聲劇團編寫新戲，一邊為雛鳳鳴劇團編劇和優化、改編唐哥的名作，其後更為香港所有具規模的戲班，包括林錦堂和梅雪詩領導的慶鳳鳴劇團和無數名伶編寫新劇。

葉紹德的代表作品為數不少，有《碧血寫春秋》（1966）、《搶新娘》（1968）、《梟雄虎將美人威》（1968；與梁山人、方錦濤合編）、《十五貫》（1980）、《李後主》（1982）、《紅樓夢》（1983）、《笛聲吹斷漢皇情》（1988）、《斬二王》（1994）、《碧玉簪》（1997）、《七賢眷》（1997）、《西河會妻》（1997）和《花蕊夫人》（2005）等。

粵劇傳承：神功戲、新生一代、新創劇目及演出生態

2000-2023

神功粵劇的收縮

神功戲是「為神靈做功德」和「為神人共樂」而演出的戲曲，在香港有潮州戲、福佬戲和粵劇。近二十年，潮州和福佬社群一般從國內聘請潮州和福佬職業戲班到港演出神功戲[1]，粵劇則仍然由本地職業戲班擔綱。

粵劇戲班每次應地方聘請，傳統演出三至五天，稱為「一台戲」，第一天即「開台」，只在晚上演出一「本」（也稱「出」、「齣」或「場」）「正本戲」，其餘各天日夜各演一本正本戲。故此，三天一台通常演出五齣正本戲，簡稱「三日五本」，四天一台的稱「四日七本」，五天一台稱「五日九本」。較少見的是「六天十一本」[2]；而近二十年也一些地方為節省開支而彈性上演「三日三本」、「兩日兩本」以至

1　2021年，由於新冠疫情影響香港與內地通關，農曆七月初十至十二舉行的旺角潮僑盂蘭勝會破例動員了一批跨越五代、已退休甚至從北美專程返港的本地潮劇演員和樂師復出擔綱和拍和，演出了「五福連」和八齣折子戲。

2　見於石澳、大浪灣和鶴嘴合辦的天后誕、大澳侯王誕及林村鄉太平清醮。

「一日一本」。

正本戲之外，不論是為哪種神功場合演戲，粵劇戲班亦必須「按例」演出一系列的例戲，包括《祭白虎》（即《破台》）、《碧天賀壽》、《六國封相》、《正本賀壽》、《跳加官》、《天姬送子》、《天姬大送子》和《加官封台》。「例戲」集合儀式與戲曲於一身，故有「儀式劇」之稱。以下表 5.1 載錄一般「五日九本」的神功粵劇日程，以示各天例戲和正本戲的安排，而實際上正日不一定安排在第三天。

表 5.1　神功粵劇日程：例戲和正本戲的安排

第一日：開台	第二日：閒日	第三日：正日	第四日：閒日	第五日：尾日
	《正本賀壽》 《加官》 《送子》 正本戲 （二步針）	《正本賀壽》 《加官》（台柱） 《天姬大送子》 （台柱） 正本戲 （台柱）	《正本賀壽》 《加官》 《送子》 正本戲 （二步針）	《正本賀壽》 《加官》 《送子》 正本戲 （二步針）
《祭白虎》 《碧天賀壽》 《六國封相》 正本戲 （台柱）	正本戲 （台柱）	正本戲 （台柱）	正本戲 （台柱）	正本戲 （台柱） 《封台》

在 1980 年代，香港各地為五種神功場合籌辦粵劇演出，分別是神誕、太平清醮、盂蘭節打醮、節日和廟宇開光；較少見的是「酬神」。時至 2017 年，節日或開光並無粵

劇演出，演神功戲的只有神誕、太平清醮、盂蘭節和酬神，而較少見的是「薲符」。

性質上，薲符演戲接近酬神演戲，但須配合獨特的法事及儀式。在華南民間社群，當遇到大型修築工程，為免驚動龍神、干犯土煞、影響風水和破壞家宅安寧，必須請道士、法師或南無師傅進行「薲符鎮土」或「薲符旺龍」法事，並往往同時聘請戲班演戲，以酬謝神恩[3]。很多時候，政府有關部門會向社群提供一筆可觀的「薲符費」，使地方主會無須另行籌款支付聘請戲班和搭棚費用。例如，2012 年 11 月，元朗新田鄉舉行「祈福薲符法會」，聘請了鳴芝聲劇團於 11月 1 日至 4 日演出「四日五本」的神功粵劇。當時，據說政府曾撥出接近一百萬的「薲符費」[4]。

2016 至 2018 年，主要神功粵劇演出是為慶祝神誕，即各地神祇（俗稱菩薩）的生日，約佔全年神功戲演出場數的百分之八十五。這些菩薩包括跨族群漁民[5]篤信的天后、洪聖和譚公，和跨族群和跨職業界別人士[6]篤信的土地（也稱福德公）、北帝（亦稱玄天上帝）、侯王、觀音、三山國王及關帝。2017 年，為神誕演戲共有 34 台、154 日、270 場

3　資料參考「維基百科」。

4　本書蒙本地史學者盧采風先生提供資料，謹此致謝。

5　主要是蜑家和福佬人。

6　包括從事多種職業的廣府、客家、圍頭、潮州和福佬的「水上人」和「街上人」。

圖 5.1 上水古洞村慶祝觀音誕戲棚。蔡啟光攝於 2023 年 3 月 9 日

圖 5.2 年青演員（左起）袁偉傑、蕭詠儀、李晴茵在戲棚後台拍照留念；攝於 2023 年 3 月 10 日上水古洞觀音誕。袁偉傑先生提供

正本[7]。

　　神誕之外，另一個籌辦粵劇演出的神功場合是太平清醮，是鄉或村每十年、九年[8]、八年、七年、五年、三年或兩年舉行一次藉連串特定道教儀式來答謝神恩、超渡亡魂、淨化環境及為未來祈福的宗教節日；例外的是長洲和上水圍舉行的太平清醮，前者每年舉辦，後者每六十年舉行一次。2017 年香港有粵劇演出的太平清醮有長洲、大圍、林村、合山圍牛徑村和蓮花地五處，共演 23 日、41 場[9]。

　　不論是哪種神功場合，鄉村都必須籌得足夠資金來應付各方面的開支，當中較大筆的支出是聘請戲班的「班費」（即「戲金」）和搭建戲棚的「棚費」。例如，2017 年在大埔舊墟搭棚演戲的「元洲仔大王爺誕」，粵劇戲金和棚費分別是 $383,000 和 $450,000。以這台戲演出「九本」計算，平均每本戲需要戲金超過 $42,000；若把棚費也計算在內，每本戲需要超過 $92,000[10]。又例如，2021 年在大澳舉行的「侯王誕」演戲，粵劇戲金和棚費分別是 $668,000 和

7　見陳守仁、湛黎淑貞《香港神功粵劇的浮沉》，2018:208-209。

8　大埔林村鄉傳統是在每屆太平清醮後的第十年再辦，也即實際上是每九年舉辦一屆。

9　見陳守仁、湛黎淑貞《香港神功粵劇的浮沉》，2018:208-209。

10　見陳守仁、湛黎淑貞《香港神功粵劇的浮沉》，2018:91。另一方面，平均每場戲院或會堂的商業性演出需要約港幣十萬元至二十萬元的製作成本，場租另計。

圖 5.3 滘西洲慶祝洪聖誕戲棚。香港科技大學學生陸凱晴攝於 2023 年 3 月 12 日

$553,000。以這台戲演出「十一本」計算[11]，平均每本戲需要戲金超過 $ 60,000；若把棚費也計算在內，每本戲需要超過 $ 110,000。

　　傳統以來，地方為籌辦神功戲而募集的資金有多種來源，主要的是出租祖產物業和田地的收入；廟宇全年累積的香油錢；村民透過做會（即分期付款地「供會」）、人頭銀、丁銀等形式的定額捐獻；村民及各方人士不定額的散捐；店舖、中小企業和大商家（如地產發展公司）的不定額的贊

11　實際上這台戲演出了九本正本戲和幾齣折子戲和「中篇」劇。

助;「值理會」總理、主席等人的大額「捐職」[12];搶得花炮者捐出的「炮金」;競投勝物所得款項;和出租戲棚外圍熟食檔、紀念品攤檔和賭檔所得租金[13]。

從 1980 年代至 2019 年,香港粵劇在走向蓬勃的同時,也見到神功戲和會堂、戲院演出的此消彼長。如以下表 5.2 顯示,在 1980 年代作為藝人主要演出機會和收入來源的神功戲,佔每年演出總場數的百分之八十。至 1990 和 2010 年代,在總場數分別增加到 1000 和 1200 的同時,神功戲的比重卻從百分之五十降至百分之廿五。相反,商業性的會堂和戲院演出由 1980 年代的百分之二十增加到 2010 年代的百分之七十五。

表 5.2　1980 至 2010 年代神功戲與戲院粵劇的此消彼長

年代	總場數	神功戲場數及比重	戲院、會堂場數及比重
1980	670	538 場;80%	132 場;20%
1990	1000	534 場;50%	492 場;50%
2010	1200	310 場;25%[14]	946 場;75%

12　藉捐獻金錢獲得委任職位。

13　見陳守仁、湛黎淑貞《香港神功粵劇的浮沉》,2018:84-87。

14　黎鍵在《香港粵劇敍論》(2010:505)估計 1990 年代初只有二百多場神功戲(包括潮劇、福佬戲和粵劇)演出;這個數字遠遠偏離實況。其實據實地考查所得的神功戲和神功粵劇台期和演出數字早在《神功戲在香港 —— 粵劇、潮劇及福佬劇》(1996)、《香港粵劇導論》(1999)和《儀式、信仰、演劇 —— 神功粵劇在香港》(2008)發表。

可見，基於多種理由，香港觀眾和資金均有逐漸由神功戲流向會堂和戲院的趨勢，使神功粵劇的保育工作亮起警報。

一方面，導致神功粵劇收縮的「大圍因素」，與導致粵劇整體在香港被邊緣化是一致的，基本上是多種娛樂、演出藝術和文化媒體的興起，搶走了粵劇觀眾。另一方面，進一步加速神功戲收縮的原因還包括：（一）人口從傳統鄉村遷移到都市，或移民離開香港；（二）都市的膨脹導致政府或地產發展商收地，致令鄉村解體；（三）傳統宗教和宗族意識的萎縮；（四）通貨膨脹和工資增加令戲金和棚費暴增，增加了地方籌集資金的壓力；以至（五）戲院和會堂粵劇演出大幅增加，減少了傳統鄉村觀眾出錢資助神功戲的意欲和動力。

以下表 5.3 比較 1980 年代與 2010-2020 年代籌辦神功粵劇的主要支出項目，足見支出的迅速增長。

近廿年，基於各種支出壓力有增無減，地方紛紛設法開源節流：一些地方引入了包括尋求區議會或民政事務處贊助、售賣戲票，和在戲棚外圍出租「嘉年華式」的大批攤檔等籌錢方式。另一方面，亦通過借用或租用社區會堂以取代戲棚、搭建纖維帳棚代替傳統戲棚、聘用較細規模的戲班、減少演出天數和場數、由每年演戲改為每兩或三年一屆，甚至改演折子戲、木偶戲，或改聘歌伶演唱粵曲

或時代曲等方式減少開支。

表 5.3　1980 年代與 2020 年代神功粵劇開支比較

開支項目	1980 年代	2010-2020 年代
下欄演員（每天）	$100	$400 - $500
第三花旦（每天）	$400	$800 - $1,000
頂級文武生（每天）	$12,000	$25,000 - $30,000
小型戲棚（200-500 座位）	$80,000 - $100,000	$200,000
中型戲棚（約 1,000 座位）	$200,000	$400,000 - $500,000
大型戲棚（3,000-5,000 座位）	$500,000- $1,000,000	$1,500,000- $2,000,000

　　傳統神功戲在用竹、木和鐵皮搭建的戲棚裏進行，是「非商業性」、四通八達、開放式、來者不拒的演出場合，氣氛自然較為寬鬆，觀眾包容性很高，這種演出氛圍也經常吸引不同年齡組別，尤其是孩童和年青觀眾。再者，這種演出體制可讓年青演員在「大老倌」（台柱）休息的白天擔綱主角，是培育戲班接班人的溫床。因此，神功戲的收縮既不利於戲班的培訓工作和粵劇的整體傳承，也不利於地方傳統宗教和宗族文化的保存，更不利於粵劇在香港的傳播。

圖 5.4　新界八鄉蓮花地五年一屆的太平清醮戲棚外貌。蔡啟光攝於 2017年 12 月 23 日

　　2020 年，受到新冠疫情的影響，神功粵劇由 2019 年的 38 台急劇減至 4 台，只演出了 17 天、30 場。2021 至 2022 年是低谷期，分別只演了 2 台、10 日、18 場和 3 台、13 天、22 場。以下面表 5.4 載錄 1980 年代至 2022 年神功粵劇的收縮進程。雖然疫情過後，2023 年起演出逐漸恢復，但仍然只能達到 2017 年的百分之八十。

表 5.4　1980 年代至 2023 年神功粵劇收縮及恢復的進程

年份	戲班數目	台期數目	演出日數	正本戲數目
1984-1985	待考	74	306	538
1990	23	74	304	534
2017	16	41	184	322
2020	2	4	17	30
2021	2	2	10	18
2022	2	3	13	22[15]
2023	11[16]	33	145	252

　　即使不計突發事件如傳染病的爆發，比較 1990 年與 2017 年的數據，在不足三十年間，香港神功粵劇消失的台期超過三十個，演出日數和正本戲數目均減少了百分之四十，減幅之大令人擔憂。若用這個收縮速度加以推算，至三十年後的 2047 年，也許每年只有十個戲班，共演出廿五台戲、一百一十天和一百九十本正本戲。

　　神功粵劇具有獨特的文化內涵和價值，其保育涉及五個層面，包括：（一）戲棚文化；（二）宗教與民俗；（三）香港文化、中國文化；（四）粵劇的傳承；和（五）粵劇藝人

15　當中包括一些折子戲，故完整的正本戲不足 22 本。蒙蔡啟光先生提供台期資料，本書多處並參考「山野樂逍遙」的神功戲台期資料，謹此致謝。

16　當中包括兩個沒有「班牌」的戲班。

圖 5.5 粵劇戲班在神功戲棚後台稱為「師傅位」的祭壇上供奉「田、竇」二師的神像

的培育和戲班成員的成長。

　　用竹枝、木柱和鐵皮搭建的戲棚是一種獨特的建築藝術，功能上容許平常共用的空間變身成過渡性的儀式、娛樂、藝術和聯誼空間，並彈性地融入環境裏。它既是為神靈造就功德的神聖空間，也是神人共樂的世俗空間，在既有的建制基礎上提供多元空間，為觀眾帶來多元的啟發。比之現代化的劇場，戲棚是更傳統的演出空間，提供更接近古代的氛圍，更適合搬演戲曲故事。它較為開放的特點更適合各種燒香、燒衣紙等神功活動。

　　從宗教和世俗活動的角度來說，神功戲提供村民聚首一

堂的機會，藉以增進人與人的溝通和社群的凝聚力。善信透過捐獻表達對神靈的敬意和對貧苦人士的關懷，戲曲故事又往往導人向善，既可加強社群成員的宗教和道德情操，也彰顯人文精神。

神功戲源遠流長，是傳統中國文化的重要成員和支柱，也是香港多元文化的核心。神功戲融合了娛樂、藝術和宗教儀式，彰顯一種非迷信和入世的宗教觀，反對宗教狂熱，也是世界級的非物質文化遺產。

神功戲在粵劇傳承中一向扮演積極的角色。傳統神功戲不收門票，歡迎本地及到訪善信參與，以達到神人共樂的功德。這種親和、包容的演出場合正好為年青演員和樂師提供實習機會，也為資深的演員和樂師提供磨練機會。神功戲棚的開放場合充滿變數，因為戲曲演出每每與其他神功和世俗活動同步進行，演員需要面對流動的觀眾和應付突發的事情，從而培養應變的能力和藝術功力。

本書著者從訪問多位資深粵劇演員得知，行內傳統一向視參與神功戲演出為藝人的「試金石」，有人類學「過渡儀式」（Rite of Passage）的含義。演出期間，戲班成員在戲棚裏一起生活、同甘共苦，既考驗年青藝人的吃苦精神，也培養成員守望相助、團結一心的信念。本港著名旦角演員鄧美玲指出，她入行演戲的初心便是吃苦，故此參演神功戲最珍貴的體驗是苦中尋樂，在吃苦的過程中提升自我，並從中提

圖 5.6　蒲台島天后誕戲棚。香港科技大學學生陳樂怡攝於 2021 年 5 月 10 日

圖 5.7　年青演員（左起）黎耀威、譚穎倫、關凱珊及藝青雲在八和會館慶祝「華光誕」中演出《天姬大送子》。攝於 2017 年 11 月 16 日，譚穎倫先生提供

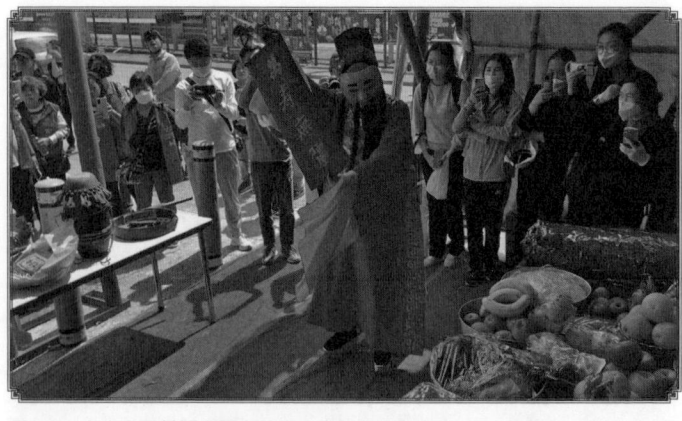

圖 5.8　上水古洞村觀音誕在神棚演出的《跳加官》。蔡啟光攝於 2023 年 3 月 9 日

醒自己「毋忘初衷、飲水思源」[17]。

　　保育神功戲的具體構思包括：（一）必須首先鞏固現存的台期，由官方機構提供資助和制定、推行便利神功戲籌辦的政策；（二）為了加強地方主會籌集資金的能力，官方機構可以促成各地主會交流籌款的方法、經驗和策略；（三）鼓勵地方主會增加收入和支出的透明度，並杜絕主事者中飽私囊的機會和嫌疑，將有助增加善信的捐獻；（四）藉着舉辦地區「文化節」等活動，週期性地激活已經消失但具有特

17　根據本書著者 2021 年 7 月 2 日用電話訪問鄧美玲女士，並謹此致謝。

色的神功戲台期[18];（五）加強對神功戲的研究，如鼓勵地方學界進行本村的神功戲考察，及舉辦全港神功戲考察比賽等活動。

新時代的粵劇教育與培訓

由 2000 至 2023 年，香港粵劇戲班裏出現了不少年齡由二十至四十餘歲的年青演員、伴奏樂手和編劇者，即屬於 1980 年至 2000 年出生的一群。他們接受教育的階段，正值 1997 年回歸前後，也是香港政府積極推動粵劇發展的時期。

圖 5.9　年青旦角演員余仲欣在《糟糠情》中的扮相。攝於 2023 年，余仲欣小姐提供

1990 年代香港政府開始投放大量資源推廣粵劇演出和粵劇教育，包括於 1995 年成立香港藝術發展局，並設立戲劇與傳統藝術小組委員會，

18　這些值得激活的特色台期包括大埔碗窰關帝及樊仙誕；沙田車公廟盂蘭勝會；香港仔海旁天后誕；西營盤正街福德公誕及太平清醮；上水古洞村觀音誕；及元朗石埗圍元宵節等。上水古洞村已於 2023 年 3 月 10 日至 12 日舉行「三日五本」的神功粵劇演出，以慶祝觀音寶誕七十週年。

以調撥資源資助粵劇團的演出。1996 年，在藝發局的資助下，教育局開始與康文署、香港電台戲曲台及民間團體「粵劇之家」合作，為中、小學學生舉辦一系列粵劇推廣活動，繼而開始邀請資深藝人、學者、教師等，共同探討粵劇欣賞課程的設計和教學法。

2003 年，粵劇被納入教育局頒佈的《音樂科課程指引（小一至中三）》。2004 年，教育局藝術教育組經過八年的研究和籌備，出版了課程資料和教學法配套的《粵劇合士上》，並舉辦了一系列工作坊培訓教授粵劇音樂的老師。從此，香港不少中、小學的音樂課增加了粵劇內容，讓更多學生認識這門傳統藝術。

此外，教育局於 1998 年為優化基礎教育而成立「優質教育基金」，鼓勵各中、小學和大專院校申請資源以發展優質的教、學活動。由 2009 至 2012 年，基金共撥款二百多萬元給香港教育學院進行「中小學粵劇教學協作計劃」，令四十八間中、小學受惠。2012 年，它又撥款給香港保良局教育事務部，在其屬下兩間中學進行「粵劇藝術課程試驗計劃」。從 1999 年至 2012 年，亦有個別學校申請資助在校內進行粵劇課內或課外活動，讓粵劇在學校得以扎根生長，藉以培育未來的觀眾、演員和樂師 [19]。

19　見陳守仁、湛黎淑貞《香港神功粵劇的浮沉》，2018:153-154。

1996 年，汪明荃女士出任「八和」主席期間，與名伶梁漢威等八和理事促成了八和粵劇學院與香港中文大學校外進修學院合作，並得到藝術發展局的大額資助，籌辦兼讀制夜間粵劇培訓證書課程[20]，以具吸引力的薪酬聘請資深導師任教，努力培育新一代的演員。兩年後，八和改與香港演藝學院合作，繼續推行這個課程。

1999 年，香港演藝學院開設日校全日制粵劇文憑和高級文憑課程。2013 年，演藝學院成功開辦全球首個四年制戲曲「藝術學士（榮譽）學位」課程[21]，並於 2017 年見證了首批分

圖 5.10　年青演員鄭雅琪（左）、千珊在《帝女花》中的演出。攝於 2021 年 4 月 30 日高山劇場新翼，千珊小姐提供

20　本書著者當年曾出任此課程的兼任課程主任。

21　本書著者曾在課程籌備期間短暫出任戲曲學院的兼任署理院長。

別專修粵劇演出和專修音樂拍和的畢業生,是香港戲曲界在學術層面上邁出的重要一步。演藝學院又在 2011 年成立演藝青年粵劇團,為有志從藝的年青演員進行在職培訓。

2004 年,民政事務局成立粵劇發展諮詢委員會,統籌發展粵劇的政策和措施,翌年成立香港粵劇發展基金,為粵劇發展提供資助。例如,在培訓新演員方面,該基金在 2008 年資助青苗粵劇團的成立,培育了不少今天嶄露頭角的年青演員。

除香港演藝學院之外,香港八和粵劇學院目前提供四年制演員培訓課程;由 2012 年開始,八和在油麻地戲院推行「粵劇新秀演出系列」,令不少年青演員得以在資深老倌的指導下成長。

2009 年,聯合國教科文組織把粵劇列入《人類非物質文化遺產代表作名錄》,奠定了粵劇作為傳統藝術的特殊地位,亦因而為香港粵劇營造更大的空間和可持續發展的機會。2017 年,教育局藝術教育組出版了《粵劇合士上 ── 梆黃篇》,為中、小學的粵劇、粵曲教學提供板腔唱腔音樂教材和教學法指引。加上香港政府近年積極推動文化創意產業,蘊釀已久的西九文化區的「戲曲中心」於 2018 年開幕,正積極籌劃經常性演出、提供促進粵劇界交流、發展和合作

的平台,藉以豐富粵劇演出和學習的機會[22]。

當代粵劇新血液:年青演員

當代嶄露頭角的全職或兼職年青演員為數不少,而且不少擁有大學學歷。

男性而演不同類型生角的有黎耀威(城市大學學士)、譚穎倫、梁煒康、阮德鏘、劍麟、劍英、吳國華(演藝學院文憑)、吳立熙(演藝學院文憑)、謝國璋、黃成彬、沈柏銓(公開大學學士)、袁偉傑(城市大學學十)、韓德光(香港大學學士)、郭啟輝、郭俊亨、千言(嶺南大學學士)、溫子雄(嶺南大學學士)、鄺紫煌等。

女性的旦角演員平均學歷更高,有唐宛瑩(演藝學院文憑、英國威爾斯大學學士)、黃寶萱(演藝學院文憑)、林子青(演藝學院文憑)、鄭雅琪(演藝學院文憑)、李沛妍(美國衛斯理大學學士)、王潔清(理工大學學士、演藝學院文憑)、謝曉瑩(香港大學學士、碩士)、御玲瓏、林瑋婷(英國德蒙福特大學學士)、蕭詠儀、梁非同(城市大學學士、中文大學碩士)、陳紀婷(演藝學院文憑)、靈音(中文大學學士)、康華、梁心怡(香港大學學士)、瓊花女(理工大學學士、公開大學碩士)、陳禧瑜(香港大學學士)、

22 見陳守仁、湛黎淑貞《香港神功粵劇的浮沉》,2018:155-156。

圖 5.11　年青丑生演員郭啟輝在《花田八喜》中扮演小霸王周通。攝於 2022 年 6 月 26 日荃灣大會堂，郭啟輝先生提供

圖 5.12　新秀演員梁非同在《穆桂英招親》中的演出。攝於 2022 年 11 月沙田大會堂，梁非同小姐提供

梁芷萁（香港大學學士）、文雪裘、余仲欣（加拿大麥吉爾大學學士）、芯融（理工大學學士）、吳詠霖（演藝學院學士）、吳梓琳（香港知專設計學院高級文憑）、林貝嘉（演藝學院學士）等。

女性反串演出生角的有文華（中文大學學士、演藝學院文憑）、陳澤蕾（中文大學學士、碩士、博士）、關凱珊（城市大學學士）、千珊（英國倫敦大學學士、演藝學院學士）、杜詠心（中文大學學士、意大利羅馬商學院碩士）、柳御風、御東昇、文劍非、張慕玲等。

從廣州南來香港接受教育、定居並發展粵劇事業的年青演員有宋洪波（演藝學院文憑）、王志良（演藝學院文憑）、林穎施（演藝學院文憑）、藍天佑（演藝學院文憑）、阮德文（演藝學院文憑）、梁燕飛（演藝學院文憑）、謝曉瑜（演藝學院學士）、林心菱（演藝學院文憑）、一點鴻（演藝學院文憑）、符樹旺（演藝學院文憑）、詹浩鋒（演藝學院文憑）、莫華敏（演藝學院文憑）、梁振文（演藝學院文憑）、鄧惠舒（演藝學院學士）等。

新時代的新創劇作

由 2000 年至 2023 年，新劇作在題材上繼續做了不少嘗試。移植其他劇種的劇目方面，溫誌鵬據湯顯祖的《牡丹亭還魂記》編寫了《還魂記夢》（2006）；羅家英、謝曉瑩合

圖 5.13　名伶鄧美玲、李龍在《還魂記夢》中分別扮演杜麗娘和柳夢梅。攝於 2006 年，溫誌鵬先生提供

作移植了話劇《德齡與慈禧》為同名粵劇（2010），甚獲好評，至 2013 年九月第七度公演，至 2019 年已最少是第八度公演；周仕深分別把京劇《灰蘭記》和崑劇《玉簪記》移植為粵劇《灰蘭情》（2013）和《玉簪記》（2016）。改編外國名著方面，新秀演員兼編劇黎耀威（1984- ）改編了「莎劇」*Hamlet* 為《王子復仇記》（2015）。

　　重新包裝或改寫傳統粵劇劇目的有楊智深（1963-2022）

編的《桃花扇》(2001 / 2018) 和毛俊輝、江駿傑 (1990-) 合編的《百花亭贈劍》(2018 / 2019)。此外,屬原創的劇目有文華和周潔萍 (1965-) 合編的《獅子山下紅梅艷》(2011)、吳國亮和張群顯合編的《拜將台》(2011)、胡國賢 (1946-) 的《孔子之周遊列國》(2012)、廖玉鳳編的《李治與武媚》(2013)、周潔萍和尹飛燕合編的《武皇陛下》(2015) 和梁智仁編的《木蘭傳說》(2019)。改編或原創而又屬自編自演的有黎耀威編的《王子復仇記》(2015)、謝曉瑩編的《宋徽宗．李師師．周邦彥》(2018)、王潔清編的《西域牽情》(2018),和文華編的《醫聖張機》(2020[23]) 等。

當代香港粵劇編劇家

活躍於香港當代粵劇壇的編劇家為數不少,有溫誌鵬、楊智深、阮兆輝、區文鳳、羅家英、謝曉瑩、文華、周潔萍、尹飛燕、吳國亮、張群顯、周仕深、胡國賢、廖玉鳳、黎耀威、李居明、王潔清、毛俊輝、江駿傑、梁智仁、新劍郎、杜詠心等。以下簡要介紹較為年青及近年冒起的一輩。

溫誌鵬早年獲香港珠海學院頒授文史碩士,粵劇和粵曲方面師從李居安、吳聿光、楊子靜、黃柳生、江平和葉紹德,1986 年為芳艷芬撰寫粵曲《洛水恨》和《王寶釧》,開

23 基於新冠病毒疫情嚴峻,《醫聖張機》於 2020 年網上首演,舞台首演於 2021 年 10 月 30 日舉行。

始了粵劇和粵曲的創作事業。至今，他的粵曲作品超過一百首，粵劇作品約有三十部，包括《嫦娥奔月》（1992）、《陳世美不認妻》（1996）、《雪嶺奇師》（1999）和《還魂記夢》（2006）等。

楊智深畢業於香港中文大學中文系，早年發表專著《唐滌生的文字世界 —— 仙鳳鳴卷》和〈姹紫嫣紅開遍：《再世紅梅記》中紅梅意象〉和〈芳艷芬藝術初探〉等論文，並曾出任香港中文大學音樂系粵劇研究計劃的研究助理。1996年，他創立「穆如室」以推動香港的京劇和粵劇。他的粵劇作品有《張羽煮海》（1997）、《陰陽判》（1999）、《桃花扇》（2001／2018）、《乾坤鏡》（2005；李龍、陳好逑首演）和《捨子記》（2016；尤聲普、陳好逑首演），亦曾編寫電影劇本。他 2022 年六月不幸因病辭世，享年五十九歲。

周潔萍 2008 至 2010 年入讀香港八和粵劇學院主辦、香港大學教育學院中文教育研究中心協辦的粵劇編劇班，隨葉紹德、阮兆輝、新劍郎等導師學習。她於 2009 年獲香港藝術發展局「戲曲新編劇本指導及演出計劃」資助，創作劇本《碾玉緣》，於 2011 年由衛駿輝、陳咏儀首演。2009 年獲資助的另一部作品是《郵亭詩話》，由名伶尹飛燕、阮兆輝、新劍郎等首演。2015 年，她為中國戲曲節編寫《武皇陛下》，由尹飛燕、阮兆輝等首演；2020 年的作品有《杜十娘》（龍貫天、鄧美玲首演）和《紅樓彩鳳》（龍貫天、南鳳

首演）。她未公演的作品有曾獲 2020 年八和會館舉辦新編
粵劇創作比賽優勝劇本獎的《夢瑣陰陽》。

黎耀威未足十歲已在屯門文藝協進會粵劇訓練班隨文禮
鳳老師習藝。2006 年於香港城市大學中文系畢業後，他全
職投入粵劇演出，很快便升任「二式」（第三生），在「非正
日」日戲扮演男主角。2007 年，他拜紅伶文千歲為師，2012
年開始編劇，先後編寫了《青蛇》（2012 年；衛駿輝首演）
等多個劇本。2015 年，他與幾位年青演員包括梁煒康等創辦
「吾識大戲」，首演了自編的《三姑六婆賀新春》，成為極受
歡迎的賀歲劇目；同年自編、自演《王子復仇記》。他近年
的粵劇作品有《奪王記》（2017）、《絕代雙驕》（2020；與
梁煒康合編）、《三姑六婆遊十殿》（2021；與梁煒康合編）、
《繁華三夢》（2021；藍天佑、鄭雅琪首演）、《鄭和．情義篇》
（2021；蓋鳴暉、吳美英首演）、《戲皇》（2021）和《春滿杏
林》（2022；蓋鳴暉、吳美英首演），及一些為小劇場編寫的
短劇。編劇之外，黎耀威也活躍於粵劇舞台，擔當文武生、
小生、老生及武生。

王潔清小時候在坪洲居住，經常觀看神功戲，被台上五
光十色的華麗服飾吸引。她中學時開始隨梁森兒老師習藝，
並參與劍心粵劇團的演出。於香港理工大學社會工作學系畢
業後，起初投身社會工作，後毅然放棄社工專業，入讀香港
演藝學院四年制粵劇文憑課程，畢業後加入香港青苗粵劇

團，並參與其他戲班的演出。她 2006 年組織青草地粵劇工作室，除製作演出外，也經常帶領團隊到長者院舍演出粵劇，並教長者唱曲和做手，讓長者穿上戲服，令不少長者樂在其中。

除活躍於粵劇舞台，王潔清曾連續六年統籌「青草地關愛行動」，組織戲班成員及其他界別的義工到內地災區、山區探訪兒童及長者，透過戲曲、文化傳遞愛心與關懷。2017年再訪絲路後，她被「樓蘭美女」的傳奇故事深深吸引，2018 年編寫了她首部粵劇作品《西域牽情》，由自己夥拍黎耀威、梁煒康和阮德鏘等首演。2024 年一月，王潔清和黎耀威開山的時裝粵劇《花旦英開學院》和《重拾太平山下》，以及《西域牽情》假座元朗劇院重演，吸引了不少觀眾。

謝曉瑩於 2001 年獲「香港學校粵曲推廣計劃」粵曲歌唱比賽公開獨唱組冠軍，2005 年畢業於香港大學中文系，2009 年完成論文〈當代粵劇對傳統戲曲之傳承：從唐滌生劇本看行當藝術的意義〉，獲香港大學頒授碩士學位。她在粵曲、粵劇方面師承梁素琴、阮兆輝和丈夫高潤鴻等名師，亦曾隨越劇名家史濟華和崑劇名家王芝泉習藝。

謝曉瑩於 2014 年創辦香港靈宵劇團，其後易名金靈宵，曾與多位名伶演出多齣自編劇目，包括《穆桂英》（2014）、《牛郎與織女》（2016；與張慧婷等合編）和《宋徽宗‧李師師‧周邦彥》（2016）等。謝曉瑩的粵劇作品為數

圖 5.14　年青旦角演員謝曉瑩（右一）和當代名伶梁兆明（中）在《非夢奇緣》中的演出。攝於 2023 年 3 月 14 日高山劇場，源自「金靈宵劇團」官網

不少，其他主要的有《風塵三俠》（2017）、《穆桂英下山》（2018）、《魚玄機與綠翹》（2019）、《畫皮》（2020）、《非夢奇緣》（2021）和《西河救夫》（2022）等。

　　文華（原名李曄）是女文武生兼編劇，出身音樂世家，母親是著名桂劇當家生角演員張才珍，父親是著名音樂家李石庵，都給她很大的啟發。她畢業於香港中文大學中文系，曾隨梁沛錦教授學習戲曲文學及修讀陳守仁教授的戲曲課程。她畢業後初時從事教學，1999 年進入香港演藝學院修讀戲曲表演。

　　文華於 2000 年與旦角演員靈音和生角演員文軒等創立天馬菁莪粵劇團，2001 年演出自編《梁山伯與祝英台》。

圖 5.15　年青演員靈音（左）及文軒（右）在《帝女花・庵遇》的演出。攝於 2022 年 8 月 21 日高山劇場，靈音小姐提供

圖 5.16　年青演員御玲瓏（左，飾演寒煙）與文華（右，飾演張機）在《醫聖張機》中的演出。攝於 2021 年，文華小姐提供

2008 年她修讀由香港八和粵劇學院主辦、香港大學教育學院中文教育研究中心協辦的粵劇編劇班；2012 年起參加八和會館和康文署合辦的「粵劇新秀演出系列」。歷年自編、自演的粵劇作品不少，代表作有《夢蝶劈棺》（2002）、《唐伯虎三笑姻緣》（2005）、《獅子山下紅梅艷》（2011）、《醫聖張機》（2020 / 2021）、《東龍傳》（2022）和《潘安》（2022）等。其中《醫聖張機》於 2021 年的「第二屆粵劇金紫荊頒獎禮」中獲頒「優秀新編劇演出獎」。

除羅家英和阮兆輝之外，另一個自編、自演的是名伶新劍郎，作品有《荷池影美》（2001；與葉紹德合編；文千歲、尹飛燕、新劍郎首演）、《蝴蝶夫人》（2003；新劍郎與汪明荃首演）、《碧玉簪》（2004）、《山東響馬》（2004）、《大唐風雲會》（2007）、《搜證雪冤》（2014）、《情夢蘇堤》（2017）、《媚香留情》（2019）和把古腔「嶺南八大曲」之一的《辨才釋妖》改編為同名粵劇（2017）等 [24]。

吳國亮早年從事影視製作，其後畢業於香港演藝學院粵劇課程，現時主持「桃花源粵劇工作舍」的粵劇製作和推廣工作，並擔任編劇和導演。2023 年，桃花源籌辦了九個跨界項目以紀念《帝女花》六十五週年 [25]，當中較為矚目的有：由台灣作曲家李哲藝作曲、香港管弦樂團演出、輔以《帝女

24 見廖妙薇《脂粉風流 —— 香港當代粵劇名伶錄》，2019:274-280。
25 原訂於 2022 年舉行，因疫情而延至 2023 年。

花》電影片段播放的「落花滿天管弦光影之旅」;「帝女花學生戲台版」和動員多位專業演員、分演十七場的《帝女花（65週年）專業版》。較受爭議的是「專業版」的演出,有評論員指出加入的新片段令到劇本變成「添足版」。

張群顯畢業於香港中文大學英文系,其後獲倫敦大學頒授博士學位,現任香港理工大學首席講師,也是專研粵語與粵曲演唱的學者。

胡國賢是本港著名的教育工作者和詩人（筆名羈魂）,繼《孔子之周遊列國》（2012;阮兆輝、鄧美玲首演）後,2021年編寫《桃谿雪》（李龍、黃葆輝、阮兆輝首演）,2022年編寫《揚州慢》（龍貫天、鄧美玲首演）,並獲頒粵劇金紫荊獎。

江駿傑九歲隨名唱家蔣艷紅習粵曲,其後於八和粵劇學院進修,2018年畢業於香港演藝學院戲曲學院,現從事演奏、粵劇創作和音樂設計。他的其他粵劇作品有曾六度公演的《英雄罪》（2012）、《十二道金牌》（2014）和實驗小品《搬家》（2016-2017）、《暗箭記》（2018）、《血海迷航》（2018）和《後話西遊》（2021）等。此外,他也撰寫南音及短劇。

廖玉鳳曾師從已故廣州粵劇名宿秦中英和已故香港名伶林錦堂。周仕深先後畢業於香港中文大學和浸會大學,以專研戲曲改編的論文獲頒博士學位,現時任教於香港演藝學院戲曲學院。

梁智仁自幼在父母薰陶下愛上粵劇，2007至2010年在工餘參加香港八和粵劇學院主辦、香港大學教育學院中文教育研究中心協辦的粵劇編劇班，2013年在名伶李奇峰指導下完成首個粵劇作品《江山遺恨》，首演後復在尖沙咀文化中心重演兩場。他的其他劇作有《花木蘭》（2016）、《明末遺恨》（2019）、《戰濮陽》（2021）和《還恩再世情》（2023；黃成彬、王潔清、梁非同、杜詠心等首演）等。

區文鳳早年先後在廣州暨南大學和香港中文大學中文系攻讀，1997撰寫第　部粵劇《刺秦》，其後編寫了《杜蘭朵》（2000）、《淝水之戰》（2001）、《熙寧變法》（2002）、《薛覺先戲劇人生》（2006）和《聊齋新誌》（2010）。至2011年，她共創作了五十五部、改編了八部粵劇[26]，可謂多產。她曾任八和粵劇學院與香港演藝學院合辦粵劇課程的課程主任，近年仍然活躍於香港粵劇圈，任劇團班主籌辦演出。

杜詠心畢業於香港中文大學中醫學系，是生角演員兼編劇，粵劇作品有《御前神騙》（2016；杜詠心、林子青首演）、《夜光杯》（2018；改編自同名粵劇電影；新劍郎、鄧美玲首演）和《鬼谷門生》（2019；李龍、南鳳首演）。粵劇之外，她還編寫舞台劇，作品有《梨・圓夢》（2012；藍天佑、鄭雅琪、王潔清、黎耀威等首演）、《當E臣遇上帝

26　見王勝泉、張文珊合編《香港當代粵劇人名錄》，2011:186-187。

女花》（2018；林子青、吳國華等首演）和《立雪虎度門》（2022；黃成彬、王潔清、梁非同、杜詠心等首演）。

此外，近年活躍於香港劇壇的編劇者還有：阮眉（1926-），代表作有《唐宮恨史》（1982）、《李仙刺目》（1986）、《芙蓉配》（約1995）等；廖儒安（1952-），作品有《百花記之恩怨情仇》（2016）、《夜鬧廣昌隆》（2016）、《西遊記之盤絲洞》（2017）、《寶玉愛·晴雯恨》（2019）、《濟公戲狐仙》（2020）、《武則天·謝瑤環》（2021）、《雙槍陸文龍》（2021）、《白蛇傳》（2022）等；徐毅剛（1948-），代表作有《開叉》（2014）、《心窗》（2015）和《三界》（2018）等，主題均有「度脫劇」的特質。

新光戲院續約

1990年代初，隨着利舞台戲院於1991年拆卸後變成地產發展項目，百麗殿戲院又於1992年結束營業，新光戲院成為上演粵劇的唯一一個商業戲院[27]。2003年，新光業主僑光公司決定收回物業另作其他商業用途，粵劇業界頓時面臨失去新光的危機。幾經八和會館主席和多位理事與業主交涉，業主答應續約兩年，卻隨即把業權轉售給羅守輝家族經

27 香港另一所粵劇戲院是2012年7月重修後啟用的油麻地戲院，但改屬康文署轄下場地，並非商業戲院。換言之，除新光戲院外，香港所有演出粵劇的劇場均屬香港政府直接或間接管理。

營的尖東廣場投資公司。2005年，經過多方面人士的斡旋和遊說，羅氏考慮到新光的存活關係香港粵劇的興衰和無數從業員的生計，終於答應在按市值加租的基礎下續約四年；2009年，租約再延至2012年。2012年，本港著名星相學家李居明成功與羅氏續約，條件之一是接受租金的大幅提升。自此，李氏以新光為他「復興粵劇」的基地，預計直至2025年初約滿[28]。

由2011年起，李居明（1956-）在新光戲院開展他的「粵劇新浪潮」和「復興粵劇」，至2023年的《小平你好》，共創作了三十八齣原創新戲，參演的全是香港當代著名的一線演員，包括阮兆輝、陳好逑、蓋鳴暉、吳美英、龍貫天、新劍郎、呂洪廣、王超群、陳詠儀、鄧美玲、陳鴻進、鄭詠梅等。當中獲好評的有《蝶海情僧》（2011年2月）及《金玉觀世音》（2011年12月）等，而得到國際性關注的是《毛澤東》（2016）、《粵劇特朗普》（2019）和《智擒四人幫》（2022年11月13-14日首演，2023年農曆新年期間重演）。

八和會館的角色

本書第一章敘述太平天國之亂導致清廷禁演粵劇、到處

28　見廖妙薇《舞袖凝眸——廿一世紀香港粵劇備忘》，2016:274-294；李居明大師並於2022年中宣佈續約至2025年2月。2023年底，有消息指出羅氏家族經已把新光的業權連同租約出售，意味着新光的未來充滿變數。

追捕粵劇戲班子弟，並焚毀作為行業組織的瓊花會館；1868
年粵劇解禁，業界子弟合力出錢出力興建八和會館作為同業
工會，並於 1889 年落成。

今天，八和仍然是香港粵劇界從業員的總工會，在維護
會員利益和推動粵劇發展等方面都一直發揮領導的角色，會
員約有一千人。粵劇由 1990 年代至當代的蓬勃演出、高山
劇場成為粵劇基地、新光戲院的保留、與香港演藝學院合辦
粵劇證書課程，以至西九文化區戲曲中心的建立，八和歷屆
主席和理事功不可沒，其中以汪明荃和陳劍聲兩位主席功績
最為卓著。

汪明荃由 1992 至 1996 年擔任主席，陳劍聲的主席任期
由 1997 年延續到 2007 年，之後汪明荃連番連任，直至 2023
年。陳劍聲出任八和主席期間，曾積極推動八和與香港演藝
學院合辦粵劇課程，對培育粵劇接班人貢獻良多。

電視藝員出身的汪明荃早在 1970 年代已享譽電視圈和
流行曲樂壇。她於 1983 年「跨界」進入粵劇圈，與著名「薛
派」傳人林家聲演出《天仙配》，藉極高的「顏值」和努力
不懈的健康形象贏得不少觀眾的喜愛。1988 年，她夥拍名
伶羅家英組成福陞粵劇團，首演《穆桂英大破洪州》，此後
一直活躍於粵劇舞台，同時在電視和流行曲壇也享有極高的
榮譽。

2023 年八和改選，由香港首席文武生龍貫天出任主

席。龍貫天自小喜愛粵劇，更立志要做個出色的粵劇演員。1979年唸完中學預科，他一邊在銀行工作，一邊學戲及落班，由他的老師、著名編劇家蘇翁安排他到啟德遊樂場的粵劇場演出。儘管1970年代的粵劇低潮延續至1980年代初，他仍不斷爭取磨練劇藝的機會，逐漸受班主賞識，受聘在小型班擔當文武生。1986年他破釜沉舟，辭去正職，藉着到馬來西亞演出六個月，轉為全職粵劇演員，並起藝名「龍貫天」。

1980年代後期，乘着粵劇開始受港人追捧，龍貫天一邊當中型班的文武生，一邊在戲院的大型班任小生，1990年參與羅家英、汪明荃領導的福陞粵劇團首演《福星高照喜迎春》。至1994年，他終於在大型班出任文武生，並參與電視劇的演出[29]。

2003至2005年，他曾夥拍陳詠儀組織天鳳儀劇團，一度極受歡迎。他歷年開山的代表作有《張羽煮海》（1997；夥拍南鳳）、《花蕊夫人》（2005；夥拍陳詠儀）、《李後主》（2011；毛俊輝導演）、《揚州慢》（2022；夥拍鄧美玲）及多齣由李居明新編的現代劇，包括《毛澤東》（2016）、《粵劇特朗普》（2019）、《智擒四人幫》（2022）和《小平你好》（2023）。龍貫天憑藉出色的聲、色、藝被公認是當代香港

29 龍貫天傳記資料見廖妙薇《脂粉風流──香港當代粵劇名伶錄》，2019:358-369。

粵劇首席文武生，同時活躍於戲院、戲棚、傳統劇目和實驗性的新作。

香港粵劇的第三個高峰：2000-2018

至 2019 年的社會事件及其後新冠疫情爆發前夕，2010 年代粵劇演出數字迅速增加，達到平均每年約 1200 場，再加上另外約 1000 場的粵曲演唱會，即每天平均有六場粵劇、粵曲的演出，可為異常蓬勃。

此外，一批年青演員、樂師及編劇湧現；藝人教育水平大幅提高；粵劇接班人培訓踏上軌道；把粵劇建構成精緻藝術的努力；一批具代表性劇目的誕生，如此種種，見證着粵劇史上的第三個高峰。

2000 至 2020 年誕生的優秀劇目包括《還魂記夢》（溫誌鵬編，2006）、《德齡與慈禧》（羅家英編，2010）、《王子復仇記》（黎耀威編，2015）、《毛澤東》（李居明編，2016）、《西域牽情》（王潔清編，2018）、《粵劇特朗普》（李居明編，2019）、《獅子山下紅梅艷》（周潔萍、文華合編，2011）及《醫聖張機》（文華編，2020 / 2021）等。

2020 至 2022 年，當代香港粵劇在歷史高峰急轉直下，原因在於一場蔓延全球的新冠肺炎疫情。然而由於戲班從業員教育水平的普遍提升，他們在「失業」期間自強不息，有人勇於嘗試其他職業、有人進修、有人努力練功、有人從事

網上教學、有人從事粵劇和粵曲的創作或研究、有人鑽研電腦及媒體科技、有人靜心思考改良粵劇，展示了靈活變通、令人鼓舞的應變能力。八和會館在疫情期間亦一直扮演積極和主導的角色，向政府有關部門爭取為戲班從業員發放援助及為成員創造就業機會，其中主席汪明荃、總幹事岑金倩、幾位副主席及一眾理事居功至偉[30]。

當代粵劇的演出生態

若說 2010 年代至今[31] 每年平均約有 1200 場粵劇在全港各地的戲棚、戲院、會堂上演，則平均每天有超過三場的粵劇演出。這 1200 場當中，屬商業性質運作、發售門票、以賺取利潤為目的的約有 950 場。然而，演出盛況空前的背後，是激烈的競爭。由於捧場觀眾數目始終有限，一些中、小型戲班放棄「謀利」目的，改以「贈票」甚至「派飛」以維持上座率。觀眾入座率方面，成功的演出每每高至全院滿座；但若遇上多個戲班同時演出，每個戲班只能維持六至七成的觀眾，而較不受歡迎的戲班觀眾上座率甚至低至一成。

對大額投資於新劇目製作的戲班，不同戲班之間上演的「觀眾爭奪戰」無疑帶來了巨大的衝擊，難怪面對粵劇演

30 見鍾明恩《粵劇與新冠肺炎 —— 香港粵劇在危機中的傳承》，2023: 59-91。

31 扣除 2019 至 2023 年因各種社會運動和疫情導致被取消的演出。

出的蓬勃,不少班主和資深名伶卻表現出對香港粵劇前景的憂慮。名伶阮兆輝指出,目前不少欠缺專業水平的演出透過「粵劇發展基金」和藝術發展局的資助衝擊了優秀的演出,令班主和投資者卻步,直接打擊了資深和優秀演員的演出機會和收入,長遠而言,形成了香港粵劇發展的隱患。

此外,不少資深紅伶及班主亦曾指出香港粵劇發展的另一個隱患,是年青演員質素上參差不齊,缺乏敬業或專業精神[32],排戲時經常缺席、遲到、早退。

如前所述,至 2023 年中,香港的戲院戲、神功戲和粵曲演唱會已經大致回復盛況,然而由於 2000 年開始的移民潮嚴重打擊香港各行各業,各種演藝事業面臨觀眾大量流失的境況,粵劇也不能倖免。事實上,看似蓬勃的演出市場背後,不少大型戲班在戲院演出往往只能售出五成戲票[33]。

不少學者和班主也注意到,追捧偶像的風氣在香港粵劇觀眾圈中極為普遍。很多觀眾購票入場時考慮的因素並不在於追求劇目、審美、創意或藝術,而是為心目中的偶像捧場。已故名伶梁漢威曾向本書著者指出,表面上粵劇圈的偶像級演員能增加香港各界人士對粵劇的關注,但由於這類演員的藝術造詣不一定高,加上他們往往只從自身利益出發,

32　例如在演出時忘記曲詞、讀錯字音或「失手」,唱曲時「走音」等。

33　據著名班主杜韋秀明於 2023 年 11 月 29 日假座香港科技大學粵劇公開論壇提供的資料。目前杜太同時出任香港粵劇商會會長及八和會館副主席。

以壟斷市場為目的，並且拒絕退席，實際上粵劇界整體並不會因為這些偶像而得益。

麥嘯霞在《廣東戲劇史略》曾指出：「粵劇的優點在於善變，但它的危機亦正正在於多變。多變易成濫用，難免產生流弊；若本質欠穩固，則基礎容易動搖。」[34] 這大概也正反映了上述一些資深紅伶的觀點。

2020 年代的紅伶

隨着名伶吳仟峰和李龍減少演出，2020 年代香港最活躍的文武生是龍貫天和梁兆明，較年青的文武生名伶有謝國璋和李秋元；黎耀威亦間中擔任文武生，其他生角演員有煒唐和裴駿軒；女文武生有蓋鳴暉、衛駿輝、劉惠鳴等。粵劇名宿羅家英、新劍郎、阮兆輝間中也以文武生姿態領導新秀演出，亦經常扮演小生、老生或武生。資深生角演員還有陳劍烽；任教於香港演藝學院的洪海也間中擔任生角。

正印花旦方面，資深的有王超群、尹飛燕、南鳳和吳美英，較年輕的有陳咏儀、鄧美玲、鄭詠梅、黃小鳳。活躍於二幫花旦行當的有陳嘉鳴、林寶珠、王潔清、陳玳樘、盧麗斯、林子青。此外，資深旦角演員還有岑翠紅；曾經活躍但經已退出粵劇圈的旦角演員有黃葆輝。

34　見陳守仁編注《早期粵劇史——〈廣東戲劇史略〉校注》，2021:116。

扮演老生、武生或丑生的資深演員有廖國森、溫玉瑜和呂洪廣；較年青的有陳鴻進、梁煒康、阮德鏘、梁小飛、郭啟輝等。

粵劇走向世界

由 1980 年代至今，基於種種因素，香港人幾乎不曾間斷地移民海外，也同時把聽粵曲唱片、唱粵曲、演奏粵樂甚至排練和演出粵劇的興趣帶到移民聚居的紐約、三藩市、西雅圖、多倫多、溫哥華、倫敦等地區，並堅持每星期排練和定期公開演出，藉以保存和傳承這種香港文化和他們的「文化身份」。據介紹，時至 2018 年，單是紐約市已有約 20 個粵曲社，會員約有 200 人；溫哥華也有約 15 個粵曲社和約 150 位會員 [35]。

[35] 資料由分別活躍於紐約和溫哥華粵曲圈的李淑文小姐和黎景雄先生提供，謹此致謝。

廣州粵劇的起、跌、再生

1950-2020

兄弟分家、一劇兩制

　　1920 至 1940 年代，粵劇在省城（廣州）、香港和澳門經歷了它的第一個高峰。如本書第三章所述，在 1920 年代，以廣州為基地的大型戲班有超過 40 個，每個由多達 150 名成員組成[1]。這些「省港大班」長駐廣州或於省、港、澳的戲院巡迴演出，規模較小的戲班則由紅船載往廣東省的鄉鎮、村落演出神功戲。

　　1930 年代同時是有聲電影的崛起，不少粵劇觀眾逐漸被電影搶走。到 1933 年，據說廣州有 20 間電影院營業，而上演粵劇的戲院減至約 5 間[2]。由於經營成本暴漲和治安與政治的複雜形勢衝擊着廣州粵劇戲班的營業，廣州粵劇於 1932 年起急劇下滑，至 1938 年 10 月廣州淪陷前，香港已經取代

1　見黃偉《廣府戲班史》，2012:201。
2　見伍榮仲《粵劇的興起——二次大戰前省港與海外舞台》，2019:113。

廣州成為粵劇的主要市場[3]。

新中國成立後，1950年代起，廣州粵劇與香港粵劇這對孖生兄弟從此分家，分別於廣州和香港落地生根，從此沿着各自的軌跡，各奔前程，開枝散葉。

1950至1953年，香港粵劇圈最大的變動是一批藝人及編劇家為參與建設新中國而北上，到廣州定居並參加粵劇的演出和改革。他們之中有名演員白駒榮、譚玉真、楚岫雲，編劇家林仙根（1906-1964）、徐若呆（1908-1952）、馮志芬、陳卓瑩（1900-1900），以及曾與唐滌生合作編寫《蕩寇二雄》（1950）、《慾海鵑魂》（1950）、《雍正皇與年羹堯》（1951）和《馬玉龍三打連環寨》（1951）的莫志勤（也作莫志芹；1924-1966）。

1950年韓戰爆發，作為美國盟國的英國對中國大陸實行物資禁運，港英政府把香港連接大陸的邊界封鎖，中止了省港之間的粵劇交流。1954至1957年，另一批名伶包括薛覺先、唐雪卿、馬師曾、紅線女、桂名揚等也因為多種因素離開香港往廣州定居。

從市場退席

1950年，廣東和廣西仍有大量私營和商業戲班於各地鄉

3　見謝少聰〈二十世紀粵劇藝人的流動〉，載陳守仁等編《省、港、澳粵劇藝人走過的路——三地學者論粵劇》，2016:76-82。

鎮上演神功戲。當時也有不少戲班於廣州市內戲院演出,較為著名的有何非凡領導的「非凡響」、薛覺先領導的「覺先聲」、馬師曾領導的「紅星」、靚少佳領導的「勝壽年」、梁蔭棠領導的「勝利」、呂玉郎領導的「永光明」,以及「東方紅」、「大眾」等。時至 1952 年底,廣州市內仍有 12 個民辦和自負盈虧的粵劇戲班。為首的「永光明」、「新世界」、「珠江」、「太陽升」和「新中華」分別僱用 149、144、137、117 和 114 名成員,均有相當的規模[4]。

1953 年初,國營的廣東粵劇團和廣州粵劇工作團成立,徵用了民辦劇團的一批紅伶,上演的劇目不再依據觀眾的口味和要求,而是肩負貫徹、執行政府文化政策的任務。當時這兩個戲班普遍被稱為「精英」、「專業」或「國營」劇團。

戲改、雙百運動、反右

新生的政權認為戲曲是宣傳政治意識形態和鞏固政權的最有效工具。1950 年新中國開始推行「戲曲改革」,「改人、改戲、改制」政策迅速推廣至全國公營和民辦的戲曲團體。「改人」是指改變藝人的意識形態,或用新人取代舊人;「改戲」是指棄用有問題的傳統劇目、修改既有劇目和編寫政治正確的新戲;「改制」是指改革既有的戲班體制。

4　見梁沛錦《廣州粵劇發展(1949-1965)》,2006:40-44。

在廣州，1950 年至 1953 年「戲改」的寬鬆執行和個別團體「上有政策、下有對策」的態度隨着 1953 年「戲改」的強制執行而終止。歌頌帝王將相和才子佳人的傳統劇目一律被視為封建迷信或糟粕毒草，一批歌頌新中國和工農兵的劇目應運而生。其他政治正確的戲曲題材還包括頌揚革命義士的壯烈犧牲、宣傳農村的大豐收、揭露國民黨的暴政和戰敗、歌頌人民解放軍戰士的英勇事跡等[5]。

然而，此類新劇目只能吸引少量觀眾，加之一些官員按「人情」來執行懲治機制，不少戲班仍然迎合觀眾口味和要求繼續上演傳統劇目，一些編劇家也繼續編寫帝王將相和才子佳人題材的劇目。

在這種較寬鬆的氛圍下，1954 年 11 至 12 月，唐滌生、鄭孟霞和多位香港粵劇圈中名人應邀出席在廣州舉行的「粵劇改革工作匯報和觀摩演出」。唐氏雖然婉拒招手、沒有像堂姐唐雪卿和堂姐夫薛覺先般留下來參加廣州的粵劇革新工作，但據說他曾把《琵琶記》、《白蛇傳》、《竇娥冤》、《春香傳》、《秦香蓮》等古典戲曲劇本帶回香港，啟發了他後來的創作和劇本改編[6]。

5　根據廣州已故粵劇編劇、學者李嶧（1929-2011）的口述資料。本書著者於 2010 年 2 月 2 日在廣州與他面談，又於同年 9 月 15 日對他作電話訪問。

6　見賴伯疆、賴宇翔《蜚聲中外的著名粵劇編劇家唐滌生》，2007:88-89。

　　1956 年，中央政府推出「百花齊放、百家爭鳴」方針，一方面號召藝術工作者自主創作，無須聽從官方指示，而由群眾決定甚麼才是好的文藝；另一方面，鼓勵知識分子對政府政策提出批評，並由此引至 1957 年的反右運動。著名編劇家馮志芬在此期間被打成「極右派」，被判到石礦場勞改，終於在 1961 年死去，享年約 54 歲[7]。

　　1957 至 1958 年，戲改、反右與大躍進共同促成當時廣州所有粵劇團的大規模改組。1958 年 11 月，由廣東省屬和廣州市屬粵劇團合併組成廣東粵劇院，由馬師曾出任院長，統屬由其他粵劇團改組和合併而成的粵劇院一團、粵劇院二團、粵劇院三團、粵劇院四團和粵劇院試驗隊；另外經改組合併成立的五個粵劇團珠江、紅棉、越秀、五羊和白雲，均獨立於廣東粵劇院之外，但直接由廣州市文化局管轄。其後粵劇院又成立粵劇院五團，一共形成十一個國營粵劇演出單位[8]。

　　1960 年中，廣東粵劇院進行改組，只保留一團及四團，其餘人員於 1961 年組成廣州粵劇團一團（市一團）、廣州粵劇團二團（市二團）、廣州粵劇團三團（市三團）、廣州粵劇團四團（市四團）和紅棉劇團，由市文化局領導。翌年，這五個團體分別改名為更具時代氣息的東風、春風、朝陽、

7　見何建青《紅船舊話》，1993:265。

8　見梁沛錦《廣州粵劇發展（1949-1965）》，2006:101-104。

百花和雄風[9]。

「文革」時期

1960 年代初期，孟超（1902-1976）編的崑劇《李慧娘》
（1961）引發全國「反鬼戲」和反傳統戲曲劇目運動。江青
（1914-1991）把周璇（1920-1957）主演的電影《清宮秘史》（1949
年香港首映、1951 年北京首映）、吳晗（1909-1969）編的京
劇《海瑞罷官》（1961 年初北京首演）、田漢（1898-1968）編
的京劇《謝瑤環》（1961）和孟超的《李慧娘》視為反動劇目，
這成為「無產階級文化大革命」在全國爆發的前奏[10]。

在廣州，紅衛兵於 1966 年 7 月 6 日闖入廣東粵劇院，
迫害以紅線女、羅品超、文覺非等為首的一批藝人，並把粵
劇院幾乎所有的劇本、曲譜、書籍、檔案、戲服、道具、佈
景、樂器燒毀[11]。

1971 至 1976 年紅線女復出期間，不少反對「樣板戲」的
資深粵劇藝人被迫下崗或被送到農場「學習」。由「革命現

9　見梁沛錦《廣州粵劇發展（1949-1965）》，2006:105-107。改組令廣
　　州粵劇越來越脫離藝術、群眾及市場，及變成政治宣傳工具。

10　見李永主編《文化大革命中的名人之死》，1993: 185-186; 221-222；
　　又見穆欣〈孟超《李慧娘》冤案始末〉，網上文章，http://www.cnki.
　　net。

11　在「文革」期間死去的粵劇從業員有莫志勤、譚玉真等，見孔苬《紅
　　線女傳奇 —— 獨上高樓》，1985a：168；這裏說譚玉真死於 1971
　　年，大概不確。關於紅線女其後積極推動樣板戲，見孔苬《紅線女傳
　　奇 —— 獨上高樓》，1985a：165-168，及《紅線女傳奇之二 —— 驀然
　　回首》，1985b:2-15。

代京劇」移植過來的劇目一律禁用傳統粵劇的角色、人物類型、功架、身段、題材、樂器組合和唱做念打，除了仍用粵語演出外，此時粵劇已面目全非，甚至一度名存實亡。1973至1975年間，猶幸廣州市粵劇團堅持與紅線女及她領導的省粵劇團對抗，在樣板戲中加入傳統粵劇唱腔，並贏得了一些群眾的歡迎[12]。

1970年代後期，隨着「文革」的結束，紅線女被免去所有職務，無數在反右和「文革」期間被打倒的藝人得以復職和平反。1977至1980年，中央採用的開放政策令傳統劇目得以解禁，觀眾紛紛返回戲院和戲棚觀賞傳統劇目，樂見粵劇復甦。

西化浪潮

然而粵劇復甦只是曇花一現，隨着「文革」結束之後實行對外開放政策，西方的流行文化和新興媒體迅速佔據中國各地的娛樂市場。群眾普遍接受電影、電視、電台廣播、流行曲唱片、流行曲演唱會、卡拉OK、流行曲酒廊、的士高、電子遊戲等為高科技、「高端」和時尚的娛樂，進而瘋狂地追求。一方面，大批年長觀眾和藝人早已在「文革」期間辭世、離開廣東或偷渡到了香港；另一方面，早已離棄

12　見孔荳《紅線女傳奇之二——驀然回首》，1985b:44-46。

「樣板粵劇」的成年群眾索性轉向新興娛樂和媒體，而年青觀眾對傳統粵劇也提不起興趣。

1990 年代初，中國內地為改變長期貧困的經濟，開始引入市場經濟體制，這也令傳統粵劇藝人雪上加霜。所有國營粵劇團面臨政府經費的大幅削減，必須重回自由市場去謀求生計。在競爭觀眾的戰役中，粵劇藝人面對兩難局面：傳統劇目嚇退年青人，較為實驗性的劇目又令年長觀眾卻步。再者，曾經長期依賴「大鑊飯」的藝人早已喪失迎合群眾的本領。他們曾經被迫離棄群眾，如今卻被群眾離棄。

面對如此嚴峻的衝擊，不少資深粵劇藝人選擇退休、轉行做生意、移居香港或國外。這一狀況不僅限於粵劇，全國的戲曲事業都面臨同樣的考驗和危機。

千禧年的契機

從 2000 開始，除了活躍於廣東和廣西兩省區為數五十至一百個的神功粵劇班有穩定的演出和收入外[13]，廣州市內的戲院粵劇是「演一場、蝕一場」[14]。廣州粵劇院自 2009 年改組成廣州粵劇院有限公司，以廣州粵劇團（1953 創立）和

13　蒙廣東粵劇院第二團文武生演員文汝清先生在 2018 年 7 月 23 日接受訪問時提供資料，謹此致謝。廣東省內神功粵劇演出面對的困境見仲立斌〈粵港兩地粵劇神功戲比較〉，載陳守仁等編《省、港、澳粵劇藝人走過的路——三地學者論粵劇》，2016:115-143。

14　見羅麗〈存．活：廣州地區粵劇的創作及承傳〉，載陳守仁等編《省、港、澳粵劇藝人走過的路——三地學者論粵劇》，2016:100。

紅豆粵劇團（1991 年創立）為成員，把南方劇院和江南大戲院列為資產，採用企業方式經營，自負盈虧[15]。

王馗在《粵劇》一書指出，廣東省內有十五個地區流行粵語，都擁有專業粵劇團；全省除有 45 個專業粵劇團外，還有數百個民營劇團。廣州以外的專業粵劇團中，較著名的有佛山粵劇院（即原佛山青年粵劇團）、深圳粵劇團、珠海粵劇團和肇慶粵劇團；廣西則有南寧市粵劇團[16]。

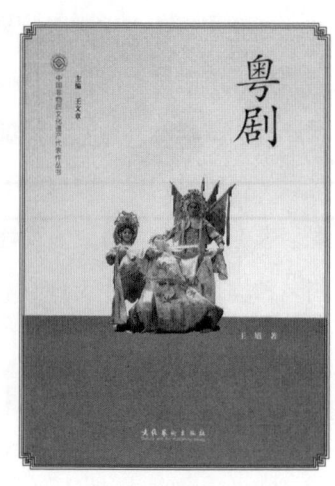

圖 6.1　王馗著《粵劇》書影

廣州市內其他活躍的五至六個劇團中，較具規模的是廣州市工人粵劇團（成立於 1975 年）和廣州青年粵劇團，分別有 45 和 57 位成員。透過精簡人手編制、不斷提升演出質素、保持相宜的票價、進取地拓展市場，以及重視銷售策略和採取具彈性的經營模式等努力，這兩個團體整體上較其他

15　見羅麗〈存‧活：廣州地區粵劇的創作及承傳〉，載陳守仁等編《省、港、澳粵劇藝人走過的路 —— 三地學者論粵劇》，2016:101-102。

16　見王馗《粵劇》，2019：335。

劇團稍具優勢[17]。其他自負盈虧的民營劇團還有廣州市荔灣區藝星粵劇團和廣州市荔灣區八和粵劇團。

這一時期網絡媒體成為新興社交及娛樂形式，年輕消費者趨之若鶩，粵劇觀眾進一步流失。具備演藝條件的年輕人往往因懼怕戲曲訓練的艱苦，擔心戲曲從業員的就業前景，通常不會將從事戲曲事業作為優先選擇。因此，兩所政府資助的粵劇培訓學院 —— 由廣東舞蹈學校和廣東粵劇學校於 2012 年合併而成的廣東舞蹈戲劇職業學院和創校於 1959 年的湛江藝術學校 —— 經常面臨收生欠理想的情況[18]。

2009 年開始，粵劇被聯合國教科文組織列為「人類非物質文化遺產」，推動了廣州市政府和廣東省政府在穩定、保存和發展粵劇方面的努力。2010 年，「中國粵劇網」啟用，成為保存和交流粵劇資訊的重要網絡平台。2012 年，粵劇藝術博物館開幕；同年推出「廣州市戲劇創作孵化計劃」以推動新劇目的創作。2014 年，廣州市政府啟動「振興粵劇十大工作項目」。2015 年 7 月，國務院頒布《關於支持戲曲傳承發展若干政策的通知》共二十一條，關注的議題包括：

17 見羅麗〈存・活：廣州地區粵劇的創作及承傳〉，載陳守仁等編《省、港、澳粵劇藝人走過的路 —— 三地學者論粵劇》，2016:104-105；另見文汝清口述資料。

18 本書著者感謝文汝清先生提供資料。另一所廣州市藝術學校已「十多年不招粵劇學生」；見羅麗〈存・活：廣州地區粵劇的創作及承傳〉，載陳守仁等編《省、港、澳粵劇藝人走過的路 —— 三地學者論粵劇》，2016:103。

保護與傳承、劇本創作、演出、改善戲曲生產條件、發展戲曲藝術團體、戲曲人才培訓和保障以及加大戲曲普及和宣傳[19]。

目前廣州市有眾多推動粵劇的團體，包括廣州粵劇院有限公司、廣州文學藝術創作研究院、廣州粵藝發展中心、紅線女藝術中心、廣州市振興粵劇基金會、廣東八和會館和廣東省藝術研究所。當中，廣州文學藝術創作研究院扮演領導角色，除策展「中國粵劇網」，也出版《南國紅豆》雙月刊。此外廣東省藝術研究所出版專業期刊《廣東藝術》。

然而，培訓粵劇演員、編劇、導演、樂師和舞台美術工作者不能一蹴而就，更為嚴峻的是，粵劇正在「流失它賴以生存的土壤」、「存在感日益弱化」，同時面臨觀眾的轉移、粵劇培訓機構收生不足和既有粵劇人才的流失。此外隨着近二十年說粵語的廣東籍人口移居其他省份、香港或海外，而流入廣東省的非粵語人口對粵劇缺乏興趣，更加重了粵劇發展前景的陰影。看來，探索粵劇發展的策略是一項艱難的任務，當中首要的，正如粵劇學者羅麗女士所言，是要「找到粵劇演出的現代商業模式」[20]。

19　見羅麗〈存‧活：廣州地區粵劇的創作及承傳〉，載陳守仁等編《省、港、澳粵劇藝人走過的路──三地學者論粵劇》，2016:97-98。

20　見羅麗〈存‧活：廣州地區粵劇的創作及承傳〉，載陳守仁等編《省、港、澳粵劇藝人走過的路──三地學者論粵劇》，2016:102。

著名劇目

縱使曾經飽受一浪接一浪政治運動的摧殘，不屈不撓的廣州粵劇藝人仍然在艱苦中奮鬥，成就了一批極富歷史意義的劇目。1950年代的《柳毅傳書》、《搜書院》、《關漢卿》，1960年代的《山鄉風雲》，1980年代的《夢斷香銷四十年》，2000年代的《花月影》和2020年代的《白蛇傳‧情》都將是傳之久遠的優秀劇目。

《柳毅傳書》是大型神話粵劇，1954年由譚青霜、陳冠卿合編，由羅家寶（1930-2016）、林小群（1932- ）主演，敘述書生柳毅義助洞庭湖龍女三娘脫離飽受虐待的婚姻後，二人雖然兩情相悅，柳毅卻因內疚令三娘守寡而婉拒與三娘結成連理；後三娘假扮漁家女，一番戲弄柳毅之後，與柳毅結成眷屬。自開山後，此劇成為廣州乃至全省粵劇的常演劇目，也不時在香港上演。全劇最為膾炙人口是結局《花好月圓》一折，故此劇在香港也稱《花好月圓》。2016年，此劇在廣州拍成電影，由著名演員丁凡（1956- ）、曾小敏（1977- ）主演，頗受歡迎。

《搜書院》（1956；電影版1957）由楊子靜、莫汝城、林仙根改編自同名瓊劇，由馬師曾、紅線女主演，特色之一是以老生扮演的書院老師和「妹仔」翠蓮分別擔任男、女主角，聯手對抗權貴迫害，並打破才子佳人和帝王將相主導的

傳統敘事模式。

《關漢卿》是馬師曾根據田漢同名話劇改編，於 1958 首演，作為廣東粵劇院的創院巨獻，由馬師曾飾演不畏強權的元代曲家關漢卿、紅線女飾演正義歌妓朱簾秀。故事敘述關漢卿撰寫雜劇《竇娥冤》為蒙冤而死的朱小蘭鳴冤，並拒絕修改曲文，被判死刑，後得萬人上書忽必烈大帝，獲免死罪，改為流放。1960 年此劇拍成電影，仍由馬師曾、紅線女主演。

《山鄉風雲》是根據廣東著名作家、《羊城晚報》前總編輯吳有恆（1913-1994）的長篇小說《山鄉風雲錄》，由吳有恆、楊子靜、莫汝城於 1965 年聯合改編為粵劇，同年於周總理和中南局書記陶鑄策劃的「中南區戲劇匯演」首演，首次將現代革命思想與粵劇藝術形式完美結合起來。故事敘述解放戰爭期間，廣東五邑地區的游擊隊與當地反動武裝分子鬥智鬥勇的故事，由紅線女飾演喬裝教師、滲透入反動陣營的游擊隊連長劉琴，羅品超飾演棄暗投明的劉黑牛，少崑崙飾演惡霸頭子、桃園堡的首領「番鬼王」，文覺非飾演老奸巨猾的衛隊司令「響尾蛇」[21]。

《夢斷香銷四十年》由廣州著名編劇家陳冠卿編劇，於 1985 年由廣東粵劇團到香港首演，參與開山的主要演員有羅

21　見網上資料；見孔茗《紅線女傳奇——獨上高樓》，1985a：156-157。

家寶（飾演陸游）、白雪紅（飾演唐琬）、岑海雁（飾演王春娥）及白超鴻（飾演趙士程）等。故事以南宋詩人陸游與妻子唐琬被迫分離開始，敘述二人其後各自再婚、巧遇、相思、死別和陸游的追憶，深刻刻劃人生的無常和無奈。此劇也是廣州、廣東其他地區和香港不時上演的經典劇目。劇情詳見本書第七章「經典劇目中的香港故事（1930-2022）」。

《花月影》由謝小明、陳自強、梁鬱南合編，由名伶倪惠英（1956- ）和黎駿聲（1965- ）首演於 2002 年底，是廣州粵劇界尋求突破伴奏、舞台美術和包裝營運的大膽嘗試，結果藉全劇長約兩小時的精簡表達、管弦樂配器、減少鑼鼓、豐富的視覺效果和深厚寓意獲得空前成功。故事敘述清代落難的杜采薇加入紅船班，以演出粵劇為業，與青年軍官林園生相戀，卻開罪了粵州總兵何鎮南。其時海盜來犯，總兵怯戰，答應以金錢、物資和美女安撫海盜，並命令林園生送采薇往海盜營。采薇不堪受辱，在船上自殺。園生因瀆職被免官，感仕途無望而萬念俱灰之際，采薇魂來，開解於他。最後園生決定加入戲班，隨紅船浪跡天涯[22]。此劇於 2018 年拍成電影，仍由倪惠英和黎駿聲主演。

《白蛇傳・情》由莫非（原名莫翠柳）編劇和導演，由文汝清（1983- ）、曾小敏於 2014 年帶領廣東粵劇院首演，

22　蒙廣州粵劇學者羅麗女士提供資料，謹此致謝；另參閱網上資料。

2021 年拍成電影。2018 年 7 月該劇到香港新光戲院作香港首演時，場刊的「故事大綱」作出詩情畫意的描述：「有一個美麗的故事，流傳千百年。曾是佛前一對蓮，歷劫投生為人和蛇兒。凡人幾經輪迴已忘前塵，那白蛇修煉千年卻依然念念。於是，人間一場戀，西湖幾度春，雷鋒數層塔，佛陀花如海，演繹至今之傳說……全劇蘊含感動天地的戀情、友情、悲情、離情，彰顯世間唯情至真至美至永恆的精神主題，舞台呈現詩情、畫景、禪意，如一曲千年的戀歌吟唱，一齣美麗的詩劇脈脈如水。」此劇的電影版憑藉精簡的唱做念打、千變萬化的電影特技、移形換影的戲曲抽象時空、融合唯美和功能的舞蹈混合武打身段、悅耳的小曲輔以傳統板腔唱段，令觀眾耳目一新，深感震撼。

圖 6.2 《白蛇傳‧情》男女主角造型照

廣州學者對粵劇的研究一向鍥而不捨、迎難而上，為後世留下一批重要的成果和文獻。

1. 粵劇音樂

陳卓瑩早在 1950 年代初出版的《粵曲寫唱常識》（1952）及《粵曲寫唱常識（續集）》（1953）一直是經典的參考資料。這套書其後多次修訂再版，後經其兒子、音樂學者陳仲琰修訂，於 2010 年成為《陳卓瑩粵曲寫唱研究》[23]，資料更為豐富，是粵劇研究學者的必備參考。

1987 年，莫汝城把他歷年發表的粵劇音樂文章整理、輯錄成《粵劇聲腔的源流和變革》，從戲曲聲腔發展史追溯粵劇各種聲腔的來源，彌補了陳卓瑩、麥嘯霞、歐陽予倩所留下的空白，是本書重要的參考文獻。

粵曲撰曲家及粵曲研究者陸風參考大量一手資料寫成的〈試論粵曲唱腔的發展〉在 1997 年載錄於《粵曲春

圖 6.3 莫汝城《粵劇聲腔的源流和變革》書影

23　陳卓瑩著、陳仲琰修訂《陳卓瑩粵曲寫唱研究》，2010。

秋 ── 陸風曲文選集》，也為本書提供了不少史料。

此外，廣東省戲劇研究室編及增訂的《粵劇唱腔音樂概論》（1984、1999）是較為精簡的著述。另一本資料詳盡的參考書是近年由蘇惠良、黃錦洲、潘邦榛合編的《粵劇板腔》（2014）。

2. 粵劇史

賴伯疆、黃鏡明合著《粵劇史》（1988）是粵劇史學者必看的書。賴伯疆《廣東戲曲簡史》（2001）則把粵劇史融入廣東省內其他劇種的發展史之中，並作了深度的論述。2008 年《粵劇何時有 ── 粵劇起源與形成學術研討會文集》匯聚多位省港學者對粵劇起源與發展的研究心得，是珍貴的文獻。

此外，何建青《紅船舊話》（1993）、賴伯疆和潘邦榛合編《粵劇藝術大師馬師曾》（2000）、賴伯疆《薛覺先藝苑

圖 6.3　《粵劇史》、《廣東戲曲簡史》《粵劇何時有》封面

春秋》（1993）、賴伯疆和賴宇翔《蜚聲中外的著名粵劇編劇家唐滌生》（2007）、崔頌明主編、陳家愉翻譯的《圖說薛覺先藝術人生》（2013；附光碟；中英對照）及崔頌明和伍福生合著《粵劇萬能老倌薛覺先》（2009）都是重要的參考書籍。

3. 工具文獻

邱桂瑩、鄭培英編《粵曲欣賞手冊（第一冊）》（1992）其實是一本粵劇欣賞指導手冊，提供了粵劇的概觀和一般粵劇專門術語的扼要介紹。另外，《中國戲曲志‧廣東卷》（1993）和《粵劇大辭典》（2008）均是粵劇學者必備的工具書。

4. 資料彙編

由 1960 年代以來，廣州多個粵劇研究單位和多位學者輯錄並出版了多本各類粵劇資料彙編，使不少珍貴資料得以面世，便利了研究者的資料蒐集工作。以下介紹較具代表性的幾項成果。

1962 至 1963 年，中國戲劇家協會廣東分會和廣東省文化局戲曲研究室經過多年的努力，合作編訂了一系列資料彙編，包括：（一）《粵劇傳統劇目彙編》共 25 冊，載錄老藝人口述及當時傳世的傳統粵劇劇本超過 130 個；（二）《粵劇傳統排場集》，載錄 142 個傳統排場；（三）《廣東戲曲史料彙編》（第一輯）。1980 年代，廣東省戲劇研究室編訂《粵

劇研究資料選》（1983）。1990 年代，具代表性的資料彙編成果是《中國戲曲音樂集成》編委會和《中國戲曲音樂集成‧廣東卷》編委會合作編寫的《中國戲曲音樂集成‧廣東卷（上、下冊）》（1996）[24]。2020 年，廣東省藝術研究所編訂《粵劇傳統劇目彙編》（一套六冊）。

5. 廣州的粵劇學者

廣州的粵劇學者代代相傳、團隊龐大、人才濟濟，歷年貢獻顯著，但由於本書篇幅所限，下面僅介紹較活躍的幾位。

上文提及的《粵劇何時有 ── 粵劇起源與形成學術研討會文集》（2008）匯聚了省、港多位著名學者的論述，當中活躍於廣州學術圈的有資深的學者王建勛、李嶧（已故）、謝彬籌、陳超平、蕭卓光和潘邦榛，還有較年輕的余勇、黃偉和程美寶[25]。余勇著有《明清時期粵劇的起源、形成和發展》（2009），黃偉著有《廣府戲班史》（2012）。

此外，活躍的粵劇學者尚有王馗、羅麗和康保成等。王馗著有論述扼要、照顧全面的《粵劇》（2019），羅麗著有《粵劇電影史》（2007）、《南國紅豆 ── 廣東粵劇》（2009，

24　見王馗《粵劇》，2019:349；424-426。

25　程美寶原出生成長於香港，其後在英國牛津大學取得博士學位，1997至 2015 年在中山大學歷史學系任教，於 2015 年加入香港城市大學中文和歷史學系，主要研究近代華南地區地域文化認同，亦涉及粵劇史和廣東說唱藝術研究。

與羅銘恩合著）、《延展與凝視 —— 粵劇電影發展史述評》
（2017）、《南風粵夢 —— 梁鬱南戲劇創作論》（2018）、《粵
劇與廣府文化》（2020）和《粵港澳大灣區戲曲影視發展路
徑研究》（2021）等多本專著。中山大學的康保成教授亦是
粵劇史專家，著有論文多篇。

前瞻

　　雖然廣州的粵劇工作者仍在摸索出路，但廣東省各地民
營粵劇團的龐大演出團隊是孕育優秀演員、樂師、編劇、導
演、作曲家的溫床，是廣州粵劇未來發展不可忽視的潛在
力量。

　　廣州粵劇比香港粵劇優勝的地方在於，至少已經成功擺
脫「又長又嗲」的弊端，一般演出在兩小時半內完成，踏出
了趕上時代脈搏、「粵劇精緻化」的重要一步。

　　自由市場運作的本質是「汰弱留強」，其過程難免是冷
酷無情和令人痛苦的，其中「魚目混珠」的情況也屢見不
鮮。可以這樣說，要迎接新時代的新挑戰，讓粵劇茁壯成長
並穩健向前邁進，粵劇藝人和從業員自覺提升教育水平、自
我增值、自強不息，既是最「自私」、也是最「無私」的首
要舉措。

經典劇目中的香港故事

1930-2022

　　不少香港粵劇劇目反映香港特定的時代背景、價值觀念，或因受歡迎而經由改編成電影或電視劇，成為膾炙人口的「香港故事」，在一定程度上享有「經典」的地位。

當代劇目統計

　　據統計，2009 年至 2018 年的神功粵劇演出，共有 155 個不同劇目，其中十年內演出十次（即平均每年一次）或以上的有 57 個。表 7.1 列出這 57 個劇目的名稱，當中演出次數最多的首十齣戲分別是《征袍還金粉》（185 次）、《獅吼記》（159 次）、《紫釵記》（141 次）、《鳳閣恩仇未了情》（130 次）、《燕歸人未歸》（128 次）、《雙仙拜月亭》（122 次）、《帝女花》（114 次）、《雙龍丹鳳霸王都》（110 次）、《白兔會》（104 次）和《火網梵宮十四年》（103 次）。

表 7.1　2009-2018 年香港神功粵劇五十七個流行劇目

1.《征袍還金粉》	30.《艷陽長照牡丹紅》
2.《獅吼記》	31.《梟雄虎將美人威》
3.《紫釵記》	32.《枇杷山上英雄血》
4.《鳳閣恩仇未了情》	33.《癡鳳狂龍》
5.《燕歸人未歸》	34.《販馬記》
6.《雙仙拜月亭》	35.《紅菱巧破無頭案》
7.《帝女花》	36.《蠻漢刁妻》
8.《雙龍丹鳳霸皇都》	37.《桃花湖畔鳳朝凰》
9.《白兔會》	38.《刁蠻元帥莽將軍》
10.《火網梵宮十四年》	39.《金鳳銀龍迎新歲》
11.《龍鳳爭掛帥》	40.《戎馬金戈萬里情》
12.《無情寶劍有情天》	41.《情俠鬧璇宮》
13.《洛神》	42.《孟麗君》
14.《雷鳴金鼓戰笳聲》	43.《摘纓會》
15.《花田八喜》	44.《碧血寫春秋》
16.《蝶影紅梨記》	45.《梁祝恨史》
17.《再世紅梅記》	46.《隋宮十載菱花夢》
18.《唐伯虎點秋香》	47.《紅了櫻桃碎了心》
19.《牡丹亭驚夢》	48.《狀元夜審武探花》
20.《福星高照喜迎春》	49.《李後主》
21.《搶新娘》	50.《醉打金枝》
22.《柳毅傳書》	51.《刁蠻公主戇駙馬》
23.《春花笑六郎》	52.《唐宮恨史》
24.《白龍關》	53.《胡不歸》
25.《胭脂巷口故人來》	54.《雙珠鳳》
26.《蓋世雙雄霸楚城》	55.《九天玄女》
27.《百戰榮歸迎彩鳳》	56.《俏潘安》
28.《樓台會》	57.《穆桂英大破洪洲》
29.《鐵馬銀婚》	

　　然而，若撇除主要由「二步針[1]」演出的日戲次數，則演出次數最多的二十齣戲分別是《紫釵記》、《鳳閣恩仇未了情》、《雙仙拜月亭》、《帝女花》、《白兔會》、《龍鳳爭掛帥》、《無情寶劍有情天》、《洛神》、《雷鳴金鼓戰笳聲》、《花田八喜》、《蝶影紅梨記》、《再世紅梅記》、《唐伯虎點秋香》、《牡丹亭驚夢》、《福星高照喜迎春》、《搶新娘》、《春花笑六郎》、《白龍關》、《胭脂巷口故人來》和《蓋世雙雄霸楚城》。

　　這二十個劇目既反映了當代觀眾和演員的口味，亦反映了任劍輝、白雪仙、麥炳榮、鳳凰女、何非凡、吳君麗、林家聲、芳艷芬等前輩紅伶首本劇目對當代粵劇的影響，也一定程度體現了佔超過半數的唐滌生劇作經久不衰的藝術魅力。初步分析顯示，戲院及會堂經常演出的主要劇目，撇除新劇的首演和個別名演員新創的首本劇目外，與上述劇目出入不大。

　　神功戲例戲劇目方面，《六國封相》必須由《碧天賀壽》作為前奏，《正本賀壽》、《跳加官》及《仙姬送子》三個劇目也經常連在一起演出。2009 至 2018 年間，估計每年平均演出三十次《碧天賀壽—六國封相》，以及一百五十次的《賀壽—加官—送子》，後者包括三十五次《大送子》，也

1　即「第二線六柱」，負責在六柱大老倌休息時，在白天下午演出的正本戲中擔任主角；正誕日下午仍由六柱擔任主角。

即由戲班台柱演出的長版本《仙姬送子》。此外，估計每年演出一至五次的《祭白虎》及四十次《加官封台》。

時至 2023 年，香港仍然保留這批劇目，並安排作「必演劇目」，正是因為它們具有吉祥的寓意：《六國封相》象徵加官進爵、喜慶熱鬧；《正本賀壽》象徵仙人保佑、延年益壽；《跳加官》象徵合境平安、步步高升；《仙姬送子》象徵添丁發財；《祭白虎》雖然禁止觀眾觀看，但也寓意財神驅逐煞氣、帶來好運；《加官封台》則寓意功德完滿、國泰民安。

劇目統計亦歸納出二百二十個流通於當代香港粵劇戲班的劇目，當中有一百個屬常演劇目。本書「附錄二」及「附錄三」分別載錄「香港當代粵劇二百二十齣流通劇目」和「香港當代粵劇一百齣常演劇目」及各劇目的「開山資料」，包括首演年份、編劇者和主演演員。

劇情中的刻板公式

本書第一章提及同治七年（1868 年）粵劇解禁、中興，其後出現了「大排場十八本」和「新江湖十八本」作為戲班上演的新劇目，三十六齣戲均使用大量「排場」。如前所說，「排場」是有特定劇情、人物、鑼鼓、曲牌、說白及身段功架的程式，經常調用到不同劇目。

早在 1940 年，麥嘯霞的《廣東戲劇史略》已批評一些粵劇劇目的排場「結構盲目仿傚其他，依樣葫蘆，角色造型

流於刻板可笑」，並列出「凡書生必落難」、「凡小姐必多情」、「凡師爺必扭計」、「凡公子必花花」、「凡君主必昏庸好色」、「凡貴妃必奸險弄權」、「凡和尚必淫」、「凡盜首必俠義」、「凡僕必忠義」、「凡官必貪贓」、「凡太師必奸」和「凡後母必毒」等「刻板可笑的排場橋段」[2]。

已故廣州著名編劇家和學者何建青在《紅船舊話》也批評說：「架虛梯空，不問歷史如何，在粵劇來說其源也古。『新江湖十八本』以至某些排場戲，無一例外。必然是『番兵入寇』發端，不問他是唐是宋。」[3]

其實，「番兵入寇」成為 1930 至 1940 年代不少粵劇劇作的共同主題，是由於這時的劇作家出於愛國情操，借「番邦」比喻日本或其他侵略中國的國家，藉劇作引起觀眾同仇敵愾，這種「公式情節」在當時固然沒有被觀眾唾棄。

縱觀 1950 年代至當代的粵劇劇目，依然充斥着刻板公式情節，苟且因襲的劇作家既運用它們來製造劇情衝突，也運用它們來解決衝突。作為禍端的刻板公式包括：（一）隱瞞真相：當事人基於某種理由不肯把關鍵性的真相說出，致令自己或其他無辜者受罪；（二）所託非人：當事人託咐傳話或送信的人既非可靠、也沒有履行責任或承諾，致令誤會產生；（三）貪官誤判：官員受賄，把無罪的人定罪，令無

2　見陳守仁《早期粵劇史 ——〈廣東戲劇史略〉校注》，2021:120-121。

3　見何建青《紅船舊話》，1993:294。

辜者蒙冤；（四）輕信謠言：當事人憑一面之辭相信謊話，而採取極端的行動；（五）難違父母：當事人基於孝順，絕對服從父母之命，被迫與愛人分手；等等。

作為解決衝突的刻板公式有：（一）高中封官：書生高中狀元，被封「巡按」或「知府」等要職，之後為蒙冤的家人或愛人平反；（二）立功封王：當事人因「救駕」或「平亂」立功，被皇帝封王，其後營救受冤的人；（三）榮升公主：平民女子因功勳、才學或姿色被皇帝冊封「公主」，或被王侯封為「郡主」，或因被高官收為「養女」而變身千金小姐；（四）外敵入寇：因外敵突然進犯，對立的人暫時放下爭端，有罪的人得到「戴罪立功」的機會；等等。

1930 年代的愛國粵劇

1930 年代，中國面臨被日本侵略和征服，香港身處英國人的保護傘下，固然有不少人對當前的國難漠不關心，但也有不少文化工作者藉文藝作品企圖喚醒香港人的愛國情懷。但由於當時日本是英國的盟國，反日的文藝作品受到港英政府的嚴密審查，只能用象徵、隱晦的手法宣揚反日思想。

粵劇《心聲淚影》（1930）、《念奴嬌》（1937）、《胡不歸》（1939）和《虎膽蓮心》（1940）均把愛國情懷包藏在男女愛情故事裏，這是 1930 年代愛國藝人為逃避港英政府政治審查的巧妙對策。

1.《心聲淚影》

南海十三郎 1930 年編寫的《心聲淚影》以漢奸滲透政府、通敵賣國為題材，諷刺一些中國人竟視日本為中國救星的天真幼稚。

劇情敘述張家與呂家本是世交，呂家孤兒呂少慧（陳錦棠飾演）、呂秋痕（著名男花旦李翠芳飾演）寄居張家，張子良（葉弗弱飾演）欲吞佔呂家家產，強迫呂秋痕與兒子張玉成（子喉七飾演）結婚，但呂秋痕一向與俠士秦慕玉（薛覺先飾演）相戀。子良威脅說如果秋痕不拒絕慕玉婚事，他便逐她姐弟離家。秋痕擔心家財被吞併，唯有依從子良的要求，忍痛拒絕慕玉。

慕玉情場失意，初次赴考又落第，抱病滯留旅館期間，得到女俠崔冰心（李艷秋飾演）相助，又無意中偷聽到韃靼國間諜教唆冰心合謀消滅宋朝的詭計。韃靼國使者到宋廷，要脅宋帝割地歸降；慕玉再考高中武狀元，在廷上訓斥韃靼國使者，又殺死了間諜，並領兵擊敗韃靼軍，功高封侯。

張家公子張玉成可憐秋痕、少慧，瞞着父親把她們放走。慕玉扮作賣歌女到張家查探愛人秋痕的情況，才知她已出走。秋痕、少慧到了冰天雪地的寒江暫避，最後慕玉尋至，有情人終成眷屬。

2.《念奴嬌》

此劇首演於 1937 年，由 1930 年代香港粵劇史家、電影

導演及編劇家麥嘯霞及其徒弟容寶鈿合編，以屈辱的「和風國」和兇悍的「晴曦國」分別象徵中國和日本，以生性怯懦的「龍雲王子」象徵蔣介石，以高高在上的女王祈鳳珠代表英國，以縱情於男歡女愛和歌舞昇平的「陽春國」象徵香港。

晴曦國侵略和風國，和風戰敗，龍雲王子（廖俠懷飾演）向陽春國的女王祈鳳珠（小非非飾演）懇求借兵復國，並擬與她通婚以振國勢。陽春國雖是強國，但君臣終日沉醉於歌舞和兒女私情。女王寵信女樂官文翠翠（唐雪卿飾演），文翠翠暗戀九門提督華楚峰將軍（薛覺先飾演），而華將軍又暗戀女王，是以反對向和風借兵。

龍雲王子久居深宮，不識大體、愚笨自負，被文翠翠和華楚峰多番戲弄。翠翠一向鍾情楚峰，無奈楚峰眼中只有鳳珠。翠翠心生一計，決定在晚上假扮鳳珠，趁將軍出關巡營時，向他唱出陽春國秘傳的催情歌曲《念奴嬌》，意圖打動心上人。華楚峰帶同玉簫在王城門外巡察，忽然聽到歌聲由遠漸近。這時絕世佳人身穿宮裝、斗篷，一邊唱起《念奴嬌》[4]，一邊蓮步姍姍、飄然而至。楚峰被這情歌深深打動，吹奏玉簫與佳人唱和。佳人以眉目傳情，表示對他傾慕，卻瞬即消失。

翌日，楚峰告訴鳳珠他最近新作一曲，邀請她晚上駕臨

4　據容寶鈿憶述，《念奴嬌》是麥嘯霞特別為此劇而創作的小曲。

將軍府賞曲。翠翠巧言說服女王，獲准代表女王前去將軍府作客聽曲。楚峰向翠翠坦言愛慕鳳珠，翠翠直指楚峰貪圖王位，說到底是虛榮心作祟。楚峰自辯，說確是受鳳珠的歌藝和儀態所吸引。翠翠乃唱出《念奴嬌》，並剖白愛慕之心。楚峰頓釋疑團，與翠翠互訂三生之約。

龍雲再求鳳珠借兵，鳳珠猶豫，龍雲下跪，更欲闖死[5]殉國。鳳珠可憐他一片丹心，乃答應所求，唯是兵權在楚峰手上，而將軍與翠翠正在歡度蜜月。龍雲遂出發前往尋找楚峰。楚峰和翠翠打扮成漁夫、漁婦，在泊岸的漁舟上共享溫馨。龍雲態度囂張，被楚峰連番戲弄。龍雲下跪懇求楚峰，楚峰、翠翠故意不理，龍雲一時氣憤，投身江中。楚峰感動，救起龍雲，並答應領兵與和風聯軍抵抗晴曦。

陽春與和風軍隊會師，大敗晴曦，晴曦國主答應交還先前奪取的土地和珠寶，亦承諾永不再犯。

3.《胡不歸》

馮志芬編劇的《胡不歸》於 1939 年 12 月 2 日由覺先聲男女劇團假座高陞戲園首演。據說劇中困擾於「孝親」和「愛妻」的文萍生其實是象徵身處港英政府和中國之間的香港人，最後決定先奮戰抵抗外敵，再回頭處理家事。此劇自開山以來，至今天仍然不時上演。

5　意即衝向一棵大樹或一面牆壁，並以頭撞之，以結束生命。

劇情敘述孀婦文方氏（半日安飾演），本屬意姪女方可卿許配兒子文萍生（薛覺先飾演），然而萍生卻鍾情趙聾娘（上海妹飾演）。這時聾娘父親為謀生而離家遠去，聾娘被後母驅趕離家，萍生乃懇求母親接受聾娘為媳婦，母親勉強答應二人成婚。

不久，聾娘臥病，可卿的哥哥方三郎（麥炳榮飾演）一向暗戀聾娘，乘機與可卿合謀買通醫生，訛稱聾娘患上傳染性極高的肺癆病。聾娘被隔離，獨居庭院，萍生瞞住母親前來慰問，互訴離情。文方氏本來指望聾娘為文家育兒繼後香燈，今成絕望，乃採納三郎、可卿的建議，乘着萍生帶兵出征，逼聾娘離家。

萍生凱旋歸來，知聾娘被逐，乃四出尋找。路上巧遇侍婢春桃，方知聾娘已死，便到聾娘墓前哭祭。豈料原來聾娘只是假託夭亡，其實寄望萍生續娶。她躲在墓碑後目睹萍生對自己情深不渝，忍不住現身與萍生相見。其時文方氏與三郎、可卿亦都趕到，文方氏知悉一切，三郎和可卿亦衷心向各人道歉，萍生與聾娘得再續夫妻之情，一家團圓。

4.《虎膽蓮心》

《虎膽蓮心》由麥嘯霞與容寶鈿合編，由容氏執筆，並由中國閨秀青年戲劇慈善會於 1940 年 1 月 4 日於香港太平戲院首演，為香港新生活運動促進會籌募經費。劇中瓊花公主和梨花公主互相猜忌導致國危，是諷刺當時國、共的對立助

長了日本侵華的野心。

東海國軍隊圍困南山國皇城，南山國危在旦夕。南山國金殿上，龍貞皇（韋伯益飾演）、劉皇后、瓊花公主（陳嘉芙飾演）、戶部尚書徐廷、大夫李文正議論對策。李文主張投降保命，龍貞皇把他逐出金殿。

龍貞皇戰敗，重傷致死，殿上皇親及大臣正商討繼位人選。大將軍衛國華（麥嘯霞飾演）決定先追尋當年金貴妃及所生孩兒的下落。皇姨召見瓊花公主的護駕侍衛孫大娘及孫三娘，訛稱有奸黨假扮皇親意圖謀朝篡位，差遣二人跟蹤衛國華，以便找尋及誅殺奸黨。

衛國華來到梨花莊，見退隱尚書冷冰壺，說要把金貴妃（劉靜儀飾演）及所生梨花公主（張婉慧飾演）帶回宮。梨花到釣魚磯與愛人唐劍波（劉希文飾演）話別，孫大娘及孫三娘撲出，欲殺劍波及梨花。危急之際，衛國華到來，擒獲大娘，三娘乘亂負傷逃去。

國華護送金貴妃及梨花回宮，同意瓊花登基為女皇，瓊花卻鍾情梨花的愛人唐劍波。這時東海軍分兩路來犯，瓊花乃命衛將軍與梨花率領一軍、自己與劍波另率一軍，分兵抗敵。其實瓊花醉翁之意不在拒敵，而志在近水樓台先得月，一心霸佔劍波。

李文淪為東海國間諜，指使皇姨密告瓊花，詐說衛將軍心懷叛意；瓊花誤信，下令斷絕衛將軍糧草及援兵。衛國華

軍隊陷於苦戰，被困多天，軍情危在旦夕。梨花回宮，力陳當前形勢危急，並說甘願讓出唐劍波與瓊花成婚，只求瓊花發兵援助衛將軍，更囑她勿墮東海國反間之計。

瓊花猶豫之際，梨花下跪，用佩劍自刎以表忠貞。瓊花覺悟，命人擒拿李文及皇姨，惜二人早已遁走。瓊花召集將官，星夜發兵援助衛將軍，可惜為時已晚，衛國華負創殉國。瓊花誓師，矢誓報仇雪恥。

芳艷芬的喜劇、苦情戲和悲劇

1.《漢武帝夢會衛夫人》

1950 年初，曾經在戰時及戰後飽受健康、情緒和記憶力衰退困擾的一代粵劇宗師薛覺先情況有所好轉，便恢復「覺先聲」班牌，是年六月與風華卓絕的芳艷芬合作，開山了唐滌生的戰後傑作《漢武帝夢會衛夫人》。

《漢武帝夢會衛夫人》敘述歌姬衛紫卿（芳艷芬飾演）天生麗質，弟弟衛青（陳錦棠飾演）能文能武，得漢武帝（薛覺先飾演）御妹平陽公主（車秀英飾演）鍾情。公主安排紫卿見武帝，得到武帝歡心，立為衛夫人。陳皇后（梁素琴 [1928-2022] 飾演）妒忌衛夫人，武帝害怕皇后，被迫把紫卿幽禁於長門宮。

時值匈奴進犯，衛青領兵前去征討；此時紫卿已懷龍胎，陳皇后起殺機，幸好衛青班師回朝，殺死宮女替身，帶

紫卿逃生。武帝以為紫卿已死,時刻懷念,更設壇作法,在疑幻疑真中與紫卿相會。衛青以功高震懾陳皇后,復迎紫卿回宮,得與武帝共享繁華。衛青亦娶平陽公主,大團圓結局。

2.《艷陽長照牡丹紅》

時至 2022 年,首演於 1954 年的《艷陽長照牡丹紅》仍然頗受香港觀眾歡迎。它敘述賣花女沈菊香(芳艷芬飾演)糾纏於窮書生李翰宜(黃千歲飾演)與栽培她、但目不識丁的親王(陳錦棠飾演)之間;翰宜得菊香資助,高中解元;親王出資栽培菊香,之後要迎娶由菊香搖身而變的名姬「牡丹紅」,又擬用借刀殺人之計剷除情敵李翰宜,竟因胸無點墨而賠了夫人又折兵,最後更被菊香和患上「大近視」的妹妹(鳳凰女飾演)無心插柳,被迫迎娶「十全怪女」為妻。作為 1954 年的賀歲力作,全劇在歡笑中落幕。

唐滌生在《艷陽長照牡丹紅》巧妙地用一封書信作為劇情轉折的關鍵。文盲親王的原意是:「新科解元李翰宜,乃手足之情敵,與我好好待為刻薄,不能放縱,派往蘇州黃泥涌,使其受苦致命。牡丹紅乃是小王愛侶,萬勿與解元同行,歸返便結婚⋯⋯」「半文盲」的隨從因為其中某些字不會寫,把信寫成「新科解元李翰宜,乃手足之情〇與我好好待為〇〇不能〇〇派往蘇州黃泥涌,使其受苦致命。牡丹紅乃是小王愛女〇〇與解元同行,歸返便結婚⋯⋯」最後令

親王把心上人拱手讓予情敵。

3.《程大嫂》

粵劇《程大嫂》首演於 1954 年，敘述苦命的李翠紅（芳艷芬飾演）自幼喪父，被後母（歐漢姬 [約 1919-2021] 飾演）賣到孔家為婢女，與孔家幕僚程幻雯（黃千歲飾演）相戀並暗結珠胎。孔家七姨太（鄭碧影飾演）誤會翠紅勾引少爺孔樹陵（麥炳榮飾演），對翠紅諸般刻薄。幻雯出資為翠紅贖身並迎娶回家。

豈料七姨太向程母誣告翠紅身懷孔家骨肉，令程母憎惡翠紅。幻雯借酒消愁，病重吐血，程母藉口翠紅命苦連累一家，將翠紅驅逐。翠紅後母貪取禮金，把翠紅和兒子賣給斬柴的「瘌痢牛」（歐陽儉飾演）；阿牛雖是粗人，但自幼與翠紅相識，一向愛惜翠紅，翠紅亦以為幻雯經已身故，遂委身阿牛。

豈料原來幻雯未死，到牛家找尋翠紅；翠紅弟良安（蘇少棠飾演）勸幻雯上京考試。瘌痢牛為求脫貧，離家遠去，下落不明；翠紅兒子病死，被家人和鄰居嘲笑為「不祥人」，流落街頭行乞為生。

一天，幻雯高中榮歸故里，欲把翠紅帶返家園團聚，同時瘌痢牛也略有成就，同樣想與翠紅再續前緣。無奈翠紅已對人情絕望，不想再仰人鼻息，寧願繼續自我放逐。

4.《萬世流芳張玉喬》

此劇同樣首演於 1954 年，以清兵入關，明朝遺臣陳子壯（1596-1647）在南海九江起義，被明朝叛將李成棟（？-1649）擊敗殉國的歷史事跡為背景。

青樓女子出身的張玉喬（芳艷芬飾演）原是陳子壯（黃千歲飾演）的妾侍，被迫改嫁李成棟（陳錦棠飾演）後，經常鬱鬱寡歡。成棟費盡心思，始終難求美人一笑；豈料玉喬一天偶觀大戲演出後，一反常態，對成棟百般殷勤，嫣然一笑。李成棟大喜，問她因何而笑，玉喬答道乃因見到大明衣冠威儀，實則玉喬已經暗中資助梨園子弟密謀起義。成棟為

圖 7.1　年青演員宋洪波（左）、李沛妍（右）在《萬世流芳張玉喬》中的演出。西九戲曲中心提供

取悅愛妾，也穿起了明朝衣冠，玉喬乘機慫恿他率領旗下軍隊叛清。玉喬為免成棟有後顧之憂，不惜自刎，並勉勵成棟成就復明大業。

唐劇經典彰顯的新價值

1950年代的香港，經歷英國殖民統治超過一百年，男女平等、自由戀愛、一夫一妻、職業無分貴賤、取人以才、不論出身家勢、從一而終、至死不渝、法治、公義已成為民間普遍認同的道德價值觀，即使有時不能廣泛實施，也為香港人所憧憬和追求。

早在1930年代，這些來自西方的新價值觀已普遍見於當時新編的粵劇劇本。駱錦卿編劇、馬師曾主演的《苦鳳鶯憐》（1924）歌頌風塵女子的明辨是非和俠義精神；南海十三郎編劇、薛覺先主演的《心聲淚影》（1930）宣揚自由戀愛和愛國精神；容寶鈿和麥嘯霞合編、薛覺先和唐雪卿主演的《念奴嬌》（1937）鼓勵女性主動追求愛慕的對象。至1951年，陳冠卿編劇、何非凡主演的《碧海狂僧》更唾罵童養媳制度的禍害[6]。

唐滌生劇作在彰顯新價值觀方面，《紫釵記》不愧為其中的典範之作。唐滌生既把湯顯祖筆下的閨女小玉還原為蔣

6　見陳守仁《香港粵劇劇目初探（1750-2022）——創意與局限》，2024：153-157。

防筆下的歌妓，卻以當時香港人尊重、恪守的自由戀愛、一夫一妻制、職業無分貴賤等價值觀，凌駕於唐代「良賤不婚」的律令，以突顯小玉與強權和命運的對抗和李益的至情至聖，雖然或許偏離史實，卻贏得了幾代身處香港和漂泊世界各地的香港人歷久不衰的掌聲。李益《劍合釵圓》裏一句「大丈夫處世做人，應知愛妻須盡忠」，贏盡了無數香港女性的歡心。

這些新價值觀已成為唐劇不可或缺的題材，最鮮明的是爭取「自由戀愛」以反對封建傳統的指腹為婚、盲婚啞嫁、父母之命、媒妁之言、買賣婚姻，既見於《蝶影紅梨記》謝素秋與趙汝州為情不惜捨命，《帝女花》公主設鳳台選駙馬，也見於《紫釵記》、《再世紅梅記》、《花田八喜》、《唐伯虎點秋香》、《西樓錯夢》、《九天玄女》、《雙仙拜月亭》、《白兔會》、《百花亭贈劍》、《艷陽長照牡丹紅》、《艷陽丹鳳》和無數其他唐劇。

《程大嫂》的女主角在結局選擇不靠男人、自我放逐，也象徵 1950 年代香港新女性對追求獨立自主的努力和憧憬。

1.《蝶影紅梨記》

《蝶影紅梨記》由唐滌生於 1957 年根據古典戲曲《紅梨記》改編，故事充滿浪漫和悲情，不愧是生旦癡情劇的代表作。故事敘述一對神交多時、互相傾慕卻一直緣慳一面的才子佳人如何努力克服巧合、強權、封建、信諾、背叛與命

運，最後在疑幻疑真之中團圓。

才子趙汝州（任劍輝飾演）與名妓謝素秋（白雪仙飾演）素未謀面，但三年來互贈詩箋、互相傾慕。縣令錢濟之擬在普雲寺安排二人見面，卻因種種突發事件，始終緣慳一面。素秋被鴇母拉去相府侍候相爺，相爺王𪩘（靚次伯飾演）欲立素秋和另一名妓馮飛燕為妾，二人誓不就範。王𪩘的下屬梁師成為相爺通傳賣國訊息，並安排一百二十名家妓和一位美女「班頭」送往金邦。王𪩘擬以素秋充當「班頭」，不准她離開相府。

這時汝州尋至，只得隔着相府大門與素秋互訴衷腸、互訂終生。汝州被逐離相府，素秋得老儒生劉公道（梁醒波飾演）幫助脫險，二人往投靠錢濟之。濟之答應收留素秋，但不准她與汝州相認，以免影響汝州專心讀書、應付科舉考試。

汝州酒醉，被紅蝴蝶引往見素秋，唯素秋假說自己是太守之女。及後，汝州上京赴考，素秋被好友出賣，再度落入王𪩘手上。適值新帝派高中狀元的汝州往查王𪩘，王𪩘為求脫罪自保，把素秋獻給汝州，二人終成眷屬。

劇中感人肺腑的段落包括第一幕趙汝州和謝素秋儘管渴望相見，卻彷彿被命運作弄，連番墮入「捉迷藏」的緣份遊戲。其後素秋被相爺困在相府裏，汝州到達相府，卻被家丁和軍校拒於門外。素秋、汝州二人隔着相府大門，藉戲曲特

有的抽象時空表達二人經歷近在咫尺但無緣見面的痛苦。縱使無緣見面，二人竟然隔門訂下白頭之約。

更有第四幕《亭會》一折，當汝州藉「反線中板」與眼前扮作陌生女子的素秋分享夢中人的詩篇時，陌生女子情不自禁，竟如通靈般一字不漏地接唱下去。這是二人夢寐以求的首度會面，但素秋卻因恪守諾言而未能表明身份。

2.《帝女花》

同樣是首演於 1957 年的《帝女花》全劇分為六幕。第一幕名為《樹盟》，敘述明朝末年，崇禎皇帝寵愛的女兒、時年十五歲的長平公主（白雪仙飾演）一晚在御花園設鳳台選駙馬。周世顯（任劍輝飾演）以真誠、才學和瀟灑的儀容贏得長平芳心，兩人在含樟樹下矢誓生則同衾、死則同穴。

第二幕《香劫》敘述李闖率領的賊兵快要攻克皇城之際，崇禎皇帝（靚次伯先飾）為免長平被賊兵污辱，揮劍欲把她殺死。長平命不該絕，被大臣周鍾（梁醒波飾演）救出。崇禎皇帝自殺殉國。

第三幕《乞屍》，述說長平被救回周府，在周鍾女兒周瑞蘭（任冰兒飾演）的細心照料下，傷勢漸癒。周鍾與兒子周寶倫擬把長平獻給清帝以換取高官厚祿，奸計卻被長平和瑞蘭知悉。瑞蘭安排長平假扮道姑、隱居於維摩庵，而向周鍾和寶倫訛稱公主已毀容投江。周世顯到周府尋找長平的下落，以為長平已死。

第四幕《庵遇》敘述一年後的一日，周世顯在維摩庵外巧遇道姑打扮的長平公主。但長平已心如止水，直至世顯企圖自盡才肯與他相認。這時周鍾尋至維摩庵，長平迴避，離開前與世顯相約當晚二更時分在紫玉山房把舊盟再認。世顯心生一計，假意對周鍾說欲帶同長平投靠清廷，叫周鍾穿針引線。

第五幕《上表》，述說世顯帶同周鍾、周寶倫、十二宮娥、寶馬香車到紫玉山房，說要迎接長平重返宮廷，與世顯在宮裏拜堂成婚，以彰顯清帝的仁政。長平以為世顯真的出賣了她，感到心如刀割。待眾人退下後，世顯坦告長平，他的假意降清，無非是為使明太子得到釋放、崇禎皇帝的遺骸得在皇陵下葬。長平遂寫表，要求清帝先答應這兩個條件，才肯入朝與駙馬成婚。二人並相約在事成之後，雙雙殉情、殉國。

第六幕《香夭》，敘述世顯在清廷朗讀長平的表章，令清帝（靚次伯後飾）大怒。但清帝欲收買明朝遺臣的人心，唯有假意答應長平開出的條件。長平上朝後，清帝反口。長平在廷上痛哭，清帝投鼠忌器，下令釋放太子並厚葬崇禎。最後，長平與世顯在御花園拜堂後，雙雙服毒身亡。這時天上傳來歌聲，清帝和眾人才知長平與世顯本是天庭的金童和玉女，今已重返天庭。

3.《紫釵記》

唐滌生於 1957 年創作的粵劇《紫釵記》，是取材自明末湯顯祖（1550-1616）的崑劇[7]「玉茗堂四夢」之《紫釵記》，而湯氏《紫釵記》則取材自唐人蔣防（792-835）的傳奇《霍小玉傳》。

《紫釵記》[8] 敘述本是霍王女、今家道中落淪為歌姬的小玉（白雪仙飾演）在元宵夜邂逅才子李益（任劍輝飾演），二人互相傾慕，即夜成婚。宰相盧太尉（靚次伯飾演）的女兒在元宵夜也曾巧遇李益，並對他念念不忘，盧太尉乃提拔李益為狀元。

李益聞得自己高中，卻因新婚燕爾，沒有即時到相府謝恩。盧太尉決意拆散小玉和李益，遣送他到塞外任職參軍。三年後，盧太尉把李益召回並逼他入贅，又訛稱小玉已賣釵改嫁。李益誓不變心，欲吞釵殉情。太尉以誣告李益寫的詩句語帶叛國意圖，要脅李益就範。李益心碎，只得拖延婚事。

絕望中，小玉得到黃衫客（梁醒波飾演）的義助，與李益重聚，知他並未變心。李益再度被宰相太尉的爪牙擄去

7　莫汝城引述文獻，指出湯顯祖的《紫釵記》原為唱「宜黃腔」的藝人而作，其後才改用崑山腔演出；見《粵劇聲腔的源流和變革》，1987:116。

8　這裏的劇情簡介是根據陳守仁、張群顯、何冠環合編《紫釵記讀本》的校訂。

後，小玉戴上珠冠、披紫綬袍到宰相太尉府據理爭夫。宰相太尉無辭以對，再度以「反唐詩」要脅，李益和小玉懼怕連累家人，在絕望中下跪，聽從命運的擺佈。

千鈞一髮之際，先前作黃衫客裝扮的四王爺駕臨相府，揭發盧太尉的罪行，並宣讀聖旨，革除盧太尉官職，小玉得與李益再續前緣。

何非凡與吳君麗的代表作

1.《雙仙拜月亭》

《雙仙拜月亭》由唐滌生於 1958 年編劇，取材自宋元南戲《拜月亭》，敍述戰亂中書生蔣世隆（何非凡飾演）與妹妹瑞蓮（鳳凰女飾演）失散，兵部尚書王鎮（梁醒波飾演）的夫人（白龍珠反串）亦與女兒瑞蘭（吳君麗飾演）失散；這邊廂世隆與瑞蘭巧遇、互相傾慕並私訂白頭，那邊廂王夫人亦遇上瑞蓮，二人互相照應，認作母女。

世隆與瑞蘭抵達蘭園，世隆好友、瑞蓮愛人秦興福（麥炳榮飾演）自薦為媒，使二人拜堂成親，居於西樓。豈料王鎮亦到蘭園借宿，翌日巧遇瑞蘭，怒責她無媒苟合和委身於窮酸書生，強拉她回府。一雙愛侶被拆散，二人悲痛欲絕。

眾人去後，世隆投水自盡，被王夫人的胞姐卞夫人（陳皮梅 [1908-1993] 飾演）救起，認作兒子。一年後，王鎮已升任宰相，擬招新科狀元及榜眼為瑞蘭、瑞蓮的夫婿，二女不

知二人正是自己失散的愛人，乃堅決反對。有情人終於在拜月亭相會，世隆先把王鎮作弄一番，後與瑞蘭再訂白頭；秦興福亦與瑞蓮再續情緣。

2.《白兔會》

《白兔會》也是唐滌生於 1958 年的傑作，取材自宋元南戲《白兔記》（又名《劉智遠》），其通俗文詞使它成為親民之作，在芸芸唐劇中獨樹一幟。

《白兔會》敘述沙陀村李家三娘（吳君麗飾演）不嫌馬伕劉智遠（何非凡飾演）出身寒微，卻仰慕他胸懷大志，並委身下嫁。三娘的長兄李洪一夫婦（梁醒波、鳳凰女飾演）擬霸佔家產，先把智遠逼走，再虐待三娘；三娘被迫獨力接生嬰孩，唯有用牙咬斷臍帶，因而給兒子取名「咬臍郎」。三娘的二哥李洪信（麥炳榮飾演）為保護智遠骨肉，把「咬臍郎」帶給智遠撫養。

十五年後，咬臍郎（阮兆輝飾演）巧遇三娘，不知是生母，回家告知父親。時智遠已累功封王，最後回到沙陀村，先懲戒了李洪一夫婦，再接愛妻回王府團聚。

「大龍鳳」及「鳳求凰」的首本戲

1.《十年一覺揚州夢》

《十年一覺揚州夢》首演於 1960 年，由劉月峰策劃劇情，徐子郎執筆編劇，是麥炳榮及鳳凰女領導的大龍鳳劇團

名劇之一，也是徐子郎初露頭角、一舉成名之作。

在揚州，人稱「八姑」的程母（譚蘭卿飾演）經營樂苑。她有兩個女兒，幼女倩雯（陳好逑飾演）是自己所生，長女麗雯（鳳凰女飾演）是繼女，本才貌雙全，可惜雙目失明。藩王魏忠賢（少新權飾演）麾下將軍宋文華（林家聲飾演）一向鍾情麗雯，今押送貢品，路過程家，順便向麗雯提親，卻被麗雯拒絕，只得改配倩雯。

麗雯的意中人是失明俠士柳玉龍（麥炳榮飾演），其弟柳玉虎（劉月峰飾演）當晚盜取宋文華押送貢品中能治失明的天山雪蓮，分別交給玉龍和麗雯，之後逃去。文華怕獲罪，與程家三人逃離揚州，麗雯遂與玉龍失散。

麗雯藉着天山雪蓮恢復視力後，轉眼已過三年，但對玉龍念念不忘。文華在外劫財，累得倩雯被捕。麗雯巧遇藩王魏忠賢，被認作乾女，封鳳萍郡主。這時玉龍也用雪蓮治癒雙目，並官拜知府，負責審理倩雯一案，與前來營救妹妹的鳳萍郡主針鋒相對，二人錯失相認的機會。

魏忠賢存心篡位，擬把麗雯獻給聖上作為宮中內應。魏忠賢又擬招玉龍為己用，豈料玉龍與廉御史（李奇峰飾演）合作，揭發他的陰謀並將他治罪。最後麗雯與玉龍得成眷屬。

2.《鳳閣恩仇未了情》

《鳳閣恩仇未了情》由粵劇名伶劉月峰策劃故事大綱，

由徐子郎執筆,由麥炳榮、鳳凰女、梁醒波及劉月峰等領導的大龍鳳劇團於 1962 年首演,作為當時象徵香港「文化殿堂」的香港大會堂開幕節目之一。

紅鸞郡主(鳳凰女飾演)入質金邦期滿,由耶律君雄將軍(麥炳榮飾演)用官船護送回返中原。二人兩情相悅,離別之際,合唱《胡地蠻歌》。航行途中,紅鸞命士兵從水中救起一名女子倪秀鈿(陳好逑飾演)。未幾賊刼官船,眾人逃命,君雄、紅鸞、秀鈿都被衝散。

這邊廂,狄王爺手下誤將從水中救起的倪秀鈿認作郡主,送回王府。那邊廂,耶律將軍亦化名陸君雄,潛到中原尋找紅鸞。

秀鈿父倪思安(梁醒波飾演)救起因遇險而失憶的紅鸞,乃把她認作親生,帶往尚府,擬把她嫁給當年指腹為婚的尚家公子全孝(劉月峰飾演)。尚府夫人夏氏(譚蘭卿飾演)嫌棄思安家貧,更討厭已經腹大便便的紅鸞,但得全孝求情,得准暫住尚府。

君雄亦輾轉考得武狀元,被尚書大人(靚次伯飾演)帶返尚府作客。君雄巧遇仍然失憶的紅鸞,卻被誤會調戲閨女而被逐出尚府。狄親王夜訪尚府,逼令全孝翻譯證明郡主身世的番書;思安貪財,冒充通曉番文,但被王爺識穿。紅鸞改扮男裝應付,不料竟能譯通番書,被強帶返王府封為郡馬。

新房內，真假郡主先後產子，尚夏氏逼得把兩個嬰孩認作親生，卻被丈夫責備紅杏出牆。狄親王命令君雄連夜開審，君雄身份因被揭穿而遭降罪。紅鸞失憶未癒，愛莫能助。絕望中，君雄唱出《胡地蠻歌》，豈料喚起紅鸞記憶，二人團聚。思安更發現君雄原來是他失散多年的兒子，君雄本是漢人，因而獲准與紅鸞成婚。

3.《榮歸衣錦鳳求凰》

此劇由著名編劇家勞鐸編劇，於 1964 年 6 月 13 日在香港大會堂首演。

儒醫黃子英（麥炳榮飾演）與才女林冷鳳（鳳凰女飾演）相戀，冷鳳已珠胎暗結，無奈父親林宗傳（劉月峰飾演）貪財，把冷鳳許配九門提督王志鷹（黃千歲飾演）。冷鳳久患失眠，子英要入朝為皇后治病，臨行時，給冷鳳「寧神藥」。冷鳳服藥後，果然沉睡不起。

貌似冷鳳的女盜柳小鳳（鳳凰女兼演）為逃避追捕躲到冷鳳香閨。小鳳的蘭兄柳雲峰見床上的冷鳳，以為是小鳳沉睡，把她抱走。小鳳遂扮作冷鳳，被迎娶至崇尚武藝的王家，被王志鷹的母親陳氏（譚蘭卿飾演）諸多刁難，受盡委屈，又不敢暴露身份，唯有心裏盤算報復。

子英以為冷鳳變心下嫁王志鷹，甚為激憤，小鳳亦被陳氏驅逐離府。適值突厥犯境，皇上御駕親征，志鷹任先鋒，未及洞房。戰陣裏，小鳳救駕有功，被封公主，配婚志鷹。

陳氏喜聞子憑妻貴，小鳳乘機把陳氏作弄一番，以報當日被刁難之仇。

新房裏，志鷹不願與公主成婚，乃在合歡酒中混入「寧神藥」，把小鳳灌醉。金殿上，皇上喜見原來冷鳳與小鳳均是多年前失散的孖生公主，便把二人分別賜婚子英與志鷹，團圓結局。

林家聲的「聲劇」

不少由紅伶林家聲開山的「聲劇」至今仍受香港觀眾歡迎，其特點是以「唱、做、念、打」為主，輔以傳統排場，藉以造就文武生酣暢淋漓的發揮，而把劇中其他人物及劇情的合理性放在次要地位。

1.《雷鳴金鼓戰笳聲》

此劇由徐子郎編劇，於 1962 年 11 月 7 日由林家聲、陳好逑領導慶新聲劇團假座東樂戲院首演，一直是香港神功戲及戲院戲的常演劇目。

趙王駕崩，齊國乘機犯境，趙國勢危。儲君長安君年少，由翠碧公主（陳好逑飾演）攝政。翠碧欲借秦兵解圍，秦使落霞王妃（任冰兒飾演）要求割地、獻寶和長安君入秦作人質。翠碧不允，設「聚英台」選賢才，司馬馬行田（半日安飾演）帶養子夏青雲（林家聲飾演）進見，得翠碧賞識他的才華，破例三次擢升，最後封「驃騎大將軍」。

青雲調動三軍之日，翠碧贈他劍、琴，暗示芳心已許。秦莊王（靚次伯飾演）到訪趙國，垂涎翠碧美色並態度囂張，青雲與他發生衝突，被莊王羞辱一番。半年後，趙、秦合兵擊退齊軍，但莊王遲遲不肯退兵回國。

翠碧請秦莊王釋放長安君，莊王以翠碧下嫁為條件。莊王訪趙，翠碧厚待，被青雲誤會移情別戀。翠碧不便吐露真相，為討好莊王，把青雲三貶為「執戟郎」。青雲不知內裏，以為翠碧貪圖富貴、甘心下嫁莊王，壯志頓失。

馬行田及親子馬如龍連番責備青雲，青雲才得振作，領兵與秦師對陣，得到秦國落霞王妃與翠碧助陣，終於擊敗秦師，與翠碧冰釋前嫌並成眷屬。

2.《無情寶劍有情天》

《無情寶劍有情天》由劉月峰策劃、徐子郎編劇，於1963年10月由慶新聲劇團於東樂戲院首演，其後移師高陞戲院再演。時至今天，此劇同樣經常在香港上演。

韋重輝（林家聲飾演）與呂悼慈（陳好逑飾演）青梅竹馬，十多年來都在紅梅谷紫竹林吹簫、弄琴，以「簫郎」、「琴娘」互稱，卻一直不知對方的身份及姓名。重輝自幼由桂玉嫦（任冰兒飾演）照顧，這時忽聞嫦姐姐叫他，便急急離開，悼慈則在林中等候。

呂家僕人胡道從（半日安飾演）醉昏昏到來紫竹林，說悼慈父親呂懷良決意將她嫁給冀王。悼慈芳心屬意重輝，即

寫下兩封信，一封是給冀王的絕情信，另一封則向重輝表明愛意，囑道從分別交給二人。道從昏醉中在路上滑倒，誤把兩封信對調。重輝讀信，面色大變，誤會琴娘見異思遷。

韋族一眾元老到來，說出重輝的身世。原來當年韓信被呂后降罪誅殺，韓氏族人為避難改姓「韋」。當年重輝的父親一心扶漢，奸臣呂懷良向韋家下毒手。玉嫦本為韋家一名歌姬，乘亂抱着年幼的重輝衝出重圍，隱居紫竹林，十八年來，一直伺機復仇。承業、明忠及玉嫦把一柄「無情寶劍」交給重輝，囑他報韋族之仇，以「重輝韋氏」。

韋氏子弟兵攻打呂懷良的營寨，節節得勝。懷良（靚次伯飾演）派女兒悼慈混入韋營，伺機暗殺重輝。重輝初責備悼慈變心，後冰釋前嫌。二人和好如初，但隨即發現情人竟是世仇的後人，都不忍心殺死對方，寧願犧牲自己。

重輝過呂營，不忍悼慈受害，簽下降書。重輝、悼慈、道從回到韋氏營房請罪。玉嫦嚴責重輝貪戀兒女私情、愧對祖宗族人。冀王（關海山飾演）帶兵闖進韋氏軍營，韋氏奮起抵抗。玉嫦遂領兵出戰冀王，重輝得到機會將功贖罪。

呂懷良痛恨冀王利用韋、呂兩家兵力達到篡位陰謀，自背後刺死冀王，玉嫦亦受重傷。韋氏感激呂氏救命之恩，願意化解仇怨。懷良與玉嫦允許重輝與悼慈結合，玉嫦感死而無憾，隨即氣絕。

3.《碧血寫春秋》(1966)

此劇由葉紹德編劇，於 1966 年首演。故事敘述邊關統帥鍾于君（靚次伯飾演）有女慕蘭（任冰兒飾演）和孖生子孝全（林家聲飾演）、孝義（林家聲兼演），全家忠烈，唯孝義在外習武未返。表面上，孝全沉醉於溫柔鄉，與愛人陸紫瑛（陳好逑飾演）形影不離、依依不捨，拒絕領軍出戰遼兵。但實際上，他在等候弟弟孝義歸來報訊。無奈在眾人責備下，孝全被迫與紫瑛的兄長陸劍英（李奇峰飾演）領兵出發。

孝全去後，孝義回家，眾人才知國丈（譚定坤飾演）通敵賣國。戰陣裏，遼兵得國丈密告軍情，將孝全和劍英的兵馬重重圍困。危急形勢之下，二將幸得慕蘭和紫瑛及時趕到解圍。國丈見奸計未能得逞，改向皇上進饞，說孝全妄自挑釁遼兵。

孝全被召回京，並被解除兵權。聖上更下旨，令鍾于君斬殺孝全。于君不忍下手，卻在國丈多般威嚇下，終殺愛子。在眾人哀慟聲中，孝義回家，手執國丈通敵書函，憤把國丈斬殺，為兄報仇，為國除害。

1980 至 2020 年代的代表性劇目

1.《夢斷香銷四十年》

《夢斷香銷四十年》由廣州已故著名編劇家陳冠卿於 1982 年編劇，以南宋著名詩人陸游（1125-1210）與表妹唐琬

（字蕙仙；1128-1156）的結合、離異、互相思念、重遇、永別、懷念、唏噓為劇情主線。

南宋時代，才貌雙全的唐琬（白雪紅飾演）嫁給表哥陸游（羅家寶 [1930-2016] 飾演）後，丈夫忙於國事，經常在外，家姑又嫌她三年並無所出，逼她入庵修行。

這天陸游回家，喜見愛妻，卻驚聞愛妻即將離家至道觀修行的噩耗。陸游懇求母親無效，無奈目睹母親摘下唐琬頭上鳳釵，目送愛妻隨妙善庵尼姑離家。

唐琬投水自盡，被一向傾慕她的趙士程救起，答應下嫁報恩。這邊廂，陸游被迫另娶王春娥；那邊廂，唐琬與趙士程拜堂，但陸游、唐琬仍然互相思念。

圖 7.2　年青演員陳澤蕾（左）、瓊花女（右）在《夢斷香銷四十年》中的演出。 西九戲曲中心提供

三年後，陸游在沈園巧遇士程和唐琬，當日被迫離異的一對夫妻百感交集。唐琬去後，陸游在壁上題《釵頭鳳》兩闋，憑辭寄恨。

又幾年後，唐琬病危，士程出外配藥，春娥到來慰問，為唐琬重新插上鳳釵，可惜唐琬紅顏命薄、返魂乏術。

四十年後，兩鬢斑白的陸游再進沈園，重讀《釵頭鳳》詞句，憶起舊愛，無限唏噓感慨。

2.《福星高照喜迎春》

此劇由廣州粵劇名宿秦中英編劇，據說取材自安南戲《老婆皇帝》[9]，由汪明荃和羅家英領導的福昇粵劇團於 1990 年 1 月 27 日假座利舞台戲院首演。

柳飄飄（梁少芯飾演）是長安風塵地「枇杷苑」的花魁，石榴裙下有不少公子和貴人，但她只欲委身於文武全才的男子。沈小福（羅家英飾演）配妻孟迎春（汪明荃飾演），一向懼內，從不涉足風塵場所。

一天，沈小福經過枇杷苑時，表達了對風塵女子的輕視，因而觸怒了飄飄。孟迎春的弟弟孟如玉（龍貫天飾演）和父親孟君祿（賽麒麟飾演）同是對飄飄傾心的人。孟君祿自慚無才，決定冒充女婿沈小福，意圖奪得美人心。

如玉、君祿分別來到枇杷苑向飄飄求愛，如玉不知情敵

9　蒙名伶新劍郎提供資料，謹此致謝。

是父親，把他痛打一頓。迎春、家翁沈益壽（蕭仲坤飾演）和沈妻率領娘子軍殺到枇杷苑，君祿又被打一場。

飄飄為報私仇，向迎春訛稱與小福有私情。三對夫婦分別發生口角，迎春、孟妻和沈妻攜手出走。最後，小福、君祿、益壽三人假扮女僕，以真情說服愛妻重修舊好。飄飄亦答應下嫁如玉，全劇團圓結局。

3.《英雄叛國》

粵劇《英雄叛國》取材自英國著名劇作家莎士比亞的悲劇《馬克白》（ Macbeth；1606 年首演），由廣州著名編劇家秦中英、本港名伶羅家英和編劇家溫誌鵬於 1996 年合編 [10]，把劇中細緻描繪的人性、善惡、忠誠、慾望、心魔、背叛、弒君、暗殺、謀殺等意念及有關情節移植到粵劇，為粵劇注入新的血液。

北齊大將婁思好（羅家英飾演）及杜仲遠（尤聲普飾演）平定叛亂，在班師回朝途中經過山林，遇上山巫（陳嘉鳴飾演）預言思好將被封「一字並肩王」，若有膽量，還可登上皇帝寶座。北齊皇帝高琳（蕭仲坤飾演）前來山林迎接兩位將軍，即時封思好為「一字並肩王」，並賜姓「高」。

封王後，高思好與妻子藍英玲（尹飛燕飾演）沉醉於山

10　崑劇《血手印》及日本電影《蜘蛛巢城》均改編自 Macbeth，也是粵劇《英雄叛國》的藍本。編劇分工方面，據說第一至六幕由秦中英編寫，溫誌鵬負責第六幕《洗手》，羅家英負責尾幕《償命》。

巫的預言。探子回報，謂皇帝到北原狩獵，今夜將在思好城中歇息。英玲慫恿思好刺殺君王。

三更時分，英玲先用迷藥迷暈兩名衛士，再取去衛士的佩劍交給思好。思好膽怯，英玲以龍座、龍袍、玉璽、兵權誘惑他。思好鼓起勇氣，用衛士的佩劍刺向熟睡的高琳，登時血噴如泉湧。

夫婦二人嫁禍太子密謀弒君，杜仲遠離開皇城去追捕太子，思好在手下及妻子的擁戴下登上皇位，既實現了篡位稱王的夢想，也應驗了山巫的預言。

思好為鞏固皇位，派統領梁羽風（新劍郎飾演）殺死杜仲遠，仲遠的兒子僥倖走脫。英玲為求滅口，在背後刺死羽風。英玲雖解除心腹之患，但滿手染血，不禁驚恐高叫。

思好夫婦被仲遠和羽風的鬼魂嚇得終日惶恐，軍士間傳言不絕，說皇上狂性大發，令大臣都不敢上朝，而前朝太子與杜威又合兵進逼皇城，更有軍士聽到淒厲的鬼哭。

思好策馬到山林，問山巫如何處理危機。山巫向他保證他可永統天下，除非與他為敵者並非婦人腹生，或除非樹林能夠移動向皇城進發。

英玲在寢宮裏極度惶恐，知道自己肚裏孩兒夭折，又彷彿看見自己滿手鮮血，怎樣都無法洗淨。杜仲遠、梁羽風及高琳鬼魂到來索命，合力把繩圈套在她頸上，把她吊死。

思好登上城樓督師，不少軍士怯戰而逃，被思好就地處

圖 7.3　名伶羅家英（右）、尤聲普（左）在《英雄叛國》中的演出。攝於 2012 年 1 月 5 日香港文化中心大劇院，羅家英先生提供

決。軍士報知敵人用樹枝作掩護，向城牆慢慢進逼，不少士兵棄甲而逃，其他士兵倒戈相向，向思好射箭。

思好負隅頑抗，故作鎮定，並高呼只有非婦人所生者才能殺他。杜威答謂他正是母親死後剖腹而生，瞬即刺中思好。思好垂死，怪責山巫騙他，山巫否認，說他其實是受自己的心魔和慾念欺騙。仲遠、羽風、高琳及英玲鬼魂出現，思好在絕望中從城樓上跌下。

4.《熙寧變法》

《熙寧變法》由區文鳳編劇，由名伶梁漢威作曲、導演及主演，於 2002 年 5 月 23 日至 25 日由漢風粵劇研究院於葵青劇院首演。

時值宋神宗元豐八年（1085 年），荊國公府裏，侍婢柯雲（南鳳飾演）捧酒到國公的寢室，說傳聞皇上病重，又聞新法將被廢黜。王安石（梁漢威飾演）聞言，無限感慨，默默回首往事。

公元 1067 年，神宗（吳千峰飾演）即位，遼、夏使臣要求大宋每年大幅增加賜金數目，否則將放縱邊境軍民侵擾宋土。神宗吃驚，有感外敵欺凌，與大臣商討富國強兵之策。王安石上殿，向神宗陳述他構思的「青苗法」及「市易法」。神宗喜聞新法，即封安石為參知政事。然而高太后（李香琴飾演）堅持「祖宗法度不可廢」，對安石的能力亦半信半疑。神宗為測試安石是否治國良才，任命他到大理寺審理「柯雪殺夫疑案」。

王安石聽過柯雲敘述案情經過後，斷定她已死的姐姐柯雪因自衛而錯手殺人，判柯雪無罪，並平反名節。神宗嘉賞安石，把安石擢升為宰相，並命他草擬變法。柯雲因酬謝王安石還她姐姐清白，願委身為婢報答大恩。新法引起太學生和朝臣的激烈爭論，支持者與反對者勢成水火。

金殿上，高太后擔心王安石新法標榜「天命不足畏，祖宗不足法，人言不足恤」必導致朝臣分裂，神宗則為安石辯護，反對的大臣又對新法大肆抨擊。

變法推行後引起不少民怨，很多百姓更四處流落或逃亡。神宗在高太后的壓力下削去安石宰相職銜，但仍堅持推

行新法。可惜民怨未息，更有農民聚眾起義。適逢河套大旱、飢民千里，西夏乘機入侵。

安石彌留之際，彷彿看見老師周用儒（賽麒麟飾演）前來勉勵他「不畏艱難，不避謗議」，又說「千秋後世，新法自有公論」。安石彷彿又見受災百姓、神宗、高太后、大臣曾布、呂惠卿及司馬光等人的影像，隨即與世長辭。

5.《德齡與慈禧》

粵劇《德齡與慈禧》由名伶羅家英根據著名劇作家何冀平（1951-）的同名話劇改編，刻劃慈禧太后專權、禍國殃民背後人性的一面，亮點在於為這個被公認為歷史罪人的人物翻案。粵劇版於 2010 年首演後很受觀眾歡迎，曾多次重演，至 2019 年已最少是第八度公演[11]。

時值義和團拳民作亂平息，滿清與八國聯軍簽訂和約，日、俄正在東三省混戰。清廷宗親大臣裕庚（尤聲普飾演）帶同妻子（李鳳飾演）和家人出使法國四年後歸來，兩個女兒德齡（李沛妍、謝曉瑩輪流飾演）和容齡（康華飾演）被慈禧太后（汪明荃飾演）宣召入宮。

德齡姊妹深受西方文化感染，爽直豪放，因為失言，險遭懲罰，幸好慈禧欣賞德齡的流利外語和容齡的芭蕾舞。俄國公使夫人渤藍康上殿見駕，盛氣凌人，被德齡妙語嚇退，

11 據網上有關資料顯示，2013 年是七度重演。待考。

因而得到慈禧賞識，姐妹被封「女官」，獲准留在宮中伺候太后左右。

德齡和容齡入宮後，慈禧開始接受西洋事物，下令宮中安裝玻璃窗、電燈和電話。光緒皇帝的皇后隆裕（陳咏儀飾演）和太監首領李蓮英（阮兆輝飾演）見德齡漸得慈禧信任，均擔心自己地位不保，因而懷恨在心。

慈禧與軍機大臣榮祿（羅家英飾演）向來有私情，一天清早被德齡撞破。德齡向慈禧直言，說既然太后和榮祿兩情相悅，即使眷屬難成，也可大方地成為知心好友。慈禧心結打開，更加添對德齡的信任。

德齡、容齡聽聞俄國戰敗，把在中國的領地和特權轉讓日本。姐妹對國事日衰不勝感慨，決心要力挽乾坤。光緒向慈禧呈上《江楚會奏變法三折》，提出維新變法，慈禧勃然大怒，將奏摺擲地，憤然離去。

太后壽日，姊妹倆獻舞賀壽，舞至尾段，德齡取出托盤，交給容齡向太后呈獻玉如意。慈禧伸手欲取如意，容齡輕翻托盤，慈禧冷不防取到手的竟是《江楚會奏變法三折》，登時面色一沉，眾人驚愕。基於內眷參政屬死罪，慈禧懷疑德齡、容齡受光緒指使，德齡卻一肩担承責任。

軍機處急報榮祿死訊，慈禧暈眩欲倒。慈禧命人宣讀榮祿遺摺，榮祿力陳《江楚會奏變法三折》可以力挽狂瀾。慈禧心動，收下奏摺。

圖 7.4　名伶汪明荃（左，飾演慈禧太后）、新秀謝曉瑩（右，飾演德德齡）在《德齡與慈禧》中的演出。謝曉瑩小姐提供

　　光緒三十四年（1908 年），光緒、慈禧同時病危，太后傳諭時年僅三歲的溥儀準備繼位。慈禧召見德齡，密令德齡出宮，偕同父親和一眾大臣出使西洋，考察歐洲各國的君主立憲制度，回國後制定和施行新法。未幾，太監宣告光緒帝和慈禧太后先後駕崩。

6.《西域牽情》

《西域牽情》是以絲綢之路為背景的原創粵劇,由王潔清編劇、統籌及首演,由青草地粵劇工作室製作,2018年3月12及13日於高山劇場首演。

故事敘述漢朝大使殷志遠(黎耀威先飾)奉命率領使團出使西域,抵達一片繁榮的樓蘭市集,隨即受到熱情純樸的民族風情所感動。

樓蘭國王(阮德鏘飾演)設國宴款待志遠及漢使團,小河公主(王潔清飾演)獻上西域歌舞,與志遠一見鍾情。歡笑聲中,小河公主頭患復發,惹起國王、眾人及志遠擔憂。

志遠查出小河頸上的傳家玉石「殉緣玉」是小河頭患之根由,便運內功為小河療病。小河為表謝意,把親手縫製的樓蘭衣袍送給志遠並為他披上,二人四目交投,難掩互相傾慕之情。

小河以粉紅玫瑰及紅玫瑰相贈,以明示感激及愛慕之情,可惜志遠肩負率領使團西行重任,不知歸期,未敢接受,二人於羅布泊傷感分離。分別一載,小河單思成病。

七年後,志遠啟程回漢土,期待到樓蘭與佳人結合,豈料眼前的樓蘭已破落至面目全非。志遠得知小河數年前已黯然離世,臨行時答應回朝覆命後再來拜祭伊人,孰料整個樓蘭包括小河之墓一夜之間竟淹沒於黃沙之中。志遠追悔莫及,遺恨長留。

一千六百年後的清朝末年，列強探險隊以探測為名，在新疆搜索瑰寶，樓蘭遺址終於被發現。轉世多回的志遠此世是大清負責新疆事務的官員殷復生（黎耀威後飾），這時協助外國探險隊員一同探索樓蘭遺址。在一條細小河流的旁邊，探險隊發現小河公主的棺木，小河的美貌重現世上。志遠與小河終於再次遇上，深情相擁，再次翩翩共舞，猶勝萬語千言。

7.《醫聖張機》

《醫聖張機》是本港粵劇圈活躍的生角演員和編劇文華於 2020 年創作，時值新冠疫情在香港爆發，首演被逼取消，改以錄像在「油管」（YouTube）免費播放，舞台首演延至 2021 年 10 月 30 至 31 日假座高山劇場新翼演藝廳舉行。2021 年，此劇於「第二屆粵劇金紫荊頒獎禮」中獲頒「優秀新編劇演出獎」。

序幕敘述晚年的張機（文華飾演）手捧他的著述《傷寒雜病論》，企望造福後世的同時，不禁回憶自己過去成醫路上一段刻骨銘心的遭遇。

當年，黃鼠狼（蘇鈺橋飾演）是「黃仙」（溫玉瑜飾演）的徒孫，因拒絕歸順妖魔界而被蝙蝠妖（劍麟飾演）打傷，幸有「降魔鈴」趕走蝙蝠妖。時值瘟疫爆發，張機因追尋疫病根源到達鄴城，於破廟借宿，救治了受傷的徒孫。徒孫感恩，把「降魔鈴」送給張機。

妖殿中，修煉千年的魔界教主「柳妖」（芳曉紅飾演）

與眾妖訴說多年來動物界一直受人類的貪婪所殘害，致痛苦不堪。柳妖鼓動眾妖聯合報復，派蝙蝠妖用毒霧到處傳病，使人類遭受史無前例的浩劫。

少女寒煙（御玲瓏飾演）幽魂受控於柳妖，奉命帶領眾女鬼用金錢和美色誘殺過路的人。一晚，張機在破廟埋頭研究藥理之際，寒煙到來用美色挑逗，但張機為人正直，把寒煙趕出廟外。寒煙乘張機暈倒後穿門入廟，但始終不忍把他傷害，最後悄然離去。

蝙蝠妖不斷播毒，無數民眾發病，張機在城門外設帳醫病，徒孫帶師傅黃仙到來，告知瘟疫乃蝙蝠作惡，須得蝙蝠妖毒血作藥引才能解毒，又贈張機百草醫書。

寒煙巧遇到山林採藥的張機，被他真情所動，決定反抗魔控，答應會為張機取得蝙蝠血來製解毒之藥。張機與寒煙逃亡，可惜走不出柳妖佈下的樹陣。黃仙及時趕到，讓張機帶走從蝙蝠妖手臂抽取的血，以研製克服瘟疫的藥引。

黃仙給柳妖吞服「記靈丹」，使她得以回憶自己成魔之前遇上的好人和愛人，期盼化解她對人類的仇恨。

柳妖追上寒煙和張機，危急關頭，人、鬼都願捨己救對方。幸好黃仙趕到，說服柳妖化解怨仇，讓張機回返人間。寒煙送張機來到陰陽界，人鬼依依不捨之際，寒煙勉勵張機完成濟世心願，並須把醫術藥理編寫成書，使它世代流傳、造福萬民。

香港的粵劇研究及出版

1970-2023

海外學者的啟動

第一批對香港粵劇產生研究興趣的學者是來自日本的田仲一成（Tanaka Issei, 1932- ）、來自英國的華德英（Barbara E.Ward, 1919-1983）和來自美國的榮鴻曾（Bell Yung, 1941- ），均於 1970 年代在香港對戲曲及民間文化從事實地考查工作。

田仲一成教授的研究主要着眼粵劇演出的籌辦如何反映傳統中國民間宗教和風俗；他既是孜孜不倦的實地考查者（fieldworker），也是勤勉的作者。他著作甚豐，主要有以日文寫成的《中國祭祀演劇研究》（1981）、《中國の宗族と演劇》（1985）、《中國鄉村祭祀研究 — 地方劇環境》（1989）和《中國巫系演劇研究》（1993）等；翻譯成中文的有《中國的宗族與戲劇》（1992；節本；錢杭、任餘白譯）、《中國祭祀戲劇研究》（2008；布和譯）、《中國戲劇史》（2011；布和、吳真譯）和最近出版的全本《中國的宗族與戲劇》（2019；錢杭、任餘白譯）等；田仲教授親自用中文寫的專著有《古典南戲研究 —— 鄉村、宗族、市場之中的劇本變

異》（2012；吳真校訂）等。

　　華德英的代表作是以英文寫成的論文 *Not Merely Players: Drama, Art and Ritual in Traditional China*，中文譯名是〈戲曲伶人的多重身份：傳統中國戲曲、藝術與儀式〉[1]，以粵劇《祭白虎》為切入點，探討傳統粵劇演出所扮演的藝術、宗教和儀式功能，對後世研究者啟發很大。

　　榮鴻曾是首位立足西方音樂學（Musicology）和民族音樂學（ethnomusicology）而探討粵劇音樂結構和演出機制的學者，粵劇著作主要用英文發表，有 *Cantonese Opera: Performance as Creative Process*（1989）及 *The Flower Princess：A Cantonese Opera by Tong Dik Sang*（2010）。

　　由 1990 年代至近年，加入粵劇研究的先後有在新加坡國立大學任教的容世誠（Yung Sai-shing）、在美國德薩斯大學任教的伍榮仲（Ng Wing-chung）和在美國羅格斯大學（Rutgers University）任教的饒韻華（Nancy Rao）。伍榮仲著有《粵劇的興起 —— 二次大戰前省港與海外舞台》（2019；英文版於 2015 年面世）；饒韻華的興趣主要是粵劇在美洲的傳播，著有《跨洋的粵劇 —— 北美城市唐人街的中國戲院》（2021；英文版於 2017 年面世）。

1　見華德英著、陳守仁譯〈戲曲伶人的多重身份：傳統中國戲曲、藝術與儀式〉，載陳守仁編《實地考查與戲曲研究》，1997:109-149。

本土學者接棒

自 1982 年，香港本土學者的研究成果陸續面世。從粵劇舞台榮休的名伶陳非儂（1899-1984），晚年從事培育粵劇新秀的同時，把平生所見、所聞、所讀口述成連載後結集發表的《粵劇六十年》（1982；余慕雲筆錄），成為當時坊間熱愛粵劇人士的珍貴讀物。

同年，1976 年獲香港大學頒授博士學位的梁沛錦（1936- ）把他的博士論文改寫並出版，成為《粵劇研究通論》，比《粵劇六十年》更嚴謹地探討粵劇的歷史、特色、現況和前瞻未來，成為首部粵劇研究專著，是當時粵劇研究者的必備文獻。

1992 年，梁沛錦博士出版《六國大封相》，詳盡論述這個傳統劇目的歷史和演出細節，並以珍貴的相片幫助說明。2006 年，他的《廣州粵劇發展（1949-1965）》詳述廣州自解放到「文革」前的經歷。梁氏粵劇著作等身，詳見本書參考資料。

早在 1970 年代已開始在香港大學中文系任教的黃兆漢教授（1941- ）也是香港粵劇研究的先驅之一，著有《粵劇論文集》（1999）及與曾影靖合編《細說粵劇 —— 陳鐵兒粵劇論文書信集》（1992）；2009 年他主導的任劍輝研究成果收錄在《長天落彩霞 —— 任劍輝的劇藝世界（上、下冊）》

圖 8.1　梁沛錦專著《六國大封相》書影

（附光碟）。

　　1986 至 1988 年，編劇家葉紹德先後編寫《唐滌生戲曲欣賞》第一、二、三冊，載錄較為常演的唐劇《帝女花》、《牡丹亭驚夢》、《紫釵記》、《蝶影紅梨記》、《販馬記》及《再世紅梅記》的劇本及導賞，成為當時重要的參考資料。

　　1993 年，粵劇評論員和學者黎鍵（1933-2007）以他主持的一系列粵劇講座為基礎，輯錄成《粵劇口述史》（1993），隨即掀起學術界對香港粵劇新一輪的關注。黎氏之後著作不絕，但對香港粵劇研究貢獻最大的是《香港粵劇敍論》（2010；黎鍵著、湛黎淑貞增訂及編輯），也是本書主要的參考文獻之一。

為「文革」亡羊補牢

「文革」期間，海外人士不易踏足中國內地，有興趣研究中國課題的學者多從香港的華人社群及傳統鄉村入手，作為代表中國的個案。上述田仲一成、華德英和榮鴻曾等學者選擇以香港為實地考查的落腳點，也或多或少是基於這個原因。

香港中文大學崇基書院的音樂系創立於 1965 年，1969 年開始頒授大學學士學位，是香港最早頒授音樂課程學士學位的大學學系。崇基音樂系初期只有西方音樂課程，據說尤其偏重「聖樂」（基督教音樂），以培育未來服務教會的音樂人才。

1967 年，鑒於內地「文革」大量破壞傳統音樂文物和文化，在祈偉奧博士（Dale Craig；生平、年份待考）和張世彬老師（1939-1978）的努力下，音樂系增設中國音樂課程。1972 年，他們又合力創設中國音樂資料館，銳意收集中國音樂書籍、樂譜、相關文獻、樂器和文物。

1975 年 9 月，粵劇名宿王粵生（1919-1989）接受中國音樂資料館的邀請，到館開設粵曲興趣班，最初只有一名學生，年底增至四名。由於逐漸受到歡迎，到 1976 年，學生人數增至約三十名，分三班上課。1976 年 9 月，王粵生正式被音樂系聘為導師，為音樂系的同學個別上課，是香港粵曲

學分課程的首創。由 1977 年 9 月開始，音樂系開設兩個粵曲班，開放給全校同學選修，每班八人，同樣是學分課程。除以集體方式教授這兩班同學之外，王粵生仍個別指導音樂系專修粵曲的學生，也教授揚琴演奏，並繼續主持粵曲興趣班，直至他不幸於 1989 年 12 月 12 日因病辭世²。

　　由 1975 至 1989 年的十四年間，若以王氏平均每年教授二十名學生計算，已有近三百名中文大學學生受惠。他們之中有不少時至 2023 年仍然活躍於粵曲圈，或以業餘或職業身份在粵劇、粵曲界扮演不同的角色，包括：盧譚飛燕，中文系畢業生，曾任香港中文大學語文導師，是著名粵曲《岳母刺背》的原創者；林麗芳，社會學系畢業生，子喉唱者，曾任中學教師，並曾撰寫粵曲多首；陳肇君，社會工作系畢業生，平喉唱者，現旅居加拿大；陸懿芳，中文系畢業生，子喉唱者，曾任中學教師，現旅居加拿大；曾婉兒，獲頒學位教師教育文憑，子喉唱者，現職中學教師，唱曲外也擔任拍和和粵劇演員；陳詠智，平喉唱者，音樂系畢業生，現旅居美國；麥樣合，中文系畢業生，曾任職中學教師，是廣泛流傳的粵曲《黛玉離魂》的原創者；王勝焜，中文系畢業生，著名平喉唱者、音樂領導兼粵曲導師；盧偉國，平喉唱者、器樂演奏者、企業家和立法會議員；阮少卿，業餘唱者

2　蒙林麗芳女士提供資料，謹此致謝。

並編訂了〈王粤生老師（1950-1989）作品年譜〉，和與蔡碧蓮合作編訂〈王粤生老師（1950-1989）作品統計表〉；張群顯，英文系畢業生，平喉唱者兼編劇，曾與吳國亮合編《拜將台》，現任香港理工大學首席講師；黃紫紅，歷史系畢業生，子喉唱者，曾任中學教師，並撰寫了多首獲獎的粤曲及粤劇作品；戴傑文，音樂系畢業生，平喉唱者，曾任教育局藝術教育組總課程發展主任；譚宏標，音樂系畢業生，平喉唱者，曾任教育局藝術教育組高級課程發展主任；王偉儀，音樂系畢業生，子喉唱者，曾任香港浸會大學教育學系教授；陳守仁，音樂系畢業生，平喉唱者，前香港中文大學音樂系教授，在音樂系先後創辦了「粤劇研究計劃」及「戲曲資料中心」並出任主任，直至 2008 年 1 月[3]。

圖 8.2 《粤劇合士上 —— 梆黃篇》書影

上述多位王氏弟子均曾在不同程度上於工作崗位從事粤劇、粤曲研究或推動工作。例如，在戴傑文和譚宏標領導下，王勝焜、陳守仁

3　見陳守仁《粤曲的學和唱 —— 王粤生粤曲教程》（修訂第四版），香港：商務印書館，2020:15-16。

曾參與教育局粵劇課程的設計，四人對粵劇、粵曲被納入中學會考音樂科的「必教必考」內容均有貢獻。戴傑文和譚宏標並曾領導編訂學校教材套《粵劇合士上》和《粵劇合士上—梆黃篇》。張群顯曾與陳守仁合作編寫《帝女花讀本》（2020；2022修訂再版）和《紫釵記讀本》（2021；並有何冠環教授參與）。

光纖之父與粵劇研究

本書著者於1987年8月受香港中文大學音樂系聘用為講師，同年10月，享譽國際的物理學家高錕教授（1933-2018）上任成為香港中文大學第三任校長。

高錕校長上任不久，我在一次校長官邸開放日首次與他交談，並簡述我對香港粵劇研究的前瞻。高校長對在場所有人士宣布，今後任何教職員想要與他面談，只要與他秘書約時間便可，而不須經過上司、系主任或院長的批准。

幾個月後，我到高校長辦公室與他詳談。他耐心聆聽我敘述內地政治運動對粵劇的打擊及粵劇作為香港傳統演出藝術理應受到研究者重視後，語重心長地說：對他而言，大學裏面每一個學科及研究領域都應該受到平等看待，不會「重理輕文」，但文科研究一般只有支出、欠缺收入，更不容易獲得持續資助，故此研究者應該不只抱有進取的態度去主動爭取研究資助，更要採用「企業精神」，令研究成果進入市

場，開發收入源頭，使研究項目得到持續發展。高校長並說在他任內，他會即時開放他手頭的所有資源，使校內的研究項目即時受惠，並會鼓勵所有合資格的教員申請升級，以全面提升香港中文大學所有成員的進取態度，使中文大學成為一間進取的大學。

1989 年，我在高校長穿針引線下，到柯達（遠東）有限公司總部，向公司總裁、副總裁和傳訊經理等高級人員介紹我記錄和研究香港神功粵劇、潮劇和福佬劇的長遠計劃，即時得到承諾無條件捐出總值港幣二十萬元的現金、菲林和錄影帶。1990 年，我在音樂系成立「粵劇研究計劃」，聘用職業粵劇演員梁森兒女士為全職研究助理，由她協調幾位兼任的學生助理，合力進行實地考查、文獻搜集、訪問、主辦講座、出版等工作。

1993 年，為進一步推動一系列的粵劇教育、出版和研究項目，高錕校長、金耀基副校長和文學院院長何秀煌教授等全力支持「粵劇研究計劃」舉行大型粵曲籌款演唱會，復得一批閨秀唱者和「任白慈善基金會」的慷慨支持，活動共籌得港幣三百五十萬元，包括任白慈善基金捐出的二百萬元 4。

秉承高錕校長「令研究成果進入市場」的建議，「粵劇

4　對於高錕校長當年無私地關顧粵劇研究，本書著者謹此向這位偉人衷心致敬。本人並感謝當年高王玉瓊女士、蘇繼滔先生、曾林燕嫺女士、李盧康琪女士等人的慷慨捐助。

圖 8.3　香港中文大學高錕校長（右三）代表「粵劇研究計劃」接受任白慈善基金捐款。攝於 1993 年 11 月 15 日

研究計劃」向政府註冊為出版社，積極出版研究成果，目的是既把成果無私地公諸於世，也同時爭取收入，以資助研究工作持續進行。

　　1990 年至 2011 年，「粵劇研究計劃」出版了二十二種書籍，成為一批可讀性高、具有參考價值的粵劇研究文獻（見表 8.1）。

表 8.1　中文大學音樂系「粵劇研究計劃」歷年出版著作

次序	年份	編／著者	著作名稱
1	1990	陳守仁	《香港粵劇研究（下卷）》[5]
2	1992	陳守仁	《粵曲的學和唱 ── 王粵生粵曲教程》（第一版）
3	1993	陳守仁	《粵曲唱腔的基礎 ── 王粵生粵曲教材選集》
4	1995	陳守仁	《王粵生圖傳》
5	1996	陳守仁	《粵曲的學和唱 ── 王粵生粵曲教程》（第二版）
6	1996	陳守仁	《儀式、信仰、演劇 ── 神功粵劇在香港》（第一版）
7	1997	陳守仁	《實地考查與戲曲研究》
8	1998	余少華	《粵曲創作心路 ── 作品八首》
9	1999	區文鳳、鄭燕虹	《香港當代粵劇人名錄》（第一版）
10	1999	陳守仁	《香港粵劇導論》[6]（附鐳射唱片）
11	2001	劉艾文著、陳守仁校訂	《香港當代粵曲教學活動概説》
12	2001	陳守仁	《粵劇音樂的探討》
13	2004	鄧兆華著、陳守仁編	《粵劇與香港普及文化的變遷 ──〈胡不歸〉的蛻變》
14	2005	陳守仁	《香港粵劇劇目初探（任白卷）》

5　《香港粵劇研究（上卷）》於 1988 年由廣角鏡出版社出版，當時粵劇研究計劃尚未成立。《香港粵劇研究（下卷）》由「中國戲曲研究計劃」出版，是「粵劇研究計劃」的前身。

6　《香港粵劇導論》是《香港粵劇研究》（上、下卷）的合訂及修訂版。

續表

次序	年份	編/著者	著作名稱
15	2005	李少恩、鄭寧恩、戴淑茵	《香港戲曲的現況與前瞻》
16	2007	陳守仁	《香港粵劇劇目概說 —— 1900-2002》
17	2007	陳非儂口述、余慕雲筆錄、伍榮仲、陳澤蕾重編	《粵劇六十年》
18	2007	陳守仁著、陳芸霖、張文珊校訂	《粵曲的學和唱　　工尺生粵曲教程》（第三版）
19	2008	周仕深、鄭寧恩	《情尋足跡二百年 —— 粵劇國際研討會論文集（上、下冊）》
20	2008	王侯偉	《〈帝女花〉（青年版）劇本集》
21	2008	陳守仁著、戴淑茵、鄭寧恩、張文珊修訂	《儀式、信仰、演劇 —— 神功粵劇在香港》（第二版）
22	2011	王勝泉、張文珊	《香港當代粵劇人名錄》

圖 8.4　陳守仁《香港粵劇導論》
書影

圖 8.5　陳守仁、湛黎淑貞《香港神功
粵劇的浮沉》書影

唐滌生研究

2000 年至 2022 年見證了香港粵劇研究的全面開展，當中「唐滌生研究」扮演着帶動性的角色。

前文提及 1980 年代後期至 1990 年代初，「雛鳳熱潮」引導香港粵劇走出「後唐滌生時代」大約長達三十年的低谷，並漸漸復甦。然而，即使在 1960 至 1980 年代，唐劇依然搬演不輟，還成為帶動新一代專業學者從事粵劇研究的動力。由 1980 年代至今，唐滌生始終是吸引最多學者注意的研究課題。

1996 年，嶺南大學劉燕萍教授發表〈蔣防傳奇《霍小玉傳》與粵劇《紫釵記》之比較〉；1998 年，畢業於中文大學中文系的粵劇編劇者楊智深出版《唐滌生的文字世界・仙鳳鳴卷》，兩者均是 2000 年之前從文學創作角度引導讀者欣賞「唐劇」的最早著作。

1999 年是唐滌生逝世四十周年紀念，香港電影資料館舉辦了一系列的「唐片」放映，並出版《唐滌生電影欣賞》共四十六頁的小冊子，載錄電影及粵劇學者余慕雲撰寫的〈唐滌生傳記〉和余慕雲、阮紫瑩、周荔嬈合作編訂的〈唐滌生電影作品年表〉和〈唐滌生粵劇作品年表〉，為其後展開的唐滌生研究提供了珍貴的基礎資料。

繼劉燕萍、楊智深之後，從文字及文學角度闡釋唐劇的，有潘步釗的專著《五十年欄杆拍遍 —— 唐滌生粵劇劇本文學探微》（2009）；劉燕萍、陳素怡合著《粵劇與改編 —— 論唐滌生的經典作品》（2015）；以及劉燕萍 2021 年發表關於《紫釵記》的兩篇論文。

2011 年，盧瑋鑾、張敏慧合編《梨園生輝：任劍輝、唐滌生 —— 記憶與珍藏》，載錄了珍貴的唐滌生手稿和畫作。

本書著者的兩本唐滌生研究是《唐滌生粵劇劇目概說（任白卷）》（2015）和《唐滌生創作傳奇》（2016）。近兩年進行的修訂、增補工作已經完成，《唐滌生創作傳奇》（增訂版）在 2024 年面世。

對唐劇個別劇目作深入研究的專著有李小良編《芳艷芬〈萬世流芳張玉喬〉原劇本及導讀》（2011）；張敏慧校訂、葉紹德編撰《唐滌生戲曲欣賞（一）：〈帝女花〉、〈牡丹亭驚夢〉》（2015）、《唐滌生戲曲欣賞（二）：〈紫釵記〉、〈蝶影紅梨記〉》（2016）和《唐滌生戲曲欣賞（三）：〈販馬記〉、〈再世紅梅記〉》（2017）。

較近期的有馮梓《〈帝女花〉演記——從任白到龍梅》（2017）、李少恩《唐滌生粵劇選論——芳艷芬首本（1949-1954）》（2017），和朱少璋《井邊重會——唐滌生〈白兔會〉賞析》（2019）。

2020 年，本書著者與張群顯教授合作從文字、文學、歷史和音樂角度校訂《帝女花》並出版《帝女花讀本》；2021 年，本書著者與張群顯、何冠環兩位教授合作，同樣從文字、文學、歷史和音樂角度校訂《紫釵記》並出版《紫釵記讀本》。2022 年，《帝女花讀本》（修訂第二版）面世。2023 年，陳守仁、張群顯、何冠環再度合作編訂《再世紅梅記讀本》，快將出版。

紅伶研究

1980 年代至今，香港學者在紅伶研究方面的成果亦頗為豐碩。2000 年之前，1985 年孔茗著述的《紅線女傳奇——獨上高樓》及《紅線女傳奇之二——驀然回首》，至今仍是

關於紅線女和馬師曾的重要參考。其後，1990年劉伶玉出版《羅品超奇傳》及吳梨人出版《任劍輝傳奇》。1995年，盧瑋鑾編《姹紫嫣紅開遍——良辰美景仙鳳鳴》（卷一、二、三），載錄任劍輝、白雪仙在「仙鳳鳴時期」（1956-1959）的珍貴資料。1998年，馮梓出版《芳艷芬傳及其戲曲藝術》，是第一本研究芳艷芬的專著。

關於任劍輝研究，還有邁克編《任劍輝讀本》（2004）、黃兆漢教授主編《長天落彩霞——任劍輝的劇藝世界（上、下冊）》（2009；附光碟），和盧瑋鑾、張敏慧編《梨園生輝；任劍輝、唐滌生——記憶與珍藏》（2011）。

表8.2　以任、白以外其他紅伶為研究對象的專著（2000-2022）

次序	研究對象	出版年份	編/著者、著作名稱
1	林家聲	2000	周振基編 《林家聲藝術人生》
2	吳君麗	2004	香港文化博物館編 《文武兼擅——吳君麗戲劇藝術剪影》
3	羅家英	2005	黃燕芳、施君玉合著 《香江梨園——粵劇文武生羅家英》
4	陳非儂	2006	陳非儂口述、余慕雲執筆；伍榮仲、陳澤蕾編 《粵劇六十年》
5	林家聲	2007	林家聲著 《博精深新——我的演出法（珍藏版）》

次序	研究對象	出版年份	編／著者、著作名稱
6	梁漢威	2007	岳清著 《如此人生如此戲台 —— 粵劇文武生梁漢威》
7	靚次伯	2007	盧瑋鑾、張敏慧主編 《千斤力萬縷情 —— 武生王靚次伯》
8	芳艷芬	2008	岳清著 《新艷陽傳奇》
9	梁醒波	2009	吳鳳平、鍾嶺崇著 《亦慈亦俠亦詼諧 —— 梁醒波傳》
10	薛覺先	2009	楊春棠主編 《真善美 —— 薛覺先藝術人生》
11	林家聲	2010a	林家聲著 《博精深新 —— 我的演出法（一）》
12	林家聲	2010b	林家聲著 《博精深新 —— 我的演出法：唱做念打》
13	多位紅伶	2011	王勝泉、張文珊合編 《香港當代粵劇人名錄》
14	龍貫天	2013	龍貫天（司徒旭）口述、徐蓉蓉筆錄 《玄中緣 —— 龍貫天藝術成長傳奇》
15	余麗珍	2015	陳曉婷著 《無頭、神怪、縈腳 —— 藝術旦后余麗珍》
16	白玉堂	2016	葉世雄主編 《白玉堂大審戲承傳系列》（附鐳射光碟）
17	阮兆輝	2016	阮兆輝著 《弟子不為為子弟 —— 阮兆輝棄學學戲》
18	馬師曾、 紅線女	2016	馬鼎昌著 《馬師曾與紅線女》
19	李奇峰	2017	岑金倩著 《戲台前後七十年 —— 粵劇班政李奇峰》

續表

次序	研究對象	出版年份	編/著者、著作名稱
20	芳艷芬	2017	李少恩著 《唐滌生粵劇選論──芳艷芬首本（1949-1954）》
21	桂名揚	2017	桂仲川編著 《金牌小武桂名揚》
22	陳錦棠	2018	朱少璋著 《陳錦棠演藝平生》
23	尤聲普	2019	李少恩、戴淑茵合著 《尤聲普粵劇傳藝錄》（附光碟）
24	多位紅伶	2019	廖妙薇著 《脂粉風流──香港當代粵劇名伶錄》
25	馬師曾	2020	彭俐著、馬鼎盛策劃 《千年一遇馬師曾》
26	鄧碧雲	2020	岳清著 《萬能旦后鄧碧雲》
27	薛覺先	2020	羅灃銘著、朱少璋編訂 《薛覺先評傳》
28	蓋鳴暉	2021	冼杞然主編 《戲夢傳奇──蓋鳴暉情繫藝壇三十年》
29	麥炳榮、 鳳凰女、 譚蘭卿、 劉月峰等	2022	岳清著 《大龍鳳時代──麥炳榮、鳳凰女的粵劇因緣》
30	譚倩紅	2022	廖妙薇編著 《倩影紅船──九十風華譚倩紅從藝錄》
31	尹飛燕	2023	尹飛燕口述、梁雅怡編著 《尹飛燕談劇與藝──開山劇目篇》

表 8.3　粵劇音樂研究專著（2000-2023）

次序	研究主題	出版年份	編／著者、著作名稱
1	常用板腔曲式的結構、板腔曲式的分類	1992/2020	陳守仁編著《粵曲的學和唱 —— 王粵生粵曲教程》（1992 年初版；2020 年增訂第四版）
2	粵劇、粵曲音樂基本知識；常用板腔曲式的結構	1999/2017	黃少俠編著《粵曲基本知識》（1999 年初版；2017 年第七版）
3	粵劇音樂的基本結構；為中小學提供粵劇音樂教材套	2004	香港教育統籌局粵劇課程發展實驗小組編《粵劇合士上》（附光碟）
4	粵劇、粵曲板腔音樂的伴奏方法	2006	黃少俠編著《粵曲梆黃怎樣伴奏》
5	芳艷芬的唱腔藝術特點	2008	周仕深著〈芳腔賞析：芳艷芬的反線二黃慢板及反線梆子中板唱腔分析〉，載岳清《新艷陽傳奇》
6	傳統牌子及專腔	2014	廖妙薇編《黃滔記譜古本精華 —— 粵劇例戲與牌子、粵曲梆黃專用腔》
7	早期粵劇音樂理論的形成	2015	陳守仁、李少恩、戴淑茵、何百基編著《書譜弦歌 —— 二十世紀上半葉粵劇音樂著述研究》
8	粵劇音樂的基本結構；為中小學提供粵劇音樂教材套；介紹四種簡單的板腔曲式	2017	教育局課程發展處藝術教育組編《粵劇合士上 —— 梆黃篇》

次序	研究主題	出版年份	編/著者、著作名稱
9	常用板腔曲式的結構及應用	2019	梁寶華編著 《粵曲梆黃藝術 —— 方文正作品彙編》
10	《帝女花》的唱腔音樂結構	2020	陳守仁、張群顯校訂、編著 《帝女花讀本》
11	《紫釵記》的唱腔音樂結構	2021	陳守仁、張群顯、何冠環校訂、編著 《紫釵記讀本》
12	粵劇主要唱腔流派的形成和特點	2023	陳守仁著 〈粵劇唱腔流派的起、承、轉、合〉，載陳家愉、陳禧瑜、何晉熙編《1930-1970年代香港粵劇唱腔流派革新與傳承研究》
13	深入分析傳統板腔及粵曲經典曲目	2023	麥惠文著、張意堅編 《麥惠文粵曲講義 —— 傳統板腔及經典曲目研習》
14	《再世紅梅記》的唱腔音樂結構	快將出版	陳守仁、張群顯、何冠環校訂、編著 《再世紅梅記讀本》

神功粵劇研究

　　1990 年代，用中文發表的神功粵劇研究成果是陳守仁的《神功戲在香港 —— 粵劇、潮劇、福佬劇》（1996a）和《儀式、信仰、演劇 —— 神功粵劇在香港》（1996b）。以下表 8.4 載錄 2000 年以來關於神功粵劇的專著。

表 8.4　神功粵劇研究專著（2000-2022）

次序	研究主題	出版年份	編／著者、著作名稱
1	香港神功場合中的粵劇、潮劇和福佬劇演出	2012	陳守仁著《香港神功戲》
2	從普查、訪問和文獻論述神功粵劇由 1980 年代至 2018 年的發展和收縮	2018	陳守仁、湛黎淑貞合著《香港神功粵劇的浮沉》
3	以繪圖呈現粵劇、潮劇、福佬劇戲棚內外的文物及文化活動	2019	蔡啟光編著《香港戲棚文化》
4	神功戲的例戲	2019	李躍忠《演劇、儀式與信仰 —— 民俗學視野下的例戲研究》

粵劇史研究

　　梁沛錦《粵劇研究通論》（1982）以外，香港區域市政局 1988 年出版《粵劇服飾》載錄粵劇的簡要歷史（頁 51-64）；何建青《紅船舊話》（1993）提供不少關於紅伶和名劇的珍貴史料。

表 8.5　粵劇史研究專著（2000-2022）

次序	研究主題	出版年份	編／著者、著作名稱
1	1938 至 1949 年香港粵劇	2005	岳清《烽火梨園 —— 1938 至 1949 年香港粵劇》
2	1950 至 1959 年香港粵劇	2005	岳清《錦繡梨園 —— 1950 至 1959 年香港粵劇》

次序	研究主題	出版年份	編／著者、著作名稱
3	記錄陳非儂所見所聞的口述粵劇史	2007	陳非儂口述、余慕雲執筆；伍榮仲、陳澤蕾合編《粵劇六十年》
4	香港粵劇自清代至 2000 年的發展	2010	黎鍵著、湛黎淑貞編《香港粵劇敘論》
5	雜論十九世紀末期至 1960 年代粵劇、粵曲唱片	2012	容世誠《尋覓粵劇聲影 —— 從紅船到水銀燈》
6	從太平戲院粵劇資料看粵劇發展	2015	香港文化博物館編《戲園‧紅船‧影畫 —— 源氏珍藏「太平戲院文物」研究》
7	1840 至 1940 年代香港粵劇戲院的發展	2015	吳雪君〈香港粵劇戲園發展（1840-1940）〉，載香港文化博物館編《戲園‧紅船‧影畫 —— 源氏珍藏「太平戲院文物」研究》
8	清代至 1941 年的粵劇發展史	2019	伍榮仲《粵劇的興起 —— 二次大戰前省港與海外舞台》
9	從報刊文獻論述 1930 至 1970 年代香港粵劇	2019	岳清《花月總留痕 —— 香港粵劇回眸》
10	十九世紀的粵劇	2019	陳劍梅《南派傳統粵劇藝術 —— 經典粵劇古本〈斬二王〉》
11	由粵劇的形成至 1930 年代的發展	2021	陳守仁《早期粵劇史 ——〈廣東戲劇史略〉校注》
12	1960 至 1980 年代麥炳榮、鳳凰女的演出活動	2022	岳清《大龍鳳時代 —— 麥炳榮、鳳凰女的粵劇因緣》

粵劇劇目研究

　　唐劇以外，1990年代的經典粵劇劇目研究是梁沛錦的《六國大封相》（1992）。以下表8.6載錄2000年至今唐劇以外的粵劇劇目研究。

表 8.6　唐劇以外的粵劇劇目研究（2000-2022）

次序	研究主題	出版年份	編 / 著者、著作名稱
1	《胡不歸》	2004	鄧兆華 《粵劇與香港普及文化的變遷——〈胡不歸〉的蛻變》
2	52個1900年代至2002年具有代表性劇目	2007	陳守仁 《香港粵劇劇目概說（1900-2002）》
3	《鳳閣恩仇未了情》	2008	陳守仁 〈「邊個係邊個？」：從身份劇到雜種身份劇《鳳閣恩仇未了情》〉，載周仕深、鄭寧恩編《情尋足跡二百年——粵劇國際研討會論文集》（下冊）
4	葉紹德劇本五種：《辭郎洲》、《朱弁回朝》、《十五貫》、《霸王別姬》、《李後主》	2013	吳鳳平、陳鈞潤 《葉紹德粵劇劇本精選（漢英雙語）》
5	評論多個常演劇目的演出	2014	張敏慧 《開鑼》
6	大審戲劇目	2016	葉世雄主編 《白玉堂大審戲承傳系列》（附鐳射光碟）

次序	研究主題	出版年份	編/著者、著作名稱
7	《斬二王》	2019	陳劍梅 《南派傳統粵劇藝術——經典粵劇古本〈斬二王〉》
8	《十年一覺揚州夢》	2019	陳守仁 〈電影對粵劇教育和傳承的貢獻：《十年一覺揚州夢》保存的唱腔和排場〉，載梁寶華編《粵劇與傳統音樂傳承國際論壇 2019 論文集》
9	82 個 1900 年代至 2022 年具有代表性劇目	2024	陳守仁 《香港粵劇劇目初探 1750-2022——創意與局限》

粵劇電影研究

過去粵劇電影研究者累積下來不少文獻，如《第十一屆國際電影節粵語戲曲片回顧》載李鐵口述、李焯桃執筆的〈戲曲與電影：李鐵話當年〉（1987，頁 68-69）一直是有關唐滌生和任劍輝的珍貴文獻。香港電影研究名宿余慕雲的《香港電影史話》（共五卷，1996-2001）也包含不少珍貴的粵劇電影資料。

1993 年香港電影資料館成立後，曾經主導不少粵劇電影的研究、推廣和保存項目，成績斐然。以下表 8.7 列出近年較具代表性的粵劇電影研究成果。

表 8.7　粵劇電影研究（2000-2022）

次序	研究主題	出版年份	編 / 著者、著作名稱
1	電影《血灑桃花扇》；麥嘯霞、容寶鈿傳記	2016	陳守仁著〈麥嘯霞熱血灑在桃花扇〉，載《香港電影資料館通訊》
2	粵劇電影《白金龍》、《荼薇香》	2016	陳守仁著〈薛覺先、唐雪卿攜手尋突破、反壟斷〉，載《香港電影資料館通訊》
3	香港粵劇電影的發展；電影保存粵劇的排場；粵劇電影的文本、美學、音樂、藝術；口述史等課題	2019	吳君玉編《光影中的虎度門——香港粵劇電影研究》[7]
4	電影保存的唱腔和排場可作教育和研究資料	2019	陳守仁著〈電影對粵劇教育和傳承的貢獻：《十年一覺揚州夢》保存的唱腔和排場〉，載梁寶華編《粵劇與傳統音樂傳承國際論壇 2019 論文集》
5	多部粵劇電影	2019	盧偉力著《香港粵語片藝術論集》

粵劇的教育與傳承研究

表 8.8　粵劇教育與傳承研究專著（2000-2022）

次序	研究主題	出版年份	編 / 著者、著作名稱
1	粵曲教學	2001	劉艾文著、陳守仁校訂《香港當代粵曲教學活動概說》

7　電子書，供公眾免費下載。

續表

次序	研究主題	出版年份	編／著者、著作名稱
2	為中小學提供粵劇音樂基本教材套	2004	香港教育統籌局粵劇課程發展實驗小組編 《粵劇合士上》
3	由《帝女花》切入中小學中文科教學	2008	吳鳳平、鍾嶺崇、林偉業合編 《帝女花教室》
4	由《紫釵記》切入中小學中文科教學	2009	吳鳳平、鍾嶺崇、林偉業合編 《紫釵記教室 —— 搭建粵劇教育的互動學習平台》
5	引導學生從戲棚學習粵劇	2012	吳鳳平、林偉業、陳淑英、盧萬方編 《戲棚粵劇與學校教育 —— 從文化空間到學習空間》
6	粵劇生角訓練及演出的基本特點	2017	阮兆輝著、梁寶華編 《生生不息薪火傳 —— 粵劇生行基礎知識》
7	為中小學提供粵劇音樂的板腔（梆黃）教材	2017	香港教育局課程發展處藝術教育組編 《粵劇合士上 —— 梆黃篇》
8	為粵曲導師和習唱者提供教材及參考資料	2020	陳守仁編著 《粵曲的學和唱 —— 王粵生粵曲教程》（增訂第四版）
9	深入分析傳統板腔及粵曲經典曲目	2023	麥惠文著、張意堅編 《麥惠文粵曲講義 —— 傳統板腔及經典曲目研習》

表 8.9　粵劇、粵曲資料彙編（2000-2022）

次序	主題	出版年份	編/著者、著作名稱
1	薛覺先資料	2009	楊春棠主編《真善美 —— 薛覺先藝術人生》
2	中英對照葉紹德代表作劇本五種：《辭郎洲》、《朱弁回朝》、《十五貫》、《霸王別姬》、《李後主》	2013	吳鳳平、陳鈞潤合編《葉紹德粵劇劇本精選（漢英雙語）》
3	粵劇例戲所用牌子、粵曲梆黃專用腔	2014	廖妙薇編《黃滔記譜古本精華 —— 粵劇例戲與牌子、粵曲梆黃專用腔》
4	1900 至 1950 年代音樂著述	2015	陳守仁、李少恩、戴淑茵、何百基編著《書譜絃歌 —— 二十世紀上半葉粵劇音樂著述研究》
5	唐滌生書信及文稿26 篇	2016	陳守仁著《唐滌生創作傳奇》
6	王粵生創作小曲目錄及曲譜	2019	林麗芳、蔡碧蓮、阮少卿合編《王粵生作品選 —— 創作小曲集》（增訂版）
7	唐滌生書信及文稿32 篇	2024	陳守仁著《唐滌生創作傳奇》（增訂版）
8	唐滌生參與電影、唐劇改編電影年表	2024	阮紫瑩編訂、陳守仁校訂〈唐滌生參與及唐劇改編電影年表〉，載《唐滌生創作傳奇》（增訂版）
9	唐滌生創作、參與創作粵劇年表	2024	阮紫瑩編訂、陳守仁校訂〈唐滌生創作及參與粵劇年表〉，載《唐滌生創作傳奇》（增訂版）

表 8.10　粵劇跨學科研究專著（2000-2023）

次序	研究主題	出版年份	編／著者、著作名稱
1	從演化心理學解讀《帝女花》劇中人物的生死觀	2005	陳守仁著〈從演化心理學解讀戲曲：粵劇《帝女花》生死情節初探〉，載張燦輝、梁美儀編《凝視死亡》
2	建築、戲棚、市集文化	2010	謝燕舞、小口、潘詩敏合著《棚‧觀‧集——關於竹棚、戲曲及市集文化的探索》
3	粵劇《祭白虎》與道教儀式的關係	2011	倪彩霞著〈從角觝戲《東海黃公》到粵劇《祭白虎》〉，載倪彩霞《道教儀式與戲劇表演形態研究》
4	戲棚建築與戲曲演出和民俗活動	2019	蔡啟光編著《香港戲棚文化》
5	從社會學藝術理論看香港粵劇圈如何認可當代粵劇新創作	2023	阮筠宜〈傳統藝術中另類形式的認可：以香港粵劇業界為例〉，香港大學社會學系博士論文

粵劇研究的其他課題

表 8.11　粵劇研究的其他課題（2000-2023）

次序	研究主題	出版年份	編／著者、著作名稱
1	著名粵劇樂師朱慶祥	2010	王勝泉《朱慶祥的藝術與生活》
2	著名撰曲家葉紹德、蘇翁、王君如	2010	李少恩《樂調詞風 —— 香港撰曲之路》
3	粵劇班政家李奇峰	2017	岑金倩《戲台前後七十年 —— 粵劇班政李奇峰》
4	粵劇戲服、戲服大師陳國源	2022	高寶怡《香港粵劇戲台服飾裝扮藝術：個案研究 —— 戲服大師陳國源》
5	香港八和會館	2023	汪明荃、岑金倩《八和的華麗轉身 —— 重塑傳統品牌》
6	粵劇在危機中的傳承	2023	鍾明恩《粵劇與新冠肺炎 —— 香港粵劇在危機中的傳承》

　　香港粵劇研究者人才濟濟，關注的課題眾多，涵蓋的範圍也越來越廣。除了上述各項，近年研究主題還延伸至粵劇觀眾（包括年青觀眾的拓展）、振興粵劇、粵劇劇本翻譯等課題。當然，「後之視今，亦猶今之視昔」，粵劇研究者也必定關心當前粵劇狀況。這方面，廖妙薇的《舞袖回眸 —— 廿一世紀香港粵劇備忘》（2016）和在香港出版的幾

份期刊，包括《粵劇曲藝》（月刊，紙本）、《戲曲之旅》（月刊，紙本）和《戲曲品味》（電子刊物）均是很有價值的參考文獻。

結論

過去

 回顧香港粵劇發展和推進的軌跡，足見其經歷的每一個里程碑均印證着中國內地或香港重大政治、文化或社會事件的發生。

 清代乾隆皇帝（1711-1799；1735-1796 在位）是滿洲人入主中原後的第四位皇帝，其統治期間政局穩定，民生開始安定下來，統治者的注意力開始從軍事轉移至文化藝術的發展，而乾隆本人即以書法家、文學家和詩人之名著稱後世。乾隆對戲曲的濃厚興趣亦引起各級官員和商賈的仿效，直接觸發全國性的戲曲熱潮，鼓勵了有才能之士加入戲曲圈子，戲曲藝人競相開創新腔、新劇。這輪熱潮對戲曲史影響最深遠的是板腔梆子、板腔二黃以及多種地方戲曲劇種的誕生。

 1779 年（乾隆四十四年），四川伶人魏長生（1744-1802）把板腔體的梆子腔（即秦腔）從四川帶進北京，其色藝一時無兩，在北京掀起了一陣梆子熱潮，也在全國各地造成戲曲熱潮。1786 年香港第一台神功戲、也是香港第一台戲曲的演

出，極有可能也是由此全國性的戲曲熱潮所催生。

1851 至 1864 年的太平天國運動，導致避亂人士和戲班子弟大量移居香港，促成了香港第一批戲院的建成，使粵劇在香港都市扎根，自此形成神功戲與戲院戲兩大主流，時而並行發展、相互競爭，時而此消彼長，直至今天。

1900 年代，全國性的國民主義抬頭，鼓吹文化改革和推翻外族統治，激發了京劇革命和粵劇革命。1920 年代，粵劇開始採用粵語、平喉新腔、新流派、新劇本題材、新樂器組合，融匯電台、電影和留聲機等新媒體，成為社會民眾爭相追捧的時髦藝術，至 1930 年代，出現粵劇史上第一個高峰。

二次大戰結束，英國人重新管治香港，給予香港人較大的言論自由和創作空間，催生了唐劇經典、粵劇電影、粵曲唱片的蓬勃，使 1950 年代成為粵劇第二個高峰。

香港粵劇與廣州粵劇這對孖生兄弟由 1949 年分家，自此各自發展、開枝散葉。內地經歷一連串的政治運動，廣州粵劇備受摧殘，文獻遭破壞，催生香港高等學府有關中國音樂和粵劇的研究工作，也使香港粵劇從業員更加意識到肩負保存傳統正宗的歷史使命。大學把粵劇納入長遠的研究和課程項目，既以科學的角度保存和分析資料、客觀地論述粵劇的發展、系統地把粵劇知識傳授給大學生，也扭轉了香港社會大眾對粵劇的態度，同時提升了粵劇和粵劇從業員的社會

地位。

1990 年代出現的港人移民潮，使得粵劇被帶到世界多處播種，也成為香港人身份認同的工具。

回歸後，香港享受太平盛世，粵劇蓬勃發展，2000 至 2018 年進入第三個高峰，卻有過度進取的藝人盲目爭取演出、忽視客觀情況，導致粵劇被定性為「長篇古裝唱做念打」，與時代脫節，更被誤解為「式微」。

2020 至 2022 年，在新冠疫情的衝擊下，香港粵劇從高峰滑落，導致幾年間從業員收入幾乎清零。雖然得到政府的資助，從業員仍得各自努力解決生計。縱使有一定程度的人才流失，疫情過後，2023 年粵劇演出差不多即時恢復，卻見略有收縮。若說疫情可以轉危為機，則我們應該趁機思考粵劇的未來，以期香港粵劇把握契機，開展新的篇章。

不少粵劇藝人、班主及學者認為香港粵劇在疫情爆發前經歷的「繁榮」是不健康的，繁榮的背後是一些戲班大量「派飛」，做成近似盲目的互相衝擊的局面，結果令有意投資高質素演出的藝人和班主望而卻步。

在自由社會裏，不論是香港政府還是行業工會八和會館，以任何理由或手段來限制社會人士起班演出粵劇，都是不切實際的。要解決戲班互相衝擊，癥結所在是培養演員和班主的「演出道德」，令他們自覺遵循專業精神，確保所有演出達到合乎專業要求的水平，盡可能避免觀眾因部分低質

素的演出而對粵劇產生誤解或反感。

早在 1968 年，香港電影、曲藝名宿譚伯葉（1908-1983）便撰寫〈談談粵劇的興衰問題〉一文，指出粵劇的衰落與「四個鐘頭的戲」、「三幅被的戲」、「瘋狂的新潮音樂」、缺乏劇本素材和編劇人才、老倌「不把觀眾看在眼內」、「演出場地缺乏」等因素不無關係[1]。

本書敍述了過去廣府大戲和粵劇發展過程中的六次聲腔革命，包括 1450 至 1750 年經歷約三百年從曲牌體加入滾調至板腔雛形的形成、1750 年代的梆子腔板腔化、1850 年代梆子與二黃合流、廿世紀初吸收廣府說唱曲種、1920 至 1930 年代採用廣府話及生角平喉及唱腔流派的誕生，及 1950 年代唐滌生促成一批具有香港特色的小曲的創作及更多唱腔流派的百花齊放，均催生了粵劇的熱潮以至高峰。

自 2000 至 2018 年，香港粵劇在政府大力資助及一批年青的高學歷演員、樂師和編劇的參與下再創演出高峰。可惜的是，自唐滌生辭世至今近六十年，香港粵劇在聲腔和音樂改革上幾乎是「交白卷」，既不見新唱腔流派的誕生，也不見新創的板腔曲式、新吸納的外來聲腔、廣為傳誦的新創曲牌。

多年來，香港粵劇、粵曲圈中人士普遍把既有的唱腔傳

1　見黎鍵著、湛黎淑貞編《香港粵劇敘論》，2010:407-408。

統視為神聖不可侵犯，在劇目創作上亦不見革命性的突破，不少新劇仍然充斥犯駁橋段和過分依賴帝王將相、才子佳人題材。難怪有論者指出，不少香港人看不起粵劇，是因為它過於保守和陳腔濫調，尤其年青人也因為粵劇與時代脫節、缺乏現代社會議題、抱殘守缺而對粵劇敬而遠之。此外，不少年長一輩觀眾在劇場觀眾席上表現的不文明和自私行為[2]，也或多或少地令一些觀眾卻步。

前瞻

前瞻香港粵劇的未來，香港大眾一致期盼粵劇健康地發展、繼續發揮它的社會及文化功能，並繼續扮演香港人文化身份認同的工具。看來首要的是，香港政府應該實施有效的政策，令優質的粵劇演出能得到政府資助及大企業的贊助，以優質的演出帶動香港粵劇的推進。運用來資助一般演出的撥款，必須避免戲班之間的惡性競爭、兩敗俱傷。

其次，加強大學及文化機構粵劇研究和資料的搜集和保存；加強大、中、小學的粵劇教育；提升粵劇從業員的教育水平；保育粵劇神功戲；繼承唐滌生的革新精神；保育唐劇；捍衛言論自由、創作自由；探討粵劇如何與時並進等，都是重要的措施。

2　包括高聲談笑、使用手提電話對話、隨時任意進出，以至不時發生口角等等。

雖然目前香港流通的粵劇劇目至少有二百二十個,然而若用嚴謹的尺度來檢視各個劇目的故事情節,相信能達到完美無瑕的不會超過五十個,當中 1950 年代開山的「唐劇」更佔絕對多數。香港粵劇嚴重缺乏優質劇目是不爭的事實,解決的辦法是由資深編劇家和粵劇名宿帶頭大刀闊斧地改寫和優化既有劇目,以及鼓勵新劇目的創作。

自知之明

麥嘯霞的《廣東戲劇史略》既是粵劇發展史上第一本粵劇史著述,也是第一本對粵劇發展有深刻見解的文獻。當中,麥氏既以香港粵劇[3]「發燒友」的身份發表「明撐」香港粵劇的言論,也以「畏友」的身份坦誠指出香港粵劇的「死穴」:

> 粵劇有輕快流利的特質和新穎善變的風格,並具備了中國寫意派藝術的眾多優點和一貫精神,既運用美妙的身段符號來表達深奧細微的心情,亦藉着經濟、簡練的方法去達到戲劇的效果。粵劇繼承了崑曲和亂彈的傳統,集南北劇種的大成,尊京劇為老兄,以電影為摯友,發揮民族性的趣味和地方性的靈敏,其偉大的感應

3 雖然《廣東戲劇史略》內容論述當時省港澳一體的粵劇,而並沒有標明「香港粵劇」,但以麥氏長期身處香港,並且該書在香港出版的客觀事實來看,說他論述的是「香港粵劇」也是合理的。

力、濃郁的娛樂成份與京劇異曲同工，並且具有更寶貴的時代精神。在世界劇壇上，廣東粵劇是具有先天優點而富有朝氣的一種嶄新的寫意派藝術[4]。

粵劇在近年的突飛猛進是令人驚喜的。雖然大體上不少劇目仍不免流於低級趣味，並受制於因襲傳統，但一些優秀的新劇目仍不失為難能可貴的成就[5]。

在這過渡時期裏，粵劇雖然難免處於幼稚階段而未盡如人意，卻已超越了墨守成規、故步自封、老演舊戲、老唱舊腔的京劇[6]。若粵劇能循序漸進、提高水準、淘汰瑕疵，保持固有優點、優化劇本的內容及結構，是大有可能發展出純粹美善的新粵劇的[7]。

粵劇的優點在於善變，但它的危機亦正正在於多變。多變易成濫用，難免產生流弊；若本質欠穩固，則基礎容易動搖。有史以來，粵劇無日無時不在轉變[8]。

簡單地說，麥嘯霞認為粵劇的健康發展取決於平衡保

4　見陳守仁編注《早期粵劇史 ——〈廣東戲劇史略〉校注》，2021:45。

5　見陳守仁編注《早期粵劇史 ——〈廣東戲劇史略〉校注》，2021:45。

6　相信當年麥嘯霞未有掌握廿世紀初發生的京劇改革運動，才會作出此偏頗評論。

7　見陳守仁編注《早期粵劇史 ——〈廣東戲劇史略〉校注》，2021:46。

8　見陳守仁編注《早期粵劇史 ——〈廣東戲劇史略〉校注》，2021:116。

留傳統、不斷變化和追上潮流、契合時代，也須避免濫用和摒棄低級趣味。麥氏強調「優勝劣敗，一向是人類演化歷程中的公理」[9]，寓意粵劇若不自強，必會被時代淘汰。

後之視今，猶今之視昔[10]，麥氏在1940年所言何其充滿智慧。

最後，本人以重申三項

圖 8.1　載錄及校訂麥嘯霞《廣東戲劇史略》的《早期粵劇史 ——〈廣東戲劇史署〉校注》封面

個人觀點作為本書的結束。其一，香港教育工作者絕對有責任幫助中、小學生欣賞和了解粵劇；其二，香港人可以不喜歡粵劇，但必須尊重粵劇作為自己文化的根；其三，研究、保育、發展粵劇，香港人不能依賴或假手他人，必須親力親為、親自動手執行。

9　見陳守仁編注《早期粵劇史 ——〈廣東戲劇史略〉校注》，2021:68。

10　這句出自《蘭亭序》的話，可以視為麥嘯霞的箴言；見陳守仁編注《早期粵劇史 ——〈廣東戲劇史略〉校注》，2021:180。

參考資料

一、中文資料（按出版年份、著者或編者姓氏排列）[1]

◎ 薛覺先

1936/2006　〈南遊旨趣〉，載《香港戲曲通訊》，2006 年第 14、15 期合刊，頁 1。

◎ 陳卓瑩

1952　　　《粵曲寫唱常識》，廣州：南方通俗出版社。

1953　　　《粵曲寫唱常識（續集）》，廣州：南方通俗出版社。

約 1960　　《粵曲寫作與唱法研究》（上、下冊合訂本），香港：百靈出版社。[2]

1984　　　《粵曲寫唱常識（增訂本上冊）》廣州：花城出版社。

1985　　　《粵曲寫唱常識（修訂本下冊）》廣州：花城出版社。

◎ 禮記（羅灃銘）

1958　　　《顧曲談》，香港：《星島日報》。

◎ 雛鳳鳴劇團

1969　　　《雛鳳鳴劇團第二屆公演〈辭郎洲〉特刊》，香港：雛鳳鳴劇團宣傳部。

1983　　　《紅樓夢》（演出特刊），香港：華星娛樂有限公司。

◎ 龍榆生

1978　　　《唐宋詞格律》，上海：上海古籍出版社。

◎ 錢南揚

1979　　　《永樂大典戲文三種校注》，北京：中華書局。

1981　　　《戲文概論》，上海：上海古籍出版社。

1　書名中的副題統一用破折號表示；文章名中的副題則統一用冒號表示。

2　相信此書是《粵曲寫唱常識》（1952）和《粵曲寫唱常識（續集）》（1953）的「翻版」，但仍不能忽略其對於研究者的重大意義。

◎ 梁沛錦

1982　《粵劇研究通論》，香港：龍門書店。

1985　《粵劇劇目通檢》，香港：生活·讀書·新知三聯書店香港分店。

1992　《六國大封相》，香港：香港市政局公共圖書館。

1997　〈香港粵劇藝術的成長〉，載王賡武主編《香港史新編（下冊）》，頁 649-
　　　698，香港：三聯書店（香港）有限公司。

2006　《廣州粵劇發展（1949-1965）》，香港：非常品出版集團有限公司。

◎ 孔茗

1985a　《紅線女傳奇 —— 獨上高樓》，香港：博益出版集團有限公司。

1985b　《紅線女傳奇之二 —— 驀然回首》，香港：博益出版集團有限公司。

◎ 李崝

1986　〈薛覺先年表〉，載李門主編《薛覺先紀念特刊》，頁 52-56；欠出版資料。

◎ 葉紹德

1986　《唐滌生戲曲欣賞（一）》，香港：香港周刊出版社有限公司。

1987　《唐滌生戲曲欣賞（二）》，香港：香港周刊出版社有限公司。

1988　《唐滌生戲曲欣賞（三）》，香港：香港周刊出版社有限公司。

◎ 李鐵口述、李焯桃執筆

1987　〈戲曲與電影：李鐵話當年〉，載《第十一屆國際電影節粵語戲曲片回顧》，
　　　頁 68-69，香港：香港市政局。

◎ 莫汝城

1987　《粵劇聲腔的源流和變革》，廣州：廣州市文藝創作研究所粵劇研究中心。

◎ 俞為民

1988　《宋元四大戲文讀本》，南京：江蘇古籍出版社。

1994　《宋元南戲考論》，台北：台灣商務印書館。

◎ 陳守仁

1988　《香港粵劇研究（上卷）》，香港：廣角鏡出版社。

1990　《香港粵劇研究（下卷）》，香港：香港中文大學音樂系中國戲曲研究計劃。

1993　《粵曲唱腔的基礎——王粵生粵曲教材選》香港：香港中文大學音樂系粵劇研究計劃。

1995　《王粵生圖傳》，香港：香港中文大學音樂系粵劇研究計劃。

1996a　《神功戲在香港——粵劇、潮劇、福佬劇》，香港：三聯書店（香港）有限公司。

1996b　《儀式、信仰、演劇——神功粵劇在香港》，香港：香港中文大學音樂系粵劇研究計劃。

1997　《實地考查與戲曲研究》，香港：香港中文大學音樂系粵劇研究計劃。

1999　《香港粵劇導論》，香港：香港中文大學音樂系粵劇研究計劃。

2001　《粵劇音樂的探討》，香港：香港中文大學音樂系粵劇研究計劃。

2005　〈從演化心理學解讀戲曲：粵劇《帝女花》生死情節初探〉，載張燦輝、梁美儀編《凝視死亡》，頁 117–142，香港：香港中文大學出版社。

2007　《香港粵劇劇目概說（1900-2002）》，香港：香港中文大學音樂系粵劇研究計劃。

2008　〈「邊個係邊個？」：從身份劇到雜種身份劇《鳳閣恩仇未了情》〉，載周仕深、鄭寧恩編《情尋足跡二百年——粵劇國際研討會論文集》（下冊），頁 493-509，香港：香港中文大學音樂系粵劇研究計劃。

2012　《香港神功戲》，香港：三聯書店（香港）有限公司。

2015　《唐滌生粵劇劇目概說（任白卷）》，香港：匯智出版有限公司。

2016a　〈麥嘯霞熱血灑在桃花扇〉，載《香港電影資料館通訊》，第 76 期，2016 年 5 月，頁 21-23。

2016b　《唐滌生創作傳奇》，香港：匯智出版有限公司。

2016c　〈薛覺先、唐雪卿攜手尋突破、反壟斷〉，載《香港電影資料館通訊》，第 78 期，2016 年 11 月，頁 3-4。

2019　〈電影對粵劇教育和傳承的貢獻：《十年一覺揚州夢》保存的唱腔和排場〉，載梁寶華編《粵劇與傳統音樂傳承國際論壇 2019 論文集》，頁 84-93，香港：香港教育大學文化與創意藝術學系、香港教育大學粵劇傳承研究中心。

2020　《粵曲的學和唱——王粵生粵曲教程》（增訂第四版），香港：商務印書館。

2021　《早期粵劇史——〈廣東戲劇史略〉校注》，香港：中華書局（香港）有限公司。

2023　　〈粵劇唱腔流派的起承轉合〉，載陳家愉、陳禧瑜、何晉熙編《1930-1970
　　　　年代香港粵劇唱腔流派革新與傳承研究》，頁 45-58，香港：匯智出版有
　　　　限公司。

◎ 賴伯疆、黃鏡明

1988　　《粵劇史》，北京：中國戲劇出版社。

◎ 李肖冰、黃天驥、袁鶴翔、夏寫時編

1990　　《中國戲劇起源》，上海：知識出版社。

◎ 余從

1990　　《戲曲劇種聲腔研究》，北京：中國戲劇出版社。

◎ 吳梨人

1990　　《任劍輝傳奇》，香港：香港周刊出版社有限公司。

◎ 莊永平

1990　　《戲曲音樂史概述》，上海：上海音樂出版社。

◎ 劉伶玉

1990　　《羅品超奇傳》，香港：香港周刊出版社有限公司。

◎ 田仲一成著，錢杭、任餘白譯

1992　　《中國的宗族與戲劇》，上海：上海古籍出版社。
2019　　《中國的宗族與戲劇》（新版），北京：三聯書店。

◎ 邱桂瑩、鄭培英編

1992　　《粵曲欣賞手冊（第一冊）》，南寧：南寧地區青年粵劇團。

◎ 黃兆漢、曾影靖合編

1992　　《細說粵劇——陳鐵兒粵劇論文書信集》，香港：光明圖書公司。

◎ 黃芝岡著、吳啟文校訂

1992　　《湯顯祖編年評傳》，北京：中國戲劇出版社。

◎《中國戲曲志‧廣東卷》編輯委員會編

1993　　《中國戲曲志‧廣東卷》，北京：中國 ISBN 中心。

1993　　〈望江南〉，載《中國戲曲志‧廣東卷》，頁 542，北京：中國 ISBN 中心。

◎ 李永主編

1993　　《文化大革命中的名人之死》，北京：中央民族學院出版社。

◎ 何建青

1993　　《紅船舊話》，澳門：澳門出版社。

1995　　〈粵劇唱詞、劇本略說〉，載劉靖之、冼玉儀主編《粵劇研討會論文集》，
　　　　　頁 206-237，香港：香港大學亞洲研究中心、三聯書店（香港）有限公司。

◎ 賴伯疆

1993　　《薛覺先藝苑春秋》，上海：上海文藝出版社。

2001　　《廣東戲曲簡史》，廣州：廣東人民出版社。

◎ 謝柏梁

1993　　《中國悲劇史綱》，上海：學林出版社。

◎ 楊建文

1994　　《中國古典悲劇史》，武漢：武漢出版社。

◎ 王正強

1995　　《秦腔音樂概論》，北京：人民音樂出版社。

◎ 黃卉

1995　　《元代戲曲史稿》，天津：天津古籍出版社。

◎ 余慕雲

1996　《香港電影史話（卷一）——默片時代》，香港：次文化堂。

1997　《香港電影史話（卷二）——三十年代》，香港：次文化堂。

1998　《香港電影史話（卷三）——四十年代》，香港：次文化堂。

1999　〈唐滌生傳記〉，載香港電影資料館編《唐滌生電影欣賞》，頁 7-11，香港：香港電影資料館。

2000　《香港電影史話（卷四）——五十年代（上）》，香港：次文化堂。

2001　《香港電影史話（卷五）——五十年代（下）》，香港：次文化堂。

◎ 劉燕萍

1996　〈蔣防傳奇《霍小玉傳》與粵劇《紫釵記》之比較〉，載應錦襄編《跨世紀與跨文化——閩粵港第二屆比較文學學術研討會論文集》，頁 330-340，廈門：廈門大學出版社。

2015　〈小道具：紫釵與試鍊—論唐滌生編粵劇《紫釵記》〉，載劉燕萍、陳素怡著《粵劇與改編——論唐滌生的經典作品》，頁 39-61，香港：中華書局（香港）有限公司。

2021a　〈宣恩與爭夫：論唐滌生《紫釵記》（一九五七）劇本—以末折之名實為核心〉，載《人文中國學報》三十一卷，頁 221-261。

2021b　〈從偽負情到至情：論唐滌生《紫釵記》（一九五七）劇本〉，載《東方文化》五十一卷第一期，頁 137-164。

◎ 林鳳珊

1997　〈二、三十年代粵劇劇本研究〉，香港大學中文系碩士論文。

◎ 黃淑嫻編

1997　《香港影片大全——第一卷（1913-1941）》，香港：香港電影資料館。

◎ 盛巽昌

1998　《毛澤東與戲曲文化》，南寧：廣西人民出版社。

◎ 馮梓

1998　《芳艷芬傳及其戲曲藝術》，香港：獲益出版事業有限公司。

2017 《〈帝女花〉演記——從任白到龍梅》,香港:匯智出版有限公司。

◎ 楊智深

1998 《唐滌生的文字世界——仙鳳鳴卷》,香港:三聯書店(香港)有限公司。

◎ 余慕雲、阮紫瑩、周荔嬈

1999a 〈唐滌生電影作品年表〉,載香港電影資料館編《唐滌生電影欣賞》,頁
 35-37,香港:香港電影資料館。
1999b 〈唐滌生粵劇作品年表〉,載香港電影資料館編《唐滌生電影欣賞》,頁
 38-46,香港:香港電影資料館。

◎ 黃少俠

1999 《粵曲基本知識》,香港:臭皮匠出版有限公司。
2006 《粵曲梆黃怎樣伴奏》,香港:一軒樂苑。
2017 《粵曲基本知識》(第七版),香港:一軒樂苑。

◎ 黃兆漢

1999 《粵劇論文集》,香港:蓮峰書舍。

◎ 廣東省戲劇研究室編

1999 《粵劇唱腔音樂概論》(增訂本),北京:人民音樂出版社。

◎ 編者不詳

2000 《林家聲藝術人生》,香港:周振基出版。

◎ 賴伯疆、潘邦榛編

2000 《粵劇藝術大師馬師曾》,北京:中國戲劇出版社。

◎ 嚴小慧整理

2002 〈香港首演的新編及改編粵劇劇目(1995 年 6 月至 2002 年 3 月)〉,載
 《香港戲曲通訊》,2002 年第 5 期,頁 7 -12。

2003 〈香港首演的原創及改編粵劇資料（2002 年 4 月至 2003 年 2 月）〉，載
 《香港戲曲通訊》，2003 年第 6 期，頁 10。

◎ 香港文化博物館編

2004 《文武兼擅 —— 吳君麗戲劇藝術剪影》，香港：康樂及文化事務署。

◎ 香港教育統籌局粵劇課程發展實驗小組編

2004 《粵劇合士上》（附光碟），香港：教育統籌局。

◎ 鄧兆華

2004 《粵劇與香港普及文化的變遷 ——〈胡不歸〉的蛻變》，香港：香港中文大
 學音樂系粵劇研究計劃。

◎ 邁克編

2004 《任劍輝讀本》，香港：香港電影資料館。

◎ 岳清

2005a 《烽火梨園 —— 1938 至 1949 年香港粵劇》，香港：一點文化有限公司。
2005b 《錦繡梨園 —— 1950 至 1959 年香港粵劇》，香港：一點文化有限公司。
2007 《如此人生如此戲台 —— 粵劇文武生梁漢威》，香港：一點文化有限公司。
2008 《新艷陽傳奇》，香港：樂清傳播。
2019 《花月總留痕 —— 香港粵劇回眸》，香港：三聯書店（香港）有限公司。
2020 《萬能旦后鄧碧雲》，香港：沛誠公司。
2022 《大龍鳳時代 —— 麥炳榮、鳳凰女的粵劇因緣》，香港：中華書局（香港）
 有限公司。

◎ 黃燕芳、施君玉

2005 《香江梨園 —— 粵劇文武生羅家英》，香港：香港大學美術博物館。

◎ 劉再生

2006 《中國古代音樂史簡述》，北京：人民音樂出版社。

◎ 林家聲

2007　《博精深新 —— 我的演出法（珍藏版）》，香港：林家聲慈善基金有限公司。

2010a　《博精深新 —— 我的演出法（一）》，香港：林家聲慈善基金有限公司。

2010b　《博精深新 —— 我的演出法：唱做念打》，香港：林家聲慈善基金有限公司。

◎ 陳非儂口述、余慕雲執筆；伍榮仲、陳澤蕾編

2007　《粵劇六十年》，香港：香港中文大學音樂系粵劇研究計劃。

◎ 程美寶

2007　〈近代地方文化的跨地域性：20 世紀二、三十年代粵劇、粵樂和粵曲在上海〉，載《近代史研究》2007 年第 2 期，頁 1-18。

2008　〈淺談粵劇起源與形成的研究議題和方法〉，載崔瑞駒、曾石龍編《粵劇何時有 —— 粵劇起源與形成學術研討會文集》，頁 117-128，香港：中國評論學術出版社。

◎ 黎鍵

2007　《粵調·樂與曲》，香港：懿津出版企劃公司。

◎ 賴伯疆、賴宇翔

2007　《蜚聲中外的著名粵劇編劇家唐滌生》，珠海：珠海出版社。

◎ 羅麗

2007　《粵劇電影史》，北京：中國戲劇出版社。

2016　〈存·活：廣州地區粵劇的創作及承傳〉，載陳守仁、李少恩、戴淑茵編《省、港、澳粵劇藝人走過的路 —— 三地學者論粵劇》，頁 97-113，香港：香港粵劇學者協會。

2017　《延展與凝視 —— 粵劇電影發展史述評》，北京：人民出版社。

2018　《南風粵夢 —— 梁鬱南戲劇創作論》，北京：學苑出版社。

2019　《粵劇與廣府文化》，南京：江蘇人民出版社。

2021　《粵港澳大灣區戲曲影視發展路徑研究》，北京：中國戲劇出版社。

◎ 王侯偉編

2008　《〈帝女花〉(青年版)劇本集》，香港：香港中文大學音樂系粵劇研究計劃。

◎ 田仲一成著、布和譯

2008　《中國祭祀戲劇研究》，北京：北京大學出版社。

◎ 吳鳳平、鍾嶺崇、林偉業

2008　《帝女花教室》，香港：香港大學教育學院中文教育研究中心。

2009　《紫釵記教室——搭建粵劇教育的互動學習平台》，香港：香港大學教育學院中文教育研究中心。

◎ 余勇

2008　〈淺談粵劇的起源與形成〉，載崔瑞駒、曾石龍編《粵劇何時有——粵劇起源與形成學術研討會文集》，頁 52-96，香港：中國評論學術出版社。

2009　《明清時期粵劇的起源、形成和發展》，北京：中國戲劇出版社。

◎ 周仕深

2008　〈芳腔賞析：芳艷芬的反線二黃慢板及反線梆子中板唱腔分析〉，載岳清《新艷陽傳奇》，頁 179-189，香港：樂清傳播。

◎ 崔瑞駒、曾石龍編

2008　《粵劇何時有——粵劇起源與形成學術研討會文集》，香港：中國評論學術出版社。

◎ 陳守仁著，戴淑茵、鄭寧恩、張文珊修訂

2008　《儀式、信仰、演劇——神功粵劇在香港》(第二版)，香港：香港中文大學音樂系粵劇研究計劃。

◎ 張力田、郭英偉、李穎

2008　〈粵劇起源、形成問題初探〉，載崔瑞駒、曾石龍編《粵劇何時有——粵劇起源與形成學術研討會文集》，頁 97-102，香港：中國評論學術出版社。

◎ 黃偉

2008　〈「江湖十八本」與粵劇梆黃聲腔源流〉，載崔瑞駒、曾石龍編《粵劇何時有 —— 粵劇起源與形成學術研討會文集》，頁 224-244，香港：中國評論學術出版社。

2012　《廣府戲班史》，北京：中國社會科學出版社。

◎《粵劇大辭典》編纂委員會編

2008　《粵劇大辭典》，廣州：廣州出版社。

◎ 劉文峰

2008　〈試論粵劇的形成和改良〉，載崔瑞駒、曾石龍編《粵劇何時有 —— 粵劇起源與形成學術研討會文集》，頁 12-21，香港：中國評論學術出版社。

◎ 謝小明

2008　〈粵劇源流初探〉，載崔瑞駒、曾石龍編《粵劇何時有 —— 粵劇起源與形成學術研討會文集》，頁 103-116，香港：中國評論學術出版社。

◎ 崔頌明、伍福生

2009　《粵劇萬能老倌薛覺先》，廣州：廣東人民出版社。

◎ 黃兆漢主編

2009　《長天落彩霞 —— 任劍輝的劇藝世界（上、下冊）》（附光碟），香港：三聯書店（香港）有限公司。

◎ 楊春棠主編

2009　《真善美 —— 薛覺先藝術人生》，香港：香港大學美術博物館。

◎ 潘步釗

2009　《五十年欄杆拍遍 —— 唐滌生粵劇劇本文學探微》，香港：匯智出版有限公司。

◎ **羅銘恩、羅麗**

2009　　《南國紅豆——廣東粵劇》，廣州：廣東教育出版社。

◎ **王勝泉**

2010　　《朱慶祥的藝術與生活》，香港：明報出版社。

◎ **李少恩**

2010　　《粵調詞風——香港撰曲之路》，香港：香港中文大學音樂系中國音樂資
　　　　料館。

2011　　〈音樂、政治與生活：從芳劇《萬世流芳張玉喬》到一九五〇年代香港社
　　　　會〉，載李小良編《芳艷芬〈萬世流芳張玉喬〉原劇本及導讀》，頁168-
　　　　221，香港：三聯書店（香港）有限公司。

2017　　《唐滌生粵劇選論——芳艷芬百本（1949-1954）》，香港：中華書局（香
　　　　港）有限公司。

◎ **陳卓瑩著、陳仲琰修訂**

2010　　《陳卓瑩粵曲寫唱研究》，香港：懿津出版企劃公司

◎ **黎鍵著、湛黎淑貞編**

2010　　《香港粵劇敘論》，香港：三聯書店（香港）有限公司。

◎ **謝燕舞、小口、潘詩敏**

2010　　《棚・觀・集——關於竹棚、戲曲及市集文化的探索》，香港：藝述研
　　　　究社。

◎ **王勝泉、張文珊編**

2011　　《香港當代粵劇人名錄》（2011年版），香港：香港中文大學音樂系粵劇研
　　　　究計劃。

◎ **田仲一成著，布和、吳真譯**

2011　　《中國戲劇史》，北京：北京大學出版社。

◎ 李小良編

2011　　《芳艷芬〈萬世流芳張玉喬〉原劇本及導讀》，香港：三聯書店（香港）有限公司。

◎ 倪彩霞

2011　　〈從角觚戲《東海黃公》到粵劇《祭白虎》〉，載倪彩霞《道教儀式與戲劇表演形態研究》，頁 256-276，廣州：廣東高等教育出版社。

◎ 田仲一成著、吳真校訂

2012　　《古典南戲研究 —— 鄉村、宗族、市場之中的劇本變異》，北京：中國社會科學出版社。

◎ 容世城

2012　　《尋覓粵劇聲影 —— 從紅船到水銀燈》，香港：牛津大學出版社。

◎ 龍劍笙、梅雪詩口述；徐蓉蓉筆錄

2012　　《龍梅情牽五十年》，香港：新娛國際綜藝製作有限公司。

◎ 張文珊

2013　　〈盧有容小傳〉，載《香港戲曲通訊》，2013 年第 39、40 期合刊，頁 2-3。

◎ 崔頌明主編、陳家愉翻譯

2013　　《圖說薛覺先藝術人生》（附光碟；中英對照），廣州及香港：廣東八和會館、大山文化出版社有限公司。

◎ 鄭寶鴻

2013　　《百年香港華人娛樂》，香港：經緯文化出版有限公司。

◎ 蔡啟光

2013　　《粵劇習記 —— 大中小學生學習粵劇的經驗與體會》，香港：匯智出版有限公司。

◎ 吳鳳平、陳鈞潤合編

2013　　《葉紹德粵劇劇本精選（漢英雙語）》，香港：香港大學教育學院中文教育
　　　　研究中心。

◎ 龍貫天（司徒旭）口述、徐蓉蓉筆錄

2013　　《玄中緣 —— 龍貫天藝術成長傳奇》，香港：知沁製作發展有限公司。

◎ 張敏慧

2014　　《開鑼》，香港：香港中和出版有限公司。

◎ 廖妙薇

2014　　《黃滔記譜古本精華 —— 粵劇例戲與牌子、粵曲梆黃專用腔》，香港：懿
　　　　津出版企劃公司。

2016　　《舞袖回眸 —— 廿一世紀香港粵劇備忘》，香港：懿津出版企劃公司。

2019　　《脂粉風流 —— 香港當代粵劇名伶錄》，香港：懿津出版企劃公司。

2022　　《倩影紅船 —— 九十風華譚倩紅從藝錄》，香港：懿津出版企劃公司。

◎ 蘇惠良、黃錦洲、潘邦榛

2014　　《粵劇板腔》，廣州：羊城晚報出版社。

◎ 吳雪君

2015　　〈香港粵劇戲園發展（1840-1940）〉，載香港文化博物館編《戲園‧紅船
　　　　‧影畫 —— 源氏珍藏「太平戲院文物」研究》，頁 98-117，香港：香港文
　　　　化博物館。

◎ 吳鳳平、林偉業、陳淑英、盧萬方合編

2014　　《戲棚粵劇與學校教育 —— 從文化空間到學習空間》，香港：香港大學教
　　　　育學院中文教育研究中心。

◎ 李忠順、張文珊、羅愛湄合編

2015　　《嶺南八大曲初探 —— 歷史與文獻典藏》，香港：香港中文大學中國音樂

研究中心。

◎ 張敏慧校訂、葉紹德編撰

2015　《唐滌生戲曲欣賞（一）——〈帝女花〉、〈牡丹亭驚夢〉》，香港：匯智出版有限公司。

2016　《唐滌生戲曲欣賞（二）——〈紫釵記〉、〈蝶影紅梨記〉》，香港：匯智出版有限公司。

2017　《唐滌生戲曲欣賞（三）——〈販馬記〉、〈再世紅梅記〉》，香港：匯智出版有限公司。

◎ 陳守仁、李少恩、戴淑茵、何百基編

2015　《書譜絃歌——二十世紀上半葉粵劇音樂著述研究》，香港：匯智出版有限公司。

◎ 陳曉婷

2015　《無頭、神怪、紮腳——藝術旦后余麗珍》，香港：文化工房。

◎ 劉燕萍、陳素怡

2015　《粵劇與改編——論唐滌生的經典作品》，香港：中華書局（香港）有限公司。

◎ 仲立斌

2016　〈粵港兩地粵劇神功戲比較〉，載陳守仁、李少恩、戴淑茵編《省、港、澳粵劇藝人走過的路——三地學者論粵劇》，頁 115-143，香港：香港粵劇學者協會。

◎ 阮兆輝

2016　《弟子不為為子弟——阮兆輝棄學學戲》，香港：天地圖書有限公司。

2017　《生生不息薪火傳——粵劇生行基礎知識》，香港：天地圖書有限公司。

2020　《此生無悔此生》，香港：天地圖書有限公司。

2023　《此生無悔付氍毹》，香港：天地圖書有限公司。

◎ 阮紫瑩編

2016a 〈唐滌生參與及改編電影作品年表〉，載陳守仁《唐滌生創作傳奇》，頁 191-203，香港：匯智出版有限公司。

2016b 〈唐滌生粵劇作品年表〉，載陳守仁《唐滌生創作傳奇》，頁 205-231，香港：匯智出版有限公司。

◎ 林英傑

2016 〈打曲不成曲打我：唐滌生傳略〉，未出版文稿。

◎ 馬鼎昌

2016 《馬師曾與紅線女》，香港：中華百科出版社。

◎ 陳守仁、李少恩、戴淑茵編

2016 《省、港、澳粵劇藝人走過的路 —— 三地學者論粵劇》，香港：香港粵劇學者協會。

◎ 陳國慧主編

2016 《香港戲曲年鑒 2014》，香港：國際演藝評論家協會（香港分會）有限公司。

◎ 葉世雄主編

2016 《白玉堂大審戲承傳系列》，香港：長青劇團。

◎ 謝少聰

2016 〈二十世紀粵劇藝人的流動〉，載陳守仁、李少恩、戴淑茵編《省、港、澳粵劇藝人走過的路 —— 三地學者論粵劇》，頁 73-95，香港：香港粵劇學者協會。

◎ 朱少璋

2018 《陳錦棠演藝平生》，香港：三聯書店（香港）有限公司。

2019 《井邊重會 —— 唐滌生〈白兔會〉賞析》，香港：匯智出版有限公司。

◎ **岑金倩**

2017　　《戲台前後七十年 ── 粵劇班政李奇峰》，香港：三聯書店（香港）有限公司。

◎ **香港教育局課程發展處藝術教育組**

2017　　《粵劇合士上 ── 梆黃篇》，香港：香港教育局。

◎ **桂仲川**

2017　　《金牌小武桂名揚》，香港：懿津出版企劃公司。

◎ **梁沛錦、湛黎淑貞**

2017　　〈香港粵劇藝術的成長和發展〉，載王賡武主編《香港史新編》（增訂版），頁 723-774，香港：三聯書店（香港）有限公司。

◎ **陳守仁、湛黎淑貞**

2018　　《香港神功粵劇的浮沉》，香港：中華書局（香港）有限公司。

◎ **王馗**

2019　　《粵劇》，北京：文化藝術出版社。

◎ **伍榮仲**

2019　　《粵劇的興起 ── 二次大戰前省港與海外舞台》，香港：中華書局（香港）有限公司。

◎ **李少恩、戴淑茵**

2019　　《尤聲普粵劇傳藝錄》，香港：匯智出版有限公司。

◎ **李躍忠**

2019　　《演劇、儀式與信仰 ── 民俗學視野下的例戲研究》，北京：中國書籍出版社。

◎ 林麗芳、蔡碧蓮、阮少卿

2019　　《王粵生作品選 —— 創作小曲集》（增訂版），香港：香港中文大學音樂系
　　　　中國音樂研究中心。

◎ 陳劍梅

2019　　《南派傳統粵劇藝術 —— 經典粵劇古本〈斬二王〉》，香港：商務印書館。

◎ 梁寶華編著

2019　　《粵曲梆黃藝術 —— 方文正作品彙編》，香港：天地圖書有限公司。

◎ 蔡啟光編、「老廣新遊」團隊編繪

2019　　《香港戲棚文化》，香港：匯智出版有限公司。

◎ 盧偉力

2019　　《香港粵語片藝術論集》，香港：中華書局（香港）有限公司。

◎ 中國戲劇出版社編委會編、陳守仁導讀及編審

2020　　《中國戲曲入門》，香港：中華書局（香港）有限公司。
2020　　《戲曲知多點》，香港：中華書局（香港）有限公司。

◎ 陳守仁、張群顯合編

2020　　《帝女花讀本》，香港：商務印書館。
2022　　《帝女花讀本》（修訂第二版），香港：商務印書館。

◎ 彭俐著、馬鼎盛策劃

2020　　《千年一遇馬師曾》，香港：天地圖書有限公司。

◎ 廣東省藝術研究所編

2020　　《粵劇傳統劇目彙編》（一至六冊），出版信息不詳。

◎ 冼杞然主編

2021　《戲夢傳奇 —— 蓋鳴暉情繫藝壇三十年》，香港：商務印書館。

◎ 陳守仁、張群顯、何冠環合編

2021　《紫釵記讀本》，香港：商務印書館。

◎ 饒韻華著、程瑜瑤譯

2022　《跨洋的粵劇 —— 北美城市唐人街的中國戲院》，上海：上海音樂學院出版社。

◎ 高寶怡

2022　《香港粵劇戲台服飾裝扮藝術：個案研究 —— 戲服大師陳國源》，香港：香港文化藝術教育拓展中心有限公司。

◎ 尹飛燕口述、梁雅怡編著

2023　《尹飛燕談劇與藝 —— 開山劇目篇》，香港：初文出版社。

◎ 汪明荃、岑金倩

2023　《八和的華麗轉身 —— 重塑傳統品牌》，香港：三聯書店（香港）有限公司。

◎ 陳家愉、陳禧瑜、何晉熙編著

2023　《1930-1970 年代香港粵劇唱腔流派革新與傳承研究》，香港：匯智出版有限公司。

◎ 麥惠文著、張意堅編

2023　《麥惠文粵曲講義 —— 傳統板腔及經典曲目研習》，香港：中華書局（香港）有限公司。

◎ 鍾明恩

2023　《粵劇與新冠肺炎 —— 香港粵劇在危機中的傳承》，香港：中華書局（香港）有限公司。

◎ 期刊

《粵劇曲藝》（月刊，紙本）

《戲曲之旅》（月刊，紙本）

《戲曲品味》（電子雜誌）

二、英文資料

◎ Chan, Sau Yan

1991 *Improvisation in a Ritual Context: The Music of Cantonese Opera*.
 Hong Kong: Chinese University Press.

2020 "Cantonese Opera," in Chan Sin-wai ed. *Routledge Encyclopedia
 of Traditional Chinese Culture*, pp. 169-185. Abingdon: Taylor and
 Francis.

◎ Ng, Wing-chung

2015 *The Rise of Cantonese Opera*, Urbana, Chicago and Springfield:
 University of Illinois Press.

◎ Rao, Nancy

2015 *Chinatown Opera Theater in North America*, Urbana, Chicago and
 Springfield: University of Illinois Press.

2021 "Li Xuefang meets Mei Lanfang: Cantonese Opera's Significant Rise
 in Shanghai and Beyond." *Chinese Oral and Performing Literature
 CHINOPERL Journal* 39/2 (2021): 151-181.

◎ Yuen, Kwan-yee

2023 "Legitimating Alternative Forms of Traditional Arts: The Case of
 Hong Kong's Cantonese Opera (*Xiqu*) Sector," Ph.D. Dissertation,
 Department of Sociology, University of Hong Kong.

◎ Yung, Bell

1989 *Cantonese Opera: Performance as Creative Process*, Cambridge: Cambridge University Press.

2010 *The Flower Princess：A Cantonese Opera by Tong Dik Sang*, Hong Kong: The Chinese University of Hong Kong Press.

三、日文資料

◎ 田仲一成

1981 《中國祭祀演劇研究》,東京:東京大學東洋文化研究所。

1986 《中國の宗族と演劇》,東京:東京大學東洋文化研究所。

1989 《中國鄉村祭祀研究 —— 地方劇環境》,東京:東京大學東洋文化研究所。

1993 《中國巫系演劇研究》,東京:東京大學東洋文化研究所。

四、網絡資料

◎ 黃志華

2016 〈《胡不歸》小曲勝似先曲後詞〉,blog.chinaunix.net.

◎ 穆欣

年份不詳 「孟超《李慧娘》冤案始末」,網上轉載文章,http://www.cnki.net.

◎ 吳君玉編

2019 《光影中的虎度門 —— 香港粵劇電影研究》(電子書)

◎「山野樂逍遙」網站

附錄

附錄一　以調式分類香港粵劇常用五十六種板腔曲式

（＊號者為普遍使用的三十二種）

調式	叮板	板腔曲式名稱	句式：每頓字數
梆子（士工）	散板	1. 梆子七字句首板	2+2+3
		2. 梆子十字句首板	3+3+4
		3. 梆子四字句導板	2+2
		4. 梆子七字句導板	2+2+3
		5. 梆子七字句煞板	2+2+3
		6. 梆子十字句煞板	3+3+4
		7. 梆子偶句滾花 ＊	4+4；5+5；6+6； 7+7[1]
		8. 梆子七字句滾花 ＊	4+3
		9. 梆子十字句滾花 ＊	3+3+4
		10. 梆子長句滾花 ＊	起式（3+3）+ 正文（7+7…）+ 煞尾（4+3）
		11. 梆子沉腔滾花 ＊	3+4；3+5；3+6；3+7
	中板	12. 梆子快中板 ＊	4+3；3+3（起句）
		13. 梆子七字清爽中板 ＊	4+3；3+3（起句）
		14. 梆子十字清爽中板	7+3

1　「梆子偶句滾花」的句式可以是對偶的 4＋4、5＋5、6＋6 或 7＋
　7，但仍被視為同一種板式。

調式	叮板	板腔曲式名稱	句式：每頓字數
		15. 梆子七字句慢中板 *	4+3
		16. 梆子十字句慢中板 *	3+3+2+2
		17. 梆子三腳凳	5+5
		18. 梆子有序中板	5+5
		19. 梆子芙蓉中板	2+2+3
		20. 梆子減字芙蓉 *	5+5；4+4
	慢板	21. 梆子慢板 *	3+3+2+2； 3+3+4+2+2[2]
二黃（合尺）	散板	1. 二黃七字句首板	2+2+3
		2. 二黃十字句首板	3+3+4
		3. 二黃四字句導板	2+2
		4. 二黃七字句導板	2+2+3
		5. 二黃滾花 *	4+4
		6. 二黃嘆板 *	4+4
	流水板	7. 二黃八字句流水板 *	4+4
		8. 二黃變體句流水板 *	3+3+4； 3+3+5； 3+3+5+5

2　第二頓後的四個字屬「加頓」，也稱「活動頓」；梆子慢板之外，「加頓」也常用於「梆子合調慢板」、「二黃十字句慢板」、「乙反二黃十字句慢板」和「反線二黃十字句慢板」。

調式	叮板	板腔曲式名稱	句式：每頓字數
		9. 二黃長句流水板 *	起式（3+3）+ 正文（7+7…）+ 煞尾（4+3）；+ 起式（3+3）+ 正文（7+7…）+ 煞尾（4+3）
	慢板	10. 二黃八字句慢板 *	4+2+2
		11. 二黃十字句慢板 *	3+3+2+2； 3+3+4+2+2
		12. 二黃長句慢板 *	起式（3+3）+ 正文（4+3…）+ 煞尾（4+?+?）
		13. 二黃四平慢板 [3]	3+3+2+2
		14. 二黃煞板	3+3+2+2
乙反	散板	1. 乙反七字句滾花 *	4+3
		2. 乙反偶句滾花 *	4+4；5+5；6+6；7+7
		3. 乙反十字句滾花 *	3+3+4
		4. 乙反長句滾花 *	起式（3+3）+ 正文（7+7…）+ 煞尾（4+3）
	中板	5. 乙反七字清爽中板 *	4+3；3+3（起句）
		6. 乙反十字清爽中板	7+3
		7. 乙反七字句慢中板 *	4+3
		8. 乙反十字句慢中板 *	3+3+2+2

3 「二黃四平慢板」及「乙反二黃四平慢板」分別俗稱「西皮」、「乙反西皮」。

調式	叮板	板腔曲式名稱	句式：每頓字數
	慢板	9. 乙反二黃八字句慢板 *	4+2+2
		10. 乙反二黃十字句慢板 *	3+3+2+2； 3+3+4+2+2
		11. 乙反二黃長句慢板 *	起式（3+3）+ 正文（4+3…）+ 煞尾（4+2+2）
		12. 乙反二黃八字句滴珠慢板 *	4+2+2
		13. 乙反二黃四平慢板	3+3+2+2
反線	散板	1. 反線梆子七字句滾花	4+3
		2. 反線梆子偶句滾花	4+4；5+5；6+6； 7+7
		3. 反線二黃滾花	4+4
	中板	4. 反線梆子七字句慢中板	4+3
		5. 反線梆子十字句慢中板 *	3+3+2+2
	慢板	6. 反線二黃十字句慢板 *	3+3+2+2； 3+3+4+2+2
		7. 反線二黃八字句慢板	4+2+2
		8. 反線二黃長句慢板	起式（3+3）+ 正文（4+3…）+ 煞尾（4+2+2）

附錄二　香港當代粵劇二百二十齣流通劇目

[排列次序按（1）劇名首字筆劃、（2）劇名字數、（3）劇目開山年份]

次序	劇名	開山年份	編劇	主演	補充資料
一劃					
1.	《一把存忠劍》	1949	潘一帆	新馬師曾 羅麗娟	
2.	《一枝紅艷露凝香》	1952	唐滌生	芳艷芬、 任劍輝	
3.	《一樓風雪夜歸人》	1952	唐滌生	芳艷芬、 仕劍輝	
4.	《一點靈犀化彩虹》	1952	唐滌生	芳艷芬、 任劍輝	
5.	《一年一度燕歸來》	1953	唐滌生	芳艷芬、 任劍輝	
6.	《一入侯門深似海》	1955	唐滌生	陳錦棠、 芳艷芬	
7.	《一劍雙鞭碎海棠》	1966	潘焯	麥炳榮、 羅艷卿	
8.	《一曲琵琶動漢皇》	1975	潘一帆	文千歲、 鍾麗蓉	同名電影由馮志剛導演，潘焯撰曲，林家聲、南紅主演，於1962年公映，成為當年「十大賣座粵語片」的第四位。
二劃					
9.	《十五貫》	1980	葉紹德	阮兆輝、 尤聲普	
10.	《七賢眷》	1997	葉紹德	羅家英、 阮兆輝	

次序	劇名	開山年份	編劇	主演	補充資料
11.	《九天玄女》	1958	唐滌生	白雪仙、任劍輝	
12.	《十奏嚴嵩》	1972	李少芸	麥炳榮、鳳凰女	又名《大紅袍》
13.	《七步成詩》	1977	葉紹德	林家聲	「鳴芝聲劇團」的演出版本稱《洛水夢會》，由葉紹德根據唐滌生《洛神》改編，在尾場加入葉紹德撰曲的《洛水夢會》
14.	《十年一覺揚州夢》	1960	徐子郎	麥炳榮、鳳凰女	
15.	《刀轡元帥莽將軍》	1961	徐子郎	麥炳榮、鳳凰女	
16.	《刀轡公主慧駙馬》	1982	秦中英	紅虹、紅線女	又名《公主刀轡駙馬驕》，1940 年馬師曾、盧有容原著，由馬師曾、譚蘭卿主演；另有「福陞粵劇團」演出版本
17.	《十三妹大鬧能仁寺》	1955	李少芸	余麗珍、白玉堂	又名《大鬧能仁寺》、《紮腳十三妹大鬧能仁寺》；電影《紮腳十三妹大鬧能仁寺》由馮志剛導演，余麗珍、石燕子主演，於 1960 年公映
三劃					
18.	《三帥困嵋山》	1957	何建青、靚少佳	靚少佳、盧啟光	
19.	《三脫狀元袍》	1980	陳自強	馬麗明、蘇麗蓮	
20.	《大鬧廣昌隆》	2002	阮兆輝	阮兆輝、南鳳	

次序	劇名	開山年份	編劇	主演	補充資料
21.	《三年一哭二郎橋》	1955	唐滌生	白雪仙、任劍輝	又名《二郎橋》
22.	《三夕恩情廿載仇》	1968	葉紹德盧丹	林家聲	另說1966年開山
23.	《三看御妹劉金定》	1980	葉紹德	羅家英、李寶瑩	又名《三看御妹》
四劃					
24.	《六月雪》	1956	唐滌生	芳艷芬、任劍輝	又名《竇娥冤》、《六月飛霜》
25.	《王寶釧》	1957	李少芸	芳艷芬、新馬師曾	葉紹德和秦中英曾把《王寶釧》改編成《薛平貴封王》，由林家聲、陳好逑主演
26.	《女兒香》	1981	陳自強	倪惠英、羅偉華	南海十三郎原著，1930年代薛覺先名劇
27.	《天仙配》	1983	葉紹德	林家聲、汪明荃	1956年，蘇翁編《董永天仙配》由羅劍郎、羅艷卿、林家聲開山
28.	《月下追賢》	1950年代	待考	新珠	屬傳統劇目，1950年代名伶新珠與廣東粵劇團首本戲
29.	《文姬歸漢》	1997	葉紹德阮兆輝	阮兆輝、陳好逑	
30.	《王魁與桂英》	1982	楊子靜	紅線女、陳笑風	本名《焚香記》，又名《王魁負桂英》
31.	《月老笑狂生》	1989	葉紹德	林家聲	根據唐滌生《雙珠鳳》改編

次序	劇名	開山年份	編劇	主演	補充資料
32.	《火網梵宮十四年》	1950	唐滌生	芳艷芬、陳錦棠	
五劃					
33.	《白兔會》	1958	唐滌生	吳君麗、何非凡	又名《井邊會》、《劉知遠》
34.	《白蛇傳》	1958	唐滌生	芳艷芬、新馬師曾	
35.	《白龍關》	1975	蘇翁	文千歲、吳美英	
36.	《打洞結拜》	待考	待考	待考	又名《千里送京娘》；屬傳統劇目
37.	《玉女凡心》	1951	唐滌生	何非凡、紅線女	
38.	《白蛇新傳》	1961	葉紹德	白雪仙、任劍輝	多人參與編劇，由葉紹德主編
39.	《仙姬送子》	1983	葉紹德	林家聲、汪明荃	原名《天仙配》；《仙姬送子》是鳴芝聲劇團使用的劇名
40.	《仙凡未了情》	約1982	秦中英	文千歲、謝雪心	
41.	《白楊塚下一凡僧》	1950	李少芸	何非凡、羅麗娟	
42.	《玉龍彩鳳度春宵》	1952	潘一帆	芳艷芬、新馬師曾	
43.	《去年今夜桃花夢》	1967	李少芸	何非凡、余麗珍	1956年新馬師曾、芳艷芬曾演同名粵劇，同是李少芸編劇

次序	劇名	開山年份	編劇	主演	補充資料
六劃					
44.	《西施》	1956	唐滌生	芳艷芬、陳錦棠	又名《范蠡與西施》、《吳越春秋》
45.	《朱買臣》	1950	潘一帆	新馬師曾紅線女	原名《薄倖妻離朱買臣》，又名《朱買臣賣柴》
46.	《西廂記》	1955	唐滌生	何非凡、白雪仙	
47.	《血羅衫》	1959	唐滌生	吳君麗、何非凡	又名《白羅衫》
48.	《西樓錯夢》	1958	唐滌生	白雪仙、任劍輝	
49.	《朱弁回朝》	1971	葉紹德	林家聲、吳君麗	
50.	《血濺烏紗》	1983／1997	楊子靜陳晃宮	梁漢威、李鳳	原劇1983年由羅家寶、鄭培英於廣州首演；1997年本地戲班的香港首演由梁漢威主演
51.	《西河會妻》	1997	葉紹德	龍貫天、李龍	
52.	《血染海棠紅》	1949	徐若呆	任劍輝、陳艷儂	原名《海棠淚》，《血染海棠紅》是唱片名稱
53.	《百花亭贈劍》	1958	唐滌生	吳君麗、何非凡	
54.	《再世紅梅記》	1959	唐滌生	白雪仙、任劍輝	
55.	《血掌殺翁案》	1960	潘一帆	麥炳榮、鳳凰女	又名《三司大審血掌案》

次序	劇名	開山年份	編劇	主演	補充資料
56.	《光緒皇夜祭珍妃》	1950	李少芸	新馬師曾、余麗珍	
57.	《再世重溫金鳳緣》	1952	唐滌生	白玉堂、芳艷芬	
58.	《血雁重歸燕未歸》	1953	李少芸	余麗珍、何非凡	
59.	《百戰榮歸迎彩鳳》	1960	潘一帆	麥炳榮、鳳凰女	
60.	《江山錦繡月團圓》	1967	葉紹德	陳寶珠、羅艷卿	
61.	《戎馬金戈萬里情》	1970	潘焯	林家聲、李寶瑩	又名《戎馬春風萬里情》
七劃					
62.	《狄青》	約1974	大群英劇團編劇組、譚錫永（即王廷之）	羅家英、李寶瑩	又名《狄青與雙陽公主》、《狄青闖三關》、《狄青三取珍珠旗》；另有廖儒安改編版本，由康華、李秋元主演
63.	《李後主》	1982	葉紹德	龍劍笙、梅雪詩	
64.	《李太白》	1997	蘇翁	尤聲普、南鳳	
65.	《李仙刺目》	1986	阮眉	梁漢威、吳美英	又名《繡襦記》
66.	《牡丹亭驚夢》	1956	唐滌生	白雪仙、任劍輝	又名《牡丹亭》
67.	《佘太君掛帥》	1999	葉紹德	尤聲普、羅家英	

次序	劇名	開山年份	編劇	主演	補充資料
68.	《宋江怒殺閻婆惜》	1950	李少芸	新馬師曾 紅線女	同名電影版（1950）由周詩祿導演，新馬師曾、紅線女主演；另有阮兆輝、蘇翁合編版本
69.	《呂蒙正‧評雪辨蹤》	1998	阮兆輝	阮兆輝、陳好逑	
70.	《吳三桂情醉陳圓圓》	待考	待考	麥炳榮	又名《吳三桂與陳圓圓》
八劃					
71.	《周瑜》	約1976	待考	林家聲、陳好逑	另說1980年開山
72.	《武松》	1978	待考	林家聲	又名《武松與潘金蓮》
73.	《孟麗君》	待考	黎鳳緣	新馬師曾	又名《風流天子》；1951電影《多情孟麗君》由任劍輝、白雪仙主演；1955電影《孟麗君與風流天子》由新馬師曾、吳君麗主演；1958電影《風流天子與多情孟麗君》由新馬師曾、芳艷芬主演
74.	《拉郎配》	1957	陳晃宮 陳酉名	文覺非、譚玉真	香港劇團演出的《拉郎配》可能經過整理或改編
75.	《長坂坡》	1996	阮兆輝	阮兆輝、李龍	
76.	《花田八喜》	1957	唐滌生	白雪仙、任劍輝	又名《花田八錯》、《花田錯》
77.	《郎心如鐵》	2004	葉紹德	龍貫天、王超群	1952年唐滌生編的同名粵劇由陳錦棠、鄧碧雲主演

續表

次序	劇名	開山年份	編劇	主演	補充資料
78.	《非夢奇緣》	2013	區文鳳	劉惠鳴、王超群	
79.	《花染狀元紅》	1956	葉紹德改編	林家聲、羅艷卿	廖俠懷、謝唯一原著，1937年由薛覺先、唐雪卿、廖俠懷開山
80.	《花月東牆記》	1958	唐滌生	何非凡、羅麗娟	
81.	《金釵引鳳凰》	1958	潘一帆	麥炳榮、鳳凰女	
82.	《征袍還金粉》	1975	潘一帆	文千歲、李香琴	改編自潘一帆《嫡庶之間難為母》；又名《情淚灑征袍》；1940年代譚蘭卿、廖俠懷主演的《不堪重睹舊征袍》故事與《征袍還金粉》不同
83.	《枇杷山上英雄血》	1954	李少芸	麥炳榮、余麗珍	原名《英雄碧血洗情仇》，又名《枇杷山上英雄漢》
84.	《花落江南廿四橋》	1959	潘一帆	陳錦棠、鳳凰女	電影版於1960公映，由蔣偉光導演，鄧碧雲、劉君漢主演
85.	《金枝玉葉滿華堂》	1965	勞鐸	鄧碧雲、吳君麗	
86.	《金鳳銀龍迎新歲》	1965	勞鐸	麥炳榮、鳳凰女	
87.	《狀元夜審武探花》	1968	潘一帆	文千歲、任冰兒	又名《狀元三審武探花》
88.	《林冲雪夜上梁山》	1974	李少芸	林家聲、吳君麗	又名《林冲》；同名粵劇《林冲》由潘焯編劇，林家聲、李寶瑩主演

續表

次序	劇名	開山年份	編劇	主演	補充資料
89.	《紅梅白雪賀新春》	待考	待考	待考	同名電影於 1960 年公映，由任劍輝、白雪仙主演，據說按唐滌生《錦艷同輝香雪海》（1951；電影 1954）改編
九劃					
90.	《洛神》	1956	唐滌生	芳艷芬、陳錦棠	又名《洛水神仙》
91.	《胡不歸》	1939	馮志芬	薛覺先、上海妹	
02.	《珍珠塔》	1066	唐滌生	何非凡、白雪仙	
93.	《香羅塚》	1956	唐滌生	吳君麗、陳錦棠	又名《清官錯判香羅案》、《錯判香羅案》
94.	《紅鸞喜》	1957	李少芸	芳艷芬、新馬師曾	鳴芝聲劇團曾把《紅鸞喜》改名《龍鳳配》
95.	《帝女花》	1957	唐滌生	白雪仙、任劍輝	
96.	《俏潘安》	1983	葉紹德	龍劍笙、梅雪詩	
97.	《紅樓夢》	1983	葉紹德	龍劍笙、梅雪詩	
98.	《穿金寶扇》	1956	唐滌生	白雪仙、任劍輝	
99.	《虹橋贈珠》	1975	蘇翁	阮兆輝、南紅	
100.	《柳毅傳書》	1981	葉紹德	龍劍笙、梅雪詩	又名《柳毅奇緣》、《花好月圓》；另有廣州版本

續表

次序	劇名	開山年份	編劇	主演	補充資料
101.	《英雄叛國》	1996	秦中英、羅家英、溫誌鵬	羅家英、尹飛燕	
102.	《活命金牌》	1986	蘇翁	羅家英、李寶瑩	
103.	《春草闖堂》	約1976	羅家英	羅家英、李寶瑩	
104.	《風雨泣萍姬》	1950	李少芸	何非凡、余麗珍	
105.	《紅白牡丹花》	1951	李少芸	馬師曾、紅線女、任劍輝、白雪仙	鳴芝聲劇團演出版本稱《天賜良緣》
106.	《春燈羽扇恨》	1954	唐滌生	芳艷芬、陳錦棠	
107.	《英烈劍中劍》	1972	葉紹德	龍劍笙、江雪鷺	
108.	《春花笑六郎》	1973	李少芸	林家聲、吳君麗	
109.	《胡笳十八拍》	2008	蔡衍棻	梁漢威、尹飛燕	
110.	《紅了櫻桃碎了心》	1953	唐滌生	陳錦棠、白雪仙	
111.	《香銷十二美人樓》	1953	唐滌生	芳艷芬、陳錦棠	
112.	《英雄掌上野荼薇》	1954	唐滌生	白雪仙、任劍輝	
113.	《紅菱巧破無頭案》	1957	唐滌生	陳錦棠、鳳凰女	又名《對花鞋》

次序	劇名	開山年份	編劇	主演	補充資料
114.	《英雄兒女保江山》	1962	徐子郎	羽佳、南紅	慶紅佳劇團第一屆於香港大會堂首演
十劃					
115.	《追魚》	1979	余思恆	李寶瑩、羅家英	梁漢銘作曲、李我撰曲、嚴觀發編曲、吳大江任音樂顧問；首次由「香港中樂團」伴奏的粵劇
116.	《哪吒》	2002	葉紹德	阮兆輝、尹飛燕	
117.	《倫文敘》	約1977	待考	林家聲、陳好逑？	
118.	《桃花扇》	2001	楊智深	文千歲、陳好逑	
119.	《荊釵記》	2003	葉紹德	文千歲、汪明荃	1958年電影《荊釵記》由李晨風導演、紫羅蓮、張活游主演
120.	《唐宮恨史》	1987	阮眉	文千歲、盧秋萍	又名《唐明皇與楊貴妃》
121.	《狸貓換太子》（上卷）	1987	阮兆輝	吳仟峰、尹飛燕	
122.	《狸貓換太子》（下卷）	2009	阮兆輝	阮兆輝、徐月明	
123.	《唐伯虎點秋香》	1956	唐滌生	白雪仙、任劍輝	又名《三笑姻緣》
124.	《唐明皇會太真》	待考	秦中英	林家聲、陳好逑	
125.	《胭脂淚灑戰袍紅》	1954	唐滌生	陳錦棠、陳艷儂	又名《胭脂血染戰袍紅》

次序	劇名	開山年份	編劇	主演	補充資料
126.	《胭脂巷口故人來》	1955	唐滌生	白雪仙、任劍輝	
127.	《真假春鶯戲玉郎》	1955	唐滌生	芳艷芬、陳錦棠	原名《真假春鶯戲艷陽》
128.	《桃花湖畔鳳朝凰》	1966	勞鐸	麥炳榮、鳳凰女	又名《桃花湖畔鳳求凰》
129.	《孫悟空三打白骨精》	待考	待考	待考	
十一劃					
130.	《販馬記》	1956	唐滌生	白雪仙、任劍輝	又名《桂枝告狀》、《桂枝寫狀》
131.	《章台柳》	1973	蘇翁	李寶瑩、羅家英	
132.	《連城璧》	1974	李少芸	林家聲、吳君麗	又名《將相和》
133.	《莫愁湖》	1982	曾文炳	馮剛毅、吳瓊玉	原名《鴛鴦淚灑莫愁湖》
134.	《乾坤鏡》	2005	楊智深	李龍、陳好逑	
135.	《梁祝恨史》	1955	潘一帆、唐滌生	任劍輝、芳艷芬	
136.	《烽火姻緣》	1986	葉紹德	龍劍笙、梅雪詩	
137.	《張羽煮海》	1997	楊智深	龍貫天、南鳳	

次序	劇名	開山年份	編劇	主演	補充資料
138.	《梨花罪子》	1999	待考	阮兆輝、陳好逑	屬傳統劇目，1950 年代名伶新珠與廣東粵劇團首本戲
139.	《荷池影美》	2001	新劍郎 葉紹德	文千歲、尹飛燕	
140.	《情俠鬧璇宮》	1966	葉紹德	林家聲、陳好逑	
141.	《情醉王大儒》	1991	秦中英	林家聲、陳好逑	
142.	《曹操與楊修》	1994	秦中英	羅家英、尤聲普	
143.	《情僧偷到瀟湘館》	1947	馮志芬	何非凡、楚岫雲	
144.	《梅開二度笑春風》	1967	梁山人	鄧碧雲、吳君麗	又名《二度梅》
145.	《梟雄虎將美人威》	1968	葉紹德 梁山人 方錦濤	麥炳榮、羅艷卿	
146.	《多情君瑞俏紅娘》	1986	秦中英	林家聲、陳好逑	又名《張君瑞與俏紅娘》
147.	《笳聲吹斷漢皇情》	1988	葉紹德	林家聲、李寶瑩	
十二劃					
148.	《程大嫂》	1954	唐滌生	芳艷芬、黃千歲	
149.	《琵琶記》	1956	唐滌生	白雪仙、任劍輝	

次序	劇名	開山年份	編劇	主演	補充資料
150.	《紫釵記》	1957	唐滌生	白雪仙、任劍輝	
151.	《焙衣情》	1975	盧丹	李寶瑩、羅家英	又名《南宋鴛鴦鏡》、《重開並蒂花》
152.	《萬惡淫為首》	1952	何覺聲	新馬師曾、羅麗娟	
153.	《黃飛虎反五關》	1971	李少芸	麥炳榮、鳳凰女	可能根據 1930 年代李鑒潮[1] 編同名劇目
154.	《隋宮十載菱花夢》	1950	唐滌生	芳艷芬、陳錦棠	
155.	《無情寶劍有情天》	1963	徐子郎	林家聲、陳好逑	
156.	《喜得銀河抱月歸》	1985	李少芸	林家聲、陳好逑	改編自 1963 年徐子郎編《眾仙同賀慶新聲》
157.	《琵琶血染漢宮花》	1986	葉紹德	羅家英、李寶瑩	
十三劃					
158.	《董小宛》	1950	唐滌生	芳艷芬、陳錦棠	
159.	《搜書院》	1956	楊子靜 莫汝城 林仙根	馬師曾、紅線女	
160.	《獅吼記》	1958	唐滌生	陳錦棠、吳君麗	原名《醋娥傳》，又名《碧玉錢》

1　紅伶李奇峰的父親。

次序	劇名	開山年份	編劇	主演	補充資料
161.	《搶新娘》	1968	葉紹德	林家聲、李寶瑩	原名《搶錯新娘換錯郎》
162.	《傾國名花》	1955	唐滌生	新馬師曾、陳艷儂	原名《傾國名花盛世才》，演「歷史掌故隋唐演義中宮幃袍甲戲」
163.	《跨鳳乘龍》	1956	唐滌生	任劍輝、白雪仙	
164.	《搖紅燭化佛前燈》	1951	唐滌生	何非凡、紅線女	
165.	《萬里琵琶關外月》	1951	李少芸	芳艷芬、新馬師曾	另説於 1952 年開山
166.	《萬世流芳張玉喬》	1954	簡又文、唐滌生	芳艷芬、陳錦棠	
167.	《雷鳴金鼓戰笳聲》	1962	徐子郎	林家聲、陳好逑	
168.	《福星高照喜迎春》	1990	秦中英	羅家英、汪明荃	
169.	《楊枝露滴牡丹開》	1991	蘇翁	羅家英、汪明荃	
170.	《煙雨重溫驛館情》	待考	葉紹德	林家聲、陳好逑	相信根據唐滌生《西施》改編，後改名《煙波江上西子情》；另有由徐小明編、新劍郎和李鳳主演的同名粵劇
十四劃					
171.	《鳳儀亭》	1952	莫志勤	羅品超、李翠芳	又名《連環計》、《呂布與貂蟬》
172.	《摘纓會》	1978	蘇翁	李龍、謝雪心	

次序	劇名	開山年份	編劇	主演	補充資料
173.	《碧玉簪》	1997	葉紹德	林錦堂、梅雪詩	2004 年 1 月 18 日，新劍郎改編另一版本的《碧玉簪》由汪明荃、吳仟峰、新劍郎、任冰兒、尤聲普等於高山劇場首演
174.	《碧海狂僧》	1951	陳冠卿	何非凡、鄧碧雲	
175.	《趙氏孤兒》	1980	葉紹德	阮兆輝、尤聲普	
176.	《碧波仙子》	1988	阮兆輝	吳仟峰、尹飛燕	鄭孟霞原著
177.	《熙寧變法》	2002	區文鳳	梁漢威、南鳳	
178.	《碧血寫春秋》	1966	葉紹德	林家聲、陳好逑	
179.	《趙子龍保主過江》	1950 年代	何建青、靚少佳	靚少佳、盧啟光	又名《攔江截斗》；近年香港戲班可能演出改編版本，待考
180.	《鳳閣恩仇未了情》	1962	徐子郎	麥炳榮、鳳凰女	
181.	《旗開得勝凱旋還》	1964	李少芸	麥炳榮、鳳凰女	
182.	《榮歸衣錦鳳求凰》	1964	勞鐸	麥炳榮、鳳凰女	
183.	《蓋世雙雄霸楚城》	1966	潘焯	麥炳榮、羅艷卿	
184.	《夢斷香銷四十年》	1985	陳冠卿	羅家寶、白雪紅	

次序	劇名	開山年份	編劇	主演	補充資料
185.	《漢武帝夢會衛夫人》	1950	唐滌生	薛覺先、芳艷芬	
十五劃					
186.	《樓台會》	1987	葉紹德	林家聲、李寶瑩	
187.	《醉打金枝》	1981	梁山人	吳仟峰、羅艷卿	又名《醉打金枝》；電影《醉打金枝》(1955) 由黃千歲、羅艷卿主演
188.	《蝴蝶夫人》	2003	葉紹德	新劍郎、汪明荃	1953 年馬師曾曾編的《蝴蝶夫人》由薛覺先、紅線女、馬師曾主演
189.	《蝶影紅梨記》	1957	唐滌生	白雪仙、任劍輝	
190.	《德齡與慈禧》	2010	羅家英	羅家英、汪明荃	
191.	《劉金定斬四門》	1950	陳冠卿	楚岫雲、呂玉郎	《紮腳劉金定斬四門》由李少芸編劇，余麗珍、譚蘭卿等主演
192.	《劍底娥眉是我妻》	1965	勞鐸	麥炳榮、鳳凰女	又名《劍底娥眉》
193.	《樊梨花三戲薛丁山》	2011	區文鳳	龍貫天、鄭詠梅	1950 至 1960 年代亦有其他舞台版本的《薛丁山與樊梨花》
十六劃					
194.	《龍鳳配》	2009	葉紹德	蓋鳴暉、吳美英	按《紅鸞喜》改編；粵劇《金釧龍鳳配》由李少芸編劇，新馬師曾主演，與《龍鳳配》是完全不同劇目

香港粵劇簡史——社會文化變遷中的聲腔、劇目、藝人

次序	劇名	開山年份	編劇	主演	補充資料
195.	《龍鳳爭掛帥》	1967	李少芸	林家聲、陳好逑	
196.	《燕歸人未歸》	1974	潘一帆	麥炳榮、鳳凰女	又名《春風帶得歸來燕》
197.	《橫霸長江血芙蓉》	1950	唐滌生	陳錦棠、芳艷芬	
198.	《燕子啣來燕子箋》	1953	唐滌生	任劍輝、白雪仙	
199.	《龍城虎將震聲威》	1965	方圓	林家聲、陳好逑	
200.	《穆桂英大破洪州》	1988	葉紹德	羅家英、汪明荃	
十七劃					
201.	《糟糠情》	1989	秦中英	羅家英、汪明荃	
十八劃					
202.	《雙珠鳳》	1957	唐滌生	吳君麗、麥炳榮	葉紹德1989年改編成《月老笑狂生》，由林家聲主演
203.	《關漢卿》	1958	馬師曾楊子靜莫志勤	馬師曾、紅線女	
204.	《蟠龍令》	1973	蘇翁	羅家英、李寶瑩	
205.	《雙仙拜月亭》	1958	唐滌生	吳君麗、何非凡	

次序	劇名	開山年份	編劇	主演	補充資料
206.	《雙槍陸文龍》	1980	待考	林家聲、陳好逑	1980 年代廣州《雙槍陸文龍》由蕭柱榮編，黃偉坤等主演；另有廖儒安改編版本
207.	《雙龍丹鳳霸王都》	1960	潘一帆	麥炳榮、鳳凰女	
十九劃					
208.	《辭郎洲》	1969	葉紹德	龍劍笙、江雪鷺	
209.	《癡鳳狂龍》	1972	潘一帆	麥炳榮、鳳凰女	
廿劃					
210.	《寶蓮燈》	1956	潘山	吳君麗、麥炳榮	
211.	《蘇小妹三難新郎》	待考	望江南、楊子靜	羅家寶、林小群	又名《蘇小妹三難秦少游》，可能於 1990 年代由葉紹德為「慶鳳鳴劇團」改編
212.	《寶劍重揮萬丈虹》	1966	潘一帆	羅劍郎、李寶瑩	
213.	《蘇東坡夢會朝雲》	1994	秦中英	文千歲、曾慧、梁少芯	又名《東坡與朝雲》
廿一劃					
214.	《鐵弓奇緣》	1958	唐滌生	陳寶珠、梁寶珠	又名《鐵弓緣》、《巧結鐵弓緣》、《喜結鐵弓緣》
215.	《鐵馬銀婚》	1974	蘇翁	李寶瑩、羅家英	

次序	劇名	開山年份	編劇	主演	補充資料
216.	《霸王別姬》	1983	葉紹德	李寶瑩、羅家英	
廿四劃					
217.	《艷曲梵經》	1951	唐滌生	何非凡、芳艷芬	
218.	《艷陽丹鳳》	1951	唐滌生	芳艷芬、任劍輝	
219.	《艷陽長照牡丹紅》	1954	唐滌生	芳艷芬、黃千歲	
廿五劃					
220.	《蠻漢刁妻》	1971	潘一帆	麥炳榮、鳳凰女	

資料來源：「香港中文大學戲曲資料中心網頁」、《粵劇大辭典》（2008）、《香港戲曲年鑒》（2009-2016）、《香港粵劇劇目概說：1900-2002》（2007）、《唐滌生粵劇劇目概說：任白卷》（2015）、《唐滌生創作傳奇》（2016）、「山野樂逍遙」網站載 2009-2019 年神功粵劇台期、岳清「麥炳榮、鳳凰女粵劇作品年表」和岳清「麥炳榮 1950 年代粵劇作品年表」

鳴謝：阮兆輝教授、吳仟峰先生、岳清先生、岑金倩女士、杜韋秀明女士、廖玉鳳女士、蘇寶萍女士、蓋鳴暉女士、康華女士、廖儒安先生、瓊花女女士、袁偉傑先生

附錄三　香港當代粵劇一百齣常演劇目

[排列次序按 (1) 劇名首字筆劃、(2) 劇名字數、(3) 劇目開山年份]

次序	劇名	開山年份	編劇	主演	備註
一劃					
1.	《一樓風雪夜歸人》	1952	唐滌生	芳艷芬、任劍輝	
二劃					
2.	《九天玄女》	1958	唐滌生	白雪仙、任劍輝	
3.	《十奏嚴嵩》	1972	李少芸	麥炳榮、鳳凰女	又名《大紅袍》
4.	《七步成詩》	1977	葉紹德	林家聲、	「鳴芝聲劇團」的演出版本稱《洛水夢會》；由葉紹德根據唐滌生《洛神》改編，在尾場加入葉紹德撰曲的《洛水夢會》
5.	《十年一覺揚州夢》	1960	徐子郎	麥炳榮、鳳凰女	
6.	《刁蠻元帥莽將軍》	1961	徐子郎	麥炳榮、鳳凰女	
7.	《刁蠻公主戇駙馬》	1982	秦中英	紅虹、紅線女	又名《公主刁蠻駙馬驕》；1940 年馬師曾、盧有容原著，由馬師曾、譚蘭卿主演；另有「福陞粵劇團」演出版本

次序	劇名	開山年份	編劇	主演	備註
三劃					
8.	《三年一哭二郎橋》	1955	唐滌生	白雪仙、任劍輝	又名《二郎橋》
9.	《三夕恩情廿載仇》	1968	葉紹德盧丹	林家聲	另說 1966 年開山
10.	《三看御妹劉金定》	1980	葉紹德	羅家英、李寶瑩	又名《三看御妹》
四劃					
11.	《六月雪》	1956	唐滌生	芳艷芬、任劍輝	又名《竇娥冤》、《六月飛霜》
12.	《月老笑狂生》	1989	葉紹德	林家聲	根據唐滌生《雙珠鳳》改編
13.	《火網梵宮十四年》	1950	唐滌生	芳艷芬、陳錦棠	
五劃					
14.	《白兔會》	1958	唐滌生	吳君麗、何非凡	又名《井邊會》、《劉知遠》
15.	《白蛇傳》	1958	唐滌生	芳艷芬、新馬師曾	
16.	《白龍關》	1975	蘇翁	文千歲、吳美英	
17.	《玉龍彩鳳度春宵》	1952	潘一帆	芳艷芬、新馬師曾	
六劃					
18.	《西樓錯夢》	1958	唐滌生	白雪仙、任劍輝	

次序	劇名	開山年份	編劇	主演	備註
19.	《再世紅梅記》	1959	唐滌生	白雪仙、任劍輝	
20.	《血雁重歸燕未歸》	1953	李少芸	余麗珍、何非凡	
21.	《百戰榮歸迎彩鳳》	1960	潘一帆	麥炳榮、鳳凰女	
22.	《江山錦繡月團圓》	1967	葉紹德	陳寶珠、羅艷卿	
23.	《戎馬金戈萬里情》	1970	潘焯	林家聲、李寶瑩	又名《戎馬春風萬里情》
七劃					
24.	《李後主》	1982	葉紹德	龍劍笙、梅雪詩	
25.	《牡丹亭驚夢》	1956	唐滌生	白雪仙、任劍輝	又名《牡丹亭》
八劃					
26.	《孟麗君》	待考	黎鳳緣	新馬師曾	又名《風流天子》；1951 電影《多情孟麗君》由任劍輝、白雪仙主演；1955 電影《孟麗君與風流天子》由新馬師曾、吳君麗主演；1958 電影《風流天子與多情孟麗君》由新馬師曾、芳艷芬主演
27.	《花田八喜》	1957	唐滌生	白雪仙、任劍輝	又名《花田八錯》、《花田錯》
28.	《花染狀元紅》	1956	葉紹德改編	林家聲、羅艷卿	廖俠懷、謝唯一原著，1937 年由薛覺先、唐雪卿、廖俠懷開山

次序	劇名	開山年份	編劇	主演	備註
29.	《金釵引鳳凰》	1958	潘一帆	麥炳榮、鳳凰女	
30.	《征袍還金粉》	1975	潘一帆	文千歲、李香琴	又名《情淚灑征袍》；1940年代譚蘭卿、廖俠懷主演的《不堪重睹舊征袍》故事與《征袍還金粉》不同
31.	《枇杷山上英雄血》	1954	李少芸	麥炳榮、余麗珍	原名《英雄碧血洗情仇》，又名《枇杷山上英雄漢》
32.	《金鳳銀龍迎新歲》	1965	勞鐸	麥炳榮、鳳凰女	
33.	《狀元夜審武探花》	1968	潘一帆	文千歲、任冰兒	又名《狀元三審武探花》
34.	《林冲雪夜上梁山》	1974	李少芸	林家聲、吳君麗	又名《林冲》
九劃					
35.	《紅白牡丹花》	1951	李少芸	馬師曾、紅線女、任劍輝、白雪仙	鳴芝聲劇團演出版本稱《天賜良緣》
36.	《洛神》	1956	唐滌生	芳艷芬、陳錦棠	又名《洛水神仙》
37.	《胡不歸》	1939	馮志芬	薛覺先、上海妹	
38.	《香羅塚》	1956	唐滌生	吳君麗、陳錦棠	
39.	《紅鸞喜》	1957	李少芸	芳艷芬、新馬師曾	鳴芝聲劇團曾把《紅鸞喜》改名《龍鳳配》

次序	劇名	開山年份	編劇	主演	備註
40.	《帝女花》	1957	唐滌生	白雪仙、任劍輝	
41.	《俏潘安》	1983	葉紹德	龍劍笙、梅雪詩	
42.	《紅樓夢》	1983	葉紹德	龍劍笙、梅雪詩	
43.	《柳毅傳書》	1981	葉紹德	龍劍笙、梅雪詩	又名《柳毅奇緣》、《花好月圓》；另有廣州版本
44.	《活命金牌》	1986	蘇翁	羅家英、李寶瑩	
45.	《英烈劍中劍》	1972	葉紹德	龍劍笙、江雪鷺	
46.	《春花笑六郎》	1973	李少芸	林家聲、吳君麗	
47.	《紅了櫻桃碎了心》	1953	唐滌生	陳錦棠、白雪仙	
48.	《香銷十二美人樓》	1953	唐滌生	芳艷芬、陳錦棠	
49.	《英雄掌上野薔薇》	1954	唐滌生	白雪仙、任劍輝	
50.	《紅菱巧破無頭案》	1957	唐滌生	陳錦棠、鳳凰女	又名《對花鞋》
51.	《英雄兒女保江山》	1962	徐子郎	羽佳、南紅	慶紅佳劇團第一屆於香港大會堂首演
十劃					
52.	《唐宮恨史》	1987	阮眉	文千歲、盧秋萍	又名《唐明皇與楊貴妃》

次序	劇名	開山年份	編劇	主演	備註
53.	《唐伯虎點秋香》	1956	唐滌生	白雪仙、任劍輝	又名《三笑姻緣》
54.	《胭脂巷口故人來》	1955	唐滌生	白雪仙、任劍輝	
55.	《桃花湖畔鳳朝凰》	1966	勞鐸	麥炳榮、鳳凰女	又名《桃花湖畔鳳求凰》
56.	《哪吒》	2002	葉紹德	阮兆輝、尹飛燕	
十一劃					
57.	《販馬記》	1956	唐滌生	白雪仙、任劍輝	又名《桂枝告狀》、《桂枝寫狀》
58.	《梁祝恨史》	1955	潘一帆、唐滌生	任劍輝、芳艷芬	
59.	《情俠鬧璇宮》	1966	葉紹德	林家聲、陳好逑	
60.	《曹操與楊修》	1994	秦中英	羅家英、尤聲普	
61.	《情僧偷到瀟湘館》	1947	馮志芬	何非凡、楚岫雲	鳴芝聲劇團的演出版本稱為《怡紅公子祭瀟湘》，是在《情僧偷到瀟湘館》的基礎上加入葉紹德《紅樓夢》的片段
62.	《梟雄虎將美人威》	1968	葉紹德、梁山人、方錦濤	麥炳榮、羅艷卿	
十二劃					
63.	《紫釵記》	1957	唐滌生	白雪仙、任劍輝	

次序	劇名	開山年份	編劇	主演	備註
64.	《隋宮十載菱花夢》	1950	唐滌生	芳艷芬、陳錦棠	
65.	《無情寶劍有情天》	1963	徐子郎	林家聲、陳好逑	
66.	《喜得銀河抱月歸》	1985	李少芸	林家聲	改編自 1963 年徐子郎編《眾仙同賀慶新聲》
十三劃					
67.	《獅吼記》	1958	唐滌生	陳錦棠、吳君麗	原名《醋娥傳》，又名《碧玉錢》
68.	《搶新娘》	1968	葉紹德	林家聲、李寶瑩	原名《搶錯新娘換錯郎》
69.	《跨鳳乘龍》	1956	唐滌生	任劍輝、白雪仙	
70.	《雷鳴金鼓戰笳聲》	1962	徐子郎	林家聲、陳好逑	
71.	《福星高照喜迎春》	1990	秦中英	羅家英、汪明荃	
72.	《煙雨重溫驛館情》	待考	葉紹德	林家聲、陳好逑	相信根據唐滌生《西施》改編，後改名《煙波江上西子情》；另有由徐小明編、新劍郎和李鳳主演的同名粵劇
73.	《愛得輕佻愛得狂》	2004	葉紹德	龍貫天、陳咏儀	
十四劃					
74.	《摘纓會》	1978	蘇翁	李龍、謝雪心	

次序	劇名	開山年份	編劇	主演	備註
75.	《碧血寫春秋》	1966	葉紹德	林家聲、陳好逑	
76.	《鳳閣恩仇未了情》	1962	徐子郎	麥炳榮、鳳凰女	
77.	《旗開得勝凱旋還》	1964	李少芸	麥炳榮、鳳凰女	
78.	《榮歸衣錦鳳求凰》	1964	勞鐸	麥炳榮、鳳凰女	
79.	《蓋世雙雄霸楚城》	1966	潘焯	麥炳榮、羅艷卿	
80.	《夢斷香銷四十年》	1985	陳冠卿	羅家寶、白雪紅	
十五劃					
81.	《樓台會》	1987	葉紹德	林家聲、李寶瑩	
82.	《醉打金枝》	1981	梁山人	吳仟峰、羅艷卿	電影《醉打金枝》（1955）由黃千歲、羅艷卿主演
83.	《蝶影紅梨記》	1957	唐滌生	白雪仙、任劍輝	
84.	《劉金定斬四門》	1950	陳冠卿	楚岫雲、呂玉郎	《紮腳劉金定斬四門》由李少芸編劇，余麗珍、譚蘭卿等主演
85.	《劍底娥眉是我妻》	1965	勞鐸	麥炳榮、鳳凰女	又名《劍底娥眉》

次序	劇名	開山年份	編劇	主演	備註
十六劃					
86.	《龍鳳配》	2009	葉紹德	蓋鳴暉、吳美英	按《紅鸞喜》改編；粵劇《金釧龍鳳配》由李少芸編劇，新馬師曾主演，與《龍鳳配》是完全不同劇目
87.	《龍鳳爭掛帥》	1967	李少芸	林家聲、陳好逑	
88.	《燕歸人未歸》	1974	潘一帆	麥炳榮、鳳凰女	又名《春風帶得歸來燕》
89.	《龍城虎將震聲威》	1965	方圓	林家聲、陳好逑	
90.	《穆桂英大破洪州》	1988	葉紹德	羅家英、汪明荃	
十八劃					
91.	《雙珠鳳》	1957	唐滌生	吳君麗、麥炳榮	葉紹德 1989 年改編成《月老笑狂生》，由林家聲主演
92.	《蟠龍令》	1973	蘇翁	羅家英、李寶瑩	
93.	《雙仙拜月亭》	1958	唐滌生	吳君麗、何非凡	
94.	《雙龍丹鳳霸王都》	1960	潘一帆	麥炳榮、鳳凰女	
十九劃					
95.	《辭郎洲》	1969	葉紹德	龍劍笙、江雪鷥	

次序	劇名	開山年份	編劇	主演	備註
96	《癡鳳狂龍》	1972	潘一帆	麥炳榮、鳳凰女	
廿劃					
97	《寶蓮燈》	1956	潘山	吳君麗、麥炳榮	
廿一劃					
98	《鐵馬銀婚》	1974	蘇翁	李寶瑩、羅家英	
廿四劃					
99	《艷陽長照牡丹紅》	1954	唐滌生	芳艷芬、黃千歲	
廿五劃					
100.	《蠻漢刁妻》	1971	潘一帆	麥炳榮、鳳凰女	

資料來源:「香港中文大學戲曲資料中心網頁」、《粵劇大辭典》(2008)、《香港戲曲年鑑》(2009-2016)、《香港粵劇劇目概說:1900-2002》(2007)、《唐滌生粵劇劇目概說:任白卷》(2015)、《唐滌生創作傳奇》(2016)、「山野樂逍遙」網站載 2009-2019 年神功粵劇台期、岳清「麥炳榮、鳳凰女粵劇作品年表」和岳清「麥炳榮 1950 年代粵劇作品年表」

鳴謝:阮兆輝教授、吳仟峰先生、岳清先生、岑金倩女士、杜韋秀明女士、廖玉鳳女士、蘇寶萍女士、藍鳴暉女士、康華女士、廖儒安先生、瓊花女女士、袁偉傑先生